농업혁명부터 AI혁명까지

미술에서 경제를 보다

일러두기

농업혁명부터 AI혁명까지

미술에서 경제를 보다

심승진

(주)교학사

들어가는 글

 '설렘'의 삶을 꿈꾼다. 매일의 일상 속에서 설렘이 항상 함께 하면 좋겠다. 이러한 꿈과 소망이 이루어지려면 마음이 가벼워져야 한다. 설렘이란 가벼운 마음이 잔잔하게 울려 퍼지며 생겨나기 때문이다. 그러나 우리의 마음은 많은 생각과 욕심으로 가득 차 있기에 언제나 무겁기만 하다.

 무거운 마음을 가볍게 하려면 마음속에 가득 차 있는 많은 생각과 욕심을 비워내야만 한다. "채움" 대신 "비움"을 추구해야 하는 것이다. 마음도 곳간도 많은 것을 채우고 또 채우며 언제까지나 "채움"만을 이어갈 수는 없다. 빈 곳이 있어야 채워지기 때문이다. "비움"은 "채움"의 대전제이다.

 "비움"을 추구하되 "나눔"으로써 실행한다면 마음은 더욱 가볍게 된다. 이에 따라 설렘과 함께 감동을 느낄 수 있으며 궁극적으로 마음의 평화는 물론 마음의 정화까지 경험하게 된다. 채워져 있는 것을 "나눔"으로써 비워내면 최고의 삶이 되는 것이다. 이렇게 "나눔"으로써 비워진 곳은 마법처럼 또 다시 가득 채워지는 것이 세상의 이치이기도 하다.

 "채움"과 "비움", 여기에 "나눔"까지 더하며 우리의 일상을 설렘과 감동으로 이끌기 위해서는 예술을 추구하고 즐기면 좋을 것이다. 많은 것들로 가득 채워져 무거워진 마음을 비워내고 가볍게 해주는 데에 예술만한 것이 없기 때문이다. 그러나 예술 세계는 끝없이 넓고 한없이 깊기 때문에

예술의 비전공자가 첫발을 내딛는 것이 쉽지 않다. 넓고 깊은 예술 세계의 어디로, 어떻게 발을 들여 놓으면 좋을지 모르기에 막막하기도 하다.

예술의 한 축에는 빛과 색, 형체와 구도로 이루어지는 미술 세계가 펼쳐진다. 이러한 미술 세계는 우리의 삶과 깊은 연관이 있다. 우리의 삶 자체가 미술 행위의 연속이기도 하다. 그럼에도 불구하고 미술은 왠지 멀고 어렵게만 느껴진다. 미술에 문외한인 저자는 낯설고 어려운 미술의 신세계로 다가서기 위하여 익숙하고 편한 방법인 경제의 관점에서 접근해 보았다. 경제와 미술을 연계하니 이전에는 못 보던 새로운 것들이 보여서 즐겁고 감동적이다. 그러나 본서의 집필을 마무리하고 보니 우리의 미술과 경제 이야기는 다루지 못해 크게 아쉽다. 이것은 차후의 과제로 미뤄둔다.

우리 모두 미술의 넓고 깊은 세계에서 잔잔한 설렘과 진한 감동을 경험하면 좋겠다. 그래서 마음의 안정과 풍요는 물론 마음의 정화를 경험할 수 있으면 더할 나위 없겠다.

항상 감사하는 마음뿐이다.

2022 새해 아침
달구벌에서

차례

Part 2
미술 속 고대 및 중세의 상업 이야기

Part 3
미술 속 근대 경제사회와 1차 산업혁명

Part 4
미술 속 2차, 3차, 4차 AI 산업혁명 이야기

Part 1

미술과 경제, 그 감동의 세계

1. 미술과 경제와 우리의 삶

01 어둠과 빛과 색

창세기에서 전하는 태초의 역사는 하늘과 땅이 창조되고, 어둠에서 빛이 만들어지며 시작된다. 이러한 어둠과 빛은 화가의 예술혼을 불러일으키기에 좋은 소재이다. 수많은 화가들이 어둠과 빛에 따른 색채의 변화와 순간의 느낌을 화폭에 담았다. 그 가운데 대표적인 화가로 영국의 터너(Joseph Mallord William Turner, 1775~1851)를 들 수 있다. 터너의 그림 가운데, '그림자와 어둠', '빛과 색', 이 두 그림이야말로 어둠과 빛을 인상적으로 나타낸 대표적인 작품으로 꼽을 수 있다.

터너의 그림, '그림자와 어둠'은 대홍수가 세상의 모든 것을 삼켜버린 후 맞이하는 저녁 시간대를 묘사하고 있다. 세상에 드리워진 그림자와 곧 다가올 칠흑 같은 어둠이 화폭을 지배한다. 그림 한가운데에는 하얀 빛의 잔영이 남아있다. 하얀 빛의 잔영은 그것을 둘러싼 차가운 파랑과 어두운 갈색에 서서히 묻혀가고 이내 어둠 속으로 사라질 것이다.

한편 '빛과 색' 그림은 대홍수가 휩쓸고 지나간 다음날 아침 무렵을 화폭에 담고 있다. 눈부신 아침 햇살은 따뜻하고 밝은 주황색으로 퍼져나가며 어둠과 차가움을 물리치고 아침의 강한 에너지를 전하고 있다.

터너의 두 그림에서 빛은 둥글게 휘몰아치고 있다. 하나는 넓게 드리우는 저녁 무렵 그림자의 사라져가는 빛을, 다른 하나는 사라지는 어둠 속에 새벽 무렵 서서히 퍼져나가는 빛을 나타내고 있다. 두 가지 빛이 상반된 느낌과 서로 다른 에너지를 전해준다. 빛은 파동이며 색으로 나타나면서 에너지를 뿜어낸다는 것을 저녁과 아침의 빛과 색으로 보여주는 대표적인 그림이다.

터너의 '그림자와 어둠', '빛과 색'의 두 작품이 그려진 시점은 1843년 무렵이다. 이 시기에는 빛과 색에 관한 과학적, 이론적 연구가 체계적으로 활발하게 이루어졌다. 1704년에 뉴턴의 『광학 이론(Optics)』이 발표되었고, 괴테의 「색채론」 논문은 1810년에 발표되었다. 독일어로 쓰인 괴테의 「색채론」이 영문으로 번역 출간된 해는 1840년이다. 이렇듯 뉴턴과 괴테에 의하여 비롯된 빛과 색에 관한 과학적, 이론적 탐구가 본격적으로 궤도에 오른 시기에 터너의 작품 활동이 이루어졌다. 터너야말로 빛과 색에 대한 과학적, 이론적 연구를 예술적, 감각적으로 화폭에 펼친 화가이다.

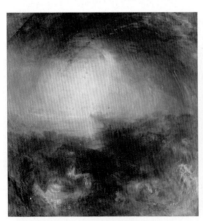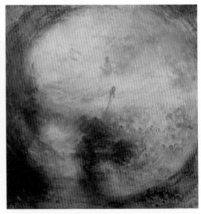

(좌)그림자와 어둠: 대홍수가 끝난 저녁(유화/78.1×78.7cm/1843년 작) (우)빛과 색: 대홍수가 끝난 후 아침, 창세기를 쓰는 모세(유화/78.5×78.5cm/1843년 작) 터너(Joseph Mallord William Turner/1775~1851) 런던 테이트미술관

02 마법 같은 색의 띠, 무지개

 태양으로부터 나오는 빛은 백색광으로 불리지만 무색으로 느껴진다. 그러나 실제로는 무수한 색을 포함하고 있으며 이들은 빛의 스펙트럼으로 확인된다. 빛의 스펙트럼은 뉴턴(Isaac Newton, 1642~1727)이 처음 발견하였다. 뉴턴은 빛을 프리즘에 통과시켜 빨-주-노-초-파-남-보의 띠처럼 펼쳐보였다. 빛이야말로 색의 출발이요 근원임을 과학적으로 밝혀낸 것이다.

 하늘에 나타나는 빛의 스펙트럼은 무지개이며 아주 드물게 쌍무지개가 펼쳐지기도 한다. 하늘 위에 펼쳐진 색의 향연인 무지개를 그린 그림은

눈 먼 소녀(유화/82.6×62.2cm/1856년 작)
밀레이(John Everett Millais/1829~1896) 버밍엄박물관

수없이 많다. 그 가운데 존 에버렛 밀레이(John Everett Millais, 1829~1896)가 그린 '눈먼 소녀'의 그림 속 쌍무지개는 매우 인상적이다. 그림 속 눈먼 소녀는 품안의 어린 동생이 들려주는 쌍무지개에 대한 설명에 귀를 기울이고 있다. 눈먼 소녀가 귀로 들어서 느낀 쌍무지개의 감동은 그녀의 오른손에 나타나는 것 같다. 풀잎을 만지작거리는 것처럼 보이는 눈먼 소녀의 엄지와 검지는 그림에서 유일하게 움직임이 느껴지는 부분이다. 색을 귀로 듣고 감동한 마음을 손의 움직임으로 표현하고 있는 것 같다.

계몽주의 시기 프랑스의 철학자 드니 디드로(Denis Diderot, 1713~1784)는 색이란 눈을 통해서만 인지하는 것이 아니라 귀나 손, 즉 청각이나 촉각 등 다른 감각을 통해서도 인지할 수 있다고 보았다. 시각뿐만 아니라 모든 감각을 통하여 색과 형체를 느끼고, 색채 심리와 형체 심리의 변화가 동반되면서 감정이 만들어지는 것이다.

03 두뇌와 우주가 만나는 곳, 색

빛은 주파수를 갖는 전자기파의 파장으로 구성되며, 0.0001nm의 극초단파로부터 수백m의 극초장파까지 폭이 넓다. 이 가운데 우리가 인지하는 가시광선의 파장은 390nm~770nm이다. 가시광선의 영역은 빛의 무한한 세계 가운데 극히 일부분에 지나지 않는다. 가시광선의 영역을 벗어나 390nm보다 짧은 파장은 자외선이다. 이보다 짧으면 엑스선과 감마선의 극초단파로 이어진다. 한편 770nm보다 긴 파장은 적외선이다. 이보다 긴 파장은 레이더, TV, FM, AM 등 전자기파로 된다.

우주로부터 지구의 물체에 도달한 빛은 약 60%는 흡수 산란되고 40% 정도가 반사되는데 반사된 빛으로 우리는 형태와 색을 인지한다. 우주로

부터 발현하는 빛이 우리의 눈을 통해 두뇌 속에 들어와 소우주를 펼치는 것이다. 화가인 폴 세잔은 "색은 우리의 두뇌와 우주가 만나는 장소"라고 보았다.

빛으로부터 색을 받아들이는 우리의 신체 기관은 눈이다. 망막에서는 3백만~7백만 가지의 색을 지각하는 것으로 밝혀졌다. 이러한 시각은 세 가지 색의 지각 기반으로 구성되어 있다. 파란보라, 초록, 빨간오렌지색 등 세 가지 종류의 광 수용기관으로 색을 보고 느낀다. 이러한 세 가지 종류의 기본 색 체계는 칼라 TV의 경우에도 마찬가지로 적용된다. 세 가지 색을 기본으로 하여 무수한 혼합색이 만들어지며 칼라TV의 화면이 채워진다. 이렇듯 세 가지 색의 광 수용기관으로 무한한 색의 세계를 인지하는 것은 인류와 원숭이 정도이다. 동물 가운데 일부 특정 조류와 곤충은 세 가지 이상, 개체에 따라서는 십 수 가지의 광 수용기관을 갖고 있다. 자외선과 적외선의 세계는 물론 편광까지 인지하며 색을 보고 느낄 수 있는 이들의 시각 세계는 우리의 상상을 초월한다.

04 최초의 색 이름, 빨강

인류 최초로 고유의 이름을 가진 색은 빨강으로 알려진다. 빨강은 생명과 죽음, 그리고 에너지를 나타내는 궁극의 색이며 절대적인 힘을 갖는 마력의 색이다.

빨강은 석기시대 이후 고대로 접어들고 오늘에 이르기까지 긴 역사 속에서 한 번도 색의 세계에서 중심을 잃은 적이 없다. 역사 속 시간의 흐름과 함께 빨강은 더욱 선명하고 아름답게 구현되었다. 빨강의 재료는 자토(紫土)로부터 시작되었다. 자토는 붉은 흙이며 '아담토'라 부르기도 하였다. 자토에서 얻어진 빨간색은 선명하지 않았다. 이후 오늘에 이르기까지

식물, 동물과 광물에서 빨간색을 채취하여 사용했으며 과학과 기술의 발전으로 화학물질의 다양한 재료들이 개발되면서 빛나고 선명한 빨강으로 거듭났다.

　고대 이집트에서는 빨강, 파랑, 노랑이 근원 색이었으며, 그리스 로마시대에는 초록과 보라색이 추가되었다. 이후 중세와 근대를 거치면서 다양한 색이 일상 속에 쓰이기 시작했으며 화구들이 개발되었다. 인류 최초의 화구는 BC 1427~1401년에 활동한 이집트의 화가가 사용한 것으로 알려진다. 당시 화구에는 다섯 가지 색의 안료 흔적이 남아있다. 흑탄으로 만든 검정이 두 가지, 초록과 파랑의 유리질 안료, 그리고 붉은 흙 등이었다.

05 색으로 보는 우리의 삶

　우리는 태어나는 순간, 색의 세계로 들어선다. 어쩌면 태어나기도 전

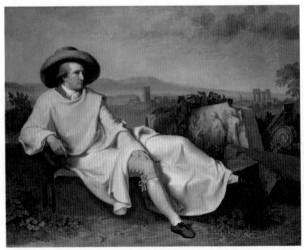

캄파냐의 괴테(유화/164×206cm/1787년 작) 티쉬바인(Johann Heinrich Wilhelm Tischbein/1722~1789) 슈타델미술관

에 엄마의 뱃속에서부터 태교를 통해 색을 접한다. 주변의 색에서 전해지는 파장과 에너지는 산모의 몸과 마음에 다양한 영향을 미치며 이는 태아에게도 영향을 준다. 태어나고 자라며 죽을 때까지 우리는 의식주 생활 속에서 매 순간 끊임없이 색을 선택하며 살아간다.

아마추어 화가이며 「색채론」을 집필할 정도로 색의 과학자였던 문호 괴테는 그의 문학 작품에서 색의 의미를 펼쳐 보이고 있다. 『파우스트』에서 괴테는 "죽음이란 몸에서 빠져나간 영혼이 허공으로 흩어지며 잿빛, 회색으로 되면서 점차 색을 잃어가는 것"으로 묘사하고 있다. 그가 집필한 문학 작품에서 색은 중요한 이야기를 끊임없이 풀어 놓는다. 괴테는 회색 모자를 즐겨 쓰기도 하였으며 이를 요한 하인리히 티쉬바인(Johann Heinrich Wilhelm Tischbein, 1722~1789)의 그림, '캄파냐의 괴테'에서 볼 수 있다. 회색은 대표적인 무채색이며, "비움"의 의미를 나타내기도 한다. 회색은 세상의 모든 색을 품고 있으나 스스로를 들어내지 않는다. 오히려 주변의 것을 드러나게 한다. 수도사나 스님의 회색 의복에서 이런 느낌을 강하게 받는다.

자연은 무궁무진한 색의 찬란한 향연장이다. 우리의 인생도 여러 가지 색으로 이루어진 찬란한 색의 향연이다. 수많은 사람들의 다양한 색은 서로에게 영향을 주고받으며 사회의 색으로 자리 잡기도 한다.

06 생각, 시간 그리고 색

우리가 어려운 일을 당했을 때, "하늘이 노랗다"라고 말하는데 왜 파란 하늘을 노랗다고 하는 것일까? 파랑은 하늘의 색이며 보는 이로부터 멀리 멀어져가는 특성이 있다. 노랑은 황토와 같은 땅의 색을 나타내며 보는 이에게 가까이 다가오는 특성이 있다. 파란 하늘은 시원하게 멀어져

보여아 하는데 하늘이 노랗다는 것은 하늘이 내게 다가오는 것을 의미한다. 이것은 하늘이 무너져 내린다는 뜻이다. 황망한 상황에 놓여 있음을 색에 비유하였다.

시간의 흐름, 계절의 변화 등 자연의 섭리도 색으로 이해할 수 있다. 봄철이 다가오면서 겨울철에 꽁꽁 얼었던 땅을 비집고 새싹과 새순이 올라온다. 이들 새순과 새싹들은 노란 색을 품고 있다. 봄철에 땅의 기운, 황토의 노란색 영향을 흠뻑 받으며 시작되는 생명의 순간이다. 시간이 흐르면서 노란 새싹은 점차 신록으로 변한다. 여름으로 이어지면서 신록의 잎은 하늘의 기운을 받아 파란색이 강해지며 초록색을 띄게 된다. 실제로 노랑과 파랑을 1:1로 섞으면 초록이 된다. 시간이 흘러 가을로 접어들면 황갈색 낙엽이 되어 황토의 땅으로 떨어진다. 이와 같이 봄, 여름, 가을, 겨울 계절의 변화를 색으로 오롯이 느끼고 설명할 수 있다.

우리는 하루의 시간 흐름인 일출과 일몰이 만들어내는 자연의 황홀한 색에 빠져든다. 어둠 속에서 점차 보랏빛 하늘이 퍼지고 보랏빛은 이내 파란색으로 변한다. 이후 노란색 태양이 서서히 모습을 나타내다가 점차 주황으로 그리고 붉은 태양으로 바뀐다. 해돋이를 보며 일출의 에너지를 받아 몸과 마음에 힘이 생긴다. 하루의 해가 떨어지며 붉게 물든 석양, 해설피의 금빛과 은빛에서 하루의 마지막 기운을 받기도 한다.

우리의 일상에서 빨강이 기다려지고 즐겁게 눈에 들어오는 대표적인 경우는 달력에서이다. 빨강으로 표시하는 달력의 일요일과 공휴일은 우리 모두에게 휴식과 편안함의 의미로 다가온다.

07 신체 건강과 색

색은 모든 것의 기본이다. 색을 발하는 모든 것은 그것의 색으로부터

본질을 파악할 수 있다. 물체뿐만 아니라 사람도 색을 발하며 그것으로부터 그 사람의 본질과 됨됨이, 나아가서는 몸과 마음의 건강까지 가늠해 볼 수 있다. 실제로 안색이 좋다, 파랗게 질렸다 등등 신체 건강과 관련된 수많은 색 표현을 일상에서 사용하고 있다.

고대 이후 지금까지 빛과 색으로 병을 진단하고 고치기도 한다. 색이 가지고 있는 에너지, 힘을 활용함으로써 가능한 것이다. 색을 띠고 있는 모든 불체에서는 각각 진동 에너지가 방출된다. 이 에너지를 받으면 우리의 신체는 반응을 한다. 신체 각 부위의 움직임에 따른 진동과 색의 진동이 일치되는 경우 진폭이 확대되는 이른바 '공명현상'이 생겨난다. 따라서 해당 신체 부위가 활성화된다. 이는 각 신체 부위에 맞는 색이 특정된다는 것을 의미한다. 컬러 푸드와 음식들도 신체 각 부위에 맞는 것이 있으며 우리의 건강과 직결된다. 식문화 속에서 보기 좋은 음식이 맛도 좋다는 말이 있으며 음식의 색이야말로 맛은 물론 싱싱한 정도와 영양에 직접 연관이 있다.

색은 우리의 근육에도 영향을 미친다. 분홍색 앞에 노출되면 근육질 남성의 근력이 상대적으로 약해진다는 연구 결과도 있다. 워싱턴 타코마 대학의 알렉산더 샤우스(Alexander Schauss) 교수가 밝힌 이른바 '분홍 효과'이다.

뿐만 아니라 신생아가 태어나 남녀 구분 표식을 할 때에도 여아에게는 분홍색 발찌를, 남아에게는 파란색 발찌를 하여 성별을 구분한다. 이런 사회적 암묵의 약속이 정해진 것은 의외로 아주 최근이다. 1920년대 제1차 세계대전 직후 베이비붐 시대에 들어서 남아에게는 파랑, 여아에게는 분홍이 적용되었고 이후 남자의 색, 여자의 색으로 정착되었다. 1920년대 이전까지만 해도 남성의 색은 오히려 붉은색이었으며, 여성의 색이 파란색이었다.

08 색으로 나타난 신분과 계층

경제 사회의 다양한 분야에서 색의 의미가 부여되고 색이 기능하고 있다. 우선 직업의 특성을 나타내는 색의 표현으로 화이트칼라, 블루칼라 등이 대표적이다. 화이트칼라는 하얀 와이셔츠를 입고 사무실에서 일하는 관리직을 나타내며, 블루칼라는 청바지를 입고 생산현장에서 일하는 사람을 의미한다. 경제사회가 고도성장을 경험하고 안정적 성장궤도에 진입하게 되면서 화이트칼라의 계층이 두터워진다. 이것은 산업 현장의 자동화, 기계화 및 경제의 서비스화가 빠르게 진전되면서 현장에서의 노동 수요는 줄어들고 실내에서의 관리 업무가 늘어나면서 생겨난 현상이기도 하다. 그러나 요즘 우리 사회에서 화이트칼라나 블루칼라와 같은 용어는 거의 사라졌다. 노동 현장에서 입기 시작한 질긴 청바지를 모든 사람이 즐겨 입는다.

신분에 따라서 색이 부여되며 정치적 의미가 담기기 시작한 것은 19세기 초반부터이다. 정치의 세계는 신분색, 계층색, 선동색, 집단색, 서열색, 계급색 등으로 접근할 수 있다. 이런 접근은 부정적인 측면이 있는 만큼 경각심을 가지고 사용해야 한다. 색깔로써 사회의 화합과 분열이 이루어지기도 하며 색은 사회적 힘을 갖는다. 따라서 전략적, 정책적으로 이를 조장하거나 금지하기도 한다. 색을 통제하는 사회도 존재하는 것이다.

09 시장에 나타나는 색의 의미

주식시장에서 색은 다양한 의미를 나타내고 있다. 주식의 시세 변동 그래프에서 빨간색과 파란색은 각각 상승과 하락세를 나타낸다. 주식에

따라 블루칩(blue chip), 핑크쉬트(pink sheet)등의 용어가 쓰이기도 한다. 다우존스의 기자가 1923년부터 쓰기 시작한 블루칩은 안정성이 높은 가운데 높은 수익이 기대되며 성장성이 큰 대형 우량주식을 의미한다. 한편 핑크쉬트는 증권거래소에서 거래를 취급하지 않는 장외주식이며 핑크색 종이에 인쇄되었기에 붙여진 명칭이다.

핑크색은 경제 분야에서 의외로 다양하게 쓰이고 있다. 우선 세금과 관련해 분홍세(pink tax)가 있다. 여성이 일상에서 소비하는 제품이나 서비스에 남성 관련 제품이나 서비스보다 더 높은 비용이 지불되고 있다는 통계가 있다. 분홍세는 여성이 부당하게 부담하는 세금 문제를 나타낸 용어이며 2014년 프랑스의 여성부 장관인 파스칼 부아스타르가 제기하였다. "재화와 서비스를 감싸고 있는 분홍은 사치스러운 색인가?", "재화와 서비스가 분홍색이기에 가격을 더 지불해야하는 이른바 분홍세인 것이 아닌가?"

핑크마켓(pink market)과 핑크머니(pink money)라는 용어도 사용되고 있다. 동성애자에 대한 편견이 사라지고 있는 가운데 이들을 위한 재화와 서비스 시장도 커지고 있다. 시장이 커진다는 것은 이들의 구매력이 커지고 있음을 의미하며 이 시장을 핑크마켓이라 부르고 거래 규모는 핑크머니로 알 수 있다.

경제 측면에서 나타나는 또 다른 대표적인 색의 표현은 흑자와 적자이다. 흑자란 수입이 지출보다 많아 이익이 생겨난 것을, 적자란 지출이 수입보다 많아 결손이 발생하는 것을 의미한다. 이들 용어의 유래는 이익을 검은 색 잉크로, 결손액을 빨간색 잉크로 기록한 것으로부터 시작하였다. 이와 같이 흑자, 적자는 경제활동의 과정과 성과를 장부에 기록하면서 나타난 용어이다.

우리는 색으로 세상을 내다본다. 의식주는 물론 정치, 경제, 사회, 과

하, 문화, 예술의 세계를 색으로 접한다. 색을 잘 이해하고 활용하면 세상을 내 것으로 만들 수 있지만 그렇지 못하면 세상을 잃을 수도 있다.

10 무에서 유를 창조하는 미술과 경제

미술을 비롯한 예술 세계와 경제 세계는 공통부분이 없는 듯하다. 예술 세계에서는 아름다움을, 경제 세계에서는 수익을 추구한다. 이것을 추구하는 과정도 매우 다르다. 그러므로 양자 사이에 접점을 찾기 쉽지 않으며 전혀 다른 세계인 것으로 보인다.

그러나 예술과 경제의 기본 또는 시작점을 생각해보면 의외로 공통점을 찾을 수 있다. 예술 세계의 기본은 창조에 있다. 무에서 유를 창조하는 과정과 결과에서 아름다움을 느끼며 감동에 이르게 되는 것이다. 한편 경제 세계의 기본은 부가가치의 창출에 있다. 부가가치란 글자 그대로 기존에는 존재하지 않는 새로운 가치가 부가되어 생겨나는 것을 의미한다. 생산과정에 노동과 자본을 투입하여 새롭게 부가가치를 창출해 내는 것이다. 기본에 있어서는 예술도 경제도 모두 무에서 유를 창조한다는 점에서는 다를 바가 없다.

미술 행위는 끊임없는 선택의 과정을 거치게 된다. 무한한 색과 구도와 형체 가운데에서 계획된 것이든 우연한 것이든 선택의 과정을 거쳐 비로소 아름답고 의미 있는 작품이 창조되어 탄생한다.

경제행위는 다양한 제약 속에서 끊임없는 선택의 과정을 거치며 부가가치를 극대화시킨다. 가장 기본이 되는 제약은 자원의 유한성, 희소성이다. 유한한 자원을 언제, 어떻게, 얼마를 써야 하는지 정해야 하는 선택이 반드시 뒤따른다. 무한히 쓸 수 있는 자원이 있다면 새롭게 부가가치를 추구할 이유도 없고 경제행위도 없다. 이런 경제행위의 궁극적인 목표는

경제적 진보이며 오늘보다 더 나은 내일의 경제생활을 기대하고 또 추구하는 것이다.

호모사피엔스의 출현 이후 지금까지 예술과 경제 행위는 함께 이어지고 있다. 그 흔적들은 인류가 문명적 삶을 살면서 다양한 형태의 기록으로 전해진다. 미술은 경제의 거울이고, 경제는 미술이란 거울에 비친 상이다. 경제는 미술에 큰 영향을 미치고, 미술도 경제에 큰 영향을 미치며, 우리의 일상생활이 이루어지고 있다.

이제 미술 세계와 경제 세계를 넘나들며 기나긴 시간 여행을 시작하려 한다.

2. 미술이 주는 감동과 마음의 정화

01 스탕달 신드롬

이상적인 신체를 아름답게 표현한 비너스상이나 다비드상 앞에는 항상 많은 사람이 모여 있다. 이들 가운데 몇몇은 석상의 자세를 흉내 내기도 한다. 미술관에서도 그림 속 인물의 자세나 표정을 따라 하는 사람을 볼 수 있는데 작품 세계를 공감하는 경우에 나타나는 모방이며 동조현상이다. 석상이나 인물화가 아니더라도 미술 작품의 색과 구도와 형체가 만들어내는 느낌은 감상자에게로 전달된다. 평화로운 풍경 그림을 보면 마음이 편안해지며, 팽팽한 긴장이 감도는 그림에서는 불안감을 느낀다.

미술 작품 속에는 작가의 무한한 상상력이 다양한 색과 구도와 형체로 나타나 있다. 작가의 상상력에 조금이라도 가까이 갈 수 있다면 감상자는 누구나 감동의 심연으로 빠져들게 된다. 이렇게 미술 작품에서 큰 감동을 경험한 사람들에게서 나타나는 신체적, 정신적 현상을 '스탕달 신드롬'이라 한다.

고대는 물론 중세, 특히 르네상스 시기의 예술 작품으로 가득한 피렌체에는 많은 관광객이 찾아온다. 이들은 현지의 박물관, 교회와 성당에서 명화 등 걸작을 직접 대하게 된다. 이들 작품 앞에서 관광객 대부분은 정

도의 차이는 있으나 흥분 상태를 경험한다. 그 가운데 몇몇은 과도한 흥분으로 혼절하는 경우도 있다.

1979년에 피렌체의 한 정신의학자는 명화나 걸작 앞에서 크게 감동하며 나타나는 신체적, 정신적 현상에 관하여 분석하였다. 특이한 점은 현지인들에게는 이러한 증상이 좀처럼 나타나지 않는다는 것이다. 현지인들에게는 일상 속에서 무심하게 스쳐 지나가는 주변의 명화나 걸작이므로 이른바 '감성 면역력'을 가지고 있기 때문이다. 프랑스의 소설가인 스탕달이 이탈리아를 여행하면서 매우 강한 감동을 경험하였다는 기록이 있음을 확인한 정신의학자는 이러한 증상을 "스탕달 신드롬"이라 명명하였다.

02 신예술에 감동한 스탕달

프랑스의 문호, 스탕달(Stendhal, Marie Henn Beyle, 1783~1842)은 1817년에 이탈리아로 여행을 떠났다. 이탈리아는 고대 문명 이후 문화예술의 꽃을 피웠으며, 중세 이후에는 르네상스 시대의 문을 열었던 곳이다. 이탈리아로의 여행은 스탕달의 문학적 감성을 새롭게 불러일으키기에 충분했을 것이다.

스탕달은 나폴리와 피렌체, 밀라노에서 레조로 여행하였다. 그의 여행기에는 "피렌체에 있다는 생각에, 거장들의 무덤에 가까이 왔다는 생각에 황홀경에 빠졌다.……"고 적고 있다. 피렌체의 산타크로체 성당에는 미켈란젤로와 갈릴레오 등 거장들이 묻혀있으며 지오토(Giotto di Bondone, 1267~1337)가 그린 프레스코 벽화들로 유명하다. 프레스코화란 석회를 개어 벽에 바르고 마르기 전에 채색하여 그리는 회화 기법이다. 스탕달은 성당을 방문하고 떠나면서 걸을 수 없을 정도로 심장이 크게 뛰는 등 강한 느낌을 받았다고 한다. 성당에서 거장들의 묘소를 참배하고, 당대

를 이끈 화가 지오토의 벽화를 직접 봄으로써 스탕달 신드롬을 경험한
것이다.

산타크로체 성당 벽화 중 지오토의 '성프란체스코의 죽음의 애도와 장
례식'은 르네상스 시대를 맞기 직전 1300년경에 그려졌다. 중세까지 다른
화가들도 성프란체스코에 관한 같은 주제의 수많은 그림을 그렸으나 지
오토는 그만의 구도와 색, 인물의 표정과 자세 등으로 다른 그림들과 달
리 강한 느낌을 준다.

지오토의 이 벽화는 실제의 삶을 예수처럼 살아간 성프란체스코의 죽
음과 이에 대한 슬픔을 차분한 가운데에서도 강렬하게 나타내 보이고 있
다. 벽화 중앙의 사람은 두 손을 어깨 높이까지 들어 올리고 극도의 놀라
움과 허탈감을 나타내며 강한 메시지를 전한다. 벽화의 좌, 우에 서있는
사람들은 차분한 가운데 깊은 슬픔을 전하고 있다. 앞 열 중앙에 무릎 꿇
고 뒷모습을 보이며 앉아 있는 사람의 얼굴 표정은 볼 수 없지만 이들에

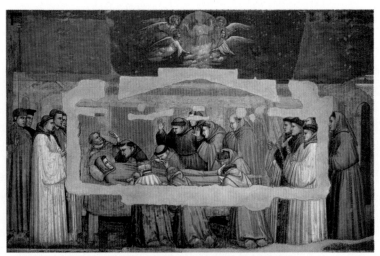

성프란체스코의 죽음의 애도와 장례식(프레스코화/280×450cm/1300년경 작)
지오토(Giotto di Bondone/1267~1337), 산타크로체성당, 피렌체

게서조차 깊은 슬픔을 느낄 수 있다. 벽화의 상단 중앙에는 성인의 영혼이 빠져 나가 천사들과 함께 하늘 위로 날아가고 있다. 성자의 삶과 죽음에 관한 어제와 내일, 이곳과 저곳, 즉 시간과 공간을 뛰어넘는 이야기를 작은 벽면에 극적으로 풀어내고 있다.

지오토의 이 벽화는 1300년대 미술의 새로운 시대를 여는 획기적인 시도였다. 이 시기에 이탈리아에서는 미술뿐만 아니라 음악 분야에서도 새로운 변화의 움직임이 나타났으며, 단테(1265~1321)와 보카치오(1313~1375) 등이 이끄는 인문학과 함께 새롭고 화려한 문화, 예술이 싹트기 시작하였다.

03 슬픈 미녀가 전하는 감동

스탕달이 이탈리아를 여행하면서 귀도 레니(Guido Reni, 1575~1642)가 그린 '베아트리체 첸치의 초상'을 접했을 것이란 견해도 있다. 베아트리체 첸치(1577~1599)는 부친으로부터 성폭행을 당하는 등 비참한 삶을 살았던 이탈리아의 여성이다. 베아트리체는 남매들과 함께 부친을 살해하여 단두대에서 사형을 당하게 된다. 사형 집행일인 1599년 9월 11일, 가장 슬픈 세기의 미녀를 보기 위해 많은 시민들이 거리로 몰려나왔다. 단두대로 오르는 마지막 계단에 한 발 올려놓으려는 순간, 그녀는 회한에 가득 찬 눈빛으로 뒤를 돌아보았다.

귀도 레니는 베아트리체 첸치의 뒤돌아 보는 마지막 모습을 1633년에 화폭에 옮겼다. 이 그림 속 베아트리체의 마지막 회한의 눈빛과 아름다움을 본다면 스탕달은 물론 누구라도 격한 감동을 느끼게 될 것이다.

'베아트리체 첸치'를 보면 자연스럽게 미녀를 그린 명화 작품들이 연상된다. 레오나르도 다 빈치(Leonardo da Vinci, 1452~1519)의 '모나리자'

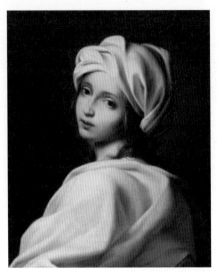

베아트리체 첸치의 초상(유화/60×49 cm/1633년 작)
귀도 레니 (Guido Reni/1575~1642) 로마 고미술박물관

와 요하네스 베르메르(Johannes Vermeer, 1632~1675)의 '진주 귀걸이를
한 소녀'이다. 각기 다른 시기에 그려지고, 다른 이야기를 품고 있지만 작
품의 공통점은 신비로움이 감도는 세기의 미녀를 그린 것이다. 파리 루브
르박물관의 '모나리자', 헤이그 마우리트하위스 미술관의 '진주 귀걸이를
한 소녀'의 그림 앞에는 항상 많은 사람들이 찾아온다. 이들 가운데에는
넋을 잃고 그림을 바라보는 모습이 곧잘 눈에 띈다. 스탕달 신드롬을 약
하게 또는 강하게 경험하고 있는 관람객인 것이다.

04 고흐를 감동시킨 렘브란트

스탕달 신드롬은 화가에게도 나타난다. 화가도 선배나 동료 화가의 명
화 작품에 감동하며 큰 영향을 받는다.

네덜란드 화가 고흐(Vincent van Gogh, 1853~1890)는 1885년에 암스테르담 국립미술관(Rijks museum, 레이크스박물관) 개관 기념 특별 전시회를 관람하였다. 전시회에서는 '빛의 화가'로 불리는 네덜란드의 거장, 렘브란트(Rembrant Van Rijn, 1606~1669)의 작품이 가장 큰 관심을 받았다.

고흐는 렘브란트의 작품을 감상하는 동안 스탕달 신드롬을 경험했다고 전해진다. 특히 '유대인 부부'라는 렘브란트의 작품을 감상하면서, "2주 동안 이 그림 앞에서 감상할 수 있다면 내 인생 10년과도 바꿀 수 있다."고 할 정도로 감동하였다고 한다. '유대인 부부' 그림에서 남성 복장의 노란색과 여성 복장의 붉은색이 서로 대비되며 돋보인다. 노란색은 보는 이에게 다가오는 특성이 있어 더욱 눈에 띈다. 이 그림의 남성은 신부의 아버지로 결혼을 앞둔 딸에게 목걸이를 걸어주며 축하하고 있는 순간이라

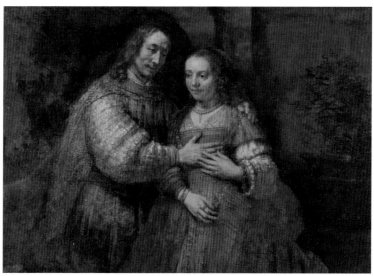

유대인 부부(유화/121.5×166.5cm/1667년 작) 렘브란트(Rembrant Van Rijn/1606~1669), 암스테르담 국립박물관

는 해석이 있다. 다른 한편으로는 렘브란트의 소묘 작품 가운데 '이삭과 리브가'를 그린 작품이 있는데 그것의 구도와 '유대인 부부'의 밑그림이 같다는 것이 밝혀지면서 '유대인 부부' 또는 '이삭과 리브가 부부'로 불리기도 한다.

05 렘브란트를 감동시킨 티치아노

렘브란트의 '유대인 부부'는 티치아노(Tiziano Vecelli, 1488~1576)가 그린 '누비 소매 옷을 입은 남자'(1510년경)에 감동을 받아 탄생한 작품이다.

누비 소매 옷을 입은 남자는 테라스 난간에 팔꿈치를 걸쳐놓고 비스듬히 앉아 시선을 테라스 밖 정면을 향하고 있다. 그의 시선은 감상자와 마

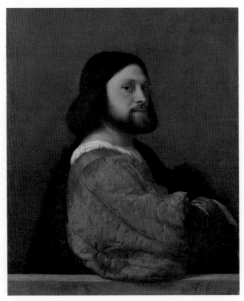

누비 소매 옷을 입은 남자(유화/81.2×66.3cm/1510년 작)
티치아노(Tiziano Vecelli/1488~1576) 런던내셔널갤러리

주친다. 이로써 그림이 품는 공간은 남성의 시선이 닿는 곳까지 앞쪽으로 크게 확장된다. 1667년, 렘브란트는 그림 앞에서 1510년에 살았던 귀족 남성과 시선을 주고받았다. 이 순간, 렘브란트는 시간과 공간을 초월한 특별한 감동을 느꼈을 것으로 생각된다.

그림의 풍성한 소매 부분을 보면 그 속의 구부러진 팔의 골격을 눈으로 보는 듯하다. 눈빛을 주고받으며 옷 속의 신체까지 느끼게 하는 그림을 보고 감동하지 않을 수 없을 것이다.

렘브란트는 티치아노의 이 작품을 암스테르담에서 활동하는 포르투갈 미술상의 집에서 감상하였다고 한다. 렘브란트는 그림에 감동하였고 이때 얻은 영감으로 1640년에 '34세의 자화상'을 그렸다. 이 작품에는 난간에 팔을 올린 자세, 부풀린 소매 등 작품의 구도, 배경과 인물의 색감이 티치아노의 영향을 그대로 나타내고 있다. 이후 1667년에 보다 원숙한 구도와 색감으로 '유대인 부부'가 완성되었고, 이는 다시 고흐를 감동시켰다.

06 티치아노를 감동시킨 얀 반 에이크

렘브란트에 영향을 준 티치아노는 유화 기법을 처음 소개하고 새로운 인물화의 구도를 제시한 얀 반 에이크(Jan van Eyck, 1390~1441)로부터 영향을 받았다. 얀 반 에이크가 1433년에 그린 '붉은 터번을 한 남자의 초상, 자화상'이 티치아노에게 깊은 감동을 준 작품으로 알려지고 있다.

세밀한 표현에 뛰어난 화가인 얀 반 에이크는 26×19cm 크기의 작은 화폭에 얼굴의 주름, 붉은 터번의 질감과 자연스럽게 접힌 부분을 사실적으로 나타내고 있다.

화가 스스로 자화상을 그린 것은 얀 반 에이크 이전에는 찾아보기 어렵다. 1430년대에 궁정 화가로 활약한 그는 화가의 사회적 신분을 높이 끌

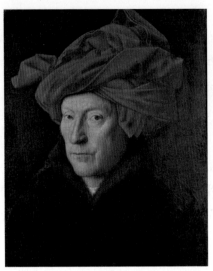

붉은 터번을 한 남자의 초상, 자화상(유화/26×19cm/1433년 작)
얀 반 에이크(Jan van Eyck/1390~1441) 런던내셔널갤러리

어 올렸다. 얀 반 에이크는 작품에 독특한 형태로 서명을 남겼으며 이것
이야말로 화가의 높은 신분을 스스로 명확히 한 것이다. 이 그림 액자의
위쪽 가로 부분에는 "내가 할 수 있는 대로"(그리스어로 AIC IXH XAN: I
do as I can)와 같이 쓰여 있으며, 액자 아래쪽 가로 부분에는 "얀 반 에이
크가 1433년에 그렸다."고 표기되어 있다.

 1433년 얀 반 에이크의 그림은 1510년의 티치아노를 감동시켰다. 티치
아노의 그림은 다시 1667년의 렘브란트를 감동시켰고, 이는 다시 1800년
대 후반의 고흐를 있게 하였다. 선배 화가의 작품에 감동하여 따라 그리
는 것에는 존경의 의미가 담겨 있으며 이로써 미술의 역사가 이어지는 것
이다. 고흐 이후에도 많은 화가들이 고흐에 감동하며 이른바 포스트 고흐
미술을 이어오고 있다. 최근에는 인공지능 AI가 딥러닝을 통해 고흐의 화
법을 완벽하게 이해하고 모방하여 새롭게 그린 AI 그림이 소개되고 있다.

07 루벤스 신드롬

명화는 우리에게 기쁨, 슬픔, 환희, 흥분, 평화, 우울, 긴장, 두려움 등
다양한 감정을 이끌어낸다. 바로크 시대(1600년~1750년) 초기의 거장,
루벤스(Peter Paul Rubens, 1577~1640)의 작품은 에로틱한 성적 측면에
서 감정의 변화를 느끼게 한다. 루벤스의 작품은 신화나 종교, 역사 속 특
정 장면을 매우 건장한 남성과 아름다운 여성의 나신을 중심으로 표현하
고 있다. 미술관에서 루벤스의 미술 작품을 관람하고 나오는 청소년 학생
을 대상으로 조사를 한 결과, 많은 학생들이 성적 감정 변화를 경험하였
다고 한다. 이러한 현상을 "루벤스 신드롬"이라고 한다. 루벤스 신드롬은
그 정도에 따라 작품의 순위가 정해져 공표되고 있다. 특히 제노바, 밀라
노, 피렌체, 베네치아에 있는 루벤스의 작품들에서 루벤스 신드롬이 강하

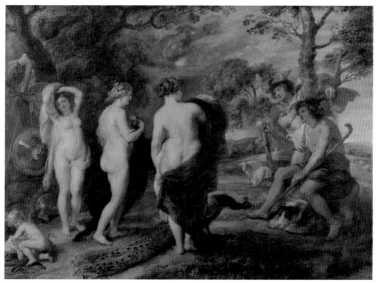

파리스의 심판(유화/145×194cm/1632~1635년 작) **루벤스**(Peter Paul Rubens/1577~1640)
런던내셔널갤러리

고 또 빈번하게 나타나는 것으로 알려져 있다.

루벤스 작품의 소재는 신화와 종교, 또는 역사 속 중요 장면들이다. 당시에는 신화와 역사를 다룬 그림은 사진과 같은 기록의 기능을 하였다. 루벤스가 활동한 시기는 1517년 종교개혁이 일어나고 약 100년이 지난 후이다. 당시는 신교와 구교가 한창 대립하던 시기이며, 루벤스는 구교를 신봉하는 플랑드르 남쪽 지역, 지금의 벨기에에 해당하는 지역에서 활동하였다. 당시 성당과 교회는 지상의 천국이며 '신의 집'으로서 성화들은 풍부한 색채로 신성한 세계를 나타내었다. 루벤스의 그림도 신화, 종교 및 역사의 내용을 풍부한 색감으로 표현하고 있다. 루벤스의 그림이 갖는 종교적, 역사적 의미를 생각해 본다면 그림을 감상하는 사람이 에로틱한 감정 변화를 느끼는 것은 아이러니하다.

루벤스 작품인 '파리스의 심판'은 그리스 신화 속 이야기의 한 장면이다. 이 작품은 파리스가 아름다움을 다투는 세 여신, 헤라(결혼과 출산의 여신), 아테나(지혜와 전쟁의 여신), 아프로디테(아름다움과 애욕의 여신) 가운데 가장 아름다운 여신을 결정하여 사과를 건네는 순간을 그리고 있다. 아프로디테에게 사과를 건넨 파리스는 트로이 전쟁에 휘말리고 죽음에 이르게 된다. 이러한 신화적 배경 이야기는 잊은 채 화폭의 그림만을 본다면 루벤스 그림은 아주 강한 에로틱 현상을 자아낼 수도 있다.

08 루벤스 신드롬과 성인용 콘텐츠

루벤스 신드롬은 21세기에 이르러 성인용 콘텐츠라는 틀 속에서 디지털 산업사회의 다양한 현상과 문제점으로 나타나기도 한다.

루벤스의 고향인 벨기에(플랑드르 지방)에서는 루벤스 작품이 최고의 문화유산이다. 벨기에를 홍보할 때 당연히 루벤스의 작품이 빠질 수 없

다. 2018년에는 페이스북과 벨기에 미술관 사이에 루벤스 그림의 특성 때문에 마찰이 생겼다. 당시 벨기에의 미술관들은 페이스북에 루벤스의 걸작들을 올리며 지역과 미술관 홍보를 위한 프로그램을 운영하였다. 페이스북의 운영 규정 가운데 예술적이거나 교육 목적이라도 누드 자체나 그 응용물은 페이스북에 게재할 수 없다는 내용이 있다. 페이스북의 성인용 콘텐츠에 관한 규정과 기계적인 자동검열에 따라 루벤스의 누드 명화가 삭제된 것이다.

과거 루벤스가 활동하였던 1600년을 전후한 시기에도 그의 일부 작품은 에로틱한 특성 때문에 교회로부터 개작을 요구받기도 하였다. 400여 년이 흐른 현재의 디지털 시대에도 유사한 문제가 야기되어 많은 사람의 관심을 끌었다.

09 '플랜더스의 개'와 루벤스

소설 『플랜더스의 개』에 나오는 주인공 네로(Nello)는 화가가 되는 것이 꿈이었다. 네로에게 이러한 꿈을 심어준 사람은 다름 아닌 루벤스였다. 안트워프 성당에 있는 루벤스의 제단화! 네로가 이 제단화를 볼 수 있다면 죽어도 좋을 정도로 행복할 것이라고 말하는 대목이 나온다.

루벤스가 그린 성당 제단화의 하나는 '십자가에 올려지는 예수'이고, 다른 하나는 '십자가에서 내려지는 예수'이다. 소설의 결말은, 네로가 플랜더스의 개와 함께 제단화 그림 앞에서 싸늘한 주검이 되어 누워있는 것으로 끝나며 독자의 마음을 매우 슬프게 흔들어 놓는다. 지금도 이 그림 앞에 서면 '플랜더스의 개'가 소환된다. 소설에서 느낀 감동이 실제의 그림 앞에 서면 더 강하게 밀려온다.

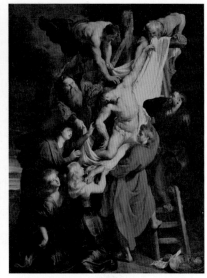

(좌) 십자가에 올려지는 예수(유화/460×340cm/1609~1610년 작)
(우) 십자가에서 내려지는 예수(유화/421×311cm/1611~1614년 작) 루벤스(Peter Paul Rubens /
1577~1640) 벨기에 안트워프 성당 3단 제단화

10 '조선 남자' 안토니오 꼬레아, 그는 누구인가?

루벤스의 그림 가운데 우리와 깊은 관계가 있으며 특별한 감동을 전해
주는 '조선 남자'(38.4×23.5cm, 1617년 작)란 드로잉 작품이 있다. 400여
년 전에 그려진 조선시대의 이 남자는 누구이며, 어떻게 그 옛날에 유럽
까지 가게 되었을까?

이 남성은 안토니오 꼬레아(Antonio Correa)라는 이름의 조선시대 사
람으로 알려져 있다. 안토니오 꼬레아는 임진왜란(1592) 혹은 정유재란
(1597) 시기에 왜구에게 잡혀 일본으로 건너가게 되었다. 이후 나가사키
에서 노예로 팔려 피렌체의 상인에 의하여 동남아와 인도를 거쳐 로마로
가게 된다.

이와는 다른 해석으로 일본에 파견된 동인도 회사 사무실에서 일하고 있던 조선인이 1615년경에 네덜란드로 건너갔을 때 루벤스와 만났을 것으로 보는 견해가 있다. 그 근거로 머리의 갓이나 의복 등이 노예 신분으로 지구 반대편까지 가게 된 사람의 행색과는 거리가 멀다는 것이다. 노예로 유럽에 가게 되었건, 동인도회사의 일로 갔건, 어느 경우라도 시기적으로 루벤스의 활동시기와 겹친다. 화가이면서 외교관으로도 활동한 루벤스에게 의복과 행색이 많이 다른 동양에서 온 사람은 여러 측면에서 큰 관심을 불러 일으켰을 것이다. 이 드로잉 작품은 1983년 크리스티 경

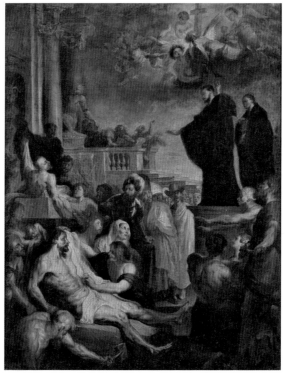

성프란체스코 하비에르의 기적(유화/104.5X72.5cm/1618년 작)
루벤스(Peter Paul Rubens/1577~1640) 빈미술사미술관

매에서 드로잉 작품 가운데 역대 최고가로 낙찰되어 미국 LA에 소재한 게티미술관이 소장, 전시하고 있다.

안토니오 꼬레아는 루벤스의 그림 '성프란체스코 하비에르의 기적'에도 등장한다. 이 그림의 정중앙에 그려진 조선 남자로 보이는 인물과 안토니오 꼬레아란 남자는 동일인이란 추측이 있다. 성프란체스코 하비에르는 아시아에서 선교 활동을 하였다. 기적과 같은 행적을 보이며 동아시아 지역의 이교도들을 선교하였고 그림에도 다양한 아시아인들이 묘사된 것을 알 수 있다. 안토니오 꼬레아의 위치가 그림의 한 복판이고, 특히 꼬레아의 표정과 자세는 하비에르의 기적에 놀라는 것으로 그려지고 있으므로 그림의 가장 중요한 메시지를 전하는 핵심적인 역할을 하고 있다.

루벤스가 안토니오 꼬레아와 어떻게 만나게 되었는지는 알 수 없으나 첫인상만으로도 매우 특별한 예술가적 감흥을 경험하기에 충분하였을 것이다. 이러한 루벤스의 작품은 임진왜란과 정유재란, 왜구와 동인도회사, 1600년대의 조선과 네덜란드를 우리에게 연상시켜준다. 시간과 공간을 이어주는 많은 이야기가 한 점의 그림 속에 담겨 있다. 그림 속에서 읽어낸 이야기는 시공을 초월하여 감상자에게 큰 감동을 선사한다.

3. 그림 속 최초의 인지 혁명과 농업 혁명

01 예술가의 상상으로 떠나는 시간 여행

우주와 지구, 그리고 인류는 언제 생겨났을까? 우리의 상상 속에서 되돌아 가볼 수 있는 가장 먼 과거는 언제일까?

우주가 생성된 것은 140억 년전으로 추정되며, 약 100억 년이란 시간이 흐르고 난 후, 46억 년쯤 전에 지구가 생성되었다. 오스트랄로피테쿠스가 지구상에 나타난 것은 450만 년쯤 전이다. 이렇게 상상조차 어려운 먼 과거를 되돌아 볼 수 있는 좋은 방법의 하나는 예술가의 상상력에 의존하는 것이다.

먼 과거로 시간을 거슬러 올라간 신화적 또는 역사적 장면을 담은 작품의 하나인 틴토레토(Jacopo Tintoretto, 1519~1594)의 '은하수의 기원'을 보자. 그림 속, 헤라의 가슴에서 실처럼 사방으로 뿜어져 나오고 있는 것은 '불사의 젖'이다. 이 '불사의 젖'이 뿜어져 나와 우주 하늘에 반짝이는 별들이 만들어지고 은하수(milky way)가 채워진다. 독수리로 나타나는 제우스는 힘찬 날개 짓과 함께 전갈로 묘사된 벼락을 날카로운 발톱에 낚아챈 채 날고 있다. 이 그림의 신화적 내용은 제우스가 그의 애인 알크메네 사이에 낳은 헤라클레스에게 부인 헤라의 젖을 먹이려는 순간을 그려

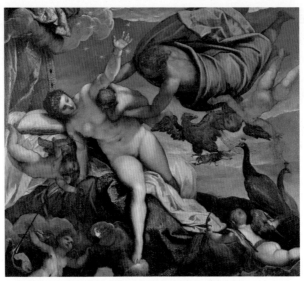

은하수의 기원(유화/149×168cm/1575년 작)
틴토레토(Jacopo Tintoretto/1519~1594) 런던내셔널갤러리

낸 것이다. 이때 깜짝 놀란 헤라의 가슴에서 솟구치는 젖으로 은하수가
만들어졌다. 은하수가 만들어지는 이때에도 사방으로 화살을 쏘고 그물
망을 던지는 4명의 큐피드들이 바쁘게 사랑의 전령사 역할을 하고 있다.
신격화된 인간 중심의 우주관이 흥미롭다.

　틴토레토 그림의 구도와 색감을 보면, 왼쪽 상단의 구름에 걸쳐 놓은
노란색 옷, 제우스가 두르고 있는 빨간색 옷, 헤라가 벗어 놓은 파란색 옷
이 절묘한 대비를 이룬다. 참고로 화가 틴토레토는 그 이름이 '염색집 아
들'을 의미한다. 어려서부터 염색 과정에 나타나는 다양한 색과 그것의
변화를 눈여겨보았으니 색에 대한 감성의 폭과 깊이가 남달랐을 것이다.
우리에게 잘 알려진 화가, 보티첼리(Sandro Botticelli, 1445~1510)도 그
이름이 '작은 술통'을 의미한다. 화가 마사초(Masaccio, 1401~1428)는 '뚱
보', 엘 그레코(El Greco, 1541~1614)는 '그리스 사람'을 의미한다. 이름만

본다면, 당시 화가들은 그림 솜씨가 뛰어난 동네 옆집 아저씨 정도로 받아들여졌던 것 같다.

02 작은 화폭, 무한 공간

틴토레토 이후 400여 년이 지난 1960년대, 매우 새롭고 특이한 방법으로 상상 속 우주를 묘사하는 현대 화가가 나타난다. 시각미술, 옵트 아트 (Opt Art) 분야의 화가인 빅토르 바사렐리(Victor Vasarely, 1908~1997)는 상상의 세계인 우주를 시각 미술의 틀 속에서 그려내고 있다. 그의 작품 '은하 밖 우주'는 제한된 캔버스의 좁은 평면 위에 무한하게 움직이고 있는 우주를 담아내고 있다. 이것은 착시효과를 활용하여 그림을 보는 사람의 시각과 생각 속에서 끊임없는 움직임을 만들어냄으로써 가능한 창작 세계이다.

바사렐리의 그림은 감상자의 눈 속 망막에 이르러서야 비로소 새롭게 예술적 가치를 만들어낸다. 망막에서 다양한 색과 구조와 형태가 어우러지면서 비로소 그림의 의미가 구현되어 나타나게 되므로 망막 예술 (retina art)이라 불리기도 한다. 망막으로 전해진 피사체의 정보들은 시신경 회로를 타고 뇌로 전달되는데 시신경 회로는 쉽게 피로해지고 둔감해지는 특성이 있다. 이러한 시각의 피로 현상 속에서 무한한 미술 세계가 펼쳐지게 되며, 이것이 바로 옵트 아트의 핵심이다.

옵트 아트는 캔버스의 틀을 뛰어넘어 감상자의 머릿속까지 펼쳐지게 되는데, 이러한 세계에는 처음과 끝이 없으며, 부분과 전체도 없고, 안과 밖이 없으며, 중심과 주변도 없다. 뿐만 아니라 어제와 오늘과 내일도 없는 가운데 시간과 공간이 함께 공존하는 끝없는 세계, 또는 시간과 공간을 초월한 영원한 세계가 펼쳐진다. 이러한 옵트 아트야말로 시공을 초월

하는 우주를 표현하는 데 잘 어울린다.

03 팝 아트 속 시간의 기억

이브 클라인(Yves Klein, 1928~1962)은 팝 아트분야의 화가이자, 재즈음악가이며, 유도선수이면서 신비주의자이다. 클라인은 그의 다채로운 이력과 재능만큼 특이한 방법으로 작품을 만들었다. 그 가운데 캔버스에 빗방울의 움직임을 활용하여 그린 '우주의 발생'이란 작품이 있다. 파란색 물감이 펼쳐진 화폭에 빗방울을 맞게 하여 그 충격과 궤적으로 우주가 만들어지는 과정을 나타낸 것이다. 이 작품을 보면 쏟아지는 빗소리와 대지를 내리치는 빗방울 소리까지 들리는 듯하다. 이처럼 태초, 우주의 발생과 은하계의 기원을 캔버스에 담는 화가의 상상력은 무한하다.

클라인은 파란색을 많이 사용한 만큼 '파랑의 예술가'로 알려져 있다. 그는 1957년에 지구본을 파랗게 물들이며 파란 지구를 선보였고, 푸른 지구에 살고 있는 인류야말로 '파랑의 영혼'이라 여겼다. 실제로 1961년에 우주시대가 열리면서 최초의 우주인인 유리 가가린이 우주 한가운데에서 바라본 지구를 "오로지 푸르게만 보인다."고 우주로부터 목소리를 보내왔다. 이 소리와 영상은 전 세계인의 큰 관심을 불러 일으켰다.

클라인은 파랑의 단색화로부터 순수와 고요, 눈에 보이지 않고 손에 잡히지 않는 비물질적 세계를 펼쳐 보인다. 클라인이 보여주는 파랑의 세계는 그것을 보는 사람 스스로 깊은 생각을 하도록 유도하며, 무념과 무상 그리고 점차 끝 모를 허무를 느끼게 하는 등 이른바 '파란 심오함'으로 인도하는 힘이 있다. 그의 파란 그림들은 심오하지만 단순하고, 무겁지만 경쾌한 파랑의 단색화이다. 클라인 자신에게 파랑은 매우 특별한 색인만큼 스스로 IKB(International Klein Blue)라는 파란색을 만들어 특허 출

원하여 사용하기도 하였다.

클라인은 자신의 미술 퍼포먼스 현장과 전시회에 참가한 사람들에게 파란색 음료를 제공하기도 하였다. 파란 음료를 마신 관람객은 집에 돌아가서도 배뇨 시에 파란색을 또 다시 볼 수 있으며 파랑의 느낌과 의미를 새롭게 되새기게 된다. 시간과 공간을 초월한 예술 활동인 것이다. 이와 같이 클라인은 다양한 회화 실험에 도전한 화가였으며, 대표적인 것으로 '우주 발생론', '인체 측정' 등의 연작을 들 수 있다. 그는 바람, 비, 중력 및 신체에 나타나는 자연 현상을 화폭에 담으려는 실험 활동을 하였다. 이런 미술 행위는 '그리기 작업'이라기보다는 자연의 힘을 빌려 '기록하는 작업'이라고 평가받기도 한다.

04 인류 최초의 기록

호모 사피엔스가 남긴 최초의 기록 작품으로 쇼베 동굴의 손도장 그림을 들 수 있다. 약 32,000년전의 기록이다. 당시 동굴 속 우리의 선조는 동굴의 벽에 손도장을 찍으면서, '내가 바로 동굴의 주인이다.'라고 알리고 싶었던 것 같다.

동굴의 손도장 그림은 두 가지 기법으로 벽에 그려져 전해지고 있다. 하나는 손에 물감을 발라 찍는 등 가장 단순한 방법으로 그린 것이다. 다른 하나는 손을 동굴 벽에 대고 그 위로 물감을 불어서 손 주변에 뿌림으로써 손의 형상이 또렷하게 남게 그린 것이다. 이것은 네거티브 페인팅이란 기법으로 손바닥을 직접 그린 것이 아니라 주변을 채움으로써 손바닥 형상이 빈 상태로 드러나게 된다. 이것은 단순하지만 고도의 기법이다. 3만 2천 년전 인류의 선조는 다양한 모양과 기법으로 손바닥 그림, 손바닥 도장의 기록을 남겼다. 현재의 후손들이 그 앞에 서면 끝 모를 이야기가

펼쳐지며 시공을 뛰어 넘는 감동이 밀려온다.

　최근에는 쇼베 동굴보다 13,000년 정도 앞선 45,000년전 동굴 속 벽화가 인도네시아 술라웨시 섬에서 발견되어 관심이 높아지고 있다. 이 동굴 벽화에도 손도장과 멧돼지 그림이 그려져 있는데 이곳의 손도장 그림도 네거티브 페인팅 기법으로 그려져 있어 매우 흥미롭다.

05 동굴 벽화 그리기

　약 2만 년전 호모 사피엔스의 하루 일과는 어떠하였을까? 우리의 DNA 끝부분에 잊혀질 듯 감추어져 있는 기억을 되새기며 2만 년전 어느 날 아침으로 돌아가 보자.

　동굴의 아침이 밝아온다. 지난 밤 잠자리는 동굴 한 편에 피워놓은 불과 동물 털가죽으로 만들어 입은 옷가지 덕분에 견딜만하였다. 나뭇조각 불은 밤새 타들어가 거의 재가 되어 있다. 재와 숯 사이로 간간히 작은 불길이 올라온다. 가장 먼저 일어난 호모사피엔스는 160만 년전부터 해온 것처럼 불가에 앉아 꺼져 가는 불 위에 나무 한두 개를 무심코 올려놓는다. 동굴 속 공기의 흐름에 따라 작은 불길이 흔들리며 동굴 벽에 빛과 그림자를 빠르게 그려내고 있다. 동굴 벽에는 빛과 연기, 먼지와 그림자들이 난무한다.

　서둘러 돌도끼 등을 챙겨 사냥 준비를 하고 밖으로 나가보니 비바람이 강하다. 할 수 없이 동굴 안으로 돌아와 불가에 털썩 주저앉는다. 가족들 먹거리와 털가죽 옷도 더 필요하니 걱정이 많아진다. 절실한 마음으로 사냥감을 머릿속에 그려본다. 고기도 많고, 털가죽도 얻을 수 있는 들소 사냥이 절실하다. 자기도 모르게 불가의 숯과 재를 양 손에 움켜쥐고 벽 쪽으로 향한다. 벽면에 간절한 염원을 담아 사냥감 그림을 그린다.

06 동굴 속 미술과 경제 행위

알타미라 동굴 벽화가 그려진 시기는 약 3만 년전이다. 알타미라 동굴 벽화는 사람이나 풍경을 그린 것이 아니란 점에 주목해야 할 것이다. 벽화의 중심 주제는 동굴 앞 초원의 동물이다. 당시 호모 사피엔스에게 수렵은 먹거리와 입을 거리를 확보하는 생존을 의미한다. 그러나 수렵은 항상 힘들고 위험하다. 특히 들소와 같이 힘이 세고 덩치가 큰 동물 사냥은 더욱 그러하다. 희소한 자원인 고기와 털가죽을 얻으려면 위험한 사냥에 성공해야 한다. 이를 위하여 사냥에 관한 적절한 선택과 결정을 해야 한다. 이러한 선택과 결정의 기준과 목표는 배부르고 따뜻한 생활, 즉 효용을 극대화하는 것이다. 수렵이야말로 희소성, 선택, 효용 극대화를 모두 갖춘 호모 사피엔스의 훌륭한 경제 행위이다.

들소 사냥이 절실했던 호모사피엔스는 동굴 벽에 숯으로 들소의 머리와 몸체를 조심조심 그려낸다. 갈망과 기원과 주술적 의미를 담아 최대한 있는 그대로, 보았던 그대로 집중해서 그려낸다. 이러한 벽화는 재, 그을음, 숯 그리고 일부 색을 내는 돌가루로 그려졌다. 동굴 벽면의 색감, 형체, 굴곡 등도 최대한 고려해 가면서 그린 인류 최초의 미술 행위의 결과

(좌) 알타미라, (우) 라스코 동굴 벽화(BC 30,000~25,000년경)

물이다.

알타미라 동굴 벽화와 비슷한 시기에 라스코 벽화도 그려졌다. 여기에서도 동물이 벽화의 주요 대상이다. 동물들은 사냥의 대상이기도 하지만 인간에게서 볼 수 없는 힘과 아름다움을 지닌 멋진 대상으로 경이로움을 그림에 담아내었다. 특히 이 벽화 속에는 몇 가지 의미 있는 기호들이 등장하기도 하여 미술사가와 역사학자들을 흥분시키기도 하였다. 선의 굵기라든지, 원이나 삼각형, 깃털이나 막대기 등의 형태로 일정하게 남성적, 여성적 기호를 구분하여 벽면에 무엇인가 메시지를 전하려는 듯 그려져 있다.

알타미라, 라스코 동굴 벽화와 비슷한 시기의 쇼베 동굴 벽화는 중앙 부분에 네 마리 말의 말갈기가 아주 세밀하게 그려져 있다. 말갈기를 휘날리며 달리는 모습에서 네 마리 말의 머리 각도가 조금씩 다른 것으로부터 움직임이 전해지고 속도감이 느껴진다. 말머리 아래의 몸통은 선으로 희미하게 나타나 있는데 동굴 속 벽면의 굴곡이 몸통의 형상을 나타내 보

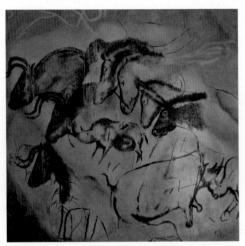

쇼베 동굴 벽화(BC 30,000~25,000년경)

이고 있는 것으로 착각하기도 한다. 코뿔소와 말의 사실적인 그림 사이에는 무언가 동물의 형태가 명확하지 않은 동물들을 흐릿하게 표현하고 있다. 오른 쪽 벽면의 파인 홈 건너편은 물고기들의 형태가 매우 사실적으로 그려져 있는 것으로 보아 물고기도 잡은 것을 알 수 있다.

벽화는 붉은색, 노란색, 갈색 그리고 하양과 검정 등 여러 색들로 그려졌다. 당시에 이미 다양한 안료가 사용되고 있었음을 알 수 있다. 이들 다양한 색들은 산화철을 포함하는 천연 흙 또는 광물, 나무가 타고 난 숯과 같은 식물성 탄화물이 사용되었다. 재와 숯 이외에 호모사피엔스가 가장 최초로 사용한 안료는 빨강의 헤머타이트(적철석)과 노랑의 오커(황화철) 등이다. 이들은 주변의 돌에서 얻었으며 매우 흔한 물질이었다.

07 동굴 밖 미술과 경제 행위

동굴에서 생활하며 추위를 피하고 굶주림을 극복하는 긴 학습 기간을 거친 후, 호모 사피엔스는 서서히 동굴에서 나오게 된다. 사회를 형성하고 본격적인 문명사회로 이행하면서 호모 사피엔스의 미술 행위와 경제 행위의 내용도 크게 변하고 발전한다.

채취와 수렵으로부터 농경과 목축으로 서서히 바뀌기 시작하며 그들의 삶에도 큰 변화가 나타난다. 석기 시대에 다양한 도구가 실용적으로 발전하면서 수렵과 채취의 생산성이 높아지며 농경과 목축이 점차 생활 속에 자리 잡게 되었다.

이 시기에 동굴 밖 바위나 돌에 암각화가 그려지기 시작한다. 암각화의 그림에는 주로 작은 동물들이 그려져 있으며 동굴 벽화와는 다르게 사람도 함께 그려져 있다. 돌 도구들을 사용하여 작은 동물들의 사냥이 쉬워짐으로써 그림이 갖는 주술적 의미는 약해졌다.

청동기 시대 암각화

　고비 알타이 지역에서는 사람, 활, 창 등이 새겨진 선사시대의 돌이 다수 발견되었다. 이들 중 한 암각화의 그림은 사람들이 사슴을 쫓고 있는 모습을 나타내고 있는데 속도감이 잘 묘사되어 있다. 한편 지금의 수단, 나일 강 유역에서는 인류의 긴 역사 속에서 수많은 거주 정착지, 요새, 무덤, 석물 등 유물이 발견되었다. 이 가운데 바위 표면에 돌 도구로 쪼아서 그린 뿔소는 뿔의 모양이 매우 유려하며 균형 잡힌 모습이 인상적이다.

　구석기 시대로부터 신석기 시대로 이어지면서 먹거리와 입을 거리 등의 자원은 이전보다 풍요로워졌다. 선택의 폭이 넓어지고 안정된 삶이 가능해졌으며 다양한 문화가 생겨났다. 농경과 목축을 하는 정착 생활로 안정된 삶이 가능해짐에 따라 인구수가 늘어나게 된다. BC 8000년경의 정확한 인구는 알 수 없으나 세계 총인구 추이를 기초로 계산해보면 당시 인구는 약 500만 명 정도로 추산된다. 이후 세계 총인구는 BC 3000년에 3천만 명이고, 1억 명을 기록한 것은 BC 1300년경으로 추정된다. 1700년의 시간이 흐르면서 인구가 약 3.3배 증가한 것이다. 이것을 연평균 인구 성장률로 나타내면 약 0.07%로 거의 정체상태나 다름없다. 인구는 서서히 증가하여 기원 년에 이르면서 약 2억 명까지 늘어났다.

08 인류 최초의 이름

정착 생활의 시작과 함께 굶주림을 피하려는 원초적 차원의 경제 행위로부터 이익과 수익을 고려하는 본격적인 경제행위로 진화되었다. 예술 행위에 있어서도 아름다움과 기록의 의미를 보여주는 작품들이 나타나기 시작하였다. 경제 행위와 예술 행위는 고대 점토판에서 시작하여 이집트 파라오의 무덤 벽화와 파피루스 등 문명적 기록으로 전해지면서 현재의 우리들이 직접 접할 수 있다.

고대 농경사회의 이모저모를 보여주는 흔적과 기록인 점토판 가운데 BC 3400~3000년경, 우루크시의 행정문서로 전해지는 점토판에는 보리 짚과 보리 이삭들이 새겨져 있고, 숫자를 상징하는 형상들이 새겨져 있다. 역사가들의 해석에 의하면, "29,086자루의 보리를 37개월에 걸쳐 받았다. 서명자, 쿠심"으로 적혀 있다고 한다. 점토판에 기록된 가장 오래된 농경 관련 기록이며, 물품을 주고받았다는 기록이다. 이 점토판의 서명자이며 가장 오래된 기록상의 이름인 쿠심은 요즘의 행정관 또는 회계 관리원이었을 것으로 알려져 있다. 당시 보리 한 자루의 부피나 무게를 나타내는 단위가 명확하지 않으나 29,086 자루의 보리 거래량은 그 규모

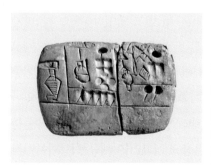

(좌) 맥아와 보리 곡물 배분 행정문서 기록(점토판/6.8×4.5×1.6cm/BC 3100~2900년경) (우) 개, 야생 돼지, 보리 담은 원통의 용기를 든 남자 모습(점토판/5.5×6×4.15cm/BC 3100~2900년경)

가 매우 크다. 또한 37개월이란 장기간에 걸친 신용 거래 또는 할부 거래를 하고 있었다는 점도 특기할 만하다.

맥아와 보리 곡물의 배분에 관한 점토판이 다수 전해지고 있다. 수메르 지역에서 농경의 시작은 밀부터 이루어졌다고 전해진다. 그러나 점차 건조한 기후가 지속되고 수분 증발이 이루어지면서 토지의 염분이 많아지게 되었으며 이에 강한 보리 생산에 치중하게 되었다. BC 3000년에는 보리와 밀이 거의 같은 정도로 수확되었으나, BC 2000년에는 수메르 지역에서 보리의 생산이 주가 되었다.

이 시기에 메소포타미아 지역의 남쪽, 지금의 이라크 남부지역에 살고 있었던 수메르인들은 쟁기를 사용하였고 관개시설을 활용하여 농수를 조절하며 농사일을 하였다. 그 결과 보리의 수확량이 크게 증가하였다. 이후 관개농법으로 농지에 물을 대어 경작을 이어갔으나 배수가 잘 되지 않아 염분이 더욱 증가하여 사막화가 진행되었고 보리 생산도 점차 줄어들게 되었다.

09 점토판 속 맥주 기록

보리 이야기가 나왔으니 맥주 이야기로 이어가 본다. 당시 한 수메르인이 보리로 만든 빵을 토기에 담아 놓은 채 잊고 있었다. 어느 날 비가 오고, 빗물에 젖어있던 보리빵이 서서히 발효되었다. 우연히 이것을 마시게 된 수메르인은 처음 느껴보는 맛에 기분까지 좋아졌다. 술의 맛과 중독성을 인류 역사상 최초로 경험한 것이다. 자연 상태의 과일이 발효되어 얻는 술로 시작하여 곡물을 활용한 선택적 발효의 시대로 이어지게 된 것이었다. 이후 맥주 음료의 제조가 본격적으로 그리고 대규모로 이루어진다. 아울러 맥주는 다양한 용도로 활용되었다. 사람을 고용하였을 때 임

금을 맥주로 지불하기도 하였다. 실제로 노동자의 하루 임금으로 지불되는 맥주의 배급을 기록한 점토판도 다수 확인되고 있다.

당시 수메르인들이 맥주를 마시는 모습을 보여주는 점토판도 있다. 커다란 토기에 담긴 맥주에 기다란 빨대를 꽂아서 몇 명의 수메르인이 함께 맥주를 마시는 모습이 전해진다. 맥주 마시는 문화가 광범위하게 자리 잡고 있음을 알 수 있다. 또한 맥주 제조 비법에 관한 기록이 보이는 점토판도 전해지고 있다.

보리 생산량이 더욱 늘어나고 맥주 만들기가 본격적으로 시작되며 맥주 산업으로 확대되었다. 수메르인의 뒤를 이어 바빌로니아에서 만들어진 맥주는 멀리 이집트까지 수출되었다. 수메르인, 바빌로니아인들은 대량으로 맥주를 생산하여 일부는 내수로, 나머지는 수출하는데 맥주가 어느 지역에 얼마나 배분되어 나갔는지를 나타내는 점토판 기록도 전해지고 있다.

10 점토판에서 읽는 수메르인의 경제 이야기

수메르인들은 지중해 연안과 페르시아만 사이에서 무역망을 갖추고 원격지 무역을 주도하였다. 무역의 규모가 컸으며 종류도 다양했다. 복잡한 경제 거래가 이미 시작되었고 이를 위한 결제도 필요했다. 결제를 위하여 금액과 수량, 날짜와 장소의 표기 등이 필요해진다. 호모 사피엔스가 발명한 대규모 데이터 처리시스템의 최초 방법은 숫자 쓰기였다. 역사상 최초의 대규모 데이터 처리 시스템을 표기한 경제문서, 장부가 점토판인 것이다. 실제로 당시 수메르인들은 숫자를 6진법, 또는 10진법으로 표기하였다.

점토판 가운데에는 수학 문제와 답을 나타내 보이는 것도 발견되었다.

그 내용 가운데 하나는, '사각형 한 면의 길이가 주어졌을 때 그것의 면적을 구하시오.'로 되어 있다. 이미 수학이 생활 속에 깊이 들어와 활용되고 있음을 알 수 있다.

이처럼 BC 4000~3000년경부터 인류는 최초로 문자를 기록하고 계산도 하게 된다. 문자 기록과 계산의 행위가 거의 같은 시기에 이루어졌으며 모두 경제적 배경과 필요성에 의해서 시작되었다. 점토판 기록의 거의 대부분은 채권채무, 매매계약, 식량이나 가축의 수량, 노동 관련 기록을 나타내고 있다. 이자 관련 표기의 점토판도 많이 전해지고 있는데, 빌려주고 돌려받는 경제 행위도 활발하게 이루어졌음을 알 수 있다. 영수증, 계약서, 증권을 나타내는 점토판도 대량 전해지고 있다. 거래 내용과 계약, 공증인/증인의 증서, 약속 불이행시의 벌칙 등이 상세히 기록되어 있으므로 생산, 상업 및 무역 활동은 물론 현대적 의미에서의 각 지역의 경제 상황을 유추해 보기에 좋은 자료이다. 이들 자료를 활용하여 각 지역의 부존자원이나 심지어는 비교우위의 구조를 분석 또는 추론해 볼 수도

수학 문제를 나타내는 **점토판**(BC 3100~2900년경)

있다.

21세기 요즘의 경제학자들 가운데, 반만년 전 고대 점토판에 나타나는 수치 등 기록을 활용하여 당시 경제 사회의 많은 것들을 고도의 첨단 계량 분석기법으로 수행하는 연구가 활발히 진행되고 있다. 이들 연구자들이야 말로 경제학 분야의 인디애나 존스와 같이 멋지고 훌륭한 학자들이다.

Part 2

미술 속 고대 및 중세의 상업 이야기

4. 그림에서 읽는 고대 상업 이야기

01 최초의 거래, 침묵 교역

　호모 사피엔스가 동굴에서 생활하면서 비바람과 추위를 피할 수 있었으나 먹거리와 입을 거리는 매우 제한적이었다. 이 시기의 경제 행위는 원초적 생존 차원에 머물러 있었다. 동굴에서 나와 농경과 목축이 이루어지면서 경제 행위는 더 큰 효용을 추구하며 진화하였다. 생활에 필요한 자원의 부족을 극복하고 자급자족 차원의 경제 행위로 이행하였으며 점차 교환 및 거래 행위가 나타난다.

　석기시대에 이미 다양한 교환 행위들이 이루어졌다. 그 형태는 침묵 교역(silent trade), 또는 무언 교역(mute trade)이었다. 이는 서로 우연히 만나 말을 주고받음이 없이 이루어지는 물물교환을 의미한다. 거래, 무역을 의미하는 trade의 어원도 tread의 '밟고 다니다', track의 '발자국'에서 비롯됐다. 침묵/무언 교역이란, 교환을 원하는 A가 물건을 놓고 가면, 그 물건과 교환을 원하는 B가 자신의 물건을 그곳에 놓고 간다. 이후 A가 B의 물건이 마음에 들면 서로 말이 없이 합리적인 거래가 이루어지는 것이다. 이렇게 시작된 침묵 거래 행위는 점차 고도의 상업 활동으로 이어진다.

02 전업 상인의 출현과 여성 CEO

고대에는 물류와 교역 등 상업이 활발하게 이루어지고, 넓은 지역으로 확대되면서 전업 상인이 나타나기 시작하였다. 인류 최초의 전업 상인은 고대의 페니키아 상인이다. 페니키아 지역은 지중해의 동쪽 해안에 위치하며 지금의 시리아, 레바논에 해당하는 지역이다. 페니키아 상인은 세계 4대 문명 발상지인 메소포타미아 문명과 이집트 문명 사이에 위치하면서 육로와 바다를 통해 두 문명 간 교역을 주도하였다. 주 교역품은 삼나무, 상아, 자주색 염료 등이었다. 특히 자주색 염료는 주요 고부가가치 교역 물품이었다. '페니키아'의 어원도 붉은 색을 뜻하는 그리스어의 포이닉스(phoinix)에서 유래한다. 따라서 페니키아란 '자색의 사람', '자주색 염료의 땅'이란 뜻을 가진다. 당시 염료의 최고 전문가들이 만든 고부가가치 제품인 자주색 염료를 활용한 직물은 최고가의 물건이며 페니키아의 독점적인 수출품이었다.

페니키아의 자주색 염료는 바다뿔소라고둥에서 추출되었다. 바다뿔소라고둥의 내장 속 분비선에서 나오는 누런 액체는 공기와 햇빛에 노출되면 색의 변화 과정을 거쳐 자주색을 나타낸다. 이 바다뿔소라고둥은 페니키아의 특정 지방에서만 서식하고 있다. 한 폭의 천을 염색하려면 만여 마리의 바다뿔소라고둥이 필요한, 아주 귀한 염료이다. 이 염료는 한번 염색이 되면 절대로 색이 바라는 법이 없으므로 귀한 대접을 받았다. 이렇듯 귀하고 비싼 바다뿔소라고둥 추출물의 대용물로 식물에서 얻는 염료가 있었으나 햇빛에 노출되면 곧 색이 변하였다. 바다뿔소라고둥 염료의 훌륭한 기능은 이후 4,000여 년이 흐른 1800년대 후반, 제2차 산업혁명의 석유화학 시대에 이르러서야 화학 염료의 과학기술이 개발되면서 대체할 수 있게 되었다.

페니키아의 적자색 염료는 당시 대체재가 없는 가운데 독점적 국가 산업으로 자리 잡았다. 페니키아인들은 복잡한 염색의 공정, 선대로부터 전수받은 비법을 공개하지 않았다. 요즘처럼 특허에 의해 보호받는 것은 아니나 비법의 전수로 기술을 보호하고 배타적으로 사용함으로써 가치를 끌어올린 것이다.

기독교 초기에 기록된 사도행전에 따르면, 당시 자주색 염료를 사용하여 염색 제품을 생산, 판매하던 여성 CEO, '자주 장사, 리디아(Lydia)'가 있었다. 그녀는 염색 제품의 생산과 판매 거점을 네트워크화 하였으며 마케도니아에서 판매하는 대리점의 경영주로서 관련 시장을 장악하였다.

고운 자주색 비단이 갖는 아름다움은 사람들을 매료시켰다. 당시 자주색은 성스러운 색, 귀족의 색으로 자리 잡았다. 로마 시대에는 황제, 원로원 의원, 성직자만이 붉은색 옷을 입을 수 있었으며, 중세에 그려진 많은 성화 작품 속 성인이나 귀족의 복장은 대부분 붉은 색이다. 이 당시에 입었던 빨간색 겉옷 한 벌은 오늘날의 화폐가치로 환산하면 약 1억 원 정도였다고 알려져 있다.

03 상인들의 페니키아 언어, 라틴어의 모태

페니키아의 상인이 취급하는 교역품의 종류는 금, 은, 청동, 상아 세공품과 같은 고급 사치품으로 확대되었다. 이들은 지중해를 주요 무대로 광역의 상업 활동을 펼쳐나갔다. 레바논 지역의 삼나무를 나무가 거의 없는 이집트로 가져가 팔고, 이집트에서는 공예품 등을 가져왔다. 앗시리아에서는 금 은 세공품을, 지중해의 크레타 섬에서는 올리브를 수입하였다.

페니키아 상인은 BC 3000년경 이집트 파라오의 계약 상인으로 상업 활동에 전념하며 상업 대리인 역할을 수행하였다. 이들은 BC 332년 페니

키아가 알렉산더 3세에게 정복되기 전까지 약 3,000여 년간 상업을 이끌어 왔으며 특히 BC 1200~BC 700년의 500년간 최전성기를 누렸다. 페니키아 상인은 경쟁을 피하고 독점적 상행위를 하면서 큰 이윤을 남겼다. 당시 페니키아 상인은 카르타고(지금의 튀니지)에서 그리스와의 경쟁을 배제하고 독점적 상행위를 하였으며, 이것은 오늘날 카르텔의 원조이다.

페니키아 상인이 오랜 기간 육지와 바다의 머나먼 교역로를 다니면서 멀리 있는 가족에게 안부를 전하는 것은 어려운 일이었다. 당시 지배 권력층이 사용하던 이집트 문자는 상인들이 쉽고 편하게 사용할 수 없었다. 따라서 상인들이 쉽게 사용할 수 있도록 만든 문자가 페니키아 알파벳이다. 이것이 그리스로 전파되어 모음체계가 없던 페니키아 알파벳에 모음이 더해져 수정 보완 후 라틴어 알파벳의 모태가 되었다. BC 1300년경에 쓰였던 가장 오래된 페니키아 알파벳은 레바논의 베이루트 박물관에 소장되어 있는 석관에 새겨진 글에서 볼 수 있다.

페니키아 상인의 활동 범위는 지중해 서쪽으로 점차 확대되어 키프로스, 시칠리아, 세비야 그리고 리스본까지 원격지 무역을 주도하였다. 고대에 이미 광역의 상업 네트워크를 구축하여 운영하였던 것이다. 지금도 지중해 연안 도시의 명칭이 페니키아어로 남아 있는 곳들이 있다.

04 마스타바 벽화들

고대 이집트문명 시대에 그려진 다수의 파라오 무덤 벽화는 다양한 상업 이야기를 담고 있다. 피라미드 이전의 무덤 형태인 마스타바(mastaba)는 '영원의 집(house for eternity)'을 의미하며 단층으로 만들어졌다. 그 규모나 구조는 피라미드에 미치지 못한다. 마스타바는 대규모 계단식 무덤으로 변화, 발전되면서 정사각뿔 형태의 피라미드로 자리 잡

게 된다. 대표적인 마스타바 유적은 뉴욕의 메트로폴리탄 박물관에서 볼 수 있는 '페르넵의 무덤'이다.

　페르넵은 파라오의 고위 수행원으로서 의복과 왕관을 담당했다. 페르넵의 무덤 벽화를 통하여 당시 미술과 경제 행위를 엿볼 수 있다. 벽화의 오른쪽 부분은 사후 세계로 들어가는 문의 형상이다. 그 문의 아랫부분에 그려진 4명의 남자는 페르넵의 초상이다. 공물을 바치기 위해 찾아온 사람들을 환영하기 위해 마중을 나온 것으로 보인다. 페르넵이 넷이나 그려진 것은 대환영의 의미가 담긴 것이다. 가상의 문 왼쪽 벽면을 보면 가장 크게 그려진 인물 페르넵이 공물을 받는 장면이 그려져 있다. 고대 이집트에서는 인물의 지위와 중요도에 따라 크기를 다르게 그렸다. 이것은 고대 이집트 미술의 주요 양식 가운데 하나이며 모든 이집트의 벽화에 적용된 '계층적 비율(Hierarchic Scale)' 양식이다.

페르넵의 무덤(Mastaba) 벽화(BC 2380년경 이집트) 메트로폴리탄 박물관

이집트 미술 기본 원리의 또 다른 하나는 '정면성의 원리'이다. 모든 사람의 신체를 묘사할 때, 얼굴은 측면, 가슴은 정면, 다리와 발은 측면을 그리는 것이다. 정면성의 원리는 사람의 얼굴과 신체의 특징을 잘 표현할 수 있는 그림법이다.

페르넵의 앞에는 공물로 바친 빵 덩어리가 쌓인 탁자 밑에 공물의 품목들이 빼곡히 적혀있다. 많은 공물은 페르넵이 사후 세계에서도 풍족한 삶을 기원하는 의미이다. 왼쪽 벽면의 부분화에는 페르넵 앞에 줄지어 서있는 인물들이 보인다. 맨 앞에 무릎 꿇고 앉은 제사장은 뒤에 서있는 사제가 부어주는 정화수로 제단을 정성스럽게 닦고 있다.

05 기술 집약 및 노동집약적 피라미드 건축

마스타바 이후 이집트에서는 피라미드가 파라오의 무덤으로 만들어졌다. 피라미드는 상상을 초월하는 규모로 건축되었으며 그 과정은 공공사업에 비유된다. BC 4000년경에 2.5톤의 거대한 돌 약 200만 개를 20여 년간에 걸쳐서 쌓아 만든 피라미드 건축은 기술집약적이며 노동집약적 작업이다.

기술집약적 측면에서 보면 피라미드의 건축에는 천문학과 기하학 등 기초 과학기술이 활용되었다. 천문학과 기하학은 농경의 생산성을 높이기 위하여 기온과 우량 등을 예측하고 관개시설을 만드는데 필요한 학문으로서 급속히 발전하였다.

노동집약 측면에서는, 피라미드 건축에 투입된 수많은 노동자에게는 모두 숙식이 제공되었고, 임금이 지불되었다. 약 1만 명의 노동자집단을 기준으로 매일 소 21마리, 양 23마리의 식사가 제공되었다는 기록이 전해진다. 노동자는 3개월마다 교대하는 등 이른바 노동 안식년제가 시행

되었고 임금이 제때 지급되지 않으면 파업이 발생하기도 했다. 이 모든 것은 노동 생산성을 높이기 위한 것으로 사료된다.

고도의 과학 기술의 발전과 노동 관련 운영 시스템이 효율적으로 작용하여 불가사의의 건축물인 피라미드가 세워진 것이다.

06 무덤 벽화 속 교역 이야기

고대 이집트 시대 파라오 무덤의 벽화들은 진화된 경제 행위와 미술 행위를 잘 보여준다. 그 대표적인 것으로 BC 1500년, 하트셉수트(Hatschepsut, BC 1501~1480) 여왕의 왕가의 계곡, 장제전 벽화를 들 수 있다. 장제전은 파라오가 죽으면 미라를 만들고 각종 장례 절차가 거행된 곳이다.

당시 하트셉수트 여왕은 푼트 지방(소말리아)으로 배를 타고 원정길에 오른다. 큰 배에 이집트의 특산물을 싣고 가서 푼트 지역의 특산물인 향료와 나무를 교환해 온 것으로 알려진다. 푼트 지역으로부터 다양한 나무들을 가져와 정원에 심었다고 전해진다. 벽화 속에는 수많은 건장한 사람들이 다양한 물품을 운반하여 배에 싣고 내리는 모습이 있으며 교역의 규모가 크고 물품이 다양함을 알 수 있다. 당시 배는 돛을 사용하고 있었으며 노 젓는 사람들은 일사분란하게 힘을 쓰고 배가 빠르게 물살을 가르며 항해를 하였다. 돛을 올려 바람의 힘으로 움직이는 돛단배는 BC 600년경 암포라 옹기그릇에 그려져 있다. 원정길에 오른 배의 숫자도 많아 교역 규모가 컸던 것으로 추정된다.

파라오 무덤의 벽화는 당시의 많은 정보를 전해주고 있는데 특히 교역되는 물품이 다양하고 수량이 많다는 것을 보여준다. 벽화를 보면 기록원으로 보이는 사람들이 겹쳐서 나타나 있다. 기록원의 시선도 한 사람은

왼쪽으로, 다른 사람은 오른쪽으로 향해 있는 것이 흥미롭다. 마치 왼쪽의 것과 오른쪽의 것을 교환하고 거래하는 것으로 보인다.

벽화 가운데 가장 크게 그려진 것은 푼트 지역 특산품인 향나무이다. 기록원의 위쪽으로는 교역되는 물품의 종류와 수량을 나타내는 것으로 보이는 표식들이 무수히 많이 기록되어 있다.

BC 1500년, 이집트 고분 벽화는 주로 납화기법으로 그려졌다. 납화(蠟畵)

파라오 무덤의 벽화(BC 1500년경) 왕가의 계곡, 장제전 벽화

기법이란 초를 녹여 안료를 붙이는 것으로 매우 정교한 기술이 필요하다. 르네상스 시기에 실험정신이 강한 레오나르도 다 빈치도 납화기법으로 벽화 그리기를 시도했으나 실패했다고 전해진다.

07 파피루스 기록과 깃털의 무게

고대에는 파피루스에 다양한 기록을 남겼다. 대표적인 것이 '사자의 서'이다. 두루마리 기록물인 사자의 서는 죽은 자를 죽음의 세계로 잘 인도해 주기 위한 일종의 사후세계 안내서이다. 죽은 자들이 안전하게 다음 세상에 도착하길 기원하는 기도문과 여러 가지 상황에 부딪칠 때 외우는 마법의 주문, 신들에 대한 서약 등이 적혀 있다. 그 중의 핵심은 죽은 자의 심판이다.

'사자의 서' 그림의 상단은 14명의 배심원 앞에서 죽은 자가 살아온 삶

사자의 서(Book of the Dead)(BC 1500년경)

을 조사받는 장면이다. 하단에는 죽은 자가 지하세계로 가서 그의 심장을 저울로 달아 보는 모습이 나타난다. 저울의 한쪽 접시에는 진리와 정의의 여신의 깃털, 다른 한 쪽의 접시에는 죽은 자의 심장을 올려놓는다. 심장이 깃털보다 가벼우면 정직하고 성실하게 잘 산 것으로 판정되어 영원한 생명을 얻는다. 저울 측정이 끝나고 기록을 마치면 생명의 열쇠를 가진 신을 따라 사후세계의 왕 파라오 앞으로 나아가게 된다.

이집트 무덤 벽화에 저울이 자주 등장한다. '사자의 서'에 등장하는 저울은 상징적이기는 하지만 새의 깃털 무게를 측량하고 있다. 이것은 저울이 매우 정확하고 정밀하게 무게를 잴 수 있다는 것을 의미한다. 실생활에서 저울은 거래를 공정하게 하기 위한 필수 도구로 당시의 거래가 정확한 계량 속에 이루어졌음을 알 수 있다.

08 복잡해진 삶, 다양해진 색

BC 1350년의 '네바문의 무덤 벽화'를 보면, 물고기와 새들이 다양하고 화려한 색으로 표현되어 있으며 이는 새로운 삶의 세계를 암시한다. 계층

적 비례에 의해 한 가운데 가장 크게 그려진 사람은 네바문이다. 이것은 그가 중요하고 높은 지위인 것을 상징적으로 보여준다. 그의 모습은 얼굴은 옆면, 가슴은 정면, 다리와 발은 옆면을 그리는 정면성의 원리로 그려져 있다.

네바문의 다리 사이에 앉아있는 작은 여성은 그의 딸이며 그의 뒤에 있는 여성은 부인이다. 네바문의 보호 하에 있는 작은 딸의 한 손은 연꽃을 들고 있으며 이는 남부 이집트의 상징이다. 그림의 왼쪽에 풍성한 파란색 풀은 파피루스이며 이는 북부 이집트의 상징이다. 형형색색의 동물과 식물이 등장하고 네바문 가족의 화려한 장신구는 그들의 생활이 풍족하며 경제 행위가 점차 다양해지고 풍요로워지고 있음을 짐작해 볼 수 있다.

이 시기의 벽화 그림에는 매우 다양한 색이 나타나는 가운데 배경색으로는 흰색이 주로 쓰였다. 이는 석회석 가루를 개어서 사용하였다. 붉은

늪지의 새 사냥(네바문의 무덤 벽화/BC 1350년) **영국국립박물관**

색은 산화철과 이를 대량 함유한 천연의 흙을 사용하였다. 검은색은 그을음과 숯 등 탄소화합물로 만들었다. 가장 눈에 띄는 색으로 물가의 파피루스를 나타낸 파란색을 들 수 있다. 이 색은 '이집트블루'라고 한다. 이 파란색을 얻으려면 석회석, 모래, 산화구리와 백악(플랑크톤 석회암) 등을 일정비율로 섞어 950~1000℃의 고온에 구워 만든다. 정확한 광물의 배합 비율과 가열 온도가 맞아야 하는 등 고도의 제조기술이 필요하다.

파란색은 고대 이집트 이외의 다른 지역에서는 선호하지 않은 색이었다. 파랑이란 색의 명칭도 존재하지 않았으며 중세 초기까지 눈에 띄지 않는 색이었다. 파랑이 널리 활용되기 시작한 것은 12세기, 중세 말기 이후이다.

09 화폐 혁명과 동전의 사용

페니키아 상인이 활발한 교역을 주도하며 상업이 크게 발달하였고, 많은 거래가 이루어졌다. 당시 거래 대금의 지불 수단은 무엇이었을까? 인류가 결제 수단으로 금속을 사용한 것은 청동기 시대인 BC 2500년경부터이며 메소포타미아와 이집트에서 시작되었다. 청동은 덩어리 형태로 저장되고, 이것을 작게 잘라 연장이나 장신구, 무기를 만들었으나 청동이 동전으로 주조되지는 않았다. 메소포타미아에서 가장 귀한 금속은 은이었으며 화폐도 은으로 주조했다. 애쉬눈나 법전에서는 일찍이 은의 정확한 무게와 양을 제시하면서 각종 벌금, 이자, 임금에 지불하는 은의 양과 일반적인 물품의 가격까지도 책정하였다.

곡물의 거래는 부피로 다루었으나, 귀한 금속의 경우는 무게로 측정하여 거래 결제 수단으로 사용하였다. 처음에는 불리온(Bullion)으로 불리는 금속 덩어리의 형태로 사용되었다. 소량의 물건을 사고 팔 때는 소액

결제를 해야 하므로 이때에는 금, 은 덩어리에서 작은 양을 잘라서 지불하였다. 이 때 기본 단위는 밀 한 톨 무게의 금과 은으로 정하였다. 밀 한 톨의 무게가 모든 가치 척도의 기준이 된 것이다.

금과 은의 무게를 재는 저울추도 만들어졌다. 이집트에서는 소머리 모양의 추가 사용되었다. 이것은 금과 은을 사용하기 이전까지 소(머리)가 가치의 기준이었음을 상징적으로 말해준다. 소머리를 나타내는 라틴어는 caput이며 이것에서 자본(capital)이 유래되었다.

인류 최초의 동전은 BC 6세기경, 리디아에서 만들어졌다. 동전이 만들어진 것은 상업이 활발하고 거래가 빈번하였음을 의미한다. 리디아는 페르시아와 그리스 사이에 위치하여 상업 활동이 활발한 곳이었다. 이때의 동전은 금과 은이 섞여 있는 호박금(일렉트럼 Electrum)을 강낭콩만한 크기로 주조하여 사용하였다. 금과 은을 조각내어 결제수단으로 사용한 것에 비하면 획기적인 일이다. 따라서 이를 최초의 화폐혁명이라 부르기도 한다. 이러한 작은 동전은 소액 결제에 쓰였으며 이를 통하여 당시 다양한 소액의 생활 소비제품들이 시장에서 거래되었다는 것을 알 수 있다.

요즘은 중앙은행이나 국가가 화폐를 발행하고 보증을 하는데 비하여 고대에는 사원이 보증하였다. 고대 바빌로니아 시대에는 사원이 경제의 중심이었으며 수도승이 은행 기능을 수행하여 저축성 예금까지 운영하였다는 점토판 기록이 전해진다. 점차 교역 규모가 커지고 거래도 빈번해짐에 따라 사원 이외의 사설 은행도 만들어졌으며, 농민에게 적당한 이자율로 신용 대출까지 하였다. 이러한 이자나 대출 등 금융 거래와 관련된 법제도는 함무라비 법전에 구체적으로 잘 나타나고 있다.

10 초기의 광장과 광장 문화

화폐가 출현하면서 리디아의 상업 활동이 더욱 활발해지고 시장이 확대되었으며 많은 사람이 큰 부를 얻게 되었다. 리디아의 마지막 왕인 크로이소스(Croesus, ?~BC 546)는 'as rich as Croesus'와 같은 영문 구문이 사용되고 있을 정도로 부의 상징이다. 화가 클로드 비그년(Claude Vignon, 1593~1670)의 그림에서 크로이소스 왕의 재력을 알 수 있다. 크로이소스 왕은 소아시아에 있는 그리스의 도시들을 정복하는 데 막대한 재산을 사용하였다. 리디아는 페르시아와의 전쟁에서 패하여 멸망하지만 리디아의 상업망, 시장제도, 화폐 사용은 그리스 도시국가에 전파되었다. 특히 도시국가인 아테네의 경제 활동과 민주사회에 큰 영향을 미치게 된다.

시장이 활성화되면 돈과 사람이 모이게 된다. 시장은 광장을 만들고 주변에 식당과 숙박 시설이 생겨난다. 이와 함께 광장으로 모여드는 사람

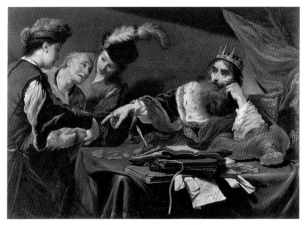

리디아 소작농으로부터 조공을 받는 크로이소스왕(유화/105×149cm/1629년 작)
비그년(Claude Vignon/1593~1670) Beaux-Arts de Tours박물관

들에 의하여 광장 문화가 생겨나기 시작한다. 먼 곳에서 온 상인들이 숙소에서 쉬면서 술도 한잔 하고 자연스럽게 도박판도 펼쳐진다. 주사위를 던지는 소액의 작은 도박판으로 시작되었으나 사람이 모이면서 자연스럽게 판이 커졌다. '주사위'를 최초로 발명한 나라는 리디아이다. 역사가인 '헤로도토스'는 리디아를 도박꾼, 사기꾼의 나라로 부르기도 하였다.

리디아의 상업, 화폐, 시장, 도/소매망이 전파된 도시국가 가운데 이를 가장 적극적으로 받아들였던 곳은 아테네였다. 그 결과 아테네의 시민들은 부의 축적과 함께 민주 사회로 발전하였다. 그러나 스파르타는 쇠막대와 쇠 화살촉, 박하나무 잎을 화폐로 인정하고 외부 사람들과의 거래도 제한하였다. 사유재산을 인정하고 경제적으로 발전을 거듭한 아테네와는 달리 스파르타는 경제적으로 더 어려워졌고 결국 패망하였다. 이 시기부터 아테네를 중심으로 그리스에서는 철학, 예술, 건축, 축제 등 모든 문화의 꽃을 피운다.

5. 그리스 로마시대의 그림 속 상업 이야기

01 그리스 문명 꽃피다

BC 3000년경, 에게해를 중심으로 그리스 문명이 꽃을 피운다. 이후 그리스의 제해권은 지중해 전역으로 확대되어 BC 1550년경에는 지중해 연안의 여러 지역에 교역 거점을 확보하였다.

그리스 문명은 미케네인의 주도하에 BC 8세기까지 발전하였고 상업 활동도 지중해를 중심으로 활발하게 이어갔다. 점차 도시국가가 형성되면서 아테네가 부상하였다. 도시의 명칭인 '아테네'는 지혜와 전쟁의 여신 아테나에서 유래하였다. 아테나 여신은 이 도시에 올리브 나무를 선물로 가져왔다. 파르테논 신전은 아테나 여신을 숭배하는 곳이며, 신전 옆에 올리브나무가 심어졌다. 그리스의 주요 수출품도 올리브와 포도였으며 지중해와 흑해로 진출하여 해상교역을 주도하였다.

은을 선호한 아테네인들은 리디아로부터 동전 만드는 기술을 전수받아 아테나 여신의 초상이 새겨진 은화를 주조하여 사용하였다. 그러나 그리스에서는 상업을 천시하여 노예들이 전담하였다. 아테네와 때로는 대립의 관계를, 때로는 동맹의 관계를 이어온 스파르타는 경제사회의 특성이 매우 다르다. 아테네에서는 개방적이고 자유로운 상업 활동이 이루어진

반면 스파르타에서는 농업 중심의 폐쇄적인 정책을 펼쳐나갔다. 아테네에서 민주적, 정치적 평등을 추구하였다면 스파르타에서는 경제적 평등에 더 우선순위가 있었다.

02 아름답고 편안한 자세, 콘트라포스토

　그리스 문명 시기인 BC 500년경에는 암포라(amphora)라는 토기 항아리를 사용하였다. 암포라 항아리에는 문양이나 그림을 새겨 넣기도 하였다. 암포라에 그려진 그림을 보면 당시의 예술 세계의 큰 변화를 짐작해 볼 수 있다.

　BC 500년대 이후 나타나는 암포라 항아리 그림은 이전의 이집트 회화 기본 원리의 하나인 정면성의 원리에서 벗어나 새로운 표현 방법을 나타

암포라 토기 항아리(테라코타/높이 33cm/BC 440~430년경), (우) 부분화

내고 있다. 새롭게 나타난 기법은 포어쇼트닝(foreshortening), 즉 단축
또는 축적의 기법이다. 암포라 그림 속 전사의 오른쪽 발, 우리가 그림을
보아 왼쪽의 발 부분을 유심히 들여다보면 당시까지 1,000여 년을 지켜
온 '정면성 원리'의 화법에 일대 변화가 생겨난 것을 알 수 있다. 정면에서
본 발가락과 정강이 모양을 보이는 대로 그렸다. 이전까지 발을 그릴 때
에는 측면에서 본 모습만을 그렸고, 이것은 이집트 회화 방식인 정면성의
원리인데 이것으로부터 탈피하여 새로운 회화 방식이 나타난 것이다. 이
러한 변화를 맞이하는 데에 1,000여 년의 세월이 걸린 것이다.

　한편 젊은 전사의 서있는 자세도 더 이상 경직되어 보이지 않는다. 그
림 속 인물의 자세가 편안하고 아름답게 보이도록 변화하고 있는 것이다.
다리를 어깨 넓이로 벌린 상태에서 한 쪽 다리는 약간 앞으로 또는 뒤로
위치하고 무릎을 약간 굽히면서 얼굴을 한 쪽으로 방향을 조금 틀면 몸
전체가 S자 형태로 된다. 이런 자세는 신체를 가장 아름답고, 안정되며,
편안하게 보이게 한다. 이 자세를 콘트라포스토(contraposto)라 부른다.
다비드상, 비너스상 등 그리스 시대 모든 조각과 회화에서 나타나는 기본
적인 자세이다. 콘트라포스토는 그리스 로마 시대가 끝나고 중세암흑 시
대가 시작되면서 인물의 자세를 경직되고 불편하게 묘사하는 등 미술 세
계에서 감쪽같이 사라져 버린다. 그러다가 1,000여 년의 세월이 지나 르
네상스 시대에 이르러 또 다시 세상에 나타난다.

03 마라톤 전투

　암포라 토기 항아리의 그림이 많이 그려진 BC 300~500년경, 그리스
에는 수많은 전쟁이 있었다. 이 시기에 인류 역사상 아주 중요한 전쟁이
세 차례 있었는데, 마라톤 전투, 살라미스 해전, 그리고 이수스 전투였다.

세계사 속에서 큰 역사적 의미를 갖는 마라톤 전투는 BC 490년 그리스와 페르시아 간의 전쟁이었다. 이 전쟁에서 그리스가 승리하였고 민주주의를 지켜낸 것으로 역사상 의미가 크다. 마라톤 전투에서 승리한 후, 아테네의 수호신인 아테나 여신을 기리기 위하여 파르테논 신전(BC 479년 착공~BC 432년 완공)을 세웠다.

화가인 메르송(Luc Olivier Merson, 1846~1920)의 그림은 마라톤 전투에서 그리스의 승전보를 알리는 극적인 순간을 묘사하였다. 마라톤 평원을 반나절에 걸쳐 달려온 병사 페이디피데스의 발바닥은 상처로 얼룩져 있다. 모든 사람들은 이 병사에 대한 걱정과 함께 승전보에 환호하고 있다. 그림에서 유독 눈에 띄는 색은 파란 색이다. 그리스 로마 시대에 앞서서 고대 이집트에서 파란색을 사용한 것은 BC 2400년경부터이다. BC 600~500년경의 그리스 기록에 파란색은 인도에서 건너온 물자 인디고,

마라톤 전투의 승리를 아테네에 알린 병사(유화/114×147cm/1869년 작)
메르송(Luc Olivier Merson/1846~1920)

그리스어로 인디콘(indikon)을 사용하여 만들었다고 한다. 그 당시 교역로는 인도에서 시작하여 중동이나 아프리카를 거쳐 유럽으로 이어지는 육로 및 해로로 전해졌다. 산 넘고 물 건너 먼 곳에서 온 인디콘은 고가의 물건이었으며 로마시대에는 그 가격이 1파운드당 노동자 하루 임금의 15배에 이를 정도였다고 알려진다.

마라톤 전투 이후 그리스인들은 고대 올림픽 제전에서 전령 페이디피데스의 의로운 죽음을 기리기 위해 마라톤 경기를 시작하였다. 고대 그리스의 멸망으로 마라톤의 맥이 끊겼다가 1896년 개최된 근대 제1회 아테네 올림픽에서 현대 마라톤 경기의 공식 경주 거리인 42.195 km로 다시 시작되었다.

04 살라미스 해전

암포라 항아리와 그림이 많이 만들어진 시기에 발발했던 두 번째 크고 중요한 전쟁은 살라미스 해전이다. BC 480년에 페르시아의 크세르크세스 1세(Xerxes I, BC 519~BC 465, '세르세')는 모든 군사력을 동원해 아테네를 다시 침공하였다. 이에 맞서 그리스에서는 30개 도시국가가 연합하여 동맹군을 결성하였다. 스파르타군은 육지에서 페르시아의 침공을 막지 못하였으나 해전에서는 페르시아 함대의 공격에 만반의 준비를 하고 있던 아테네가 승리를 거두었다. 이것이 바로 '살라미스 해전'이다.

카울바흐(Kaulbach, Wilhelm von, 1804~1874)가 그린 '살라미스 해전'은 바다 위에서의 처참한 전투를 표현하고 있다. 그리스 원정 실패로 강대국이었던 페르시아는 쇠퇴의 길로 접어들었고, BC 4세기 말 알렉산드로스에게 패망하였다. 반면, 페르시아의 공격을 막아낸 그리스는 전성기를 맞이하였고, 문화와 정치 체제는 오랫동안 유지되었다. 페르시아 전

살라미스 해전(유화/62×105cm/1868년 작) 카울바흐(Kaulbach, Wilhelm von/1804~1874)
뮌헨 노이에피나코테크

쟁은 최초로 동양과 서양의 문명이 충돌한 전쟁으로 평가된다.

페르시아가 패전한 후, 페르시아 상인의 상업 활동은 크게 위축되었고 승리한 그리스의 상인들은 활발한 상업 활동을 펼쳐 나갔다. 무엇보다 그리스 상인 가운데 유대인들의 상업 활동이 괄목할 만하다. 이 시기에 후추가 유럽에 전파되기 시작하였으며 천국의 알갱이로 알려지면서 같은 무게의 금과 같은 값으로 거래되었다. 당시 유럽에서 후추로 맛을 낸 고기를 먹고 나서는 더 이상 후추 없는 고기는 먹을 수 없게 되었다. 그리스 상인들은 검은 황금인 후추를 동방 지역에서 수입하여 유럽의 각지에 금값으로 팔면서 큰 이익을 챙겼다.

이후 천 수백 년의 기간 동안 이어진 상업과 해양 교역의 역사는 후추를 비롯한 향신료와 함께 펼쳐졌다고 해도 과언이 아니다. 고대부터 시작된 귀금속, 염료의 교역과 함께 향신료의 교역이 인류 역사와 경제의 변화 발전에 큰 영향을 미쳤다.

05 이수스 전투

암포라 항아리에는 젊은 전사가 많이 그려졌는데 이들이 참전했을 것으로 생각되는 세 번째 전쟁은 이수스 전투이다. BC 338년에 그리스의 모든 도시국가는 마케도니아에 정복되었다. 마케도니아는 그리스와 같은 민족이었으며 그리스의 북쪽에서 국력을 키워 왔다. BC 336년에는 알렉산더 대왕이 마케도니아를 이끌었다. 알렉산더 대왕의 즉위 이후, 13년의 통치 기간 동안 동쪽으로는 인도, 남쪽으로는 이집트까지 거대 통일국가를 이루었다. 따라서 동서 간 상업과 무역이 증대하였고 문명 교류도 활발하게 이루어졌다. 이 시기에 그리스풍의 헬레니즘 문화가 생겨나 꽃 피우기 시작하였다. 헬레니즘은 알렉산더 대왕 사후 로마 제국으로 이어지는 역사의 흐름 속에서 중세 유럽 문화의 모체가 되었다.

알렉산더 대왕은 10여 년간의 인도 정복을 위한 원정길에 직접 군대를 지휘했다. 알렉산더 대왕이 BC 333년의 이수스 전투에서 페르시아의 다리우스 3세를 무찌른 승리의 순간을 극적으로 나타낸 폼페이 벽화가 전해지고 있다. '이수스의 전투', 일명 '알렉산더 모자이크'라고 불리는 이 작품은 돌조각 모자이크이다. 돌조각 모자이크인데도 하양, 검정, 빨강, 노랑 등 다양한 색으로 구성되어 있다. 모자이크 제작 기법은 그리스인들이 BC 3세기경 개발하여 돌조각으로 정교한 묘사가 가능하도록 발전시켰다. 이 작품을 보면, 병사와 말들이 뒤엉켜 있는 가운데 격렬한 전장의 모습이 생생하게 전해진다. 왼쪽 부분에 투구를 벗은 채 말을 탄 사람이 알렉산더 대왕이다. 다리우스 3세는 흑마가 끌고 있는 마차에서 쫓기듯 오른쪽으로 도망가고 있다.

이 전투에서 승리한 알렉산더 대왕은 전리품으로 귀금속 100톤을 취했으며 이를 전쟁터 현지의 군사비용으로 활용하였다. 이렇듯 현지에서 취

득한 재원으로 현지 전투를 수행한 것은 고도의 전략적 행위로 지금도 높이 평가되고 있다. 특히 이동 조폐소까지 운영하며 현지에서 화폐를 주조하여 썼을 정도이다. 아울러 군인을 정복지에 정착시켜 가정을 꾸리게 하는 등 이른바 현지화 전략으로 점령지를 지배하고 관리하였던 점은 오늘날의 정책수립자와 전략가들도 놀랄 정도이다. BC 331년에는 당시 세계 최대 규모의 재산을 가지고 있는 페르시아제국을 정벌하면서 엄청난 규모의 전리품을 차지하게 되었는데, 금이 약 40여 톤, 은이 무려 4,200톤으로 추정된다. 이를 운반하느라 3천 마리의 낙타, 1만 쌍의 노새가 동원되어 운반했다고 전해진다.

알렉산더 대왕이 마케도니아 제국을 구축하고 그리스의 화폐를 흑해에서 이집트, 인도까지 유통시킨 것은 최초의 국제통화로 평가된다. 현장에서 재원을 마련하고, 현지화를 추구하는 등 당시로서는 탁월한 행정력을 발휘한 알렉산더 대왕은 아리스토텔레스의 제자이다.

아리스토텔레스는 철학자이면서 미학자로도 일가견을 이루었다. 아리

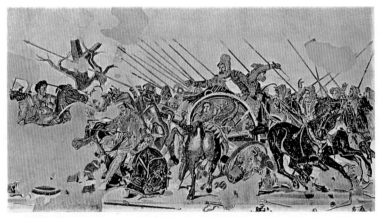

이수스의 전투(모자이크 벽화/높이 217cm/BC 333년) 알렉산더 대왕 궁중 화가 작.
나폴리국립박물관

스토텔레스는 무지개의 다양한 색과 영롱한 빛은 그 어떤 화폭에도 담을 수 없다고 보았다. 저 하늘에 연출된 무지개가 펼치는 순수한 색의 세계를 화폭 위에 거친 붓질과 제한된 물감으로 나타내는 것은 불가능하다는 것이다. 왜냐하면 당시 사용할 수 있는 물감은 색상에 있어서도 지극히 제한적이었고 식물성 또는 광물성 재료에는 불순물이 함유되어 있어서 순수한 색의 표현을 방해하였기 때문이다.

06 회화의 기원: 그림자

로마시대에 플리니우스(Gaius Plinius Secundus)는 회화의 시작이 그림자에서 비롯되었으며 그리스 시대에 시작되었다고 한다. 전장으로 출정하는 사랑하는 사람의 그림자를 선으로 그린 것이 회화의 기원인 것이다. 전쟁터로 떠난 사랑하는 사람과 떨어져 있는 동안에 그림자 그림을 보며 그의 안녕을 기원하며 그리움을 달랬을 것이다. 당시에 신체는 영혼이 깃들어 있는 집과 같다는 인식이 일반적이었다. 전쟁 등으로 서로 떨어져 있어도 떠난 사람의 존재감을 느낄 수 있도록 그림자 그림으로부터 그의 존재를 대하려고 했다.

이후 그림자의 윤곽선은 보다 다양한 색으로 채워진다. 뿐만 아니라 진흙이나 돌, 청동이나 철제로 입체화되고 조형화되면서 미술의 다양한 장르로 진화하게 된다.

07 로마시대 열리다

그리스 문명 이후 지중해의 새로운 강자로 부상한 것은 로마였다. 그리스가 교역과 상업의 제국으로 성장, 발전하는 시기에 로마는 작은 개발

도상국, 저개발국에 불과했다. 그러나 로마는 점차 세력이 넓게 확대되면서 팍스 로마나(Pax Romana) 시대를 맞이하게 된다. 이러한 로마 제국은 하루아침에 이루어진 것이 아니다. 로마의 역사는 BC 8세기에 해양민족인 에투루리안 족(族)으로부터 비롯된다. 이들은 건축과 도로 건설에 뛰어난 역량을 갖고 있었으며 모든 길은 로마로 통한다는 말에 걸맞게 사통팔방으로 펼쳐진 도로를 건설하였다.

로마제국의 전성기인 AD 117년, 유럽 전역에 뻗어 나간 로마의 길은 북으로는 영국의 북부, 서쪽으로는 스페인, 포르투갈, 남으로는 아프리카 북부, 동으로는 중동 지역까지 광활하게 펼쳐졌다. 동서와 남북으로 넓게 퍼진 제국은 로마 길로 모두 연결되었다. 당시 로마 제국 도로의 전체 길이는 8만 5천km에 이르렀다.

로마의 길은 제국 내의 지역과 지역, 도시와 도시를 연결하였다. 로마의 길은 무엇보다도 군사용 목적으로 만들어졌다. 이렇게 만들어진 로마 길은 상업용 운송을 위한 길로 사용되면서 동서, 남북의 물자를 나르며 교역을 확대시키는 데에 크게 기여하였다. 육로의 도로망 확충과 함께 바닷길도 열리게 되는데 주로 지중해를 중심으로 남부 유럽 전역과 아프리카 북부 연안을 연결하는 뱃길이 활성화되면서 지역 간, 도시 간 교역은 더욱 빈번하게 이루어졌다.

로마시대에는 천문학이 빠르게 발전하였다. 지중해를 중심으로 하는 바닷길의 개척에는 천문학의 도움이 컸다. 이 역량을 기초로 지중해를 지배하고 무역을 독점해왔던 페니키아 거점 도시 카르타고를 포에니 전쟁(BC 260~BC 149년 동안 3차에 걸친 로마와 카르타고 사이의 전쟁)으로 무찔렀다. 그 결과 지중해는 "로마인들의 바다"가 되었다. 로마 상인은 BC 100년, 남서 계절풍을 활용하여 홍해와 인도까지 항해하였으며, 인도 서쪽의 주요 항구도시와 육상교역로까지 로마상인 공동체의 네트워크

를 형성하였다.

08 그림 속 팍스 로마나

BC 100년경, 폼페이의 벽화를 보면 로마 시대의 평화로움, 아름다움, 사치스러움의 정수를 느낄 수 있다. 그 가운데 "봄, 꽃을 따고 있는 처녀"의 벽화는 BC 100년경 작품으로 추정된다. AD 79년에 베수비오 화산이 폭발하여 화산재로 묻혀 있다가 1748년에 비로소 그 모습을 드러내었다.

벽화의 바탕색인 녹색은 편안하며 평화와 풍요가 느껴진다. 꽃을 따고 있는 여성의 자세를 보면 그리스 시대부터 아름다운 인간의 자세로 강조되어 온 콘트라포스토(contraposto)의 자세를 보이고 있다. 신체 비율은 8등신으로 매우 아름답고 우아하다. 이상적인 아름다움을 잘 표현한 대표적인 로마의 벽화이다. 여성의 신체선과 그 위를 둘러싸고 있는 옷의 흘러내리는 선 등에서는 지극히 자연스러운 여유로움과 아름다움이 묻어난다. 이제 막 꽃을 따려는 순간이며 손가락의 힘이 느껴진다. 그림에서 전해지는 평화와 안정된 분위기는 Pax(평화의 인사, 친목의 입맞춤)를 연상시키기에 충분하다. Pax Romana의 본격적인 시대가 열리고 있음을 알 수 있다.

로마 시대의 평화와 안정을 잘 나타내 보이는 또 다른 모자이크 작품으로 '물먹는 비둘기'를 들 수 있다. 평화를 상징하는 비둘기 모자이크의 원작은 BC 2세기 페르가몬의 소소스가 제작한 것으로 알려진 로마 시대의 모작품이다. 커다란 수조 용기 속의 물은 적당량이 잔잔히 담겨 있고, 비둘기들이 날아들어 평화롭게 목을 축이고 있다.

로마제국은 아우구스투스(BC 27~AD 14년)로부터 마르쿠스 아우렐리우스(AD 161~AD 180년)에 이르는 200여 년간 Pax Romana의 최전성기

를 누렸다. Pax의 어원은 "평화의 인사, 친목의 입맞춤"이다. 넓은 지역을 연계하여 문화교류와 통상의 확대를 통해 상호 발전과 평화를 도모하는 것이다. 그러나 실제 국제사회에서 Pax란 막강한 힘으로부터 가능한 "힘에 의한 입맞춤"이다. 당시 로마의 힘은 절정을 맞이하였다.

지금의 스페인, 프랑스, 도나우강 유역 등 넓은 국토를 장악하게 된 로마는 외지로부터 값싼 곡물이 다량으로 조달되었다. 따라서 로마 인근에서는 곡물 경작으로 수익을 얻을 수 없게 되어 고부가가치 대체 상품의 생산에 주력하게 된다. 바로 올리브와 포도였다. 가금류 등의 축산에도 관심이 쏠리게 되었다. 이는 로마 제국의 전체 틀 속에서 보면 자급자족적 가내 경제의 특성이 강해지고 있음을 의미하며, 국제 교역의 필요성이 없어지면서 무역의 축소를 의미한다.

이 시기 경제의 의미도 개방적인 의미보다 폐쇄적인 의미를 강하게 담고 있다. 경제(economy)의 어원은 오이코스 노모스(Oikos Nomos)인데, 여기서 Oikos란 가내(家內), 가정을 의미하며 Nomos는 규범 등으로 관리한다는 의미를 갖는다.

09 로마인의 일상과 이탈리안 레드

로마 시대의 일상생활을 보여주는 작품으로 "디오니소스의 비의(秘儀)"라는 벽화를 들 수 있다. 로마 시민들은 술의 신, 또는 다산의 신이며 포도와 연관이 깊은 디오니소스에게 제사를 올렸다. 디오니소스의 신전에서 이루어지는 제사 의식은 축제와 같았다. 먹고, 마시고, 소리치며 놀고, 그리고는 힘을 내어 일상으로 돌아가는 것이다. 이런 공개적인 의식 이외에 디오니소스를 기리는 비밀스러운 의식이 일상 속에 자주 이루어졌다.

'디오니소스의 비의'란 벽화 제목에서부터 비밀스러운 의식을 거행하는 현장임을 알 수 있다. 비밀스러운 의식이란 공개적으로 행할 수 없는, 법으로 금지된 의식이다. 벽화를 보면 빨간색이 지배적이다. 빨간색의 배경 위에 신비스러운 의식의 장면들이 연이어 그려져 있다. 벽화는 4개의 벽면 전체를 에워싸고 그려져 있으며 적당한 높이에 띠가 그려져 있다. 따라서 4면의 벽화를 둘러보면 하나의 연극 무대가 연상된다. 내용은 결혼을 앞둔 여성의 화장하는 모습을 비롯하여 매질하는 모습 등 매우 낯선 광경들을 보여주고 있다.

　벽화 속 빨간색은 진한 포도주 색을 나타내는 버밀리언(vermilion)이며 가장 느리게 건조하는 물감으로 알려져 있다. 버밀리언은 연금술사들이 제조에 나설 정도로 매우 비쌌다. 이러한 붉은 색은 포도주를 연상시킨다. 밀과 같은 곡물은 스페인이나 프랑스 지역에서 주로 생산되어 로마로 반입되었다. 로마 인근에서는 부가가치와 수익성이 높은 포도를 경작하

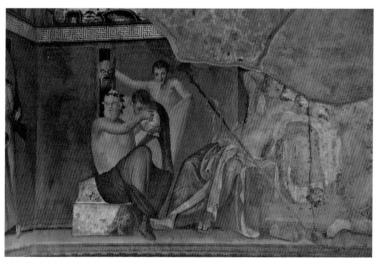

디오니소스의 비의(프레스코화/BC 60년경) 폼페이

였으며 포도주 산업이 번창하였다. 당시 로마 시민들은 일인당 하루 평균 와인 2병을 소비할 정도로 즐겼다. 그러나 여성에게는 와인 마시는 것이 용납되지 않았다. 서양인의 입맞춤은 로마시대에 남성이 밖에서 일을 마치고 돌아와서 여성이 와인을 마셨는지 입술을 포개서 확인했던 것에서 유래한다는 이야기도 있다.

빨간색은 이탈리아를 연상시키기도 하는데 오늘날 '이탈리안 레드 (Italian Red)'는 이탈리아의 상징색이며, 페라리나 람보르기니 등 슈퍼카의 상징색이다.

10 로마제국의 몰락과 유대인의 활약

로마제국은 395년에 동로마와 서로마로 분할되면서, 지중해의 지배와 관리도 동서로 분할되었다. 이는 각각 그리스 문명과 라틴 문명으로, 이후에는 이슬람권과 기독교권으로 나뉘게 된다. 서로마 제국은 476년에 게르만 족에 의하여 멸망하였다. 동로마 제국은 1453년 오스만튀르크에 의해 콘스탄티노플이 함락되기 전까지 로마제국의 명분을 유지하였다.

서로마 제국이 몰락한 이후 프랑크왕국과 중국을 잇는 대외 교역의 주도권은 유대인들이 거머쥐게 되었다. 유대 무역상이 유럽과 중국을 잇는 먼 길을 잃지 않고 오가며 교역을 하는 것이 신기할 정도였으므로 이들을 라다니트(Radanites: 길을 잘 안다는 의미)라 불렀다. 당시 그리스, 시리아의 검, 모피 등을 중국에 팔고 그곳에서는 알로에, 계피, 향로, 사향, 장뇌 등을 가지고 왔다. 육로와 해로를 모두 이용한 유대 무역상은 아라비아, 페르시아, 인도, 중국 사이에 다국적 무역과 중계무역을 함으로써 다양한 언어를 구사할 수 있었다. 이렇게 시작되어 구축된 유대인 상업망 (network)은 뛰어난 상술과 함께 오늘날까지 국제경제 사회에서 막강한

힘을 발휘하고 있다.

그러나 로마제국이 기독교를 공인한 것은 313년이며 이후 유대인의 직업은 제한되었다. 토지와 연결된 농업, 상업, 수공업에서 유대인은 제외되었다. 유대인은 기독교도가 꺼려하는 전당포, 고물상, 가축상 또는 지역에 따라 염색업, 직물업, 환전업, 대부업에서만 자유가 주어졌다. 고리대금업을 금지하는 기독교와는 달리 유대교에서는 이것이 가능하였다. 유대인은 박해와 핍박 속에서 생존은 물론 놀랄만한 경제적 성취를 이루어 나갔다.

6. 중세의 미술과 상업

01 중세 암흑기 열리다

　AD 395년에 로마 제국은 동서로 분열되었고, 그 가운데 서로마 제국은 476년에 멸망하였으며 게르만족이 로마를 점령하였다. 게르만족은 프랑크족, 반달족, 고트족, 랑고바르드족 등으로 나뉘는데, 이 가운데 프랑크족이 부상하여 유럽 각지로 퍼지면서 본격적인 유럽시대가 시작되었다. 이후 프랑크 왕국은 프랑스로 이어지는 서프랑크, 합스부르크 가문 신성로마제국의 동프랑크, 이탈리아로 이어지는 중프랑크로 나뉘었다. 이와 함께 유럽의 정치와 경제는 분열과 혼돈의 시대로 접어들게 되었다.

　8세기에 이르러 유럽의 북쪽에서는 바이킹(viking: 만(vik)에 사는 사람)족이, 남쪽에서는 지중해 지역의 이슬람권이 세력을 확장하고 있었다. 따라서 유럽의 남과 북 전역에서 전장이 형성되었다. 전쟁의 불안 속에 각 지역의 대외 의존적 경제는 취약해지게 되었다. 이를 극복하기 위하여 자연스럽게 자급자족의 봉건적 장원경제가 나타났다. 힘들고 어려운 경제사회 여건 속에서 바라는 것은 오로지 신의 가호뿐이었다. 신의 가호가 절실한 만큼 육체적인 것은 악이요, 정신적이고 영적인 것은 선이라는 구도가 사회 전반에 확산되었다. 400년대 이후 거의 천 년의 기간 동안 이

러한 추세가 지속되면서 이른바 '중세 암흑의 시대'를 맞이하였다.

02 교회 중심의 중세 사회

중세 사회에서는 교회가 모든 것의 중심이었으며 로마 교황이 중세 유럽의 중심 역할을 하였다. 사람들은 교회에서 전지전능한 신의 가호를 기원하였다. 종교적 영감을 얻지 못하는 사람은 죄악의 신체 속에 갇혀 암흑의 삶을 살게 된다고 믿었다. 그러나 성직자나 귀족들을 제외한 거의 모든 사람은 문맹이므로 스스로 성서의 말씀을 깨우쳐 종교적 영감을 받을 수 없었다. 성서를 구하기도 어려웠다. 성서는 양피지 위에 필사본으로 만들어진 귀한 것으로 성직자들의 독점물이었다.

양피지는 글자 그대로 양가죽으로 만든 종이이다. 양피지 한 장을 만들려면 양을 잡아 털을 깎고, 가죽에 붙어 있는 기름을 제거하고 말리는 힘든 노동이 필요하다. 이집트의 파피루스는 나일강변에 자라는 수초의 속을 가늘게 찢어서 말린 것으로 생산비용이 낮으며 가볍고 두루마리 형태로 갖고 다니거나 보존하기도 수월하다. 이집트의 파피루스는 생산과 공급이 제한적이었으며 외지로 유출되는 것을 금지했다. 그 배경의 하나로 이집트가 빠르게 뒤쫓아 오는 로마의 추격과 발전을 막기 위함이었다고 알려진다. 따라서 중세 이후 유럽의 주요 기록은 양피지에 담겨있다. 가장 대표적인 양피지 기록물은 성서이다.

당시 교회의 의식은 물론 대부분의 사회생활은 글을 아는 일부 성직자에게 의존하였다. 문맹률이 극단적으로 높았기 때문이다. 그러나 점차 종이의 사용이 확산되고 인쇄술이 발전하며, 글을 깨우친 사람들이 늘어나면서 이러한 상황은 근본적으로 바뀌게 되었다. 참고로 105년경에 발명된 중국의 종이가 유럽으로 전파된 것은 8세기경이다. 당시 이슬람 압바

스 왕조의 내전에 당나라가 참전하였다. 751년 탈라스 전쟁에 고선지 장군이 참전하게 되는데 이때 포로가 된 당나라 군사 가운데 제지 기술자가 있었으며 이들이 후에 사마르칸트에서 제지소를 만들었다. 이후 시리아의 다마스쿠스에 제지소가 만들어지면서 서방으로 확산되었다. 이렇게 아랍으로부터 유럽으로 전수된 제지 기술은 1150년에 스페인, 1391년에는 독일, 1495년에는 영국까지 확산되었다.

구텐베르크의 활판인쇄술이 발명된 1440년부터 제지 기술과 인쇄 기술이 만나면서 유럽에서는 출판의 시대가 열렸다. 이후 종이에 인쇄된 성서가 대량으로 출판되면서 중세의 끝자락에 큰 변화의 소용돌이를 맞이하였다. 성서의 보급이 수월해지면서 일부 성직자의 전유물에서 벗어나게 되었다.

03 중세 절대권력, 교회

기독교가 국교로 정해지고 교회가 국가의 중심이 된 것은 311년 콘스탄티누스 황제 때부터이다. 당시 교회는 최강의 권력 중심으로 부상하였다. 교회 건물이 웅장하고 거대한 규모로 건축되기 시작한 것도 이 무렵부터이다. 교회 내부는 당연히 신성하고 경건한 종교의식의 공간으로 만들어졌다. 당시 문맹인 사람들을 교화하는 데에 미술과 음악은 큰 역할을 하였다.

그레고리우스 교황은 성가의 통일 작업과 함께 종교 그림에 의한 민중의 교화를 주도하였다. 이 시기의 종교 그림을 보면 성서 이야기를 문맹의 대중들에게 전달하려는 의도가 잘 나타나 있다. 그러나 그림 속의 인물은 불편하고 경직된 자세로 묘사되어 있다. 이는 고대 그리스와 로마시대의 아름답고 편안한 인체 묘사인 콘트라포스토(contraposto)와는 거리

가 멀다. 이것이야말로 암흑시대인 중세의 미술이 갖는 대표적인 특징이며 천여 년간 이어진다.

성서 이야기를 그림으로 나타낸 당시의 작품 가운데 이탈리아 라벤나 지역 성당의 모자이크 벽화인 '오병이어'의 그림을 보자. 중앙의 예수와 좌우 대칭적인 사도의 배치는 안정적이고 편안한 구도이다. 예수의 복장은 자주색을 띠고 있어 특별한 사람임을 알 수 있다. 예수와 사도들의 다리와 발 모양을 보면, 이집트 시대의 '정면성의 법칙'을 탈피한 것으로 보인다. 그러나 거의 대부분의 중세 회화 그림에서 그러하듯이 여전히 경직된 자세로 표현되어 있다.

그림에서 예수의 오른손에는 오병(다섯 덩어리의 빵), 왼손에는 이어(두 마리의 물고기)가 놓여있다. 오병이어로 5,000명이 먹게 되는 기적의 내용은 그림의 어디에 어떻게 나타나 있을까? 벽화에는 조용히 의식을 치루는 예수와 4명의 사도뿐이다. 예수와 사도 4명의 눈을 잘 들여다보자. 예수님은 정면을 응시하고 있고, 4명의 사도는 각기 다른 각도로 예배실

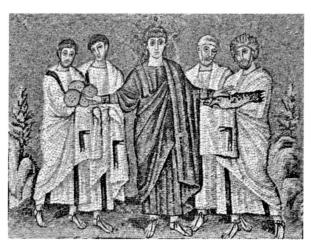

오병이어의 기적(모자이크/520년경) 성 아폴리나레 누오보 성당(Basilica of Sant Apollinare Nuovo), 이탈리아 라벤나

전체에 시선을 골고루 나누어 보내고 있다. 예배실에 들어와 이 벽화를 보는 사람들은 물론 과거에 이 벽화를 보았던 수많은 사람들도 예수와 사도의 눈과 마주쳤을 것이다. 예수와 사도들의 눈 속에는 많은 사람들의 모습이 서려있다. 많은 사람들은 성당에 와서 마음의 평안을 얻고 돌아갔을 것이다. 이것이 바로 오병이어의 기적임을 벽화 그림은 말해주고 있다.

모자이크 벽화는 색이 있는 유리와 돌로 만들어졌으며, 배경 색은 금빛이다. 금빛 배경은 성스러운 교회의 분위기를 한껏 고조시킨다. 중세의 거의 모든 성화에서는 금빛이 기본 색이다. 금빛은 비잔틴 문화의 영향을 나타낸다.

04 금의 중심, 비잔티움

오병이어의 모자이크가 제작된 시점은 520년 무렵이다. 이 시기의 사회적 배경은 로마가 멸망하여 동로마와 서로마로 나뉘었고 서로마는 라틴문명을 이어가다가 476년에 멸망하였다. 이후 제국의 중심은 동로마제국의 비잔티움, 지금의 이스탄불로 이동하였다. 고대 그리스 로마 이래로 '세계의 중심'이 된 곳이 비잔티움이다. 6세기에는 로마의 건축기술 등을 활용하여 성소피아성당이 지어졌다. 이후 7세기부터 아라비아의 부족들이 지중해권으로 진출하여 이슬람권을 확장하려는 움직임을 저지한 것이 비잔티움이다. 이후 약 100여 년 동안 서유럽에서는 피레네 산맥 동쪽으로 이슬람을 몰아내면서 유럽의 지역적 영역과 정체성이 점차 확립되기에 이른다. 이후 수차례에 걸친 십자군 원정으로 이슬람 세력을 물리치며 지중해를 기독교 세계로 만들기 위한 중심에 비잔티움이 있었다.

과거 Pax Romana 시대에 로마 제국은 영토 내에 250개에 달하는 금광산을 운영하였다. 당시 로마 제국은 세계 최대의 금 생산 및 보유국이

었다. 로마 제국이 붕괴된 이후 비잔티움이 중심 도시가 되면서 세상의 금이 이곳으로 이동하였다. 비잔틴 제국은 3세기부터 7세기까지 황금이 넘쳐났다. 무엇보다도 향신료 중계무역을 통하여 막대한 금을 확보하였다. 이와 함께 7세기경부터는 이슬람이 급부상하였고 12세기까지 황금의 지배자가 되었다.

그 사이 기간인 9세기에는 기후 온난화가 있었으며 사막의 열기가 더해지고 오아시스를 찾기가 점점 어려워지게 되었다. 상인들이 이동하는 통행로도 오아시스가 있는 곳으로 멀리 돌아가야 하므로 100여 km이상 길어지게 되었다. 따라서 11세기부터는 이슬람 주도의 금 유통이 축소되고 십자군 원정(11세기~13세기)이 시작되면서 황금의 중심은 비잔티움으로부터 이탈리아로 다시 이동하였다. 이탈리아 도시들이 지중해와 중동의 무역 중심이 되면서 금도 이들 도시로 모이게 되었다.

중세 금시장을 지배한 베네치아에는 924년에 조폐국이 개설되어 처음에는 은화를 주조하였다. 1285년부터 금화 주조를 시작했으니 다른 도시보다 늦게 시작한 셈이다. 그러나 베네치아에서는 귀금속 관련 규칙을 정하고 특히 금속 함유량을 철저하게 관리하였다. 귀금속의 무게는 상당히 정밀하게 측정하였고, 품질과 함량을 우선시하였다. 세계 최초의 공인 금 가격 공시를 주도한 곳이 베네치아였다. 지금도 베네치아에 가면, 정오 직전과 저녁 기도 시간에 울리는 종소리와 함께 귀금속 상인이 리알토 다리 주변에 있는 시장에 모여 금 거래를 하는데 하루에 두 번 정해진 가격이 적용된다.

05 금빛 시대와 노랑 공포

금색은 신성한 빛을 나타내므로 성화에 가장 잘 어울리는 색이다. 중세

에는 '신은 곧 빛'이라고 믿는 가운데 신을 나타내기 위하여 금색을 사용하였다. 금색과 노란색은 비슷하지만 다르다. 노란색은 부정적 의미를 가지며, 배신자인 유다, 또는 이단자 등을 나타낼 때 노란색을 쓰기도 한다.

참고로 이 시기에 유럽 지역에는 '노란색에 대한 공포'가 확산되기도 하였다. 이미 고대 시기부터 중국의 높은 수준의 문화와 기술에 대한 경외가 널리 확산되어 있었다. 따라서 노란색은 동양인을 상징적으로 나타내는 용어이다. 뿐만 아니라 1220년대를 전후한 시기에는 몽골의 징기스칸이 동부유럽, 흑해 연안 지역까지 진출하면서 강한 공포심과 위협의 상징처럼 유럽에 알려지게 되었다. 당시 몽골의 기마부대는 세계 최강의 기동력과 전투력을 갖추었다. 막강한 공성전 전투력과 함께 간편한 전투식량인 육포와 말린 젖을 지닌 채 군더더기 없는 부대 편성으로 동부 유럽 지역을 빠르게 점령해 나갔다. 이것은 유럽에 '노란색, 황색 위협'을 강하게 각인시켰던 요인의 하나였다.

06 치마부에의 금빛 시대

금빛 시대인 중세, 비잔틴 문화의 영향 하에서 대표적인 화가는 치마부에(Giovanni Cimabue, 1240~1302)였으며 그의 미술 세계는 두 제자인 두치오(Duccio di Buoninsegna, 1255~1318)와 지오토(Giotto di Bondone, 1267~1337)로 이어졌다. 같은 시기에 단테(Dante Alighier, 1265~1321)는 그의 저술인 『신곡』에서 치마부에와 그의 제자인 지오토의 미술 작품에 대한 평을 하였다. 단테에 의하면 당대 최고의 화가는 치마부에였다. 치마부에라는 이름은 '황소의 머리'를 의미한다. 이름의 의미에서 그의 성격이 강하다는 것은 물론 한 시대의 획을 긋는 예술가의 혼을 지닌 아주 중요한 사람인 것을 짐작할 수 있다. 그러나 그의 제자 지오토

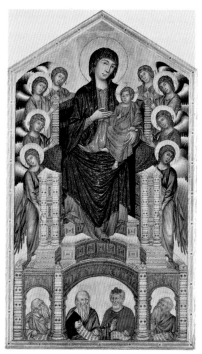

성삼위 일체의 성모(템페라화/385×223cm/1280/90년경)
치마부에(Giovanni Cimabue/1240~1302) 우피치미술관

의 출현으로 당대 최고 화가의 영예는 제자에게로 이동하였다고 단테는
설명하고 있다. 『데카메론』의 저자인 보카치오(Boccaccio Giovanni,
1313~1375)도 지오토를 당대 최고의 화가이며 새로운 미술 세계의 문을
연 사람으로 평가하였다.

　이제 치마부에의 작품, '성삼위 일체의 성모'를 보면 마리아의 모습은
전형적인 중세의 화법 속에서 무표정에 엄숙함까지 묻어난다. 그림의 좌
우는 대칭이며, 중앙 상단에 성모 마리아와 아기 예수가 절대적으로 크게
그려져 있고 천사와 성인들은 작게 그려져 있다. 이는 이집트 회화의 원리
인 계층적 비율에 따라 그려진 것이다. 이 기법은 중세의 끝자락까지 이어

졌다. 성모 마리아와 아기 예수가 정중앙의 높은 곳에 위치하며, 아래 칸에 예언자 4명, 좌우에 천사 8명에 둘러싸여 있다. 예언자 4명은 예언이 기록되어 있는 기록물을 들고 있다. 종교의 가르침을 그림으로 문맹의 모든 이에게 전달하고 있다. 이 그림의 배경 역시 금빛으로 빛나고 있다.

07 중세를 마감한 피렌체와 시에나

치마부에의 뛰어난 두 제자인 지오토와 두치오는 르네상스로 이어지는 중세의 끝자락에 혁신적인 화법으로 주목을 받게 된다. 지오토는 피렌체를 중심으로 활동하였고, 두치오는 시에나를 중심으로 활동하였다. 두치오는 1308년, 이탈리아 시에나성당 측과 제단화 작업의 계약을 맺고, 3년간 그림 작업을 하였다. 이 시기는 성당 측 의뢰인과 화가 사이에 계약이 정착되기 시작한 때였다. 계약서에는 미술 작업과 관련하여 많은 내용이 명기되었고 법적 효력도 갖는다. 따라서 화가의 사회적 지위가 높아지는 계기가 되었다.

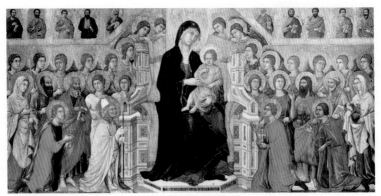

마에스타(Maesta)(템페라화, 시에나대성당 제단화/214×435cm/1308~1311년)
두치오(Duccio di Buoninsegna/1255~1318) 두오모박물관

두치오의 시에나 대성당 제단화인 '마에스타(Maesta)'를 보면, 시에나의 수호성인인 마리아가 한 가운데 위치한다. 마리아는 가장 크게 그려졌으며 주위에 수많은 천사들과 성인들로 둘러싸여 있다. 특히 앞줄에 빨간 복장을 한 네 사람은 시에나 사람들이 모시는 수호성인이며 성모 마리아와 예수 앞에서 시의 안녕과 번영을 기원하고 있다. 황금빛 배경, 풍부한 색채감, 아름다운 옷 주름 등 비잔틴의 영향을 느낄 수 있다.

한편 지오토는 원근감을 처음으로 시도하였고, 화폭에 공간감을 명확하게 나타내고 있다. 그의 벽화 그림 '애도'에서는 사람의 뒷모습이 인상적이다. 앞모습만 그리던 당시로서는 혁신적인 시도였다. 뒷모습에서도 슬픔과 애도의 감성이 잘 전해지고 있다. 색감과 구도도 파격적이다. 그림을 보면, 우리의 시선은 성인들 가운데에 쓰러져 있는 예수로부터 시작하여 슬퍼하는 주위의 성인들로 원을 그리듯 움직인다. 그리고는 파란 하늘의 천사들에게 이끌린다.

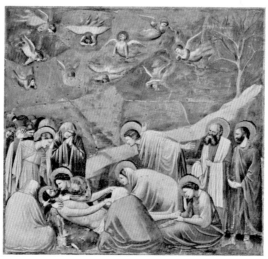

애도(프레스코화/20×18.5cm/1305년) 지오토(Giotto di
Bondone/1267~1337) 스크로베니 예배당

먼 산과 하늘의 파란색은 보는 이로부터 멀어져가는 특성을 갖는다. 따라서 그림의 윗부분은 우리의 시선을 멀리 이끄는 효과가 있어 예수 죽음의 순간이 더욱 극적으로 느껴진다. 그림의 하단에 있는 누워있는 예수를 둘러싼 사람들 사이의 공간과 깊이가 잘 전달되고 있다. 색감은 파랑, 노랑, 빨강의 삼원색이 모두 쓰이고 있는 가운데 조화로움이 느껴진다. 당시까지의 금빛 배경색으로부터 완전히 벗어나고 있음을 알 수 있다.

08 흑사병, 기근과 중세 도시의 출현

중세의 후반기에는 흑사병과 기근 등으로 큰 변화를 겪게 되었다. 흑사병(1347~1666)이 300여 년의 장기간에 걸쳐 이어지면서 중세의 두 축인 교회와 장원이 붕괴하기에 이른다.

당시 흑사병에 따른 인구 감소는 생필품을 교역하던 한자상권의 축소로 이어졌다. 다만 흑사병이 공기로 전파된다 하여 향료를 태워서 공기를 정화하는 것이 유행처럼 번지자 베네치아의 향료 교역 규모는 더욱 증대하였다.

1315~1318년에는 최악의 기근으로 유럽에서만 2,500만 명이, 세계 전체로는 7,500만 명이 사망하였다. 인구 감소는 농민의 감소로 이어져 농작물 생산이 감소된다. 이와 함께 식품의 가공/보관/수송 등 공급 감소는 물론 시장 수요까지 감소하게 된다. 농업 부문의 생산이 축소되자 많은 사람들이 농촌으로부터 도시로 이동하기에 이른다.

농업 부문이 축소되면서 접근이 쉽고 안전한 곳에 도시가 생겨나며 사람들이 모이면서 경제가 활성화되었다. 도시는 성벽을 축성하면서 구획이 명확해졌다. 성벽 안에 사는 도시민들은 대부분 상인, 법률가, 수공업자이며 부르주아(Bourgeois), 성에 사는 사람으로 불렸다. 일부 성에서는

외지인을 받아들여 상업 활동을 권장하였다. 따라서 일자리를 찾아 도시로 유입되어 들어오는 사람이 늘어났으며 성내 생활공간은 항상 부족했다. 이 때문에 생활공간 확보를 위한 방법으로 수직적 건축양식이 나타나기 시작하였다.

도시 안에서는 수공업자들이 동업조합을 형성하여 독점권, 생산방식, 판매 영역 제한 등을 정하여 사업의 이익을 극대화하기에 이른다. 이들은 이후 근대 시민사회를 맞이하는 주요 중간 계급으로 성장하게 된다. 이들 수공업자 동업조합은 스스로의 이익 극대화를 추구하고자 독점권 확보 등 폐쇄적인 사업수완을 발휘하였다. 이 때문에 진보적인 경영방식의 도입이 어려워지고 창의성을 배척하게 되는 등 부정적인 측면이 노정되면서 18세기 산업혁명의 걸림돌이 되었다.

이러한 동업조합이 가장 먼저 해체된 것이 영국이었으며 이는 영국이 산업혁명을 주도하게 되는 가장 근본적인 배경 요인으로 작용하였다. 영국과 다르게 가장 늦게까지 동업조합이 존재했던 독일에서는 도제교육, 숙련노동자의 육성이 활발했음에도 불구하고 영국보다 약 100여 년 늦게 산업혁명을 시작하게 되었다.

09 대규모 교회의 건축과 그 배경

중세에 이르러 광장 중심의 도시 발전은 더욱 활발해졌다. 도시의 한복판에 광장이 들어섰으며 광장의 중심에는 반드시 성당, 교회가 자리 잡았다. 성당과 교회는 종교적 모임을 위한 공간이며 사람의 출생 시 세례부터 죽음 시 장례까지 주관하는 곳으로 언제나 사람이 모였다. 성당과 교회 중에는 수백 년에 걸쳐서 건축된 것들이 있다. 영국의 캔터베리 성당은 402년(1096~1497) 동안에 걸쳐서 건축되었다. 프랑스의 루앙 성당

은 360년(1150~1509), 스페인의 부르고스 성당은 348년(1221~1568)의 긴 세월동안 세워졌다.

대규모 성당과 교회의 건축은 오랜 세월이 걸리고 재정적 부담이 크다. 그럼에도 불구하고 건축된 데에는 여러 가지 배경과 이유가 있었다. 이에 대한 한 경제학자의 분석이 흥미롭다. 당시 성당, 교회는 토지와 농장 등 막대한 자산을 보유하고 있었다. 사회의 구심점인 만큼 정기적으로 들어오는 기부금의 규모도 매우 컸다. 이러한 자산과 재원을 유지, 확대시켜나가는 것이 교회 활동을 보다 활발하게 할 수 있는 기반이 된다. 이를 위한 방편의 하나로 대규모 성당과 교회의 건축 사업이 이루어졌다는 것이다.

성당과 교회의 건립에는 지역사회의 경제 자원과 노동의 많은 부분이 투입된다. 따라서 긴 세월 동안 성당과 교회는 종교적인 측면은 물론 정치적, 경제적인 측면에서 관심의 중심에 서게 되고 영향력이 더욱 커지게 된다. 뿐만 아니라 해당 지역 가용 자원의 대부분이 교회 건축에 들어가게 되므로 다른 종교가 들어설 기회를 원천적으로 막을 수 있다는 점도 작용하였다. 무엇보다도 장기간의 대형 건축 사업을 통하여 지역경제가 활성화되고 건축 기술이 발전하며 건축 노동 시장도 형성되는 등 긍정적인 영향도 함께 하였다.

10 중세 끝자락의 미술

중세의 말기에는 미술 세계에 새로운 변화들이 생겨났다. 새로운 미술의 출발점은 1305년, 파도바 스크로베니성당의 프레스코화 벽화인 지오토의 '신앙'을 들 수 있다.

'신앙'에는 3차원적 깊이감이 잘 나타나 있다. 벽화가 교회 벽에 부조 형

식으로 새겨진 입체물로 보인다. 얼굴과 신체의 앞면을 보면 단축법을 적용하여 입체표현법을 구사하고 있다. 지난 천 년 동안 그림에서 볼 수 없었던 "공간감"이 등장하면서 미술에 새로운 장이 열린 것이다. 이 그림은 벽에 바른 석고가 마르기 전 습식 채색으로 그려진 프레스코화이다. 그림에서 입체감을 가장 극적으로 느낄 수 있는 두루마리 종이는 바람에 말려 올라가 날리는 느낌이다. '신앙'이 그려져 있는 스크로베니 성당은 이름 그대로 스크로베니 가문의 성당이다. 이 가문에서는 은행을 운영하며 고리대금업으로 큰돈을 벌었다. 돈만 아는 집안으로 알려질까 두려웠는지 성당을 짓고 당대 최고의 화가에게 신앙심을 강조하는 벽화를 의뢰하였다.

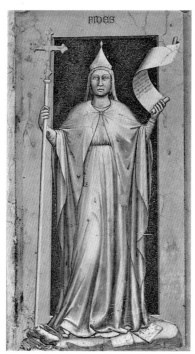

신앙(프레스코화/120×55cm/1305년) **지오토**(Giotto di Bondone/1267~1337) **파도바 스크로베니 성당**

11 최초의 종이 스케치북

화가 지오토 이후 미술 세계에는 새로운 기술과 기법들이 적극적으로 도입되기 시작하였다. 대표적인 것은 스케치를 먼저 하고 나중에 그림을 그리는 화법이 정착하게 된다. 이 시기부터 종이로 만들어진 스케치북을 이용하기 시작하였다.

이탈리아에 대규모 제지공장이 세워진 것은 1270년경이며 종이가 대량 생산되었다. 종이 사용의 확산은 구텐베르크의 금속활자 발명과 함께 종교 개혁 이후 성서를 종이에 인쇄할 수 있었다. 이는 중세의 종말, 유럽 시민

베리 공을 위한 기도서(서첩화/22.5×13.6cm/1412~16 년) 랭부르 형제(Freres Limbourg) 콩데미술관

사회의 형성에도 큰 영향을 미쳤다.

종이 스케치북에 그려진 대표적인 것이 프랑스의 절대 권력을 가진 공국의 지배자인 "베리 공을 위한 서첩화"이다. 랭부르 형제(Freres Limbourg)가 그린 서첩화인 '베리 공을 위한 기도서'에서 유독 파란색이 눈에 뜨이며 이 색은 울트라 마린(Ultra Marine)이다.

12 파랑 혁명

중세에 몇몇 색깔의 물감 원료는 수입품으로 매우 고가였다. 그 대표적인 것이 청색 재료이다. 주재료는 라피스 라줄리(lapis lazuli)라고 하는 청금석이며 쿠차(현 위구르 자치구)라는 곳에서 생산되었다. 워낙 오지라서 생산은 물론 유통에 위험에 뒤따르기에 공급이 제한적이라 매우 비쌌다. 라피스 라줄리의 공급이 어려운 때에는 금보다 비싸기도 하였다. 청금석의 파란 색은 고대 이집트시대에 파라오를 위한 색으로 쓰였고, 로마제국 시기에 명맥을 이어 조금씩 쓰이다가 로마제국 멸망 후 중세 1,000여 년간은 거의 쓰이지 않았다. 중세 시기, 색의 세계에서 파랑의 비중은 1% 미만이었다.

로마에서는 값싼 대청이란 식물 잎의 추출물을 파란색으로 써왔다. 그후 인도에서 나는 식물의 추출물인 인디고가 대량 수입되어 베네치아에 정기 시장이 개설되었고 유럽 전역으로 팔려 나갔다. 바스코 다가마의 인도항로 개척 이후에는 포르투갈이 인디고 시장의 중심지로 바뀌게 되었으며 직물산업 중심지인 플랑드르로 수출하기에 이르렀다. 인디고의 수요가 크게 늘어나면서 쌀 경작지까지 인디고를 생산하게 되었으며 쌀 부족 현상까지 생겨났다고 한다. 이후 1869년부터 화학 산업의 발전과 함께 '알리자린'이란 화학 염료가 개발되면서 싼 값에 양질의 파란색 염료를

확보할 수 있게 되었다. 이 기술의 특허를 영국인이 독일인보다 딱 하루 먼저 등록하는 해프닝도 있었다. 당시 특허 조정에 따라 영국인은 영국시장을, 독일인은 유럽과 미국시장을 확보하게 되는데 당시 독일 화학회사는 지금도 활동하고 있는 바스프(BASF)란 기업이다. 미국에서는 수입된 파란색 화학염료로 마천에 염색하여 작업복 바지를 만들어 입기 시작했는데 이것이 바로 청바지이다.

13 마법 같은 일점 원근법

14세기 후반 이탈리아를 중심으로 르네상스 시대가 열린다. 화가 마사초(Masaccio, 1401~1428)는 르네상스 양식 회화의 창시자로 불린다. 마사초의 프레스코화인 '성삼위일체'는 세부 묘사와 시각 법칙, 그리고 인체에 관한 지식 등을 최대한 그림에 실어내고 있다. 특히 일점 원근법(One-point Perspective)을 적용하여 마치 벽에 뚫린 작은 구멍으로 교회 안쪽을 들여다보는 듯하다. 하단에는 이 그림을 기증한 두 사람이 무릎을 꿇고 두 손 모아 경건하게 기도하는 모습이며 마치 그림을 들고 헌정하는 것처럼 보인다. 윗부분의 개선문 아치 구조는 예수의 승리와 부활을 의미한다. 성모마리아와 사도 요한이 십자가 양편에 있는데 왼쪽의 마리아의 자세와 시선이 매우 특별하다. 이 그림에서 유일하게 동적인 움직임을 나타내는 부분이 마리아의 손이다. 마리아의 눈은 그림 밖 감상자인 우리들을 보고 있고 동적인 느낌의 손은 우리의 시선을 예수로 향하도록 인도한다. 이것은 덧없는 인간세상과 영원한 삶의 세계를 연계하는 연결고리로 작용한다.

이 그림의 아래 부분에는 무덤 위에 누워있는 해골을 그린 프레스코화가 있다. 이 해골은 아담으로 추정된다. 아담은 죽은 후에 골고다 언덕에 묻힌 것으로 전해지고 있다. "나 역시 한때 지금의 당신과 같았고, 당신

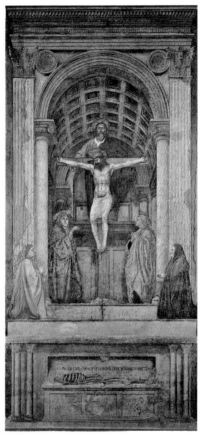

성삼위 일체(프레스코화/667×317cm/1425~28년) 마사초(Masaccio/1401~1428)
피렌체 산타마리아 노벨라성당

역시 언젠가 지금의 나와 같을 것이다."라는 묘비명이 압권이다.

14 미술사의 한 획, 유화의 시작

1400년대 초반까지 그림이나 벽화는 색 있는 풀잎이나 특정 광물을 맷
돌에 갈아 용매에 풀어서 물감으로 사용하였다. 용매로는 달걀노른자를

많이 썼으며 이렇게 그려진 그림을 '템페라' 화라고 한다. 템페라 화는 아주 정교한 묘사가 어려운 단점이 있었다. 점차 달걀노른자 대신에 기름(아마, 호두, ……)을 사용하면서 유화의 시대가 열리게 되었으며 채색에 윤기가 나고 선명하게 그림을 그릴 수 있게 되었다.

유화가 시작되면서 무엇보다도 섬세하고 정교한 묘사가 가능하게 된 것은 큰 변화이며 발전이다. 뿐만 아니라 기름은 안료의 색 입자들이 서로 화학작용을 하는 것을 방지하여 색의 안정성을 확보할 수 있다는 것은 유화가 가지는 최대의 장점이며 미술사에 있어서 획기적인 것이었다.

유화 그림을 최초로 시도한 화가는 얀 반 에이크(Jan van Eyck, 1395~1441)이다. 이후 회화 기법과 물감에 경이로운 발전이 이어지게 된다. 얀 반 에이크의 유화 '아르놀피니 부부의 초상'은 정교한 묘사가 압권이며, 보는 이의 감탄을 불러일으키는 작품이다.

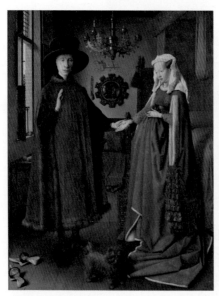
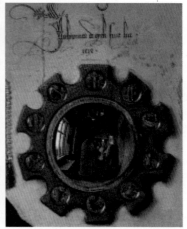

아르놀피니 부부의 초상(유화/82×59.5cm/1434년 작) 얀 반 에이크(Jan van Eyck/1395~1441) 런던내셔널갤러리, (우) 부분화

그림에서 왼쪽의 남성은 아르놀피니라는 이탈리아 상인이다. 플랑드르/네덜란드 지방에 사업차 오게 되었으며, 그곳에서 결혼식을 올리게 된다. 이 그림 속 여러 부분에서 당시 플랑드르 지방의 일상은 물론 유럽에서의 국제 무역 등 경제 상황을 읽어 낼 수 있다.

우선 이 그림이 그려진 시점은 계절로 보아 여름인 것으로 사료된다. 이는 그림 왼쪽의 창문 밖을 보면 중하단 부분에 보일 듯 말 듯 그려진 나뭇잎으로 유추해 볼 수 있다. 초록색 나뭇잎이 무성한 것으로 보아 북부 유럽 플랑드르의 계절을 미루어 짐작할 수 있다. 여름철인데도 불구하고 신랑 아르놀피니는 모피코트를 입고 있다. 의상을 통해서 부와 명예 등을 과시하고 있다. 플랑드르 지방은 목축과 모직 산업, 이탈리아는 피혁 산업이 발전하였으며 이 두 지방을 오가며 교역을 하는 아르놀피니는 부유한 상인이다.

오른쪽 부부의 침상을 보면 밝은 빨간색이 돋보인다. 빨간색의 상징성은 아주 강하며 그 의미의 폭도 매우 넓다. 즉 빨강은 순수, 선(善), 생명, 다산의 상징과 함께 야만성, 악, 죽음과 질병 등 대비되는 극단적 의미를 품고 있는 색이다. 부인의 옷은 버디그리 녹색이다. 버디그리 녹색의 명칭은 프랑스어로는 '그리스에서 온 녹색', 독일어로는 '스페인 녹색'으로 알려져 있다. 이 용어의 의미 속에서도 남부 유럽과 북부 유럽 사이의 교류와 교역을 미루어 짐작해 볼 수 있다.

15 최초 유화 속 경제 사회 이야기

상인 아르놀피니의 고향인 이탈리아에서는 가죽, 지중해성 과일과 포도주가 주산물이며, 플랑드르 지방은 모직 산업의 메카로 알려져 있다. 상인 아르놀피니는 남유럽의 지중해성 과일과 포도주 등을 이곳으로 가

져와 고가에 팔았을 것이다. 이는 그림의 창가에 놓여 있는 과일들로 미루어 짐작할 수 있다. 우선 창가의 문턱에 과일이 놓여 있는데 사과와 오렌지로 보인다. 사과는 이브의 사과를 의미하고, 오렌지는 아담의 오렌지를 의미하며 에덴동산의 순수와 정결을 나타낸다. 특히 오렌지는 지중해성 과일로 사치스럽고 성스러운 과일로 여겨진다. 이러한 오렌지를 지중해 연안에서 가지고 와서 북부 지방에 고가로 팔 수 있으며 이로써 큰 부를 얻는 것이 가능했을 것이다.

그림 속에서 국제 교역과 관련하여 또 다른 이야기를 꺼내 볼 수 있다. 신랑과 신부 사이의 아래 쪽 바닥 부분을 보면 양탄자가 길게 깔려 있다. 이 양탄자는 당시 중동 지방에서 만들어진 것으로 동양과 서양 간 교역의 대표적인 물건이다. 상당히 고가의 물건이므로 이들 부부의 경제 상황이 매우 좋다는 것을 짐작할 수 있다.

1400년대라면 대항해시대가 펼쳐지기 직전이다. 아직은 지중해를 벗어난 본격적인 해양 교역이 이루어지고 있지 않는 시점이다. 그러나 중동, 중앙아시아 지역을 통하는 육로와 대륙의 운하를 이용하여 운송이 이루어졌다. 각 지역의 물건들이 비교적 짧은 시일 내에 대량으로 남부 유럽으로부터 북부 유럽으로 수송이 이루어졌던 시기이기도 하다. 북부 유럽의 양모를 비롯한 특산물과 남부의 지중해성 과일이나 먹거리, 중동지역의 양탄자를 비롯한 지역 특산물, 인도 등 아시아 지역의 향신료 등이 거래되었다.

그림의 하단에는 강아지가 존재감을 나타내고 있으며 강아지의 시선은 감상자를 향하고 있다. 강아지는 충정을 상징하는 대표적인 그림 소재로 그림 속의 강아지는 벨기에 원산인 그리펀(Griffon) 종이다. 중세 궁중에서 사랑받은 견종이었으며 종이 섞이면서 현재까지 이어지고 있다. 그림을 통해 당시 순수한 그리펀 종의 모습을 볼 수 있다.

그림 하단 왼쪽에 신랑과 신부의 신발이 벗겨진 채로 놓여 있는 것은

결혼식이라는 경건한 자리의 신성함을 나타낸다. 상단의 촛대에 초 하나가 켜져 있는 것도 신성함, 영원함을 나타내고 있다. 아래에도 위에도 신성함을 표현함으로써 화폭 가득 결혼식의 경건함을 나타낸다.

이 외에도 당시 남성 우위의 유럽 사회의 특성을 엿볼 수 있다. 사회활동은 남성이 주도하고, 가사활동은 여성이 한다는 것을 남녀의 손과 소품을 통해 알 수 있다. 신랑인 남성은 창쪽 배치, 신부인 여성은 안쪽 배치라는 구도로부터도 당시 사회상을 언뜻 엿볼 수 있다.

16 중세 마감을 예고한 유화

최초의 유화, '아르놀피니 부부의 초상'(1434년)에는 중세의 끝자락에서 신앙의 중요성을 나타내는 많은 메시지가 담겨있다. 그림 한 가운데 동그란 거울의 주변에 그려진 10개의 메달리온은 직경 1cm 정도의 작은 크기 임에도 예수 수난의 장면이 정교하게 그려져 있다. 새끼손가락의 손톱 정도 크기의 거울에는 결혼식을 올리고 있는 이 방의 실내 전체를 비추고 있다.

거울 속에는 이 방의 출입문 쪽, 즉 감상자 쪽에 서있는 화가가 비쳐 보이고 있으며 거울 윗 쪽에는 "요하네스(얀) 반 에이크가 이곳에 와있노라! 1434"라고 쓰여 있다. 이것은 일종의 서명이며 화가인 그가 이 결혼식의 증인임을 말하고 있다.

이 시기에는 미술세계 뿐만 아니라 국제경제 사회에도 큰 변화를 맞이하였다. 국제 교역의 규모가 크게 증대하였으며 그에 걸맞은 근대적 교역 시스템과 금융 시스템이 자리 잡기 시작하였다. 특히 산업, 기술 등 분야에서도 큰 변화의 소용돌이가 휘몰아치면서, 본격적인 해양시대가 열리고 르네상스 시대가 꽃피우게 된다.

7. 해양시대 열리다

01 물길과 바람 길

강이나 바다로 진출하여 물길을 개척하려는 움직임은 기원전 고대부터 시작하였다. 고대 이집트의 하트셉수트 여왕 시대에 나일 강과 홍해를 잇는 운하를 건설하여 뱃길 수송에 활용하였다. 이집트의 가축과 터키석 등 보석류와 무기를 수출하고 푼트 지역(아프리카대륙 동북부지역, 지금의 소말리아 지역)으로부터 향나무와 염색용 헤나, 기린 등 동물과 나무를 수입하기 위한 물길이었다. 물길은 많은 물건을 수송하는 경우에 육로보다 편리하고 수송비용이 저렴하여 유용하다.

이집트는 삼림 지역이 거의 없어서 커다란 목재를 구하기 어렵고 작은 목재들을 이어서 배를 만드는 조선기술이 발전하였다. 이렇게 만들어진 배를 운송 수단으로 활용하기 위하여 물길과 함께 바람 길도 찾아내었다. 물길과 바람 길의 중요성을 잘 나타내 보여주는 이집트 벽화인 아비도스의 세티 신전 벽화를 보면, 대사제의 신성한 배에는 남풍을 나타내는 숫양과 북풍을 나타내는 독수리가 그려져 있다. 바람 길이 항해에 매우 중요하며 큰 영향을 미친다는 것을 나타내고 있다.

배를 활용한 수송이 일상화되면서 상업 활동의 영역이 강으로부터 해

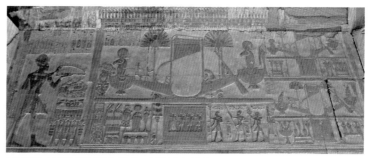

대사제의 신성한 배(이집트 아비도스의 세티 신전)

양의 연안으로 넓어지고 상인 계급층이 두터워지게 되었다. 그 가운데 가장 먼저 두각을 나타낸 상인은 페니키아 상인이었다. 고대 최초의 전업 상인인 페니키아 상인은 바다에서 두각을 나타낸 첫 해양민족이었다. 그들은 배를 잘 만드는 사람들이기도 했다. 구약성서에 나오는 솔로몬도 페니키아에 배를 주문한 것으로 미루어 당시로서는 최고의 조선 기술을 보유한 것을 알 수 있다.

02 지중해 시대

페니키아 시대에는 지중해를 중심으로 유럽과 북아프리카의 지역 간 교역과 교류가 확대되었다. 특히 지중해는 동서양을 잇는 주요 교역로였다. 고대 이집트 시대 이후 그리스, 로마가 지중해를 장악하며 교역과 교류를 확대하였다. 그러나 8세기경에는 이슬람이 지중해의 지배권을 확보하면서 동서양을 잇는 지중해 교역과 교류는 점차 축소되고 단절되기에 이른다. 이와 함께 상업 활동이 크게 축소되었고 상인계급도 위축되었다. 8세기말에 이르러 유럽은 장원을 중심으로 하는 농업 중심의 자급자족형 경제사회로 되면서 교역과 교류가 더욱 축소되었다. 이러한

추세는 11세기에 기독교권이 십자군 원정으로 이슬람 세력을 약화시키고 지중해를 다시 지배하게 될 때까지 약 300여 년간 지속되었다. 11세기에 이슬람 세력이 약화되고 지중해를 중심으로 한 상업 활동이 다시 확대되면서부터 상업의 시대가 열렸고, 다양한 경제 제도의 발전이 있게 된다.

11세기 초, 셀주크튀르크가 성지를 장악하고 순례자를 박해하며 비잔틴 제국을 위협하였다. 비잔티움 황제는 로마 교황청에 원군을 요청하였으며 십자군 원정이 시작되었다. 1096년에 1차 십자군이 출범한 이후 200여 년간 8차례 원정이 이루어졌다. 엄청난 전쟁 경비는 당시 상업의 부활, 농업의 발달과 인구의 증가로 감당해 나갔다. 도시 상인에게 자치

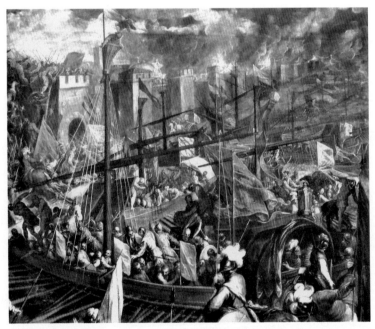

콘스탄티노플을 공격하는 십자군(유화/575×625cm/1587년)
지오반니(Jacopo Palma Il Giovane/1548~1628) 베니스 Palazzo Ducale

권을 양도하고 대신 통수권자는 징세권을 확보하게 되는데 이렇게 조성된 재정은 십자군 원정의 전비로 쓰였다. 1096~1099년의 십자군 1차 원정에서 성지 회복에 성공하였다. 그러나 점령지를 약탈하고, 이슬람교도를 학살하는 일들이 벌어지면서 종교적 열정이 야만적으로 변질되기에 이른다. 1202~1204년의 4차 원정 때에는 베네치아가 해상이동의 배편과 식량 등 전비를 지원하였고 비잔티움(콘스탄티노플: 이스탄불 보스포루스 해협의 서안)으로 진군하였다. 당시 전투가 얼마나 격렬했는지 지오반니(Jacopo Palma II Giovane, 1548~1628)의 그림 '콘스탄티노플을 공격하는 십자군'을 통하여 알 수 있다.

03 이탈리아 도시의 지중해 지배

십자군 원정 이후 이탈리아 도시들은 지중해의 지배권을 다시 확보하였다. 이탈리아 상인들은 지중해를 무대로 남프랑스의 프로방스와 스페인의 주요 항구도시를 연결하여 교역을 하였으며 특히 베네치아는 중동지역과의 교역을 주도하였다. 이들은 13세기로 접어들면서 보스포루스 해협(터키 이스탄불, 아시아와 유럽을 나누는 해협)의 지배권까지 확보하여 지중해 중심의 본격적인 해상 무역의 확대기를 맞이하게 되었다. 특히 중국에서 11세기 중엽 최초로 발명된 나침반이 13세기에 마르코 폴로에 의하여 유럽에 전해졌고 나침반이 요긴하게 쓰인 곳은 중국이 아니라 지중해와 북해의 항해에서였다. 나침반의 도움으로 정확한 항로를 따라 안전하고 최단 시간에 지중해와 북해 연안의 도시들을 항해할 수 있게 되었다. 이러한 장거리 해상운송은 물류비용 측면에서 획기적인 것이었다.

12~14세기 유럽의 항구는 그 어느 때보다도 활기에 넘쳤다. 항구에는

성벽을 이루는 커다란 건물이 바다를 향하여 서있으며 교역에 나선 큰 배들은 항구에 직접 접안이 안 되어 작은 배가 물건을 나르기도 하였다. 당시 선박 건조 기술의 많은 부분이 표준화되어 비슷한 형태와 크기의 선박들이 항해에 나서고 있었다. 항구에는 기중기와 같은 대형 하역 장치가 화물을 하역하였으며 이는 오늘날 세계의 항구 어디에서나 볼 수 있는 컨테이너를 싣고 내리는 골리앗 기중기의 모습이 연상될 정도이다. 항구에는 세관이 설치되어 하역 물품을 조사, 검역을 하였다. 항구에는 많은 교역상들이 모여 바다 저 편의 소식 등 각종 정보 수집에 열을 올리기도 하였다. 큰 수익을 얻기 위한 시장 조사와 예측은 예나 지금이나 반드시 필요한 것이다.

04 대항해 시대 열리다

1492년에 미 대륙을 발견한 콜럼부스는 1493년 2월에 귀항하면서 거센 폭풍우를 만나게 된다. 이 위험한 순간에 신대륙 발견 소식을 스페인 궁정에 알리기 위하여 편지를 방수포로 싸고 통에 넣어 바닷물에 던졌다. 폭풍우 위기를 넘기면서 무사히 귀항한 항구에서 같은 내용의 편지를 자금을 댄 후원자에게 보냈다. 신대륙 발견의 소식은 유럽 전역에 빠르게 전파되었다. 피렌체 상인들도 콜럼부스의 탐험 비용에 자금을 대었으며 메디치가도 포함되어 있었다.

유럽의 관심이 대양 너머로 확장되기 시작하면서 자본주의 초기의 특징들이 나타났다. 1492년에 스페인의 콜럼버스는 인도로 가는 신항로 개척에 자금 지원을 받아 출발히였다. 이것은 오늘날 수익보장이 안 되는 위험한 벤처 투자로 이해할 수 있다. 당시 스페인의 이사벨라 여왕은 그라나다에서 무슬림을 퇴출하고, 강력한 종교 단일국가를 위해 스페인의

경제 활동의 근간인 유대인 15만 명을 추방하면서 재산을 몰수하였다. 몰수된 재산은 콜럼부스의 항해 비용으로 쓰였으며 신대륙 발견 프로젝트를 위한 벤처 기금이 된 셈이었다. 1492년 7월에 유대인이 추방되었고 신대륙 탐험을 위한 배 산타 마리아호는 8월 3일에 출항하였다.

05 북미 신대륙 발견

당시 신대륙 발견을 위해 떠난 배의 모양은 대양을 항해하며 파도에 견딜 수 있도록 옆면이 높게 올라가 있다. 이런 배의 선단을 이끈 콜럼부스는 신대륙에 도착하자마자 육지에 십자가를 세웠다. 이들의 신앙심과 신대륙 개척의 의미와 의지를 읽어 볼 수 있다.

이후 신대륙으로부터 검은 금인 후추 대신에 누런 금인 황금을 들고 돌아오게 된다. 뿐만 아니라 신대륙에서 가지고 온 감자, 옥수수, 코코아 등은 유럽의 식탁을 바꾸어 놓게 된다. 신대륙으로부터 계속된 금과 은의 유입은 1500~1620년 사이의 유럽 지역의 가격 혁명을 유발하기도 하였다. 당시 300~400% 정도의 높은 물가 상승률은 토지에 기반을 둔 귀족을 몰락시키고 신흥 자본가 계급의 급부상으로 이어진다. 신대륙이 발견되고 대규모 수익 발생의 기회가 늘어나면서 경제사회에 큰 변화가 생겨난 것이다.

지중해 상권의 중심인 베네치아에서는 경제가 침체되면서 채권 가격이 반 토막이 나는 등 좋지 않은 상황이었다. 신대륙 항로가 열렸으나 그나마 중국으로 가는 뱃길을 찾은 것은 아니었다는 점에 안도하였다. 왜냐하면 이는 베네치아 상인의 기존 교역로를 통한 중국과의 교역이 여전히 유용하다는 것을 의미하기 때문이었다.

06 남미 신대륙 정복

1532년 11월 16일, 미주 대륙의 남미 지역에서 잉카의 황제 아타우알파는 8만 대군을 이끌고 스페인 정복자 프란시스코 피사로가 이끄는 168명의 스페인 병사를 상대하게 된다. 비교조차 안 되는 적은 숫자의 병사와 낯선 곳에서의 전투 등으로 최악의 상태인 스페인은 잉카 병영의 한 가운데로 쳐들어가 아타우알파를 사로잡음으로써 극적인 승전에 이른다. 이후 스페인은 아타우알파를 인질로 하여 가로 6.7m 세로 5.2m 높이 2.4m의 방을 가득 채울 만큼의 황금을 몸값으로 받고는 처형하였다. 이 상황을 존 밀레이(John Everett Millais, 1829~1896)의 그림, '페루의 잉카를 잡는 피사로'에서 볼 수 있다. 이후 스페인의 중남미 지역에 대한 지배가 한층 강화되었고 해양 무역의 규모도 크게 늘어났다.

콜럼버스에 이어 마젤란이 1521년에 필리핀을 발견하는 등 신항로 개척은 빠르게 진전되어 해외 시장은 더욱 넓어지게 되었다. 스페인의 펠리

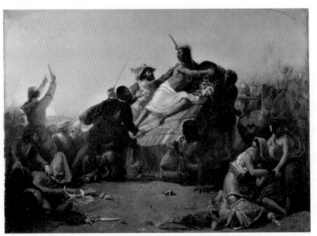

페루의 잉카를 잡는 피사로(유화/128.3×171.7cm/1886년 작)
밀레이(John Everett Millais/1829~1896) 런던 빅토리아앨버트 뮤지엄

페 2세는 베네치아 등과 연합하여 당시 지중해를 제압하고 있었던 투르크를 무찌르고 레판토 해전(1571년)에서 승리하였다. 기독교권이 지중해의 제해권을 다시 확보하였고, 자신감까지 회복한 역사적인 해전이었다. 이 시기에 스페인은 모직 생산지인 플랑드르와 포르투갈까지 통합하여 스페인 제국의 건설을 꿈꾸게 된다.

그러나 대항해시대를 이끌어 온 스페인은 17세기 이후 영국, 네덜란드와의 경쟁에서 뒤쳐지며 쇠퇴의 길로 들어선다. 제해권을 잃는 것은 무역권을 잃게 됨을 의미하는 바, 스페인은 급속히 힘을 잃게 되었다. 결정적인 것은 무적함대로 일컬어지는 스페인 해군이 1588년에 영국 함대에 참패한 것이었다. 승전국 영국은 곧바로 영국 시대를 맞이하지는 못하였으나 대영제국의 기틀을 만든 엘리자베스 1세의 치하에 있었다. 오히려 네덜란드가 영국보다 앞서서 해양 세력화에 성공하였고 특히 해양 관련 산업에서 빠르게 성장 발전하였다. 네덜란드의 해양 산업의 핵심에는 청어가 있었다. 청어는 네덜란드 해양세력화의 문을 활짝 연 주역이었다.

07 기후 변화와 청어의 이동

16세기 중반에 기후 변화가 생겨났으며 소빙하기가 있었다. 비교적 온난했던 유럽지역의 기후가 매섭게 추워졌다. 북유럽의 추운 겨울을 잘 나타낸 그림 가운데 브뤼헬의 '겨울풍경'을 들 수 있다.

도시 외곽지역의 겨울 풍경은 온통 흰 눈이 쌓여 있으며 강은 두껍게 얼어붙었다. 강 위에는 스케이트를 타는 사람들이 보인다. 지금의 우리에게도 익숙한 팽이치기 놀이를 하는 사람도 있다. 그림의 오른 쪽 하단에는 몇 마리의 새가 들어 있는 덫이 보인다.

소빙하기의 혹독한 추위는 북쪽 발트 해를 꽁꽁 얼어붙게 만들었다.

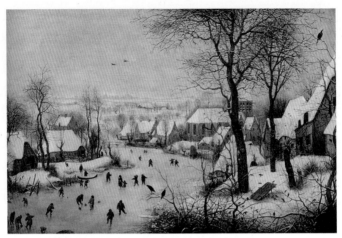

스케이트 타는 사람과 새덫이 있는 겨울풍경(유화/37×55.5cm/1565년 작)
브뤼헐(Pieter Bruegel the Elder/1528~1569), Musée Royaux des Beaux-Arts, 브뤼셀

이에 따라 발트 해를 중심으로 결성된 한자동맹의 상업 활동이 위축되었
다. 기후변화와 함께 발트 해의 해류가 바뀌게 되었으며 발트 해에서 대
량으로 잡히던 청어가 완전히 자취를 감추게 되었다. 해류의 변화로 사라
진 청어는 네덜란드 앞바다인 북해로 이동하였다. 많은 네덜란드 사람들
이 청어 잡이에 나서게 된다. 당시 네덜란드의 인구 100만 명 중 30만 명
이 청어 잡이에 종사했다.

　네덜란드의 국토는 바다 수위보다 낮은 곳이 많아 농경이나 목축이 어
렵다. 이 시기에 네덜란드는 해운과 해상교역에 대규모 공격적인 투자를
하면서, 해양국가의 기틀을 잡게 된다.

08 산업사회를 변화시킨 청어

　청어의 조리법은 365가지나 된다고 할 정도로 다양하며 일 년 내내 수
요가 많았다. 특히 종교상 육류 금식 기간이 1년 가운데 1/3에 가까운데

이 기간에도 청어는 먹을 수 있었기 때문에 수요가 많았다. 그러나 보관이 어렵고 청어 잡이 배의 크기가 작아 청어의 공급은 수요에 미치지 못하였다. 점차 소금 절임으로 장기간 보관할 수 있고 청어 잡이 배의 크기를 늘리거나 청어를 잡아 선상에서 내장을 분리하여 무게를 줄임으로써 더 많은 청어를 잡을 수 있었다. 청어의 공급이 늘어나고 엄청난 부를 만들어내면서 청어는 당시 돈고기(Stock Fish)로 불렸다.

청어의 소금 절임은 소금의 생산과 유통 및 소비 과정에도 큰 영향을 미쳤다. 당시 소금시장은 북유럽에서 한자 동맹을 중심으로 암염의 독점시장이 형성되어 있었다. 남유럽에서는 스페인과 포르투갈 중심의 천일염 공급이 이루어지고 있었다. 네덜란드는 지리적으로 가까운 한자동맹의 암염을 독점시장으로부터 비싸게 사들여 청어의 소금 절임에 사용하였다. 그러나 점차 양질의 값싼 남유럽 천일염이 바다로 수송되면서 네덜란드에서 가격 경쟁력을 갖게 되었다.

한자 동맹이 주도하는 소금 시장에는 각종 규제 등이 존재하여 경직된 시장 운영이 이루어진데 반해 남유럽 소금시장은 수송과 결재 등 모든 유통 과정에서 유연한 대응이 이루어졌다. 따라서 북유럽에서 한자 상인의 암염시장은 위축되고 천일염 시장이 확대되었다. 이와 함께 한자동맹은 역사 속으로 저물어가고 네덜란드의 시대가 열리게 된다.

09 청어가 연 네덜란드 시대

네덜란드는 청어 산업과 함께 조선업, 해운업, 물류산업, 금융업, 보험산업의 중심이 되면서 네덜란드 시대를 열게 된다. 특히 청어 잡이, 청어 절임과 판매 등의 분업을 추구하면서 분업의 효율성을 경험하게 된다. 네덜란드는 청어 잡이 산업에서 얻은 수익금을 해운과 해상무역에 투자하

여 16세기 후반부터 17세기까지 제해권과 무역권을 확보하였다. "암스테르담은 청어의 뼈로 세워진 도시"라고 하며, "접시 위의 청어를 뒤집는 것은 배를 뒤집는 것과 같다."고 할 만큼 청어를 중요시하였다.

1600년에 네덜란드의 일인당 국민소득은 2,662달러(1990년 현재가치)로 당시 세계에서 가장 높은 수준이었다. 이러한 성과는 스페인에서 퇴출되어 네덜란드에 정착한 유대인의 주도로 이루어진 것이다. 이들은 분업, 선진화된 금융의 운영 등 여러 분야에서 탁월한 능력을 보이며 네덜란드의 산업화를 주도해 나갔다.

네덜란드의 제해권은 점차 영국으로 넘어가게 되는데 이것도 청어와 관련이 깊다. 네덜란드는 청어 보관을 위한 소금, 나무통의 재질, 그물코까지 '청어법'으로 규제하는 등 엄격한 규제로 산업의 발전이 제한적이었으나 영국은 자유 경쟁을 중심으로 청어 관련 산업이 확대되었기 때문이다.

10 근대까지 이어지는 청어의 힘

1881년에 영국을 방문한 미국의 화가 호머(Winslow Homer, 1836~1910)는 북해 연안 어촌 사람들의 힘겨운 삶을 인상 깊게 보았다. 그 후 미국으로 돌아와 미국 대서양 연안의 거친 바다에서 청어 잡이를 하는 어로 현장을 화폭에 담는다. '청어 잡이 그물'이란 그림이다. 두 어부는 일엽편주와 같은 조그만 무동력 배에서 위태로운 자세로 균형을 잡으며 고기잡이를 하고 있다. 저 멀리 돛이 큰 배들이 먼 바다에서 유유히 어로작업을 하는 것과 무척 대조적이다. 그물에 줄줄이 올라오는 청어들은 희망을 상징한다. 청어의 이동은 한자동맹, 네덜란드, 영국에 이어 미국의 시대가 열릴 것임을 말해주는 것 같다.

청어 잡이 그물(유화/76.5×122.9cm/1885년 작)
호머(Winslow Homer/1836~1910) 시카고미술관

청어의 조리법 가운데 훈제 청어가 있다. 고흐는 '노란 종이 위의 훈제 청어', '훈제 청어가 있는 정물', '훈제 청어와 마늘이 있는 정물' 등 청어를 소재로 여러 점의 그림을 그렸다. 이들 그림 속 훈제된 청어는 제법 먹음 직스럽게 보인다. 북유럽에서는 지금도 청어가 중요한 먹거리이다. 북유럽의 청어는 우리나라의 과메기를 연상시킨다. 과메기는 처음에 청어로 만들었으나 어획량이 줄면서 지금은 꽁치로 만들고 있다.

바다를 지배하는 제해권은 교역의 주도권을 의미한다. 베네치아로부터 스페인, 네덜란드, 이후 영국으로 바다의 지배력이 이동하는 과정에 향신료 등의 교역도 크게 확대되었다. 해양시대가 본격화되면서 각종 향신료의 생산과 유통 및 소비 지도가 빠르게 변화했다. 대표적 향신료는 후추이며 그 외에 설탕, 커피, 차 등을 들 수 있다. 이들 고가 물품들의 소비가 증가한 것은 경제력을 갖춘 상인과 시민 계급이 형성되었기 때문이다. 또한 전쟁 경비가 필요할 때마다 각국에서는 설탕, 차,

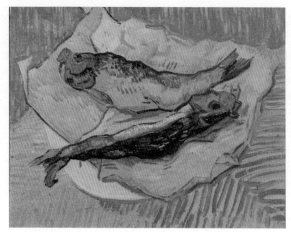

노란 종이 위의 훈제 청어(유화/37×44.5cm/1887년 작)
고흐(Vincent van Gogh/1853~1890) 브리지스톤미술관

커피 등 기호품에 특별 세금이나 관세를 부과하여 전쟁 재원으로 사용
하였다.

11 치열한 후추 교역로 확보

살라미스 해전(BC 480년) 이후 페르시아 상인의 상업 활동은 크게 위
축되었다. 반면 그리스 상인들은 활발하게 상업 활동을 하게 되었으며 특
히 유대인들의 활동이 괄목할 만하다. 이 시기에 동방의 후추가 유럽에
전파되었다. 동방에서 후추는 자연 상태의 것을 채취하는 것이 아니라 후
추나무를 심어 경작하였다. 이렇게 수확한 후추는 뱃길로 유럽에 들어와
고가에 팔리게 되었다.

중세에 접어들면서 유럽에서 후추를 중심으로 한 향신료의 수요가 급
증하였다. 수입 향신료의 약 70% 이상이 독일, 영국, 네덜란드 등 북유럽
국가에서 소비되었다.

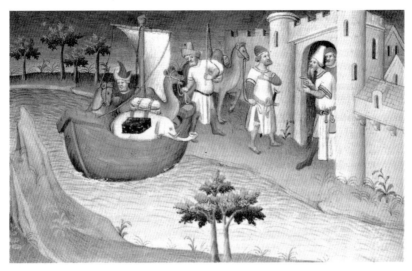

후추를 싣고 호르무즈 해협 항구에 도착한 마르코 폴로(중세 필사본/1324년 작)

후추의 교역을 장악하는 것은 곧 금광을 손에 넣는 것과 다름이 없었다. 따라서 후추 교역로를 확보하기 위한 공방이 치열하였다. 1453년, 오스만제국에 의하여 콘스탄티노플(이스탄불: 이슬람 사람들이 사는 곳)이 함락되면서 기독교권 상인의 설자리가 없어지게 되었다. 기독교권은 새로운 후추 교역로를 확보해야 하였다. 이슬람권을 거치지 않고 인도에 이르는 신항로를 개척하는 것이 최우선 과제가 되었다. 포르투갈은 적극적으로 대응하여 인도양의 신항로를 개척하게 되며 스페인은 신대륙 발견을 위한 항해시대의 문을 열었다. 포르투갈은 인도양 항로를 개척하여 바스코 다 가마가 인도에서 후추를 싣고 귀향하는데 성공하였다. 반면 베네치아는 소극적으로 지중해에 안주하면서 경제적 입지가 크게 위협받게 되었다.

이후 스페인, 포르투갈, 네덜란드, 영국이 제해권, 무역권을 놓고 치열한 경쟁을 하게 된다. 이슬람권과 연합한 영국이 1622년에 인도로 가는

길목, 호르무즈 해협을 점령하여 최후의 승자가 되며 영국이 무역과 해운 패권을 확보하였다.

12 악마의 창조물, 설탕

해양시대에 주요 교역품의 하나는 설탕이었다. 기원전 수천 년 전부터 인도에서 사탕수수가 재배된 것으로 알려진다. 9세기부터는 이집트에서도 사탕수수가 재배되기 시작하였다. 이후 11세기~13세기에 십자군 원정 병사들도 설탕 맛을 알게 되었다. 당시에는 설탕이 달콤한 소금으로 알려지면서 귀한 향신료로 취급되었다.

사탕수수 경작이 본격적으로 이루어지기 시작한 것은 신대륙 발견 이후부터이다. 중남미 지역에 진출한 스페인, 포르투갈이 사탕수수 농장을 개척하면서 대규모 설탕 사업이 시작되었다. 설탕은 노예들이 힘들게 경작하여 수확하였고 그들의 땀과 피가 배어있지 않은 설탕은 없었다. 설탕의 생산과 소비가 증대되면서 식문화도 크게 변하였다. 설탕은 '악마의 창조물'로 불리면서 치명적인 맛으로 유럽인의 식탁을 지배하게 되었다.

14세기에는 설탕 1kg이 수소 10마리와 교환될 정도였다. 따라서 일반인은 접할 수 없는 사치품이며 왕족이나 귀족들의 전유물이었다. 메디치가의 여성, 캐서린(Catherine de Medici)이 프랑스 궁정으로 결혼해 가면서 급속히 확산되어 프랑스 상류 귀족 사회에 유행처럼 번졌다. 캐서린은 프랑코왕국의 앙리 2세의 부인이다. 메디치가의 여성이 프랑스 왕족으로 가면서 당시 이탈리아의 음식을 비롯한 식탁 문화도 함께 가지고 갔다. 이 시기에 이탈리아로부터 프랑스로 미식, 예절, 예술 등이 전해지면서 꽃을 피우게 되었다. 사치, 부와 권력의 상징인 설탕은 19세기에는 빈민층의 식탁에까지 오르게 되었다.

설탕, 후추 등 향신료를 운송하는 해양수송을 장악하는 것은 곧 무역 패권을 갖는 것을 의미한다. 청어와 소금 그리고 조선 등으로 막강해진 네덜란드로부터 영국으로 해운과 무역 패권이 이동하게 된 단초를 제공한 것도 후추와 설탕이었다. 1651년 크롬웰이 제정한 항해조례는 영국이 네덜란드 선박을 이용하는 설탕 운송을 막기 위해 제정되었다. 이후 본격적인 영국-네덜란드 간 전쟁이 1662년~1784년간 4차례에 걸쳐 발발하였다. 이 전쟁에서 영국이 승리하면서 본격적인 영국 주도의 해양시대가 열리게 된다.

13 고단한 삶의 고흐도 즐긴 커피

커피는 BC 3세기, 홍해 연안의 카파(Kaffa: 아랍어로 힘을 의미)라는 지역의 수도원 언덕에서 처음 발견되었다. 칼디라는 이름의 목동이 염소 몰이를 하며 우연히 발견하였다. 커피가 각성의 효과가 있음이 알려지면서 수도원의 수도승들도 기도할 때 마셨다고 한다. 주로 아라비아의 이슬람교도들이 즐겨 마시게 되면서 '아라비아의 와인'으로 불렸다.

커피는 11세기에 들어서면서 경작되기 시작하였고 아라비아의 주 수입원이었다. 17세기에 이르기까지 커피나무의 대외 유출은 철저히 금지되었다. 네덜란드는 제해권과 무역권이 한창이던 17세기에 커피 종자 7개 알을 시작으로 적도 상하의 위도 25도 이내의 커피 벨트로 불리는 지역에 있는 네덜란드 식민지인 자바와 수마트라 등지에서 본격적으로 재배하였다. 18세기에는 커피 묘목이 프랑스 식민지였던 미주 신대륙으로 유출되면서 신대륙에서도 커피 생산이 시작되었다.

유럽지역에 본격적인 커피 문화를 소개한 것은 오스만튀르크인이었다. 1453년 콘스탄티노플을 함락시키며 유럽지역의 교두보를 마련한 오스만

튀르크는 서쪽으로 진출하였다. 1529년 빈 전투에서 오스만튀르크의 이슬람이 패퇴하면서 커피자루를 남겨둔 채 돌아갔다. 빈 사람들이 처음 접한 쓴 맛의 커피에 우유와 설탕을 타서 마시기 시작하였다. 초기에 커피는 이슬람 사람들이 즐겨 마시는 만큼 기독교 권역에서는 악마의 음료로 불렸다. 그러나 교황이 이슬람 와인이라 불리는 커피에 세례를 내리면서 자연스럽게 생활 속에 자리 잡게 되었으며 이제는 세계인이 즐기는 음료로 자리 잡았다.

1652년 런던에 생긴 커피하우스는 남성들에게만 출입이 허락된 사교의 장소였다. 프랑스에서는 파리의 노천카페가 1672년에 문을 열었으며 여성에게도 개방되었다. 노천카페에는 문필가, 예술가, 사상가 등이 모여들었고 자유롭게 토론하는 문화가 정착되어 프랑스 혁명과 계몽주의 사상이 태동하였다. 커피는 "자유의 음료"로 불렸다. 몽테스키외는 노천카페에서 커피를 마시면 똑똑해지고 현명해진다고 할 정도로 카페와 커피를 예찬하였다. 런던의 커피 하우스에서도 토론이 활발하게 이루어졌고 커피하우스를 "1페니 대학"으로 부르기도 하였다. 당시 커피 값이 1페니였기 때문이다.

커피는 "각성의 효과", "자유의 음료" 등으로 알려진 만큼 화가들이 사랑한 음료이기도 하다. 고흐도 커피를 즐겼다. 동생 테오가 보내준 돈으로 물감과 커피를 사서 마셨다고 한다.

14 차 문화의 확산

중국에서 차를 발견한 것은 BC 2737년경으로 알려져 있다. 당시 신농(神農) 황제는 위생상의 이유로 항상 물을 끓여 마셨다. 어느 날 끓고 있는 물 위에 우연히 떨어진 나뭇잎이 물맛을 좋게 만들었다. 이후 차를 마

시는 것이 확산되면서 많은 사람이 즐기게 되었다.

　중국의 차가 서양에 알려진 것은 네덜란드의 상인에 의해서였다. 차는 설탕이나 향신료보다 늦은 시점인 17세기부터 교역이 활발하게 이루어졌다. 네덜란드 상인이 동방의 신비한 약으로 수입하기 시작하였다. 차 교역을 주도한 것은 네덜란드의 동인도회사였다. 한때 프랑스 궁전에서는 차가 대단한 반향을 일으켰고 아침마다 40잔의 차를 마시는 귀족에 관한 이야기가 기록으로 남아있다.

　차가 영국에 전파된 것은 찰스 2세(1630~1685)와 캐서린 데 브란가자(Catherine de Brangaza)의 결혼을 통해서였다. 캐서린의 고향 리스본은 차에 대한 관심과 애정이 컸던 곳으로 설탕과 함께 차를 혼수품으로 갖고 영국으로 왔다. 이후 영국이 점차 차 교역을 주도하게 된다. 영국의 동인도회사가 차를 처음 수입한 것은 1646년이며, 1657년에 일반인들에게 시판되었다. 지금 유럽의 차는 거의 홍차이지만 1720년대부터 유럽-중국 간 직접무역의 틀 속에서 차가 수입될 때에는 녹차의 비중이 55%로 높았다. 수입차의 대부분은 영국에서 소비되었는데 그 배경은, 프랑스, 이탈리아, 스페인 등 지중해권 국가들은 와인문화권, 독일 등은 맥주 문화권으로 차가 침투할 여지가 없었기 때문이었다.

　한때 영국에서는 차가 만병통치약, 또는 입맛을 돋우는 음료로 여겨졌다. 베드포드 공작부인이자 빅토리아 여왕의 여관(女官)인 앤은 점심식사를 따로 시간 내어 먹을 수 없어서 오후의 허기를 채우기 위하여 샌드위치나 케이크 같은 간식을 곁들여 차를 마셨다. 가끔 친구들을 초대하여 함께 했다는 기록이 있으며 이것이 애프터눈 티(afternoon tea) 문화로 발전하였다. 차는 관세가 부과되고, 만병통치약 등으로 알려져 고가였으나 점차 관세가 낮아지면서 일반 서민음료로 확산되기에 이른다.

　19세기에는 인도와 실론에서 직접 차를 재배하고 수입함으로써 영국

의 노동자까지 즐기는 영국의 대표 음료로 자리 잡으며 차소비가 급증하
였다. 따라서 차식민지의 정복이 가속화되었고, 인도의 식민지화에 이어
중국 진출로 이어진다. 영국은 중국으로부터 대량의 차를 수입함으로써
중국과의 무역적자가 확대되었고 이를 메꾸기 위하여 청나라에 아편을
밀매하였다. 밀매한 아편 양이 늘어나면서 1842년에 아편전쟁이 발발하
였다.

8. 르네상스 꽃피다

01 피렌체의 상인과 미술

르네상스 시대로 접어들면서 남유럽과 북유럽이 서로 다른 방향과 모습으로 르네상스의 꽃을 피운다. 회화를 비교해 보면 남유럽에서는 이탈리아의 피렌체를 중심으로, 교회, 귀족, 그리고 거대 상인들에 의하여 성서와 신화와 역사 속 특정 주제를 다룬 대작의 그림 수요가 늘어났다. 반면 북유럽에서는 네덜란드를 중심으로 생활 속 가벼운 주제를 다룬 작은 미술 작품을 선호하였으며 주로 시민과 상인 계급이 수요의 주역이었다.

대항해시대가 열리며 중세 "종교의 시대"로부터 "상업의 시대"로 바뀌었다. 상인들은 교역과 고리대금업 등으로 큰 부를 축적하고 막강한 힘을 과시했지만 고리대금업을 금지하는 교회 중심의 사회에서 죄의식을 갖고 있었다. 이들은 '최후의 심판'을 생각하며 항상 두려움 속에 살고 있었으며 구원받기를 간절히 기원하였다. 따라서 그들이 취했던 이윤과 이자 수익을 교회에 헌납하거나 후원함으로써 죄의식으로부터 벗어나려 했다. 교회는 이윤추구와 이자 수익을 금지하고 있었으나 상인과 고리대금업자의 후원과 헌납으로 재정을 확보하고 교회를 건축하였다.

상인이나 고리대금업자들이 교회에 헌납하는 방법은 다양했다. 그 가

운데 하나는 면죄를 위하여 거액의 헌납과 후원으로 교회 내부에 가족 기도실 또는 독립된 가족 예배당을 짓는 것이었다. 이들 기도실이나 예배당은 상인 가문의 사유재산이며 대를 이어 묘소로 쓸 수 있었다. 이렇게 조성된 공간은 당대의 거장 화가들에게 의뢰하여 성화로 벽을 장식하였다. 대표적인 것으로 바르디, 메디치, 브란카치, 스크로베니, 사세티 가문들의 기도실과 예배당을 들 수 있다. 바르디 가문에서는 피렌체의 산타크로체 교회에 바르디 기도실을 갖추고 지오토에게 벽화를 의뢰하였다.

02 기도실 벽화 속 세금 이야기

피렌체의 비단 상인인 브란카치는 피렌체의 산타마리아 델 카르미네 교회에 브란카치 가문의 기도실을 조성하였다. 이 기도실의 대표적인 벽화는 화가 마사초(Masaccio, 1401~1428)와 마솔리노(Masolino da Panicale, 1383~1424)가 1424년에 작업한 '세금을 바치는 예수'이다.

1420년대에 피렌체에서는 교회에 대한 세금 부과에 관하여 사회적 논쟁이 뜨거웠다. 당시 피렌체는 밀라노와 빈번한 전쟁으로 도시의 재정이 극도로 악화되자 교회와 성직자에게까지 거액의 과세를 하게 되었다. 브란카치는 이민자의 신분이지만 피렌체의 전쟁비용 담당 고위 공무직에 올라선 사람이었다. 그는 교회와 성직자에 대한 과세에 찬성하였으며 가문 기도실을 조성하면서 예수가 성전세를 납부하는 모습의 벽화를 마사초에게 의뢰했다. 마사초는 시간의 흐름에 따라 변하는 이야기를 한 폭의 그림에 실어내는 천부적 재능이 있는 화가였다. '성전세' 그림 왼쪽으로부터 베드로가 물가에서 물고기를 잡는 이야기를 시작으로 그림의 중앙 부분에서는 예수와 제자들이 교회의 세금 납부에 관하

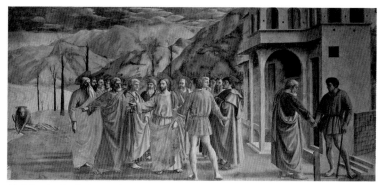

성전세, 세금을 바치는 예수(프레스코화/247×597cm/1424년 작) 마사초(Masaccio, 1401~
1428)/마솔리노(Masolino da Panicale/1383~1424) 브란카치 예배실,
산타마리아 델 카르미네교회

여 열심히 논쟁하는 과정을 나타낸다. 그림의 오른 쪽에는 예수가 세리
에게 납세하는 모습을 나타내고 있다.

03 예배당 벽화 속 면죄부 이야기

스크로베니 가문은 파도바에 스크로베니 예배당의 독립된 교회 건물을
조성하여 지오토가 내부 벽화를 그리게 되었다. 지오토의 '최후의 심판'은
하단 중앙에 스크로베니가 교회를 건축하여 성모 마리아에게 헌납하는
모습이 사실적으로 그려졌다. 중앙에서 교회를 헌납하는 사람이 스크로
베니이고 그 옆에 예배당을 어깨에 이고 있는 사람은 스크로베니의 고해
성사를 담당하는 신부이다. 그림 하단의 오른 쪽은 지옥을 나타내고 있으
며 고리대금업자가 목을 매고 고통스러워하는 모습이 보인다. 스크로베
니는 그림을 통하여 교회로부터 고리대금 사업에 대한 확실한 면죄부를
얻으려 하고 있음을 알 수 있다.

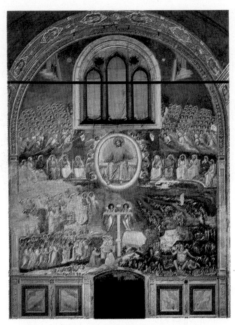

최후의 심판(프레스코화/1000×840cm/1303~06년)
지오토(Giotto di Bondone/1267~1337) 스크로베니예배당, 파도바

04 기도실 벽화 속 메디치가 이야기

　사세티 가문은 피렌체의 산토스피리토 교회에 사세티 기도실을 조성하였으며 화가 기를란다요(Domenico Ghirlandajo, 1449~1494)가 내부 벽화를 그렸다. 그림 가운데, '교황으로부터 수도회의 승인을 받는 성프란체스코'는 많은 것을 이야기로 전하고 있다.

　오른 쪽에 서있는 세 사람 가운데 머리를 완전히 깍은 사람이 프란체스코 사세티이다. 그의 옆에 작은 사람은 아들이며 검은 머리로 그려진 사람은 로렌초 디 메디치이다. 사세티는 메디치 가문의 가신이었으며, 메디치 은행의 총 지배인에 오를 정도로 신임이 두터웠다. 사세티는 자신의

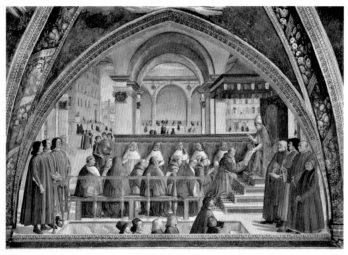

교황으로부터 수도회의 승인을 받는 성프란체스코(프레스코화/1483~85년)
기를란다요(Domenico Ghirlandajo/1449~1494) 사세티예배실, 산토 스피리토교회

가문 기도실 벽화에 메디치가에 대한 충성심을 나타내고 있는 것이다. 벽
화 그림의 왼쪽 끝에 서있는 세 사람은 사세티의 아들들이다. 하단의 층
계로부터 올라오고 있는 첫 번째 사람은 당시 피렌체의 인문학 거장인 폴
리치아노이다. 그는 사세티가와 메디치가 모두와 친분이 두터웠다. 폴리
치아노가 이끌고 올라오는 어린아이 셋은 로렌초 디 메디치의 아들들이
며 이들이 피렌체의 미래를 의미하는 것 같다.

　작은 벽화이지만 그림 속 공간은 매우 넓고 깊은 느낌이다. 지하로부
터 올라오는 모습과 계단의 상단에 위치한 교황의 모습은 수직적 공간의
깊이를 극대화 시키고 있으며, 수평으로 펼쳐진 교회의 내부 공간과 상단
의 피렌체 시내 모습이 넓게 펼쳐져 보인다. 교회 내부의 한 쪽 벽 상단의
아치 형태로 제한된 공간에 거침없이 표현되고 있음이 놀랍다.

　이 시기에 피렌체는 도시가 크게 번성하였다. '새로운 로마'로 불리던
피렌체를 이끈 것은 1대의 조반니 메디치(1360~1429)부터 4대의 로렌초

메디치(1449~1492)까지 이어지는 메디치 가문이었다.

05 메디치가의 개혁과 부침

11세기부터 이탈리아의 일부 도시를 중심으로 상업자본이 형성되기 시작하였다. 이러한 도시들 가운데 문화를 꽃피우며 르네상스를 이끌어간 곳은 피렌체이다. 1430년대에는 세계 전체 인구가 약 4억 명 정도였으며, 피렌체의 인구는 약 4만 명이었다. 중부/북부 이탈리아의 일인당 국민소득 수준은 1,751달러(1990년 가격 기준)로 세계에서 가장 높았으며 1600년대 초까지 세계에서 가장 높은 소득 수준을 유지하였다.

메디치가는 중세 후기부터 르네상스 시대에 이르는 300여 년간 이탈리아 소도시 피렌체를 이끌었다. 메디치가는 핵심 사업인 양모와 비단 제조 및 판매와 교역을 주도하였다. 뿐만 아니라 피렌체를 중심으로 한 이탈리아의 국내 은행사업은 물론 유럽 전역에 걸친 해외 은행사업을 통하여 막대한 부를 축적하였다. 1대인 조반니 메디치(1360~1429)에 이어서 2대인 코시모 메디치(1389~1464)는 금융가로서 당시 최대의 은행을 운영하였다. 유럽의 주요 대도시에 지점과 사무소를 개설하여 신용 결제와 원격지간 이체 등 자본주의 금융 시스템을 주도하였다.

메디치가의 선조는 메디치(medici)로부터 알 수 있듯이 의사로 추정된다. 당시의 의사는 프랑스의 목욕탕 외과의와 이발소 외과의라는 명칭에서 알 수 있듯이 의료분야의 기능인이었다. 1200년대에 메디치가는 기사 작위를 받았다는 기록이 있으며 상류계급으로 신분이 상승하게 되었다. 1300년대에는 자손들이 피렌체에서 환전소/전당포를 운영하였고, 1400년대에는 조반니 메디치, 코시모 메디치로 이어지면서 은행을 경영하게 되었다. 메디치가는 왕과 제후, 추기경 등 성직자, 심지어는 콘스탄티노

플의 적들에게까지 자금을 제공하며 다각적으로 이권과 권력을 추구하였다. 당시 교회가 고리대금업을 금지했으므로 이자를 받을 수 없으나 다양하고 교묘한 금융수법으로 수익을 극대화시켰다. 이렇게 축적한 자금으로 교황이나 왕의 재정이 악화되거나 전쟁을 할 때에는 경비를 대출 또는 지원하였다. 따라서 자연스럽게 정치에 깊이 관여하게 되었고 정치적 이해관계에 따라 메디치가의 세력이 성하기도 쇠하기도 하였다.

화가 베노쬬 고쫄리(Benozzo Gozzoli)의 그림, '동방박사의 행렬'은 1434년, 코시모 메디치가 정적들에게 추방당했다가 고향으로 돌아오는 행렬을 묘사하고 있다. 그림에서 메디치가의 1대인 조반니에 이어서 2대 코시모(1389~1464), 3대 피에로(1416~1469), 4대 로렌쪼(1449~1492)의 모습을 볼 수 있다. 그림은 중앙의 키 큰 나무가 기준이 되어 좌우로 구분된다. 왼쪽에는 마부가 끄는 말 두 필이 있는데 그 중 백마에 올라탄 사람

동방박사의 행렬(프레스코화/405×516cm/1459~61년 작)
고쫄리(Benozzo Gozzoli/1420~1497) Florence, Palazzo Medici-Riccardi

이 3대 피에로이다. 그 옆의 말에 올라 탄 사람은 피에로의 아버지인 2대 코시모이다. 한편 중앙의 키 큰 나무 오른 쪽에 백마를 타고 행렬을 이끄는 젊은 사람이 코시모의 손자인 4대 로렌초이다. 산 정상의 성은 피렌체 시청을 나타내며, 말 타고 산길을 내려오는 동방박사의 행렬이 보인다. 시간이 흘러 메디치가의 미래인 로렌초가 동방박사 가운데 한 명으로 나타나 행렬을 이끌고 있다.

'동방박사의 행렬' 그림의 왼쪽에서 오른 쪽으로 펼쳐지는 장면은 메디치가의 어제와 오늘 그리고 내일을 묘사하고 있는 것이다. 행렬 뒤쪽으로 촘촘하게 그려진 사람들은 코시모의 귀환을 환영하는 인파로 끝없이 이어지고 있다. 당시 피렌체는 공화국체제로 시민들의 절대적인 지지가 권력의 기반임을 나타내고 있다. 오른 쪽 행렬의 맨 앞 금빛 갑옷의 호위 병사들은 메디치가문의 위세를 느낄 수 있게 한다.

코시모는 1434~1464의 30년간 피렌체의 영주였다. 당시 불안한 이탈리아의 정세 속에서도 직물 생산, 향신료 판매와 은행업 등 제조업과 서비스업의 균형을 추구하였다. 이를 위하여 유럽 전역에 복잡한 기업 네트워크를 형성하였다. 메디치가는 대리인을 통하여 콜럼버스의 탐험을 위한 자금 조성에도 참여했다.

06 피렌체의 미술가

피렌체에서는 메디치가의 전폭적인 지원 아래 예술 활동이 활발하게 이루어지며 본격적인 르네상스 시대를 맞이하였다. 1대 조반니 메디치 (1360~1429)는 지오토와 마사초, 치마부에를 지원하였으며 이들은 중세 미술을 마감하고 새로운 미술 시대를 열기 시작하였다. 2대 코시모는 안젤리코와 리피를, 3대 피에로는 고쫄리와 보티첼리를 지원하였다. 4대인

로렌초 메디치(1449~1492)에 이르러서는 리피, 보티첼리, 라파엘로, 기를란다요 등 거장들을 전폭 지원하며 회화의 르네상스 시대를 활짝 열어나갔다.

피렌체는 로마 시대의 영광을 되찾으려는 가운데 르네상스 시대의 '새로운 로마'로 불렸다. 피렌체에서는 그리스 로마신화에 등장하는 주제를 다루는 그림들이 나타나기 시작하였다. 대표적인 화가인 보티첼리 (Sandro Botticelli, 1445~1510)의 '비너스의 탄생'은 미술에서 르네상스의 본격적인 개막을 알리는 작품이다. 그리스 로마 시대 이후 중세 시대에 자취를 감추었던 인체 묘사 방식인 콘트라포스토(contraposto) 자세가 다시 화폭을 지배하게 된다. 보티첼리만의 부드럽고 섬세한 곡선의 표현은 신비로운 신화의 세계 속에 철학적이고 형이상학적인 주제를 다루고 있다.

비너스의 탄생 이야기는 신화 속에서 빛난다. 대지의 여신 가이아는

비너스의 탄생(템페라화/172.5×278.5cm/1485년 작) **보티첼리**(Sandro Botticelli/1445~1510)
우피치미술관

자식들이 하늘의 신 우라노스에게 죽임을 당하자 이에 대한 복수로 하늘의 신의 생식기를 잘라 바다에 던진다. 그것이 떨어진 바다 주변에 물거품이 일면서 탄생한 것이 사랑의 여신, 미의 여신인 비너스이다. 비너스는 그리스 신화의 아프로디테이며 그 의미는 '거품에서 태어난 여자'이다.

바다 거품에서 탄생한 비너스가 바람을 타고 키테라 섬에 도착한 순간을 화폭에 담았다. 이때에 불었던 바람은 그림 왼쪽에 보이는 바람의 신 제피로스가 봄의 님프인 플로리스의 품에 안겨 만들어낸 봄바람이다. 섬에서는 봄의 여신이 온갖 꽃으로 장식된 옷을 펼쳐 비너스를 맞이하고 있다. 비너스의 탄생에서는 강한 생명력을 쏟아내는 사랑과 아름다움을 느낄 수 있다. 그림에 날리고 있는 꽃에서 당시 꽃의 도시로 알려져 있는 피렌체가 연상되기도 한다.

07 훼손되는 '최후의 만찬'

비슷한 시기에 레오나르도 다 빈치(Leonardo da Vinci, 1452~1519)도 작품 활동을 하였다. 그는 사람의 심리반응으로 나타나는 행동과 표정을 예술작품에 담는 거장이었다. '최후의 만찬'은 레오나르도 다 빈치의 예술성을 가장 돋보이게 한 작품으로 밀라노의 산타마리아 델레 그라치아 수도원 식당의 벽화이다. 그가 프랑수와 2세의 초청으로 1516년에 프랑스로 건너가기 약 10년 전에 그린 벽화이다.

레오나르도 다 빈치는 예수를 중심으로 12제자를 6명씩 좌우로 배치하였다. 그림의 왼쪽에는 요한-베드로-유다-안드레아-야고보-바르톨로메오가, 오른쪽에는 도마-야고보(대)-빌립보-마태오-타대오-시몬이 자리하고 있다. 예수께서 '아침에 닭이 울면 너희들 가운데 한 사람이 나를 배반할 것이다.'라고 말씀하는 순간이다. 이 순간에 12제자의 심리상

태를 나타내는 얼굴 표정과 자세를 극적으로 묘사하고 있다. 놀라움, 두려움, 분노, 사랑, 고뇌 등 12제자 각자의 표정과 몸짓에 따라 3사람씩 4개 그룹으로 구성하였다. 각 그룹의 구도는 작은 삼각 구도를 나타낸다.

그림의 왼쪽을 보면 예수 옆의 요한, 요한에게 속삭이는 베드로, 베드로에게 밀려 몸이 움츠려든 유다가 한 무리를 이룬다. 예수는 앞으로 닥칠 고난을 받아들인 듯 차분한 모습이다. 예수의 머리 위로 집중되는 일점 원근법으로 그려져 바닥의 틀과 천장의 정간, 벽의 테피스트리는 공간감을 느끼게 한다. 뒤쪽 배경에 있는 3개의 창은 성삼위일체를 나타낸다. 이전까지 성인들의 머리 위에 그렸던 동그란 후광은 사라지고 중세로부터 완전히 탈피한 것을 알 수 있다.

전통적인 프레스코화는 내구성은 좋으나 물감이 빨리 건조되어 수정이 어렵다. 레오나르도 다 빈치는 템페라와 유채 혼합기법을 실험적으로 사용하여 오랜 시간 작업을 할 수 있었고 수정 작업까지 가능했다. 실제 그는 4년이란 긴 세월 동안 그림을 그렸다. 그러나 이 혼합 기법의 단점은 변색과 탈색이 쉬워 최후의 만찬은 빠르고 심하게 훼손되었다.

최후의 만찬(템페라 유채/460×880cm/1495~98년 작) 레오나르도 다 빈치(Leonardo da Vinci/1452~1519) 밀라노 산타마리아 델레 그라치아 성당

08 '최후의 만찬'의 착시 현상과 소금 이야기

'최후의 만찬'은 성당 식당(레펙토리움, refectorium)의 벽에 그려져 수도승들이 식사를 할 때 예수와 성인들이 함께 식사하는 듯한 착각을 하게 된다. 일종의 트롱프뢰유, 즉 프랑스어의 착시 현상이 나타나는 것이다.

'최후의 만찬'의 주제는 많은 화가들이 그림으로 그렸으며 대부분의 그림은 예수와 12 제자가 식탁에 둘러 앉아 있는 모습 또는 배신한 유다만 식탁 한 쪽에 앉게 그렸다. 그러나 레오나르도 다 빈치의 벽화는 식탁 한 쪽에 예수와 12 제자가 일렬로 앉아 식당을 내려 보고 있다. 산타마리아 델레 그라치아 성당의 식당에 그려진 벽화는 예수님과 12제자가 식사 자리의 상석에 자리하여 수도승들과 함께 만찬을 하는 모습이 연출되는 셈이다.

'최후의 만찬'에서 유다는 예수의 말씀을 듣는 순간 화들짝 놀라면서 소금 통을 쓰러뜨렸다. 소금은 주술적 의미를 갖고 있으며, 신성함과 영원함을 나타낸다. 세례식에서도 지혜를 주고 죄 사함을 위하여 소금을 뿌렸다. 고대부터 소금은 신의 선물로 귀했으며 인간의 삶에 필수적인 것이었다. 소금 통을 쓰러뜨린 유다의 모습은 배반을 상징적으로 보여 준다.

7세기에는 해수면이 낮아지면서 염전에서의 천일염 생산이 쉬워졌고, 10세기경 인구증가와 도시의 성장으로 소금생산이 활기를 띠었다. 지중해 염전과 대서양 연안의 염전이 경쟁하기도 하였다. 1290년대 프랑스 남부의 염전은 프랑스 왕이 소유하였으며, 자금 여유가 있는 이탈리아상인에게 임대하여 염전 수익의 2/3를 임대료로 받기도 했다.

소금 교역을 주도한 로마제국에서는 북유럽의 호박, 모피, 노예와 교환된 소금이 운반되던 길을 소금로(via salaria)라 하였으며, 이것은 중세 이후까지 이어진다. 이때에는 적게 소금을 팔면 사형을 당하기도 하였

다. 소금 산업은 생산과 유통에 대규모 자본이 필요하여 여러 명이 공동으로 참여하였으며 항상 소유권 분쟁의 소지가 있었다.

09 '모나리자'의 엷은 미소와 검은 의상

레오나르도 다 빈치는 자연에 대한 연구를 기반으로 한, 많지 않은 회화 작품을 남기고 있다. 레오나르도 다 빈치는 회화야말로 자연과학의 범주에 속하며 모든 학문의 최상위에 위치한다고 주장하였다. 왜냐면 학문은 모방하는 것으로부터 시작하는데, 회화는 창조성이 없으면 시작조차할 수 없기 때문이다. 레오나르도 다 빈치는 수학과 문학의 재능을 가진과학자이며 창조적인 예술가이다. 그의 회화 작품으로는 '최후의 만찬'을

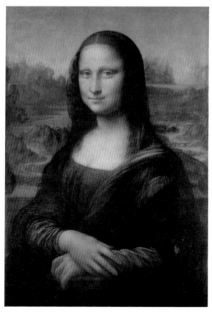

모나리자(유채/77×53cm/1503~06년 작) 레오나르도 다 빈치
(Leonardo da Vinci/1452~1519) 루브르박물관

비롯하여 '모나리자', '암굴의 성모', '성안나와 성모', '아기 예수' 등 많지 않으나 모두 신비롭다.

'모나리자'는 인물의 자세와 표정을 깊이 연구하여 그린 그림으로 지난 500여 년간 신비감을 이어오고 있다. 윤곽 없이 흐릿하게 그렸으며 어두운 바탕에 반투명의 유약을 겹겹이 바르는 스푸마토(Sfumato)기법으로 그려져 신비감이 큰 것으로 알려진다.

그림의 여성은 플로렌스의 관료이자 의류상인 프란체스코 델 지오콘도의 아내 리사로 알려져 있다. 리사는 여성을 가장 아름답고 빛나게 만드는 장소로 알려진 낭하의 개방된 곳에 앉아 있다. 눈의 시선은 어느 방향에서 보더라도 감상자의 눈과 마주치며 미소는 냉소적으로 보인다.

그 당시 초상화는 화려한 의상과 장신구를 표현하는 것이 일반적이었다. 그러나 '모나리자'의 경우 단순한 검은 색 의상을 입고 있어서 오히려 인물에 관심이 집중된다. 검정색은 고대 이래로 현재까지 죽음, 애도, 주술의 색으로 사용된다. 검정은 신뢰와 청결을 나타내는 상징색으로도 쓰이며 좋은 예가 검정색 예복이다. 레오나르도 다 빈치의 시대에는 검은색 옷을 많이 입었다. 관료들의 경우 약 44%, 일반인의 경우 약 30% 정도가 검은 옷을 입은 것으로 알려지고 있다.

검정은 빛이 물체에 흡수되어 반사되지 않으므로 우리의 시각에 검게 나타난다. 그러나 모든 빛이 100% 완전하게 흡수되는 물질은 존재하지 않는다. 빛의 흡수 비율이 가장 높은 경우는 99.965%에 이르는 반타블랙이란 물질로 완전한 검정으로 인지된다.

10 '모나리자'의 소유권

레오나르도 다 빈치는 프랑수와 1세의 초청으로 이탈리아를 떠나 프랑

스로 향하게 되는데 이 때 회화 작품 몇 점을 갖고 간다. '모나리자'도 그 가운데 하나이다. 따라서 지금까지 '모나리자'는 이탈리아의 것인지 프랑스의 것인지 논란이 되기도 한다.

프랑수와 1세가 레오나르도 다 빈치를 위하여 앙부아즈 근교에 클로리성을 지어주었고 지금까지 그의 행적이 남아 있다. 프랑수와 1세의 부모는 앙리 2세와 부인인 카트린 드 메디치이다. 카트린 드 메디치는 로렌초 데 메디치의 손녀이며, 피렌체의 르네상스 문화예술을 프랑스에 전파하였다. 아들인 프랑수와 1세가 레오나르도 다 빈치를 프랑스로 초청하는 데에도 큰 영향을 미쳤다.

11 레오나르도 다 빈치 vs 미켈란젤로

레오나르도 다 빈치가 프랑스로 가지 않고 피렌체에 머물며 작품 활동을 했다면 또 다른 거장 미켈란젤로(Michelangelo Buonarroti, 1475~ 1564)와 경쟁 관계에 놓이게 되었을 것이다. 미켈란젤로는 미술 공방을 운영하면서 수많은 제자들과 함께 많은 작업을 하였다. 반면 레오나르도 다 빈치는 대규모 공방의 운영과는 거리가 멀었다. 이렇게 전혀 다른 특성의 두 거장 화가가 같은 시기, 같은 지역에서 경쟁하며 활동했다면 지금의 우리들이 접하는 미술 세계는 조금 달라져 있지 않을까 사료된다.

시스티나 성당의 벽화는 보티첼리와 기를란다요가 작업을 하였고 미켈란젤로는 18m 높이의 천장에 '아담 창조'를 그렸다. 이 때 천장의 그림이 아래에서 올려보면 어떻게 보일 것인가를 치밀하게 고려하여 작업했다고 한다. 비계 위에서 4년간 작업하였으며, 물감이 눈에 떨어져 눈병으로 고생했다는 이야기는 잘 알려져 있다. 율리우스 2세 교황이 그림에 금칠을 부탁하자 "이분들은 원래 초라한 분들이었다."며 거절했다는 일화가 전해

아담 창조(프레스코화/230.1×480.1cm/1508~12년)
미켈란젤로(Michelangelo Buonarroti/1475~1564) 시스티나성당

진다.

'아담 창조'는 하느님이 아담에게 생명의 숨을 불어넣는 극적인 순간을 나타낸다. 아담의 자세는 앉아 있는 콘트라포스토(contraposto)라 할 수 있으며 아름답고 편해 보인다. 극적인 순간 하느님과 아담의 손가락 맞춤과 눈빛 소통이 절묘하다. 소통의 극적인 순간을 나타내는 이 그림은 21세기 정보통신 사회의 핸드폰 광고에도 등장하였다. 하느님과 아담의 손가락 사이에 핸드폰을 놓은 광고물은 완전한 소통을 홍보하는 데에 안성맞춤이었다.

'아담 창조'의 배경 부분은 에덴동산이며, 하느님의 모습은 영적이고 신성하기 보다는 보통 사람의 모습이고 그 모습대로 아담을 지어냈다. 아담은 히브리어로 땅, 흙을 뜻하는 "아마다(amada)"에서 유래하였다. 이브는 히브리어로 생활을 뜻하는 "하바(hava)"가 어원이다. 따라서 최초의 남자와 여자는 흙과 삶의 결합을 상징하는 것이다. 라틴어의 사람을 뜻하

는 호모(homo)도 살아있는 흙을 의미하는 단어, 후무스(humus)에서 왔다고 한다.

이탈리아의 빛나는 르네상스 시대와 다르게 영국에서는 문화 예술이 위축되었다. 당시 영국의 지도자는 독실한 청교도인 올리버 크롬웰(Oliver Cromwell, 1599~1658)이었다. 따라서 성실, 청렴과 같은 청교도적인 가치 이외에는 뿌리내릴 수 없는 사회적 분위기 속에서 예술성이 펼쳐질 여지가 지극히 제한적이었다. 한편 영국과는 달리 네덜란드에서는 문화예술 활동이 활발하게 이루어지며 르네상스 시대를 맞이하였다. 그러나 그 내용과 형태는 남유럽의 이탈리아와 다르게 나타나고 있었다.

12 그림 속 환전상의 모습

팔기 위한 그림이 처음 나타난 것은 르네상스 시대에 북유럽 네덜란드에서였다. 그 대표적인 화가는 캥탱 마시(Quentin Matsys, 1465~1530)이며 대표작으로는 '환전상과 그의 아내'를 들 수 있다.

16세기의 네덜란드는 상업, 교역, 은행업이 활발한 가운데 황금만능주의와 배금주의가 확산되었다. 이와 함께 도덕성을 중시하는 움직임도 생겨났다. 그림 속 환전상은 저울을 사용하여 동전의 무게를 측정하고 있다. 저울은 무게를 재는 기구이면서 한편으로는 최후의 심판을 상징하는 종교적 의미도 담고 있다.

기도서를 읽고 있던 아내는 남편에게 관심을 보이고 있다. 그녀가 펼치고 있는 기도서에는 성모자상 그림이 그려져 있다. 아내는 황금 우선의 삶을 살고 있는 것이 아닌가 걱정하는 눈빛으로 남편 쪽을 보고 있다. 기도서에 손을 얹고 있는 아내는 도덕적 감시자의 역할을 하고 있다. 아내의 옷 색은 붉은 색으로 그림 전체를 압도하며 도덕적 메시지에 힘을 실

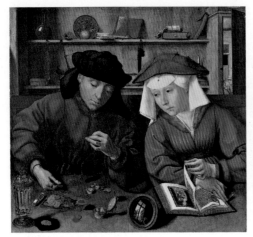

환전상과 그의 아내(유화/70.5×67cm/1514년 작) 캥탱 마시(Quentin Matsys/1465~1530)
루브르박물관, (우)부분화

고 있는 것 같다. 남편의 머리 위, 뒤편 벽장 상단의 사과는 원죄를 나타
내며, 하단은 속세를 의미하고 있으며 꺼진 초는 어두운 세속적 삶을 나
타낸다.

그림 아래쪽 중앙 볼록 거울 속에는 창 너머로 파란 하늘과 싱그러운
나무들이 비치고 있다. 지금 환전상에게 필요한 것은 푸른 하늘과 자연이
들려주는 영혼의 소리이며 탁자 위의 금에만 관심을 두어서는 안 된다는
메시지를 전하고 있다. 거울 속 창가의 남자는 화가 자신으로 보인다. 이
것은 비슷한 시기에 그려진 얀 반 에이크 작품인 '아르놀피니 부부의 초
상'의 오마쥬로 이해할 수 있다.

13 유럽의 출판과 도서 시장

'환전상과 그의 아내' 그림 속 기도서를 보면 당시 출판과 도서 시장의
실상을 가늠해 볼 수 있다. 구텐베르크의 금속 활자 인쇄는 1450년에 시

작되었고, 제지 공장도 생겨나 종이가 대량으로 공급되었다. 1478년에는 프랑크프르트에서 도서전이 최초로 개막되면서 당시 최대의 도서시장이 형성 되었다. 특히 신대륙 발견 이후 지도의 출판과 판매가 활성화되었다. 독일의 도서전이나 지도 시장에 나오는 출판물은 베네치아 등 다른 지역에서 들어온 것들이다. 인쇄 출판은 독일에서 시작되었으나 꽃을 피운 것은 이탈리아 베네치아였다. 15세기 이후 오랜 시간동안 독일은 갖가지 전쟁에 휘말리는 가운데 인쇄 출판의 일감이 사라지고, 인쇄 출판기술자들은 이탈리아 베네치아로 모이게 되었다.

인쇄 출판과 관련된 첫 번째 세계 기록의 대부분은 베네치아에서 만들어졌다. 최초의 음악책, 최초의 문고판, 각 학문분야 최초의 서적과 베스트셀러 책까지 만들어진 곳이 베네치아이다. 16세기 약 100년 동안 1만 7천 종, 권수로는 1,700만~3,500만 권이 출판되었다고 한다. 당시 책은 지식과 부의 상징으로 당연히 비쌌다. 유명 지식인의 책 한권은 말 한 마리 또는 소 두 마리 정도의 가격이었다고 한다.

그러나 1560년대로 들어서면서 베네치아에 사전 검열제 등 규제가 생겨나자 인쇄 출판의 중심이 다시 북유럽으로 이동하였다

14 장르 페인팅, 호구조사와 세금 부과

북유럽 경제사회가 확대되어 많은 사람들이 모여 들면서 세금이나 치안 등 여러 가지 이유로 인구조사, 호구조사의 필요성이 생겨났다. 브뤼헐의 작품, '베들레헴의 인구조사'에서 당시 네덜란드의 사정을 읽어보자. 그림의 제목에서 알 수 있듯이 예수 탄생 직전, 베들레헴에서 이루어진 호구조사 풍경을 그렸다. 이 내용은 성서에 있듯이 모든 사람은 베들레헴에 가서 호적 정리를 해야 했다. 외지에 있던 마리아도 요셉과 함께 호적

정리를 위하여 베들레헴으로 온다. 마리아는 중앙 하단의 말을 탄 여성이며 요셉은 말을 끌고 있는데 먼 길을 오느라 지쳐있는 모습이다.

마을의 모습과 눈이 쌓여 있는 것으로 보아 베들레헴의 겨울 풍경을 그린 것 같지 않다. 오히려 화가 브뤼헬이 이 그림을 그린 1566년의 네덜란드의 풍경인 것 같다. 호구조사와 관계없이 아이들은 놀기에 바쁘다. 썰매 타기, 팽이치기, 스케이트 타기, 눈싸움하기 등 온갖 겨울 놀이를 하며 놀고 있다. 어른들은 호구 조사를 받으려고 관청으로 보이는 건물 앞에 모여 있다. 조사의 목적은 여러 가지가 있으나, 가장 중요한 것은 역시 세금 자료로 활용하기 위함이다. 기원전이나, 중세 시기나, 요즘이나 항상 그렇듯이 세금에는 조세저항이 뒤따른다. 호구 정리 후 어떤 새로운 세금을 내야할지 모두 달갑지 않다. 당시 네덜란드 정부는 호구조사를 함으로써 세금을 빠짐없이 거두려 하였다. 언제나 그렇듯 세금을 내고 나면 소

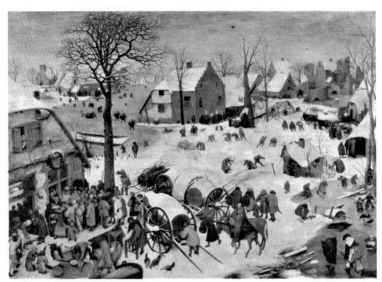

베들레헴의 인구조사(유화/116×164.5cm/1566년 작) 브뤼헬(Pieter Bruegel the Elder/ 1528~1569) Musée Royaux des Beaux-Arts de Belgique, 브뤼셀

시민들의 삶은 더욱 어려워졌다.

　브뤼헬의 작품, '베들레헴의 인구조사'는 북유럽 르네상스 시대에 네덜
란드의 일상, 풍경, 계절, 풍속을 사람 중심의 내용으로 화폭에 담아 이야
기를 전해주고 있다. 이렇게 일상의 삶을 이야기처럼 표현하는 그림을
'장르 페인팅'이라 하였다.

15 세금의 빛과 그림자

　세무 관리자를 화폭에 담은 그림으로 마리우스 반 레이메르발(Marinus
van Reymerswaele, 1493~1567)의 '두 세리들'은 흥미롭다. 그림의 왼 쪽
남자는 장부에 열심히 기록하고 있으며 옆에는 돈이 쌓여 있다. 당시 세
리들의 수입은 그들이 거두어들인 세금의 일정 비율을 받았다고 하므로

두 세리들(유화/95×83cm/1540년) 레이메르발(Marinus van Reymerswaele/
1493~1567) 런던내셔널갤러리

눈에 불을 켜고 세금을 받아냈을 것이다. 상단부의 꺼져있는 촛불은 이곳이 세속적인 일을 하는 곳임을 상징한다. 어지러운 세속의 풍경을 나타내는 듯 촛대 밑에는 세금 서류뭉치들이 너저분하게 쌓여 있다.

그림에서 왼쪽의 세리는 세금을 거두는 일 자체가 아주 중요한 일이며 한 치의 오차도 허용해서는 안 된다는 것을 보여주기라도 하듯 업무에 집중하고 있다. 오른 쪽 세리의 표정은 좋지 않은 일을 도모하려는 듯 하기 어려운 말을 하고 있으나 왼쪽 세리는 일에만 몰두하고 있다. 이 그림 속에는 성서, 복음서, 기도서, 또는 깨끗하고 순수한 세상을 비쳐주는 거울이나 창문이 눈에 띄지 않으며 부정, 부패 등에 대한 그 어떤 경고의 메시지를 전하지도 않는다. 감상자 스스로가 이를 느끼도록 하는 것이 화가의 의도인 것 같다.

16 인구 증가와 우울한 경제학

브뤼헬의 그림, '시골의 결혼잔치'를 보면 시골집의 넓은 실내에서 결혼식 피로연이 열리고 있다. 신부는 벽의 초록색 휘장 앞 한가운데에 자리하여 오늘의 주인공으로서 돋보인다. 신부의 오른쪽에 앉은 부모는 무역과 상업으로 부를 축적한 상인계층의 신흥 부자이다. 많은 사람들이 피로연에 참석하였고 출입문에는 여전히 사람들이 줄을 서있다. 결혼식 잔치 음식은 푸짐하며, 많은 맥주잔들이 준비되어 있다. 잔치에 흥을 돋우는 음악이 빠질 수 없다. 악사가 열심히 연주하고 있으나 시선은 음식에 집중되어 있다. 우측 끝에 수도사와 마을 촌장이 만나 담화를 나누고 있다. 그림 하단에 한창 탐식중인 어린아이는 결혼식을 올린 젊은 부부도 아이를 낳아 유복한 가정을 꾸리게 될 것을 암시하는 것 같다.

당시 교회가 공식적으로 인정하는 결혼 연령은 12세였다. 결혼 조건으

시골의 결혼잔치(유화/114×164cm/1568년 작) 브뤼헬(Pieter Bruegel the Elder/
1528~1569), 빈 미술사박물관

로는 12개의 다리(침대/베틀/식탁 다리)를 혼수로 준비하는 것이었다. 가
난한 사람일수록 조혼을 하는 것이 성행하였다. 따라서 여성의 가임기간
이 길어지고 자녀수가 증가했다. 실제로 1000년에 세계 총인구는 3억 5
천만 명이었으며, 1600년대에는 약 5억 명이었다. 인구는 기하급수적으
로 증가하는데 식량은 산술급수적으로 늘어나므로 위기를 맞이한다는 맬
더스(1766~1834)의 『인구론』(1798)이 발표되었다. 『인구론』은 이후 '우울
한 경제학'으로 알려지게 되었다.

Part 3

미술 속 근대 경제사회와 1차 산업혁명

9. 미술에서 엿보는 욕망과 투기

01 버블의 생성과 붕괴

 중세 이후 상업혁명이 빠르게 전개되면서 부를 축적한 상인계급의 층이 두터워졌다. 이들은 거대 자금력을 활용하여 특정 제품이나 자원에 대규모 투자를 하거나 투기도 서슴치 않았다. 주식과 부동산은 물론 튤립, 염료, 향신료, 심지어는 연주회까지 욕망과 투기의 대상도 매우 다양하다. 거대 수익을 기대하며 뛰어든 투기의 멍석 위에서 대박이 나는 경우가 있는 반면, 마지막 상투 끝에서 멍석에 올라타 쪽박을 차는 경우도 있다. 욕망의 민낯과 투기의 긴장, 버블의 붕괴에 따른 후회 등 다양한 감정의 변화를 다룬 미술 작품들을 정리해 본다.

 화가 쟝 시먼 쟈딘(Jean-Simeon Chardin, 1699~1779)은 1733년에 '비눗방울'이란 작품을 발표하였다. 1733년은 네덜란드에서 튤립 버블 광풍이 휘몰아 친 1634년 이후 딱 100년이 지난 때이다. 영국에서는 1720년의 남해회사 버블, 프랑스에서는 1720~21년의 미시시피회사 버블이 휘몰아친 직후이며, 각종 크고 작은 증권 투기가 벌어진 시점이다. '비눗

방울' 그림은 이러한 사회 현상을 비판적으로 묘사하며 버블의 생성과 붕괴에 관한 메시지를 전하고 있다. 그림에서 가장 지배적인 분위기는 긴장감이다. 비눗방울이 터진다 해도 아무런 위험이 없지만 얼마나 더 커질지, 언제 터질지 괜스레 긴장된다. 그림의 배경이 되는 사각형의 테라스는 석조 건물의 육중함과 함께 매우 안정적으로 보인다. 사각의 석조 테라스 공간 속의 두 인물, 특히 비눗방울을 조심스럽게 부는 남자의 자세로 형성된 삼각 구도는 매우 안정적이다. 견고하고 육중한 돌담, 하늘거리는 넝쿨 나뭇잎, 팽팽한 비눗방울의 대비는 가벼움과 무거움, 긴장과 이완의 분위기를 잘 전달하고 있다.

비눗방울을 부는 주인공의 이마와 손목에는 햇빛이 내려 앉아 이마의 핏줄과 손목의 마디가 선명하다. 그런 가운데 감상자의 시선은 이마로부

비눗방울(유화/93×75cm/1733~34년 작)
장 시먼 샤댕(Jean-Simeon Chardin/1699~1779) 런던내셔널갤러리

터 콧등을 타고 내려와 조심스레 숨을 불어넣고 있는 비눗방울로 옮겨진다. 빛을 받아 반짝이는 투명한 비눗방울이 빨대 끝에 매달려 있는 모양은 긴장감을 고조시킨다. 청년의 오른쪽 어깨 부분의 옷은 실밥이 풀려서 붉은 속옷 단이 터져있다. 이는 비눗방울도 옷단이 터진 것과 같이 곧 터질 것을 암시하는 것 같다.

비눗방울은 얇은 막에 불과하다. 언제까지 커질 것이라 생각지도 않는다. 그럼에도 불구하고 조금만 더, 조금만 더, 하는 생각과 욕심으로 숨을 더 불어 넣다가 비눗방울이 터지게 되면 아쉬움의 탄식이 터져 나온다. '비눗방울' 그림은 투기의 전 과정에 나타나는 긴장감은 물론 투기의 버블이 터져버릴 경우의 허탈감을 나타내고 있다. 무엇보다 쉽게 끝내지 못하고 한 몫 잡아보기 위해 끊임없이 매달리게 되는 투기의 중독성까지 메시지로 전하고 있다.

02 타이밍, 기회 포착의 핵심

모든 일에는 타이밍이 중요하다. 주식 투자나 부동산 투자 등 각종 투자, 특히 투기는 더욱 그렇다. 투기와 관련하여 사고 파는 타이밍에 관한 극적인 사연들은 예나 지금이나 흥미로운 이야기로 많이 전해진다. 타이밍이 갖는 의미와 중요성을 잘 나타내고 있는 그림으로 니꼴라 푸생(Nicolas Poussin, 1594~1665)의 그림, '시간과 음악과 춤'은 매우 흥미롭다.

그림 속에서 춤추는 네 여인은 풍요와 기근, 근면과 쾌락을 상징한다. 여성의 머리를 보면 풍요는 진주, 기근은 두건, 근면은 월계관, 쾌락은 장미로 장식되어 있다. 네 명의 여인이 춤을 추는 것은 계절이 바뀌고 시간이 흐르면서 돌고 도는 세상사를 나타낸다. 인간을 둘러싼 삶의 조건과

시간과 음악과 춤(유화/82.5×104cm/1634~36년 작)
니꼴라 푸생(Nicolas Poussin/1594~1665) 런던월러스콜렉션

환경은 항상 바뀐다는 것을 의미한다. 그림의 오른쪽 하단에는 아기 천사가 모래시계를 들고 있다. 노인 천사는 시간의 흐름이 안타까운지 열심히 수금을 연주하고 있다. 음악에 맞추어 네 명의 여인이 빙글빙글 돌며 춤을 추고 있다. 보통 안쪽을 바라보고 서로의 시선을 마주치며 춤을 추는데 이 그림에서는 바깥쪽을 바라보며 춤을 추는 것이 특이한 가운데 아슬아슬하고 불안한 느낌이 든다. 빠르게 변하는 바깥세상에 신경을 써야 하는 것으로 보인다. 왼쪽 하단의 아기 천사는 비눗방울을 불고 있는데 천사의 볼이 터질 듯 부풀어 있다. 비눗방울은 언제 터져도 이상할 것이 없어 보인다. 모래시계의 모래가 모두 내려가면 노인의 연주가 끝나고, 춤도 멈출 것이며, 비눗방울도 터져버리게 된다. 부와 명예와 권세 등 어느 것도 끝없이 이어지는 것은 없다. 끝없이 이어지는 것이 있다면 그것은 영혼의 세계이며, 그림 속 상단에 나타난 천상의 세계뿐이다.

03 일상 속 욕망과 투기

일확천금의 꿈, 투기, 이러한 긴장의 순간들은 도박판에서 극적으로 나타난다. 조르주 드 라 투르(Georges de La Tour, 1593~1652)의 '사기 도박꾼' 그림은 짜임새 있는 구도와 형식 속에서 사기와 도박, 협잡이라는 부정적 내용을 극적으로 전달하고 있다. 속이려는 자의 긴장과 아무것도 모르고 도박판에 끼어든 자의 순진무구함을 대비시킴으로써 분위기를 고조시킨다. 속이려는 자들의 부산한 행동과 속는 자의 머리 위에 가볍게 하늘대는 깃털의 대비가 볼만 하다. 청년의 시선은 오로지 자신의 패에만 집중되어 있다. 나머지 세 사람의 시선은 모두 복잡하게 퍼져 있다. 좁은 시선과 넓은 시선의 대비도 멋지다. 왼쪽의 남성은 허리 뒤편에서 카드 패를 조작하며 시선을 감상자 쪽으로 움직여 감상자까지 사기와 협잡의 세계로 끌어들인다. 따라서 그림 밖 감상자가 있는 곳까지 도박판의 공간이 확장된다. 청년은 곧 황금 동전을 모두 잃고 도박판은 싱겁게 끝날 것이다.

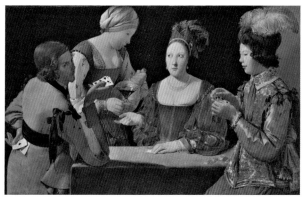

사기 도박꾼(유화/107×146cm/1620년경) 조르주 드 라 투르(Georges de La Tour/1593~1652), 루브르박물관

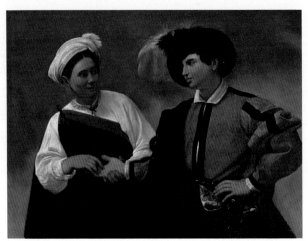

점쟁이(유화/99×131cm/1597년 작) 카라바조(Michelangelo Merisi da Caravaggio/1571~1610) 루브르박물관

　일이 잘 풀리지 않거나 큰일을 앞두고 미리 점쟁이에게 점괘를 묻기도 한다. 미켈란젤로 메리시 다 카라바조(Michelangelo Merisi da Caravaggio, 1571~1610)의 그림, '점쟁이'는 점을 보려는 사람과 점쟁이의 눈빛 소통을 묘사하고 있다. 청년의 눈빛은 궁금한 것이 많아 보인다. 무료한 상류층 청년이 길을 지나다 우연히 다가온 보헤미안 집시여성 점쟁이에게 재미삼아 손을 내밀었는지도 모른다. 점쟁이는 한창 청년의 인생을 읽어 내려고 애쓰는 눈빛이다. 손금을 보려는지 청년의 손을 잡고 감을 잡아 본다.

　카라바조는 모델을 구할 여유가 없었는지 그림의 모델을 거리에서 찾았다. 당시로서는 파격적으로 길거리 여성이나 부랑아의 일상을 소재로 하는 남다른 예술세계를 추구하는 튀는 화가였다.

04 여가에 즐기는 카드 놀이

우리 일상 속의 카드놀이에서도 내기를 하면 살짝 긴장된다. 세잔느 (Paul Cezanne, 1840~1906)는 '카드놀이 하는 사람들'을 연작으로 십 수 점 그렸다. 카드 놀이하는 사람과 구경꾼의 숫자, 색과 구도를 약간씩 다르게 그렸다. 세잔느는 도박을 조심하라는 메시지를 전하기 위해 카드놀이 그림을 그렸으나 점차 메시지의 전달보다는 그림 자체의 회화적 의미를 중시하였다. 그림 속 두 사람의 자세가 대비된다. 의자에 등을 대고 있는 사람과 탁자에 팔을 걸치고 앉아 있는 사람의 대비는 여유와 긴장의 느낌을 동시에 전하고 있다. 이 대비되는 두 자세는 한 가운데의 술병과 그것에 비치는 하얀 햇빛으로 좌우가 나뉜다. 세잔느답게 붓 터치는 거친 듯 부드럽다. 200년전 라 투르의 '사기 도박꾼' 그림과 세잔느의 '카드놀이를 하는 사람들'과는 분위기가 사뭇 다르다. 세잔느의 그림은 마을 친구인 두 사람이 포도주 한잔 걸치며 카드놀이로 시간을 보내는 평화로운

카드놀이 하는 사람들(유화/47.5×57cm/1890~92년 작)
세잔느(Paul Cezanne/1840~1906) 오르세미술관

모습이다. 세잔느는 실제 모델로 시골 농부를 모셔다 그렸다고 하며 눈빛부터 사기 도박꾼들과 다르다.

05 행운을 바라는 작은 마음

투기와 욕망과는 달리 가벼운 행운을 바라며 즐기는 마음을 화폭에 담은 그림이 있다. 요하네스 링겔바흐(Johannes Lingelbach, 1622~1674)의 '로마의 시장 풍경'을 보면, 광장의 시장에 많은 사람들이 나와 있다.

로마의 시장 풍경(유화/87×117.5cm/1658년 작) 링겔바흐(Johannes Lingelbach/ 1622~1674) 비엔나 파인아트 아카데미갤러리. (하) 부분화

구두 수선 장인이 구두를 고치는 모습도 보인다. 수선을 위하여 구두를 벗은 발의 양말은 구멍이 나있어 발가락이 보인다. 도심의 광장 나들이에 먹거리가 빠질 수 없다. 먹거리를 파는 사람은 광장 한 켠에 과자 좌판대를 펼쳐 놓았고 과자가 놓인 좌판의 위 칸에는 빵빵이가 얹혀있다. 과자를 사먹는 사람은 돈을 내고 빵빵이를 돌려 나오는 숫자대로 과자를 받는다. 큰 숫자가 나오기를 기대하며 긴장된 마음으로 빵빵이를 돌린다. 그림 속 어린이는 빵빵이를 돌리고 숫자를 확인하려 머리를 들이밀고 있다.

일상의 작은 행운을 바라는 마음은 긴장도가 크지 않다. 그러나 대항해 시대에 항해 비용을 위한 자금 확보에 몰리는 투기성 자금의 경우 투자자들의 긴장감은 매우 컸을 것이다. 항해에 치명적인 영향을 주는 날씨, 질병, 기아 등의 변수들로 항해 성공이 불확실하지만 일단 성공하기만 하면 상상을 초월하는 거액의 수익을 챙길 수 있었다. 그래서 불확실한 미래임에도 불구하고 투기성 자금들이 몰려들었다.

06 시민계급의 일상과 욕망

인간의 본능인 욕망과 이에 따른 투기는 어느 시대나 있었으며, 성공과 실패의 이야기가 전설처럼 전해지고 있다. 무엇보다 상인 계급의 소득이 크게 증대하고 여유 자금이 축적되면서 투기는 더더욱 빈번해지고 규모도 커지게 된다. 1600년대 네덜란드의 일인당 국민소득은 2,662달러(1990년 현재가치 기준)로 당시 세계에서 가장 높았다. 그 뒤를 이어 이탈리아가 1,363달러로 네덜란드의 절반 수준이었다. 네덜란드를 비롯한 유럽 각지의 부유해진 상인과 일반시민들 가운데, 중세를 거치고 르네상스를 지나 본격적인 근대로 접어드는 시기에 다양한 분야에서 일확천금의 꿈을 꾸는 사람들이 늘어났다.

네덜란드를 중심으로 하는 북유럽 지역에서는 청어 잡이, 조선, 모직 등 핵심 산업 분야에서 경쟁력을 갖추고 산업 활동이 활발하였으며 유럽의 제조, 상업, 무역, 금융의 중심이었다. 네덜란드는 노르웨이의 풍부한 목재, 서인도제도의 설탕, 미국 메릴랜드 지역의 담배 등을 대량으로 수입하고 있었다. 해외 투자로는 영국의 제철소에 투자하여 큰 수익을 거두었다. 부유한 상인 계급의 층이 두터워지는 것은 커다란 시장의 형성을 의미한다. 이들은 부와 교양을 과시하기 위해 실내 장식용 그림을 사들여 그림의 수요가 폭발적으로 늘어났다. 남부 유럽의 교회나 귀족들이 선호했던 성서의 내용이나 역사적 주제의 그림과는 달리 아기자기한 일상사를 다룬 소품 위주의 그림을 선호하였다. 이런 작품들이 유행했던 이 시기를 네덜란드 바로크 시대(1630~1670)라 부른다. 대표적인 화가인 피터 클래즈(Pieter Claesz, 1597~1660)의 그림처럼 사치스러운 식기와 음식들이 실제보다 더 사실적으로 묘사되거나 당시로서는 고가의 악기와 유리 제품들이 그림의 소재로 나타나기 시작했다.

칠면조 파이가 있는 정물화(유화/75×132cm/1627년 작)
피터 클래즈(Pieter Claesz/1597~1660) National Gallery of Art

07 작은 꽃그림 속 큰 의미

네덜란드 바로크 시대의 그림은 인물화, 세속화, 꽃이나 일상 생활용품을 그린 소품의 사실적 정물화가 대부분이었다. 성서, 신화와 역사를 그린 거작에 비해 초라해 보일 수 있었으나 작은 그림 속에 큰 담론의 의미를 담았다. 그 가운데 하나가 바니타스(vanitas), 즉 허무, 덧없음이다. 작은 그림에 인생무상과 같은 철학적 의미를 담은 것이다. 바니타스를 가장 잘 나타내 보이는 것은 꽃이었다. 화무십일홍, 꽃은 피면 언젠가는 지게 된다. 인생무상이란 담론을 화폭에 표현할 수 있는 소재로 꽃보다 훌륭한 것은 없다.

꽃 정물화의 개척자로 알려진 보스챠트(Bosschaert Ambrosius, 1573~1621)의 꽃 정물화는 꽃 그림의 정수를 보여준다. 이후 독립된 장르로 정착되며 수많은 화가들이 꽃 정물화를 그렸다. 당시 화가 한스 블론기어(Hans Bollongier, 1600~1645)는 식물학 분야에 조예가 깊었으며 한

꽃 정물화(유화/66.5×51.5cm/1620년작) **보스챠트**(Bosschaert Ambrosius/1573~1621) 뮌헨 알테피나코테크

폭의 꽃 정물화에 120여 종류의 꽃을 그리며 꽃밭을 옮겨 놓은 작품을 그리기도 했다.

08 그림 수요 증대와 화가들의 경쟁

실내 장식을 위한 정물화는 사실적인 표현으로 감상자를 감동시켰다. 특히 각양각색의 유리잔에 물이나 술로 채워져 있는 그림은 실물보다도 더 사실적이다. 식탁 위의 정물 속에는 풍요로운 과일, 음식들과 사치스런 식기류를 그려서 자신의 부와 능력을 과시하기도 하였다. 식탁 옆에 악기가 나타나기도 하며 그림 속 악기는 부와 명예를 더욱 돋보이게 한다. 이 시기에는 몬테베르디, 파헬벨, 륄리(루이 14세의 궁정 악장), 얀 스벨링크(암스테르담시의 오르가니스트, 푸가의 아버지라 불리기도 할 정도로

기분 좋은 술꾼(유화/66.5×81cm/1628~30년 작)
할스(Frans Hals/1582~1666) 암스테르담 국립미술관

바흐에게 큰 영향을 미친 음악가), 비발디 등이 활동하였다. 시민계급과 상인계급의 가정에서도 악기 연주가 확산되기 시작하였고 부녀자와 여성들은 악기 연주에 큰 관심을 가지기 시작하였다.

이 시기에는 그림의 수요가 폭발적으로 늘어났다. 그러나 수많은 화가들이 활동하고 있어서 경쟁이 치열했으며 화가 스스로 자신의 작품을 열심히 홍보해야 할 정도였다. 렘브란트, 프란스 할스, 베르메르 등 거장 화가들도 자신의 역량을 과시하며 활발하게 활동하였다. 특히 할스는 네덜란드인이 선호하는 가벼운 소재의 작은 그림들을 많이 그린 화가로 유명하다. '류트를 연주하는 어릿광대', '웃고 있는 기사', '기분 좋은 술꾼' 등의 작품은 압권이다. 즉흥적인 삶의 순간을 완벽하게 잡아내기 위하여 미리 스케치하지 않고 바로 화폭 위에 물감으로 그려내는 화법을 즐겨 쓰기도 하였다.

09 네덜란드인의 지독한 튤립 사랑

이제 북유럽 시민계급들의 일상 속을 보다 깊숙이 들여다보면서 그들의 욕망이 투자 또는 투기 행태로 번지는 모습을 그림 속에서 확인해 보자.

1600년대 초반, 북유럽 특히 네덜란드에서는 실내 장식용 그림과 함께 정원 가꾸기가 유행이었다. 일찍 어둠이 내리고 궂은 날씨가 잦은 북유럽에서 화사하고 아름다운 꽃으로 집의 정원과 실내를 꾸미는 것이 확산되었다. 정원 가꾸기의 백미는 튤립이었다. 튤립의 꽃은 왕관 모양이며, 잎은 귀족의 검과 같이 기품 있고 고귀한 꽃으로 여겨졌다. 당시 오스만튀르크제국으로부터 수입된 튤립은 높은 인기와 희소성으로 가격이 크게 상승하였다. 튤립에 대한 수요의 급증과 가격의 상승세가 이어지면서 투기 현상이 나타났다. 신분과 직업을 막론하고 거의 모든 사람들이 튤립

투기에 빠져들었다. 한창 때에는 하룻밤 자고나면 몇 백 플로린이나 상승하였다. 당시 일반 직공의 연봉이 120 플로린이었으며, 목수 등 기술직의 평균 연소득은 150~300플로린이었으니 하룻밤 사이에 얼마나 무섭게 튤립의 가격이 뛰었는지 알 수 있다.

중앙아시아지역 오스만튀르크의 산속에서 자라는 야생화인 튤립은 1590년대에 네덜란드에 소개되고 보급되기 시작하였다. 네덜란드에서 튤립은 외국의 먼 곳으로부터 수입되어 들어오는, 살아있는 생물로 비싸지 않을 수 없다. 고가의 튤립 꽃을 수입하고 판매하는 상인들은 꽃의 카탈로그까지 준비하였다. 물론 카메라가 없었으므로 그림으로 그려진 상품 설명서인 이른바 튤립 도감이다. 할스와 비슷한 시기에 비슷한 화풍으로 활동했던 여성화가, 레이스테르는 캔버스에 튤립 꽃을 그리지는 않았으

꽃정물(유화/67.6×53.3cm/1639년 작) 블론기어(Hans Bollongier/1600~1645)

나 튤립 도감에 삽화를 그려 넣는 작업을 하였다. 튤립 도감의 삽화 그림은 꽃대 끝에 피어난 튤립 꽃 한 송이의 색과 무늬와 형태가 보여주는 아름다움과 왕관처럼 보이는 꽃의 기품과 함께 잎의 청량감 등이 전해지면서 튤립 실물에 대한 기대를 한껏 높이기에 충분했다.

10 언제나 존엄(Semper Augustus) 튤립의 위엄

튤립의 유통 경로를 보면, 터키 현지의 튤립 사 모으기, 무역상의 수입, 네덜란드 항구에서의 경매, 도매와 소매를 거쳐서 소비자의 정원에 들어오게 된다. 물론 각 단계마다 수수료가 발생하므로 최종 소비자의 손에 들어올 때에는 비싼 가격이 된다. 또한 각 거래 단계마다 사기 행각이 빈번하게 발생하기도 하였다. 구근으로 거래되는 튤립은 꽃잎의 문양과 색 등 상태를 알 수 없기 때문에 평범한 튤립 구근이 희귀종으로 둔갑하는 경우도 빈번하였다.

튤립 광풍은 1634~1637년 사이에 거세게 몰아쳤다. 귀족, 관료, 상인, 수공업자, 선원, 굴뚝 청소부, 머슴, 하녀 모두가 광기에 빠져서 헤어나지 못했다. 당시 중산층 등을 제외한 도시 노동자들은 매일 16시간씩 6일간 일을 해도 집의 월세를 지불하기 어려웠는데 절정기에 튤립 한 뿌리는 당시 집 한 채 값까지 치솟았다. 꽃이 투기의 대상이 된 것이야말로 바니타스, '덧없고 덧없어라'의 의미가 더욱 생생하게 느껴진다.

튤립 구근과 양파는 자세히 보지 않으면 구별하기 쉽지 않아 일상 속에 튤립 구근과 관련된 에피소드가 많이 전해진다. 잔치를 하는 중에 음식이 모자라자 탁자위의 양파처럼 생긴 튤립의 구근을 잘라 먹으려는 경우도 많이 생겨났다. 실제로 초고가의 튤립을 양파인줄 착각하여 칼로 자르려는 초대 손님을 보고는 "Semper Augustus(언제나 존엄)으로 무엇을 하

는가!"하고 놀라서 외쳤다는 이야기가 일상 여기저기서 회자되고 있었다. '언제나 존엄(Semper Augustus)'으로 불리는 튤립은 봉우리가 터지기 전에는 하나의 색이었던 것이 꽃 봉우리가 열리면서 두 가지, 그 이상의 화려한 색을 자랑하며 자태를 뽐낸다. 이것은 꽃에 모자이크 바이러스가 전염되어 꽃잎에 얼룩덜룩 색깔이 나타나는 것이었는데 당시에는 이것을 병으로 인지하지 못했다. 신이 주신 세상에서 가장 아름다운 꽃으로 생각한 것이다. 당시 '언제나 존엄' 한 뿌리의 가격은 5,500플로린 정도였으며, 이는 황소 46마리, 돼지 183마리, 축구장 6개 넓이의 땅값과 같았다고 한다. 블론기어의 '꽃 정물'에서도 가장 높은 곳에는 '언제나 존엄'인 튤립이 자리를 차지했다.

Semper Augustus 튤립(수채화/30.8×20cm/1640년 이전 작) **작가 미상**

11 휘몰아치는 튤립 광풍

튤립의 거래가 빈번하고 대량으로 이루어지자, 1634년에는 튤립거래 소가 설립되었다. 1637년에는 선물거래가 시작되어, 아직 피지도 않은 튤립의 구근을 거래하기 시작하였다. 이를 바람 거래 또는 바람 장사 (Windhandel)라고 불렀다. 언제까지 이어질 것으로 보였던 튤립 광풍의 버블이 터진 것은 1637년 2월이다. 부풀려질 대로 부풀려진 버블이 터진 지 2일 만에 튤립 가격은 95%가 빠져 5% 수준으로 떨어졌다. 튤립포마 니아(Tulipomania), 튤립 광풍이 몰아친 것이다.

헨드리크 포트(Hendrick Pot, 1580~1657)의 그림, '플로라와 바보들의 수레'를 보면 튤립 광풍을 맞은 수레의 돛이 한껏 부풀어 있다. 광풍을 맞 아 펄럭이는 튤립 깃발을 배경으로 로마 신화 속 꽃의 여신인 플로라는 양손에 튤립을 가득 들고 수레의 가장 높은 자리에 앉아 있다. 튤립 바람

플로라와 바보들의 수레(유화/61×83cm/1640년 작) 포트(Hendrick Pot/1580~1657) 프란스할스박물관

은 돛을 한껏 부풀리며 수레를 빠르게 움직이게 하고 있다. 돛의 위쪽에는 투기의 바람을 타고 튤립 왕국의 깃발이 최고조로 펄럭인다. 수레 앞쪽의 작은 새는 뒤에서 불어오는 강한 바람을 타고 높이 날아오르는 듯하다. 수레 뒤쪽의 사람들은 투기의 수레에 올라타려 하고 있다. 수레 한가운데 자리한 사람은 길쭉한 술잔을 기울이며 기분을 내고 있다. 거짓 정보에 현혹되어 일확천금을 꿈꾸며 수레를 뒤따르는 사람이 점점 많아지고 있다. 그러나 곧 광풍의 바람이 멎고 수레가 멈춰버리면 모든 것은 일장춘몽이 되어 버릴 것이다.

12 원숭이가 전하는 투기의 교훈

한편 브뤼헬 2세(Jan Brueghel, the Younger, 1601~1675)의 그림, '튤립 광풍 풍자화'를 보면 원숭이들이 펼치는 튤립 광풍의 세계를 나타낸다. 한 가운데 원숭이는 두 손을 치켜세워 튤립 투기를 부추긴다. 지금 서둘러 튤립을 확보하지 않으면 나중에 손에 넣을 수 없으니 서둘러 사야 한다고 외쳐댄다. 일차로 유혹에 넘어간 원숭이는 왼쪽 하단의 튤립 꽃밭으로 이동하여 꽃을 고르고 사들인다. 꽃밭에는 장부를 들고 입출고를 확인하는 원숭이 모습이 진지하다. 튤립 매매가 성사되면 왼쪽 건물 계단을 올라 투기 수익의 대박을 기대하며 파티를 즐긴다. 그러나 화폭 오른쪽은 가격 폭락과 함께 튤립을 내팽개치며 한탄하고, 일부는 감옥으로 간다. 일장춘몽을 그린 한 폭의 바니타스 그림이다. 그림 저편 우거진 숲과 파란 하늘은 평온한 이상향의 분위기를 나타낸다. 욕망과 투기에 흔들리지 않고 열심히 일하며 분수에 맞게 생활하는 세계를 저편에 아련하게 나타내고 있다.

튤립 광풍 풍자화(유화/31×49cm/1640년 작) 얀 브뤼헬 2세(Jan Brueghel, the Younger/
1601~1675) 할스박물관

13 빨강 염료 투기

염료 가운데 성스러운 색, 귀족의 색인 붉은색 염료는 값비싼 재료들
이 사용되었다. 붉은색의 대표적인 염료인 진사는 황화수은이 주성분인
광물이며 희소성 때문에 비싼 염료이다. 염료 추출물을 얻기가 쉽지 않아
비싼 것도 있다. 고대에 바다뿔소라고둥에서 채취하는 붉은색 염료는 1
그램을 얻으려면 바다뿔소라고둥 수만 마리가 필요하고 노동도 많이 투
입되었다. 멕시코의 선인장에 기생하는 코치닐 연지벌레를 으깨어 얻는
빨간색 코치닐 염료는 1 파운드를 얻기 위하여 연지벌레 7만 마리가 필요
하다고 한다. 연지 벌레를 얻으려면 뜨거운 태양 아래 선인장 밭을 잘 돌
봐야했다. 스페인이 멕시코에 상륙한 1519년 이후 코치닐 염료를 사들이
는 스페인 상인들이 대규모 염료 무역에 뛰어들었다. 이 시장은 귀금속의
뒤를 이어 거대 이익이 창출되는 분야였다. 특히 직물 생산지에서는 양질
의 빨간색 염료 수요가 폭발적이었으므로 안정된 다량의 염료 확보가 필

수였다. 따라서 매점매석에 의한 가격 폭등과 투기가 빈번하였다.

스페인이 멕시코에 상륙하여 현지인의 빨간색 의류에 매혹되어 시작된 염료 무역은 이후 약 200여 년간 독점적으로 이루어졌다. 1700년대에 들어서 네덜란드, 프랑스에서 연지벌레 빨간색의 기적을 알게 되었으나 염료 채취는 하지 못했다. 1787년에는 연지벌레의 수확이 줄어들자 다량의 염료를 매점매석하는 투기가 생겨났다. 그러나 잘못된 재고 조사와 예측이 빗나가면서 투기를 주도한 네덜란드의 은행까지 파산에 이르렀다. 외국으로부터 수입해야 하는 염료는 수요지로부터 멀리 떨어진 곳에서 생산되어 기나긴 항해를 거쳐서 유럽으로 들어오므로, 다양한 리스크가 존재하면서 가격이 높게 형성되었다.

브라질나무로부터 추출되는 빨간색 염료도 유럽으로 보내졌다. 빨간 브라질나무는 포르투갈어로 페르남부코(pernambuco)라 불린다. 빨간색 염료로 쓰이는 외에도 목질이 단단하고 탄성이 매우 강하여 현악기의 활대를 만드는 원료로 쓰인다. 현재는 지나치게 벌목이 되어 멸종 위기로 희귀성이 더해지면서 페르남부코 나무 목재가 투기의 대상이 되고 있다는 소식도 전해진다.

코시모 데 메디치의 궁정 화가인 아그놀로 브론치노(Agnolo Bronzino, 1503~1572)의 그림, '여인과 소년의 초상' 속 여인이 입은 의상의 빨간색이 압권이다. 진홍색이 극단적으로 선명하여 색감만으로 강한 느낌을 전해준다. 그림에서 여인의 얼굴이나 목덜미, 가슴까지 창백한 아름다움인데 비하여 빨간색 의상에서는 지나칠 정도로 생동감 있고 열정적인 느낌이 든다. 배경 커튼의 녹색은 이 모든 것을 돋보이게 하는 역할을 한다. 시기적으로 보아 이 빨간색 옷은 스페인이 멕시코에 상륙한 1519년 직후 대규모 염료 무역을 통해 들어온 코치닐 염료로 염색한 고가의 옷으로 보인다. 그림에서 목이나 손가락 길이가 비현실적으로 길고 조금 왜곡된 것

여인과 소년의 초상(유화/99.5×76cm/1540년 작) 브론치노(Agnolo Bronzino/1503~1572) 우피치미술관

같은 형상이 나타난다. 이는 당시 유행한 맨너리즘(Mannerism) 화풍으로 부조화의 느낌에 따른 긴장감을 극대화하기 위하여 늘어지거나 왜곡된 형상으로 나타내었다. 그래서인지 여인의 아름다움은 경직된 듯하며 병약한 것으로 비춰진다.

14 파랑 혁명

빨강 색에 대한 별칭은 와인레드 등 몇 가지 없는데 비해 파랑 색의 별칭은 많다. 이집트블루, 코발트블루, 네이비블루부터 시작하여 스카이블루, 마린블루, 터키블루, 19세기말 영국 황실의 로열블루, 베를린블루, 페르시안블루까지 다양하다. 그 이유 가운데 하나는 빨강 색의 경우 상징성이 강한 반면에 파랑 색은 상징성이 강하지 않은 것에서 찾을 수 있다. 특정의 것을 상징적으로 나타내지 않는다는 것은 중립적이란 의미이며

화합의 의미를 담고 있다고 볼 수 있다. 실제 UN 등 국제기구의 깃발에는 파랑 색이 많이 쓰이고 있다. 파랑 색의 한반도기도 마찬가지이다. 유럽의 왕실이나 귀족 가문의 문장에 나타난 색을 보아도 1300년대 이전까지는 빨강이 대세였다. 강한 상징성을 내세워 가문의 정체성을 강조하기 위함이었다. 중세 이전까지 파랑 색은 그림의 배경으로 하늘을 나타내는 것 외에는 별로 쓰이지 않았다. 그리스 로마 시대에 파랑 색은 야만의 색으로까지 취급되었다. 파랑 색은 대청에서 추출했는데 12세기, 13세기 이후 점차 왕족의 의상 색으로 쓰이며 '파랑의 혁명'을 경험하였고 중세 기사들까지 사용하게 되었다. 17세기 이후에는 본격적으로 파랑 색을 많이 사용하게 된다.

루이 15세 시대에는 왕족의 의복에 파랑 색을 사용하는 것이 일반적인 것으로 되었고 '국왕의 파랑'으로까지 불렸다. 루이 15세의 여인이었던 퐁파두르 부인은 '세브르'라는 도자기 공장을 국유화하면서 맑고 선명한 파랑 색 도자기들을 생산하여 궁정에서 사용하였다.

15 청색 전쟁과 파랑 염료 투기

파랑 색의 원료인 대청의 공급은 독일의 몇몇 지역에서 생산, 공급하였다. 특히 한자동맹의 도시인 독일의 에르푸르트란 곳의 상인 집단 마을 수도원에서 대청을 재배하여 큰 수익을 얻었다. 프랑스의 아미앵, 툴루스란 곳에서도 대청의 재배가 이루어졌다. 그러나 대항해시대에 신대륙의 인디고가 발견되어 수입되었다. 당시 인디고를 대량 수입한 지역은 이탈리아의 제노바, 베네치아 등 지중해 연안이었다. 청바지인 블루진(Blue jean)의 진(jean)도 제노바의 영어식 발음(Genoa)에서 유래한 것이다.

신대륙의 인디고 수입으로 가장 큰 피해를 보는 곳은 대청의 공급지인

독일과 프랑스였다. 이들은 인디고 수입을 금지하는 등 보호무역정책을 펼쳐 나갔다. 이를 두고 '청색 전쟁'이라 부를 정도로 국가 간, 지역 간 대립과 마찰이 심했다. 그만큼 파란색 염료는 부의 상징, 경제 부흥의 원천이었다. '말린 상태의 대청'은 프랑스어로 코카뉴(cocagne)이며 축제, 낙원을 의미한다. 대청을 재배하여 얻게 되는 부는 낙원을 실현할 수 있는 정도로 막강하였나 보다.

네덜란드는 16세기부터 인디고 무역에 뛰어들었고, 영국은 17세기에 인디고 무역을 시작하였다. 19세기 이후에는 인디고의 화학적 합성인 아닐린을 만들어 청색 염료로 사용했다. 바로 인디고 블루이다.

파란색의 화가로 불리는 베르메르(Johannes Vermeer, 1632~1675)는 '편지를 읽고 있는 푸른 옷의 여인'에서 약간 빛이 바랜 푸른색 옷을 보이고 있다. '우유를 따르는 여인'에는 노랑, 빨강과 함께 파랑이 여인의 옷 색깔로 나타난다. 특히 식탁 위에 걸쳐있는 파란색 천은 생활 속에 파란색이 보편적으로 널리 쓰이고 있음을 알 수 있다.

 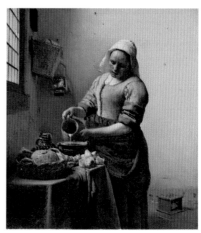

(좌)편지를 읽고 있는 푸른 옷의 여인(유화/46.5×39cm/1662~63년 작) (우)우유를 따르는 여인(유화/45.4×40.6cm/1658~60년 작) 베르메르(Johannes Vermeer/1632~1675) 암스테르담국립박물관

파랑의 혁명은 점차 인공 염료의 발명으로 더욱 보편화된다. 18세기 초에는 베를린에서 파란색 인공염료가 개발되었으며 이후 '베를린블루'란 이름으로 널리 쓰였다. 염료의 세계에서도 시간의 흐름과 함께 경쟁이 생기고 흥하는 사람과 망하는 사람이 생겨났다.

16 화가의 팔레트와 투기

화가의 팔레트는 미술품을 수집하는 사람이나 투자자에게 커다란 흥미와 관심의 대상이다. 화가들은 각자 특유의 색 활용, 붓 사용의 습관이나 특징을 가지고 있다. 이것들이 고스란히 남아있는 것이 화가의 팔레트이기도 하다. 팔레트는 화가가 미술 작업이라는 전장터에 나갈 때 반드시 가져가야 하는 무기와도 같다. 팔레트에 색을 장착하고 드디어 붓으로 옮겨진 물감은 캔버스라는 새로운 세계로 돌진해 가게 된다. 때로는 팔레트야말로 방패와 같은 역할을 하며 캔버스에 펼쳐진 새로운 세계의 공격에 대비해 붓을 내려놓고 숨고르기를 하는 공간이기도 하다.

팔레트에 물감을 짜놓는 순서와 물감의 양과 종류는 화가마다 모두 다르다. 그리려는 작품에 맞추어 정교하고 치밀하게 계산된 상태에서 물감을 짜게 된다. 물감을 짠 부분과 물감과 물감을, 물감과 기름을 섞는 부분의 사용 방식도 화가마다 모두 다르다. 색채와 붓질이 모두 다르므로 팔레트 사용도 달라지는 것은 당연하다.

또한 작품 활동을 하는 시간이 길어지면 팔레트를 들고 있는 팔과 손목, 그리고 손에 부담이 되는 것은 말할 것도 없다. 드가는 이런 점에 크게 신경을 쓰고 팔레트의 형태나 크기를 특별히 고안하여 사용하였다.

사용했던 팔레트 위에 그림을 그려 작품으로 만든 화가도 있으며 대표적 화가는 카미유 피사로(Camille Pissarro, 1830~1903)이다. 피사로의

팔레트를 든 자화상(유화/92×73cm/1890년 작)
세잔느(Paul Cezanne/1840~1906)

팔레트 그림은 아예 팔레트에 관심이 많은 투자자나 수집가를 대상으로 하여 맞춤형 작품을 그린다. 이 팔레트 그림에는 팔레트 원래의 기능인 다양한 물감을 짜놓고 붓으로 섞거나 개어서 사용한 흔적도 고스란히 그대로 남아있어 투자자나 수집가로서는 꼭 갖고 싶은 작품이 된다. 카미유의 팔레트 그림은 그의 같은 크기의 다른 그림보다 더 높은 가격에 팔린 것으로 알려진다.

17 남해회사 버블

남해회사(South Sea Company)는 아프리카의 노예를 스페인령 서인도 제도로 데리고 와서 큰 이익을 취하는 회사로 1711년에 영국에서 설립되었다. 설립 목적은 영국의 국가 재정 위기를 타개하기 위한 것이었다. 초기에는 남해회사 주식을 갖고 있지 못하면 바보라는 소리를 들을 정도로 영

국의 중산층과 일반 시민들까지 주식 광풍에 휘말리게 된다. 그러나 남해
회사의 무역 실적은 지지부진한 가운데 뜬금없이 복권 발행으로 큰 수익
을 얻게 되어 무역업무보다는 금융 업무를 주로 하게 된다. 당시 중산층의
여유 자금이 남해회사 주식으로 몰리면서 주가는 10배까지 급등하였다.
귀족, 중산층, 서민들까지 투기 광풍에 휘말리자, '관련 규제법'이 제정되
어 진정되는 듯 하였으나 이내 폭락 사태로 치닫게 되었다. 수개월만에 주
가가 90% 빠져 10% 수준으로 급락하면서 버블이 붕괴된 것이다.

에드워드 매튜 워드(Eduward Matthew Ward, 1816~1879)가 그린
'1720년 남해 거품 사건' 그림의 바닥은 돌로 포장된 길에 휴지가 몇 조각
버려져 있다. 지금은 몇 조각의 휴지이지만 잠시 후 주식이 휴지가 되어
길 위를 뒤덮을 것을 예견하는 듯하다. 남녀노소 모두 길거리에 나온 것
은 다름 아닌 남해회사의 주식을 사려는 것이다. 오른쪽에서는 책상을 펴
놓고 주식 서류를 작성하고 있다. 한창 많은 사람들이 몰려들 때에는 책

1720년 남해 거품 사건(유화/1847년 작) 워드(Eduward Matthew Ward/1816~1879)
테이트갤러리

상이 아니라 앞의 사람 등을 받침 삼아 서류를 작성하였다고 한다. 너도 나도 뛰어든 남해회사 주식은 누런 종이 위에 인쇄되어 유통되었는데 휴지조각이 되어 길거리에 낙엽처럼 쌓여 나뒹굴게 되었다.

당시 주식회사 설립은 허가제였다. 버블 붕괴 이후 남해버블의 책임을 추궁하고 재발방지를 위한 제도를 만드는 작업이 이어졌다. 남해회사 이사들의 책임을 추궁하기 위한 위원회가 설치되어 조사가 진행되었다. 회계 기록을 조사하여 그 결과 보고서가 공식적으로 인정받게 되었는데, 이것이 세계 최초의 회계 감사 보고서이다. 따라서 동인도 회사로부터 시작한 주식회사의 제도는 "남해 버블"의 붕괴를 경험하면서 여러 문제가 수면 위로 떠오르고 이를 관리하면서 발전하게 된다. 특히 일반 대중으로부터 자금을 조달하여 운영하는 기업은 회계 기록을 제3자가 평가하도록 하였으니 이것이 공인회계사 제도와 회계감사 제도의 시작인 것이었다.

18 미시시피 회사 버블

영국에서의 남해회사 버블과 거의 비슷한 시기에 프랑스에서도 버블이 커지다가 터져 버린 사건이 발생하였다.

태양왕 루이 14세의 71년 통치 기간 중에 사치와 부패, 그리고 전쟁 등으로 국가부채가 누적되었다. 뒤를 이어 아들 루이 15세가 미성년자로 즉위하며 오를레앙 대공이 섭정을 하게 된다. 이 시기에 국가 부채 문제를 해결하겠다고 나선 존 로(John Law, 1671~1729)는 중앙은행을 설립하고, 북아메리카의 루이지애나와 미시시피 강 유역의 금과 은을 기대하며 이곳의 무역을 독점하는 무역회사인 미시시피 회사를 세워 재원을 마련하려 하였다.

북미지역의 금과 은으로부터 큰 수익을 거머쥘 것이라는 유혹으로 소

시민을 포함한 수많은 투자자가 모여들었다. 곧 미시시피 회사의 주식이 급등하여 20배나 뛰어올랐다. 주가 총액만으로 보면 당시 세계에서 가장 규모가 큰 무역회사였다. 미국의 미시시피 강변에는 라 누벨 오를레앙시를 건설하기도 하였다. 이 도시가 바로 지금의 뉴올리언스이다. 그러나 몇 달 뒤, 대서양을 건너 날아온 소식은 금과 은의 대박 소식이 아니라 암울한 현지 사정뿐이었다. 워낙 현지 사정이 장미 빛으로 알려져 수많은 사람들이 주식에 투자를 하게 되었으나 실상은 크게 달랐다.

　존 로의 풍자 카툰에서 그는 '바람이야말로 보물이며 쿠션이며, 나의 모든 것'이라고 외치고 있다. 한 때 미시시피 회사 주식을 사려고 사람들이 인산인해를 이루었으나 존 로의 바람이 멈추고 1720~21년에 주가의 거품이 터지며 주가 총액의 97%가 빠져버렸다. 전 국민의 욕심이 광기에 빠져 화를 부른 것이다.

존 로 풍자 카툰(1720) 작자 미상

19 내륙 운하의 투기와 버블

예나 지금이나 무겁고 양이 많은 물품을 낮은 운송비로 수송할 수 있는 방법은 물길을 이용하는 것이다. 따라서 운하의 건설과 개통은 물류에 획기적인 변화이며 경제사회에 큰 영향을 미쳤다. 1767년에 영국의 맨체스터 북쪽의 석탄 광산과 남쪽의 방직공장 단지 사이에 '듀크 브리지워터' 운하가 건설되었다. 이후 20여 년간 1,500km에 이르는 운하 건설이 영국 국토를 빽빽하게 잇는다. 수송과 교통의 편리성으로 운하 근처의 땅값은 올랐다. 1792년 영국에서는 대대적인 운하 건설 계획이 발표되고 장래 수익에 관한 장밋빛 예상들이 난무하게 됐다. 그러자 운하 건설회사의 주식 청약이 대대적으로 이루어지면서 운하가 건설되는 주변의 들판에 천막을 치고 청약접수를 받을 정도였다. 주변의 여관에 사무실을 차리고, 교회에서조차 주식청약을 받을 정도로 열기가 뜨거웠다.

이 시기 존 컨스터블(John Constable, 1776~1837)은 영국의 서퍽이란 농촌에서 태어나 고향의 풍경화를 많이 그렸다. 고향에 대한 애정을 담고 있는 화폭은 햇빛이 풍부한 가운데 차분하게 가라앉은 분위기를 자아내면서 편안한 느낌으로 충만하다. 그의 '대드햄 근처의 전경' 그림에서는 물길이 자연 그대로의 모습이 아니라 강의 양안에 수로를 만들기 위한 인공적인 구축물들이 쌓여 있음을 알 수 있다. 물길을 만들거나 수로의 깊이를 만들어 내기 위하여 운하 작업을 했을 것이다. 운하의 물길은 그림 뒤편 벌판으로 끝없이 길게 이어져 있다. 돛을 단 배들이 운하를 오가고 있으며 목제 다리가 놓여 있는 것으로 보아 운하 양쪽의 사람과 물자의 이동을 가늠해 볼 수 있다. 그림 앞쪽에는 서너 척의 배가 뒤엉켜 각자의 뱃길을 찾느라 분주한 모습이다.

존 컨스터블은 야외에서 유화 그림 작업을 한 최초의 화가이며, 윌리

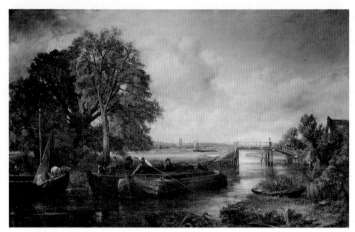
대드햄 근처의 전경(유화/1822년 작) 컨스터블(John Constable/1776~1837)
헌팅턴도서관

엄 터너와 함께 인상주의 미술에 큰 영향을 미친 화가이다. 컨스터블의 그림, '건초 마차'는 서양미술사에서 풍경화의 표본으로 불리며 풍경화라는 장르를 자리 잡게 한 작품이다. 컨스터블은 고향 시골 농촌의 자연 풍경을 주로 그렸는데 화폭의 길이가 6피트(183cm)에 이르는 경우가 많기에 '6피트 화가'로 불리기도 하였다.

영국을 포함하여 북부 유럽에는 운하와 함께 물방앗간(watermill)이 각지에 만들어져서 동력으로 사용하였다. 물방앗간의 기능은 주로 곡물을 제분하는데 활용되었다. 9세기에는 맥주용 맥아를 찧는데 사용되었으며, 10세기에는 염색 작업에 활용되기도 하였다. 이후 12세기에는 금속 제련에 수자원을 사용하였다. 운하는 이처럼 다양한 용도로 당시 산업 활동의 중심 역할을 하였다.

1770~1790년대 영국에서 운하의 개발과 투기가 절정으로 치닫는 무렵, 바다 건너 프랑스에서는 1789년 프랑스혁명이 일어났다. 따라서 경제공황이 프랑스를 포함한 유럽지역을 강타하면서 영국에까지 심각한 영

향을 미치게 되어 치솟았던 주가가 폭락하였고, 지가를 하락시키며, 운하의 운영 수익도 낮아지면서 버블이 꺼지게 되었다.

20 대운하 개발과 투기의 민낯

한편 대륙과 대륙 사이를 관통하는 대운하도 만들어졌다. 대륙 양안의 바다와 바다를 연결하는 운하가 갖는 경제사회적 영향은 더욱 강력하다. 따라서 관련 국가들 사이의 경쟁과 정책 술수가 난무하며 운하 개발 사업은 투기판 그 자체였다. 가장 대표적인 것은 역시 수에즈 운하이다. 1859~1869년의 10년간 공사를 하여 지중해로부터 바로 홍해로 나가는 162.5km의 물길이 열렸다. 프랑스의 주도 아래 운하 건설을 하였으며 영국 선박에는 차별적 통과 요금을 부과하기도 하였다. 그러나 프랑스가 주도하여 빚으로 건설한 운하사업은 1875년 이집트 정부가 재정파탄에 이르게 되자 영국이 이 기회를 잡아 운하의 주식을 사들이면서 주도권을 갖게 된다. 영국이 운하 주식을 사들일 때 유태인 금융의 큰 손인 로스차일드가 관여했음은 말할 것도 없다.

수에즈 운하가 개통이 되었어도 초기에는 홍해 지역의 북풍이 워낙 거셌기 때문에 오히려 희망봉을 돌아서 멀리 항해하는 것이 더 쉽고 비용이 쌌다. 런던과 인도의 봄베이간 거리가 남아프리카 희망봉을 돌아서 가면 21,400km, 운하를 통과해 가면 11,472km인데도 말이다. 바람을 이용하는 범선의 경우에 더욱 그러했다. 그러나 산업혁명의 성과인 증기기관으로 움직이는 선박이 나타나면서 항해 거리가 짧은 수에즈 운하 이용이 시간과 비용이 절약되었다.

수에즈 운하 개통식은 영국, 프랑스, 이탈리아, 독일 등 당시 유럽 열강들의 관심 속에서 이루어졌다. 수에즈 운하는 1956년에 이집트의 나세

르 대통령 재임시 국유화되었다. 오늘날에는 이집트 국민소득의 20% 정도가 운하 통행료에서 나온다고 한다.

수에즈 운하가 개통된 직후, 또 다른 운하 공사가 시작되었다. 태평양과 대서양을 잇는 64km의 파나마 운하이다. 프랑스 주도로 1881년에 첫 공사가 시작되었으나 지리적, 기후적, 재정적 어려움이 겹치면서 실패하였다. 이후 또 다시 프랑스 주도로 재개되지만 미국이 운하 사업권을 사들이면서 본격화되어 1914년에 개통되었다. 미국은 85년간 운영권을 가졌고 1999년에 파나마로 이양되었다. 대양과 대양을 잇는 운하는 세계 경제, 통상 교류에 매우 큰 영향을 미치고 관련 국가, 기업에 막대한 수익을 창출하였다.

21 철도 광풍: 투기의 절정

내륙 운하 주변의 부동산 버블은 산업혁명 이후 철도 버블로 이어진다. 버블의 과정과 특징 및 형태가 운하 버블과 유사하다. 증기기관의 발명과 기차 및 철도의 개발이 빠르게 진행되면서 영국은 물론 유럽 전역과 북미지역, 그리고 아시아권까지 철로가 개발된다. 철도가 깔리는 곳에는 어김없이 땅값이 치솟으며 투기가 성행하였다. 1845년 영국의 철도 버블로부터 시작하여 오스트리아, 프랑스와 북미지역도 유사한 경험을 하였다.

이 시기에 런던의 로스차일드 가문에서도 영국의 철도 사업에 참여하려 했으나 이미 많은 경쟁자들이 뛰어 들었고 수익 챙기기가 쉽지 않다고 판단하여 오스트리아의 로스차일드 가문으로 사업을 전달한다.

오스트리아 비엔나에서는 살로몬 로스차일드(마이어 암셀 로스차일드의 둘째 아들)가 철도 사업을 진두지휘하고 있었다. 런던과 파리에 있는 로스차일드 형제들의 워털루 광풍(p190~192: 23절 전쟁 투기 참조)에 따

른 투기 신화의 직후이므로 유럽 대륙의 관심이 집중되었다. 로스차일드는 당시 오스트리아 황제 페르디난트의 지원 하에 1835년 11월에 비엔나와 보스니아 사이의 철도 공사를 시작했다. 노선의 이름은 카이저 페르디난트 노르트반(Kaiser Ferdinand Nordbahn)과 같이 황제의 이름으로 명명되었다. 선로 건설은 우여곡절 끝에 1839년 7월 첫 구간이 개통되었으나 개통 직후 열차 충돌 사고로 사상자가 발생하여 유럽대륙 최초의 기차 충돌 사고로 기록되어 있다. 이 사고로 철도회사의 주가가 크게 떨어졌으나 다시 반등하면서 로스차일드의 신화가 철도 광풍에서도 이어졌다.

22 프랑스의 철도 광풍

프랑스에서도 로스차일드가의 자금으로 1837년에는 파리~생제르맹 구간, 1839년에는 파리~베르사유 구간 노선을 개통하였다. 당시 프랑스 철도의 총 길이는 약 400km였던 것이 1870년대에 약 20,000km로 불과 30여 년 사이에 50배가 늘어났다. 철로 개설을 위한 토목 공사가 프랑스 전역으로 확산되면서 여기저기의 땅이 파헤쳐지게 되었다.

이 시기에 사과 그림과 상빅투아르 산 전경의 그림으로 잘 알려진 세잔느(Paul Cezanne, 1839~1906)가 프랑스 서남부 지역인 액상프로방스 지역에서 태어나고 활동하였다. 세잔느의 '철도 절개지' 그림 속 전경은 세잔느 가족의 사유지였다. 그림 속 저 멀리 보이는 바위산은 세잔느가 즐겨 그렸던 상빅투아르 산으로 보인다. 철길을 내기 위해 언덕이 파헤쳐져 있다. 왼쪽 언덕 위의 주택은 위태롭게 보이기까지 한다. 가운데 언덕의 절개 면은 짙은 암갈색으로 나타내어 불안감을 고조시키고 있으며 모든 것을 끝없이 빨아들이는 것 같다. 무자비한 개발 현장임을 알 수 있다. 앞으로 엄청난 속도로 달리는 기차의 속도감이 갖는 위험성을 암시하는 것

철도 절개지(유화/80×129cm/1869~70년 작), 세잔느(Paul Cezanne/1840~1906)
뮌헨 노이에피나코테크

같다. 철로 부설이 예정된 길의 양쪽은 철조망이 쳐있다. 작업장의 초소
로 보이는 아래쪽의 작은 집은 개발의 전초기지인 것이다. 당시의 철로
개발을 위한 토목사업 현장이나 오늘날의 공사현장이 크게 다르지 않은
것 같다. 엄청난 굉음을 쏟아내며 달리는 기차에게 어쩔 수 없이 길을 내
주어야하는 근대 산업화의 과정을 잘 나타내고 있다.

23 로스차일드 자본의 전쟁 투기

독일의 유대인 게토에서 환전상을 한 마이어 암셀 로스차일드의 셋째
아들, 네이선 로스차일드는 1798년에 2만 파운드의 초기 사업자금을 들고
영국의 맨체스터로 향했다. 세계의 공장이었던 영국에서 물건을 싸게 사
서 대륙으로 무역을 하여 수익을 챙기는 사업을 하였다. 당시 영국의 제조
물품은 유럽 대륙에서 최고의 경쟁력을 갖고 있었다. 그 가운데 섬유산업
은 가장 앞서가는 산업이었다. 영국의 모직과 면직은 프랑스의 나폴레옹

과 그의 친위대 군복으로 쓰였을 정도이다. 나폴레옹의 프랑스 군과 영국을 비롯한 반 프랑스 연합군은 1815년에 워털루 전쟁에서 맞붙게 되었다.

1815년 6월 18일 벨기에의 작은 마을 워털루에서 프랑스의 나폴레옹과 반프랑스 연합이 최후의 전투를 벌인다. 윌리엄 새들러의 그림을 보면 날씨가 흐린 듯하다. 실제로 전날부터 비가 와서 들판은 진흙밭처럼 되어 대포의 이동이 어려웠다고 한다. 반 프랑스 연합측은 방어전을, 나폴레옹의 프랑스군은 공격을 하였다. 그러나 전체적으로 병사 숫자도 많은 반 프랑스 연합군을 각개전투로 무찌르려는 나폴레옹의 전략이 무위에 그치면서 종전되었다.

이러한 전황을 하나도 놓치지 않고 지켜보는 눈빛이 있었다. 네이선 로스차일드가 풀어 놓은 전령들이 전황을 수집, 전달하였다. 전황에 따라 전쟁 직후 런던과 파리의 주식 및 공채 시장은 크게 영향을 받는다. 사활을 건 것은 병사들만이 아니라 투자자와 투기꾼도 마찬가지였다. 결국 반 프랑스 연합군이 승리하여 파리를 점령하였고 나폴레옹은 대서양 세인트 헬레나 섬으로 유배되었다.

전쟁의 결과에 따라 영국 공채와 프랑스 공채가 엄청난 널뛰기를 할 것

워털루 전투(유화/81×177cm/1815년 작) 새들러(William Sadler/1782~1839)
런던 핌스갤러리

을 런던의 로스차일드 은행 설립자인 네이선 로스차일드는 잘 알고 있었다. 당시로서는 나폴레옹의 힘이 막강하여 반 프랑스 연합에게 승리할 것으로 생각하는 사람이 많았다. 그런 연합군 세력과 나폴레옹의 접전에서 나폴레옹이 패한 것이다. 이 정보가 공식적으로 유럽 전역에 알려지기 30시간이나 앞서 네이선 로스차일드의 손으로 들어갔다. 로스차일드가 풀어놓은 전령들의 전황 정보는 곧바로 유럽 대륙에서 영국으로 전달되었기 때문이었다.

이런 정보를 활용한 워털루 광풍의 투기로 로스차일드 가문은 총 2억 3천만 파운드라는 천문학적 금액을 하루 만에 손에 쥐게 되었다. 지금부터 약 200여 년전이므로 이 기간 동안의 물가상승을 단순 적용해 계산하여 현재 가치로 하자면 500억 달러, 원화로 하면 약 55조 원 정도가 된다. 이때부터 로스차일드 가문의 본격적인 유럽 금융 지배가 시작된다.

24 증권 투기

산업혁명이 가까워지면서 산업자본들이 형성되고 주식 시장이 본격적으로 기능하기 시작하였다. 증권거래소도 점차 활성화되기 시작한다. 에드가 드가(Edgar Degas, 1834~1917)의 그림, '증권거래소의 초상'은 증권거래소의 창구 앞에서 주식을 사고 파는 현장의 모습을 담고 있다. 전체적으로 약간 어둡고 칙칙한 가운데 뭔가 비밀스럽고 은밀한 분위기가 감돈다. 이러한 분위기는 왼쪽 벽 기둥 옆의 사람들에게서도 느껴진다. 뿐만 아니라 오른쪽 하단 부분은 무언가 흐릿하게 나타나면서 비밀스럽고 은밀한 분위기를 고조시킨다.

한 가운데 인물은 은행가이며 그의 뒤쪽에는 한 남성이 어깨 너머로 무언가 중요한 정보를 전달하는 것같다. 은행가도 관심이 있는지 고개를 돌

증권거래소의 초상(유화/100.5×81.5cm/1879년 작)
드가(Edgar Degas/1834~1917) 오르세미술관

리는 순간이다. 그것이 궁금했는지 오른쪽 높은 모자를 쓴 신사의 얼굴이
은행가 쪽을 향하고 있다. 은행가의 손에는 주식 관련 정보가 담긴 서류
인지 아니면 투자 서류인지 뭉개져 묘사되고 있다. 손과 손에 쥐어진 서
류 부분은 뭉개진 모습으로 흐릿하게 처리되어 있다. 이는 증권가의 정보
는 그다지 명확하지 않다는 것을 나타내려는 것으로 보인다.

거래소의 바닥에는 여기저기 종이들이 흩어져 나뒹굴고 있다. 지금으
로 치자면 증권가 찌라시나 주식 주문서가 아닐까 싶다. 뒷모습을 보이고
있는 뒷짐 진 사람은 그림이 미완성인가 의심할 정도로 거친 붓 자국으로
처리되어 있다. 이에 따라 자연스럽게 보는 이의 시선은 중앙의 은행가와
그에게 어깨 말을 건네는 사람에게로 먼저 가게 된다. 예나 지금이나 정
보의 난무는 투자, 투기판의 특징이다. 왼쪽 기둥 옆에서도 무언가 귓속
말을 주고받는 것이 더욱 극적인 효과를 나타내고 있다.

10. 미술 속 근대 경제사회의 출발

01 500여 년간 쌓인 북유럽의 불만

1440년경 구텐베르그의 금속활자와 함께 인쇄술이 빠르게 발전하였다. 1455년에는 성서가 출간되면서 이후 급속하게 보급되었다. 뿐만 아니라 그보다 약 100년 앞선 1360년부터 잉글랜드의 존 위클리프는 성경의 영어 번역작업을 추진하면서 라틴어 성경이 영어 성경으로 거듭 태어났다. 이후 독일어판 성경까지 출판되기에 이르자 라틴어 능력을 가진 성직자의 특권이 무너지게 되었다. 이후 종교개혁(1517년)의 소용돌이 속에서 종교를 둘러싼 사회 변화는 물론 정치와 경제에도 커다란 변화를 경험하게 된다.

종교개혁 직전, 1511년에 라파엘로(Raffaello Sanzio, 1483~1520)는 '교황 율리우스 2세'의 초상화를 그렸다. 이 그림에서 율리우스 2세는 교황이라기보다 전제 군주로 보이는 점이 특이하다. 율리우스 2세는 실제로 갑옷을 입고 전장에 나가기도 했으며, 강력한 교황 중심 국가를 만들어나갔다. 영토 확장에도 공을 들였으며 확장된 교황령 지역에서 직물 염색의 필수 재료인 백반석 광산이 발견되었다.

대부분의 백반석은 오스만튀르크(이슬람) 제국에서 비싸게 수입하여

교황 율리우스 2세(유화/87×108cm/1511년 작)
라파엘로(Raffaello Sanzio/1483~1520) 런던 국립미술관

쓰고 있었다. 백반석 광산의 발견은 오늘날 유전을 발견한 것과 같다. 따라서 큰 재산을 확보하게 되었고, 이 자금으로 율리우스 2세는 1503년에 성베드로 성당을 재건하였다. 성베드로 성당은 349년 바실리카식 성당으로 건축되기 시작하여 수차례의 재건과 증축 과정을 거쳐 1590년 완공에 이르기까지 막대한 건축 비용이 투입되었다. 율리우스 2세의 뒤를 이어 메디치가 출신인 레오 10세가 교황이 됐을 때에는 백반석 광산으로부터 수입이 크게 줄어들었다. 메디치가로부터 들어오는 자금만으로는 성당을 증축하기에 부족하자, 레오 10세는 1514년부터 대량의 면죄부를 판매하기 시작했다.

면죄부의 형태와 방법은 달랐지만 이미 9세기경부터 판매되기 시작했으며 버터와 관련된 것도 있었다. 당시 교황청은 부활주일 앞의 사순절

기간에 버터 금식령을 내렸다. 남유럽에는 올리브기름이 있었기에 버터를 즐기지 않았으나 북유럽 지역의 게르만 족은 버터를 즐겨 먹었다. 다만 북유럽의 왕족과 귀족은 사순절에도 버터를 즐겨먹으며 속죄 차원에서 교황청에 돈을 내고 면죄부를 받곤 하였다. 그러나 일반 서민들은 그런 여유가 없는 가운데 오랜 기간 불만이 쌓여 있었다.

02 종교개혁과 북유럽 시대

1517년, 루터(Martin Luther, 1483~1546)는 교황 레오 10세의 사치와 전횡에 대항하여 95개조의 반박문을 교회 문에 게시하였다. 아스펠린(Karl Aspelin, 1870~1932)의 그림에서 1520년 비텐베르크 광장에서 교황 칙서를 불태우는 루터와 주위의 많은 사람들의 표정은 결연하다. 루터의 종교개혁이 시작되자, 그동안 불만이 쌓였던 북유럽 사람들이 봉기하

1520년 교황 칙서를 불태우는 마틴 루터(유화/131×165cm/1885년 작)
아스펠린(Karl Aspelin/1870~1932)

였다. 점차 종교전쟁으로 비화되면서 유럽 전역이 신교와 구교 지역으로 분리되었다. 무엇보다 종교 전쟁은 경제 전쟁으로 비화되기도 하였다.

성직자와 신도 간 평등 논리가 확산되는 가운데 신흥 자본가 계급을 지지하는 신교의 논리가 새롭게 나타났다. 이러한 논리는 상업이 발달한 네덜란드와 북독일 지역의 자본가들에게 크게 환영을 받았다. 신교는 교황청에 예속되지 않으므로 지금까지 교황청에 내던 세금을 안 내도 됨을 의미한다.

지리적으로 로마에서 떨어져 있는 북부 유럽(독일, 플랑드르 지방〈지금의 네덜란드, 벨기에,……〉)은 더더욱 그랬다. 그러다보니 남부, 특히 스페인 등지로부터 종교의 자유를 찾아 신교 지역인 네덜란드로 많은 사람이 몰려들었다. 이 가운데 다수의 유대인도 포함되어 있었다. 그들이 주도하는 암스테르담의 무역규모는 크게 확대되어 남부 베네치아의 무역 상권을 능가하기에 이른다. 네덜란드 시대의 문을 활짝 열게 되는 계기가 된 것이다.

03 반종교개혁

독일에서의 종교개혁과는 반대로 스페인에서는 반종교개혁의 흐름이 거세게 몰아쳤다. 화가 엘 그레코(El Greco, 1541~1614)는 스페인에서 활동하며 반종교개혁에 관한 그림들을 많이 그렸다. 지상에서 천상으로 연결되는 드라마틱한 그림 속에서 하늘나라와 교회에 대한 무한 신봉이 강조된다. 엘 그레코만의 독특한 화법인, 길쭉길쭉한 신체 모습, 창백한 얼굴, 조명을 받는 것처럼 보이는 빛나는 색채, 힘차게 휘몰아치는 것 같은 분위기, 당시로서는 매우 새로운 그림을 그렸다.

엘 그레코의 그림, '성전을 정화하다'를 보면, 예수의 옷은 휘몰아치듯

동적이며 큰 움직임을 나타낸다. 강하게 휘두르는 예수의 손동작으로 가축상과 환전상이 휘청거리며 도망치듯 흩어지는 모습이다. 오른쪽에는 교회의 실상에 대하여 진지하게 토론하는 제자들이 표현되어 있다.

구약성서에 따르면, 성전에 바치는 제물은 상처가 없고 깨끗한 동물이어야 한다. 먼 곳에서 오는 유대인 대부분은 로마 화폐를 갖고 오기 때문에 환전해야만 했으며 먼 길을 오기 때문에 제물로 바칠 동물을 데리고 올 수도 없었다. 따라서 성전의 뜰 안으로 환전상과 가축상이 들어오게 되었다. 제물은 반드시 바쳐야 되고 환전도 해야 하니까 부르는 것이 값이 되어버린다. 비싼 환전 수수료와 제물의 바가지 가격은 성전을 찾는 서민들에게 큰 부담이 되었다. 서민들은 작은 동물인 비둘기를 제물로 바쳤는데 AD 1세기에는 비둘기 값의 폭등 현상이 나타나기도 하였다.

성전 안으로 들어와 장사하려면 성전 관계자의 인허가를 받은 몇몇 상인만이 들어오게 되므로 거의 독과점이 되어 버린다. 몇몇 상인이 담합을

성전을 정화하다(유화/106.3×129.7cm/1600년 작)
엘 그레코(El Greco/1541~1614) 내셔널갤러리

하기도 하였다. 이때부터 이미 독점, 담합, 상납금과 불공정 거래가 성행하였던 것이다.

04 예술 경지의 장인과 길드

종교 개혁이 유럽 전역을 휘몰아친 이후 1600년대부터 유럽의 주요 국가들은 식민지주의를 강화하였다. 각국은 해외시장과 식민지 무역의 확대에 관심을 갖게 되었다. 교역을 통하여 금은보화 등을 확보하고 부를 축적하며 이를 위하여 국내 산업을 보호하는 가운데 중상주의 시대를 맞이하였다. 상업은 농업과 공업에서 생산한 물품을 다른 곳으로 가지고 가서 팔아 큰 수익을 얻는다. 따라서 상업의 대전제는 "물건 만들기"에 있다. 즉 농업과 공업에서 만들어지는 값싸고 좋은 물건이 전제되어야 하며 이 물건을 더 높은 가치와 가격이 설정되어 있는 곳으로 가져감으로써 수익을 극대화하는 것이다.

"물건 만들기", 특히 제조업은 부가가치를 크게 만들어 내는 중요한 산업분야이다. 고부가가치를 창출하기 위해서는 장인의 역할이 매우 중요하다. 원면, 원석, 금속 등 천연자원으로부터 의식주에 필요한 가공품들을 정교하고 아름답게 만들어 고부가가치를 창출하기 위한 수공업이 자연스럽게 나타나기 시작한다. 의복과 액세서리 등의 부속품, 다양한 방법으로 가공 처리된 음식료, 건축물을 짓는데 필요한 갖가지 부품과 소재들을 보다 편리하고 아름답게 만들어 나가는 데에는 손재주가 필요하다. 이런 손재주는 무에서 유를 창출하는 부가가치의 원천이다. 대대로 이어오면서 축적된 손재주로부터 만들어지는 물건들은 그 가치를 헤아리기 힘들 정도로 예술의 경지에 이르기도 한다. 이런 손재주를 갖은 장인들은 자기만의 비법을 배타적으로 사용하기도 하지만 정보의 교류, 교육 등 상

부상조를 통하여 기술과 기능을 발전시키고 더 큰 수익을 얻기도 한다. 이렇게 만들어진 상부상조의 동업조합이 바로 수공업 동업조합이다. 각 분야에서 최고 수준의 손재주를 가진 장인인 마이스터가 중심이 되어 상부상조의 자치 연합회가 구성된 것이다.

상인들의 상부상조 모임인 상인 길드는 수공업 장인들보다 오래 전에 구성되어 있었다. 길드는 켈트 언어인, 길디(Gildi)에서 유래하는데 그 의미는 '희생'이다. 따라서 상인 길드는 개개 상인의 희생을 전제로 한 상인들의 모임이다. 상인 동지들은 기독교적 동지애를 기본으로 상호 희생의 정신 하에 상인 중심의 경제사회를 운영하였고 거대 이익을 향유하게 되었다.

8세기 이후에는 상인 길드가 수공업을 하는 사람들에게 배타적으로 대응하며 경제사회를 상인 길드 중심으로 만들어 나갔다. 여기에 수공업자들이 반기를 들면서 별도의 동업조합을 설립한다. 수공업 동업조합은 이탈리아에서 10세기쯤에 결성되기 시작하였고 11, 12세기에는 프랑스와 영국, 그리고 독일에서 결성되었다. 이들 수공업 분야 장인들이 만들어내는 수공업 제품들은 예술의 경지에 이른 만큼 본인의 직업과 기술에 관한 긍지와 자부심이 대단히 강했다. 이들은 수공업 제품을 제대로 만들기 위하여 여러 가지 관행을 만들어 지키기도 하였다.

수공업 동업조합은 공동 이익을 추구하는 가운데 경쟁을 배제하여 독점권을 누리게 된다. 조합 차원에서 공업품의 생산 방식을 정하여 조합의 강제 조항으로 운영하였다. 특정의 생산방식을 어길 경우에는 큰 패널티를 줌으로써 이를 반드시 지키도록 하고 있다. 이런 동업조합의 특성은 독점적 이익을 얻게 되는 장점과 함께 기술과 경영에서 창의성을 억제함으로써 공업 부문의 개발과 발전을 가로막는 단점이 있다.

수공업 동업조합의 관행 가운데 흥미로운 것으로는 블라우어 몬탁

(Blauer Montag)과 같이 제대로 일할 수 없는 월요일에는 일을 하지 않는다는 것을 들 수 있다. 월요병을 경계한 것이다. 뿐만 아니라 일상생활 속에서 정직과 명예를 중요시하며 점차 근대 시민사회의 핵심 구성원으로 자리 잡게 된다.

05 민병대 모임의 기념 초상화

1600년대에 네덜란드는 빠르게 시민사회로 발전하였다. 당시 네덜란드에서는 시민의 특별한 모임이나 단체가 만들어져서 활발한 활동을 하였다. 대표적인 것은 시민의 안전과 치안을 도모하기 위한 단체와 상인 길드였다. 이 시기에 레헨트(Regent)로 불리는 지식인과 지도층 계급의 특별한 모임을 화폭에 담는 것이 유행이었다. 시민사회가 형성되면서 이전까지는 교회나 수도원이 담당하였던 여러 가지 사회 활동을 점차 지방정부나 시민단체가 대신하였다. 이들 특정 단체는 그 모임의 특별한 행사를 기념하거나 일상을 기록하기 위하여 화가에게 집단 초상화를 주문하였다. 이것은 요즘으로 치자면 기념사진을 찍는 것과 같은 의미가 있었다.

민병대처럼 시민의 치안이나 대외 안보 관련 업무를 공적으로 수행하는 단체는 물론 경제 활동에서 시장의 관리와 수익 극대화의 목표를 추구하며 조직된 조합원들이 한자리에 모이는 자리는 회의가 됐건 연회가 됐건 빈번하였다.

프란스 할스가 1616년에 그린 '성 제오르지오시 민병대 장교 연회, 민병대 길드'를 보면, 민병대 장교들의 기개가 느껴진다. 뒷면 중앙의 열린 테라스 밖에 보이는 푸른 하늘과 숲으로 민병대의 상징인 부대 깃발이 가로 지르고 있다. 부대 깃발은 이들이 추구하는 것이 고귀한 가치임을 나

성 제오르지오시 민병대 장교 연회, 민병대 길드(유화/175×324cm/1616년 작)
할스(Frans Hals/1582~1666) 프랑스할스미술관

타내는 듯하다. 르네상스 시대에는 그림이 좌우대칭으로 안정감을 주었던 것과는 달리 이 시기부터는 사선 구도가 일상적으로 나타나기 시작한다. 이러한 사선 구도는 부대 깃발은 물론 식탁을 둘러싼 12명의 민병대 장교의 자리 배치에서도 나타난다. 12명의 배치는 각 3명씩 어슷어슷하게 앉거나 서있다. 이들의 표정과 자세는 절도 있는 가운데에도 각자의 개성이 잘 표현되어 있다.

06 더치페이한 집단 초상화

렘브란트가 그린 대표작, '프란스 바닝 코크 대장의 민병대'는 '야경'으로 알려진 그림이다. 여기에서 가장 눈에 띄는 부분은 민병대장의 손이다. 이는 고대 그리스시대의 도자기에 새겨진 그림에 처음으로 나타났던 포어쇼트닝 기법, 즉 축적 기법의 표본으로 보인다. 아울러 그 손의 그림자가 옆에 서있는 부대장의 노란색 배 부분 옷 위에 드리워져 있는 것이 보이면서 빛의 화가임을 다시 한 번 확인한다. 렘브란트는 '프란스 바닝

코크 대장의 민병대'에서 빛과 그림자의 효과를 극대화하여 집단 초상화 그림에 드라마틱한 장면을 연출하였다. 민병대장의 발은 지금이라도 화면 밖으로 걸어 나올 듯한 움직임이 느껴진다. 손과 입을 보면 방금 큰 소리로 작전 명령을 내린 직후의 순간을 절묘하게 표현하고 있다.

그러나 이 그림을 완성하여 민병대에 전해주면서 렘브란트는 곤경에 처하게 된다. 집단 초상화는 등장인물의 사람 수에 따라 그림 값을 똑같이 나누어 지불하는 것이 당시의 관례였다. 이것이야말로 "더치페이"의 원형이었다. 그런데 그림 속에 누구는 얼굴이 잘 보이지만 누구는 아예 보이지도 않는다. 잘 보이지 않게 그려진 몇몇 사람은 그림 값을 1/n로 지불하고 싶지 않을 것이다. 따라서 그림을 받아 보고는 분담금과 관련하여 불만이 큰 민병대원들은 고소를 하였다. 이 일로 렘브란트는 소송에

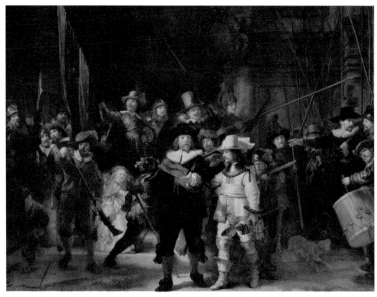

프란스 바닝 코크 대장의 민병대(유화/363×437cm/1642년 작)
렘브란트(Rembrant Harmenszoon van Rijn/1606~1669) 암스테르담 국립미술관

휘말려 명성은 추락하고 작품 의뢰도 들어오지 않아 극단적으로 어려운 상황으로 몰리게 되었다.

그림에서 빛을 많이 받은 사람은 민병대장과 부대장, 그리고 민병대장의 왼쪽에 신비로운 소녀이다. 그런데 이 소녀는 민병대원은 아닐 테고 누구인지 명확하지 않다. 그러면 이 소녀는 집단 초상화의 분담금을 내는 것일까? 소녀의 신체는 어린 아이지만, 얼굴은 어른이다. 허리춤에 닭과 물소 뿔을 매달고 있다. 닭은 당시 민병대의 상징이며, 음식을 상징한다. 물소 뿔은 술잔을 의미하여 민병대의 단합과 결속을 나타낸다고 해석되고 있다. 그러나 여전히 소녀는 누구이고, 왜 거기 있는지 알려진 바 없다.

이 그림은 원래 대낮의 모습인데 물감이 검게 변하면서 야경, 또는 야간 순찰의 순간으로 보이게 되었다는 해석이 있다. 이 시기의 유화 물감은 아마씨, 양귀비, 호두 등 기름에 다양한 색상의 안료를 개어서 사용하였다. 작업할 때마다 물감을 만들어서 썼다. 물감을 많이 만들어 놓고 쓰기도 하였는데 이런 때에는 산화방지를 위하여 소나 돼지의 방광에 채워서 물 항아리 속에 저장했다고 한다. 이 시기에 사용했던 물감은 세월이 흐르면서 크게 빛이 변하기 쉬웠다. 금속 튜브 형태의 물감이 처음 나오게 된 것은 200여년 뒤인 1824년이다.

07 직물상, 포목상 조합의 회의 모습

네덜란드는 영국에서 양털을 가져와 방적과 방직이 활발하게 이루어지는 모직 산업의 메카였던 만큼 직물 조합이나 포목상 연합회와 같은 단체들이 구성되어 생산과 판매가 잘 이루어지고 이익을 극대화할 수 있도록 적극적으로 활동하였다.

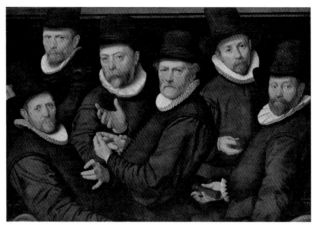

6명의 직물조합 이사들(유화/42×54.9cm/1599년 작)
피터즈(Pieter Pietersz/1540~1603)

화가 피터스(Pieter Pietersz, 1540~1603)는 직물조합의 이사들이 함께 하는 자리를 화폭에 담았다. 이들은 같은 복장을 마치 제복처럼 입고 있다. 당시 일반 성인들의 일상복일 수도 있고, 조합의 일체감을 얻기 위한 제복일 수도 있다. 이사들의 손동작을 보면 서로의 의견을 주고받는 것 같다. 무엇보다도 이사들의 웃음기 없는 표정과 손동작을 보면 모직물과 면직물의 시장 변화 등 중요한 사항에 대하여 서로 의견을 열심히 주고받는 것처럼 보인다.

직물조합 이사들의 단체 초상화인 만큼 화폭 전체가 이사들의 얼굴로 가득 차 있다. 이 그림이 그려진 1599년 무렵만 해도 집단 초상화는 사람들의 얼굴과 몸만으로 화폭이 가득 차는 구도와 내용이었다. 그러나 1600년대로 접어들면서 집단 초상화는 얼굴만으로 화폭이 차는 것이 아니라 실내외의 주변 모습이 여유롭게 화폭에 들어오게 된다.

렘브란트의 그림 '포목상 조합 이사들'은 그들의 회의 모습을 그렸다. 빛의 화가 렘브란트답게 탁자와 얼굴 및 신체에서 빛의 부분과 어두운 부

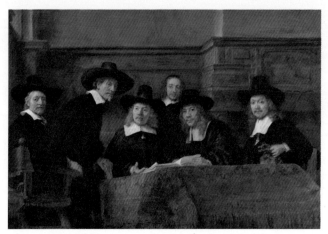

포목상 조합 이사들(유화/191.5× 279cm/1662년 작)
렘브란트(Rembrant Harmenszoon van Rijn/1606~1669)

분이 잘 대비되어 나타나 있다. 앞의 직물조합 이사들 그림과 마찬가지로
이 그림의 포목상 조합 이사 숫자도 6명이다. 탁자에 앉아 있는 가운데
두 사람이 장부를 보고 중요한 시장 변화와 정보를 모두에게 전달하는 순
간인 것 같다.

　왼쪽 두 번째에 앉아 있던 이사 한 사람은 장부를 확인하려는 듯 자리
에서 일어나 탁자로 향하고 있다. 그러나 6명의 이사 전원의 시선이 모두
한 곳으로 모여 있는 것으로 보아 회의 중에 누군가 급하게 회의실로 들
어오는 사람을 보는 것 같기도 하다. 국내외 포목 시장의 동향에 관한 모
든 정보에 민감하다는 것이 느껴진다.

08 와인 상인의 집단 초상화

　렘브란트의 제자인 페르디난드 볼(Ferdinand Bol, 1616~1680)의 '와인
상인 길드의 수석 회원' 그림은 스승이 빛의 화가인 만큼 빛의 효과를 잘

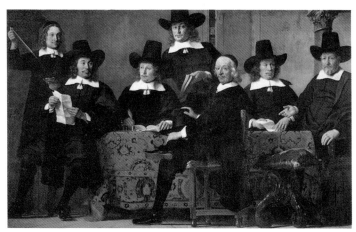

와인 상인 길드의 수석 회원(유화/194×305cm/1659년 작)
볼(Ferdinand Bol/1616~1689) 뮌헨올드피나코테크

나타내고 있다. 탁자의 왼쪽과 오른쪽의 빛이 대비되고, 이사들의 제복인 옷의 검정 색도 앉은 위치에 따라 미묘하게 다른 색감을 나타낸다. 전체 구도는 매우 안정적이다. 가운데 서있고 또 앉아 있는 사람이 그림의 중심이 된다. 특히 가운데 뒤쪽에 서있는 사람이 들고 있는 장부가 펼쳐져서 나타나는 브이자 형태와 그 아래의 탁자 위의 벗어놓은 모자가 그림에 공간감과 깊이를 더해 주고 있다.

중앙의 세 사람 중 둘은 정면을 바라보고 있다. 오른쪽 두 사람은 시선이 좌우로 교차되고 있으며 왼쪽에 앉아 있는 두 사람의 시선도 방향이 다르다. 그림 속에서 소실점이 형성되는 것이 일반적이지만 이 그림에서는 인물의 시선이 그림 밖의 공간에서 만나면서 소실점을 만들어내는 것 같아서 새롭게 느껴진다. 특히 왼쪽 끝에 서있는 회원은 와인을 따르고 있어 와인의 맛이나 질에 관하여 논의를 하고 있는 것 같다.

09 근대 국가의 성립

마틴 루터에 의하여 1517년에 시작된 종교개혁 이후 종교간 갈등은 심해졌다. 이와 함께 대항해시대와 지리상 발견이 이어지면서 식민지 확보에 열을 올리게 된다. 이 시기에는 하루도 전쟁이 없는 날이 없었던 것으로 알려진다. 전쟁에는 전비, 돈이 필요하다. 전쟁에서 승리하여 전리품이 확보되어도 전비로 빌려 쓴 은행 부채를 갚아야 하고, 용병에게 급여를 지불해야 하므로 결국에는 빈털터리가 된다. 따라서 또다시 전쟁이 발발하는 것이다.

1618년, 유럽의 밤하늘에 혜성이 3개 나타났다. 당시 많은 사람들은 겁에 질려서 또 큰 전쟁이 있으려나 걱정을 하였다. 이때 케플러(1571~1630)와 갈릴레오(1564~1642)가 혜성처럼 나타나 밤하늘의 혜성에 대하여 과학적으로 설명했던 바로 그 해였다. 실제로 그 해에 30년 종교전쟁(1618~1648)이 시작되었다. 이러한 종교전쟁은 영토 전쟁으로 이어지고, 유럽에서는 중세가 마무리되며 근대로 넘어가는 매우 큰 변화를 겪게 된다. 특히 근대가 시작하는 기점은 30년 전쟁이 끝나면서 1648년 웨스트팔리아 조약이 체결되는 시점이다. 이후 곧바로 근대적 국제사회가 형성되고 주권국가가 출현한다. 웨스트팔리아 조약의 체결 내용 가운데 가장 핵심은 각국은 명확하게 규정된 영토 내에서 주권을 행사할 수 있다는 것이다. 근대 주권국가의 개념이 확립되는 중요한 순간이다.

제라드 보슈(Gerard ter Borch, 1617~1681)의 그림을 보면 웨스트팔리아조약 체결에 참가한 각국 대표들이 선서를 하고 있다. 마치 국제 조약 체결의 현장을 신문의 사진 기사처럼 그려서 전하고 있다. 웨스트팔리아 조약의 체결식장에 참석한 사람들 가운데 의복의 색이 유난히 눈에 띄는 사람이 있다. 오렌지색의 의복을 입은 오른쪽 앞과 왼쪽 뒤편 사람이다.

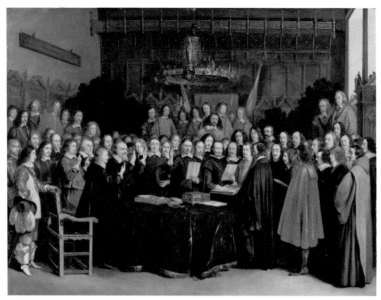

웨스트팔리아 조약의 체결(유화/45.4X58.5cm/1648년 작)
보슈(Gerard ter Borch/1617~1681) 런던내셔널갤러리

중앙 뒤쪽에 오렌지색의 휘장을 두른 사람도 눈에 띈다. 오렌지색은 네덜란드의 상징색이다. 그 유래는 펠리페 2세가 통치한 스페인으로부터 북부 7개 주의 독립을 이끈 오라네(Oranje) 가문에서 유래한다.

10 네덜란드 국기에서 사라진 주황색

주황색, 오렌지색은 색의 명칭이 과일인 오렌지로부터 유래한 색이다. 오렌지는 4,500년 전부터 중국에서 재배되었으며 후에 실크로드를 따라 유럽으로 전해졌다. 오렌지는 인도 산스크리트어로 naranga, 페르시아어로 narang인데 유럽으로 전해지면서 a naranga, 다시 an aranga로 변형되어 orange로 되었다. 유럽에서 가장 먼저 오렌지를 접하고 맛을

본 것은 로마인으로 알려진다. BC 105년에 로마군은 북유럽 플랑드르 지역을 거쳐서 영국까지 진출하였다. 당시 플랑드르 지역 명칭이 arausio 였는데 이것이 an aranga와 겹쳐지면서 그 지역의 이름이 오랑쥬/오라녜로 불리게 되었다. 12세기에는 공식적으로 동로마제국의 오랑쥬/오라녜 공국으로 되었고, 16세기에 스페인 지배를 받게 되었다.

오렌지가 주황색을 나타내는 용어로 쓰이기 시작한 것은 1502년경부터이다. 이 시기에 오렌지색을 나타내는 기록이 있는 등 색의 명칭으로 자리 잡게 되었다. 플랑드르 북부 7개 주는 그곳을 점령한 펠리페 2세가 신교를 금지하고, 자치권을 박탈하자 강한 저항을 하였다. 신교, 프로테스탄트의 상징색이 오렌지색이기도 하다. 프로테스탄트의 결속과 정체성을 강화하는 과정에서 상징색으로 주황, 오렌지색이 쓰이기 시작하였다.

1581년에는 이들 북부 7개 주가 영국의 지원을 받으며 독립하였다. 초기의 네덜란드 국기에는 주황, 하양, 그리고 파랑을 사용하였다. 주황색의 염료로는 잭프루트(jackfruit)가 열리는 바라밀 나무를 사용하였는데 염료의 안정성이 높지 않아 쉽게 바랬다. 빨강과 노랑을 섞어서 주황색을 만드는데 이 주황색은 오랜 시간 햇빛에 노출되고 비바람을 맞으면 노란색이 사라지면서 빨간색으로 변해버렸다. 따라서 1630년대부터 네덜란드의 국기에서 주황은 사라지고 빨간색을 사용하게 되었다.

11 근대 금융과 무역의 메카

네덜란드의 귀족 에그몬트는 스페인에 저항하고 네덜란드에 파견된 스페인 총독에 대항하다 처형되었다. 그의 희생과 영웅적 행동은 네덜란드 독립의 초석이 되었다.

1648년, 웨스트팔리아 조약에서 네덜란드의 완전 독립이 승인되었다.

당시에는 주로 상인들이 중심이 되어 공화국을 건설하였다. 카톨릭을 신봉한 남부 지역의 10개 주는 계속 스페인 점령지로 남았으며 오늘날 벨기에로 이어진다. 웨스트팔리아 조약은 1568~1648년 간의 스페인과 네덜란드 사이의 80년 전쟁의 종결과 함께 네덜란드의 독립을 공식적으로 인정했다. 독립하게 된 네덜란드는 축하 연회를 개최하였는데 이 순간을 그린 것이 바르똘로뮤스 헬스트(Bartholomeus van Der Helst, 1613~1670)의 그림이다.

이 그림은 암스테르담의 시민 가드 석궁사수들이 연회를 펼치는 순간을 나타내 보인다. 한 가운데에는 시민 가드 부대 깃발이 자리 잡고 있다. 스페인과의 전쟁이 끝난 것은 물론 독립을 축하하는 연회의 순간이다. 그림에는 모두 25명의 얼굴이 나타나는데 각각 한 사람의 얼굴은 독립된 초상화라 할 수 있으며 이들의 집합으로 완성되어 있다. 이들 전원이 모여서 전체의 구도와 색감이 조화를 이룬다.

오른쪽에 커다란 코뿔소 모양의 맥주잔을 들고 식탁의 앞에 앉아서 악수하고 있는 사람은 암스테르담 지도계층의 한 사람으로 민병대의 대장이고 후에 암스테르담 시장이 되는 윗슨(Jansz Witsen)이란 사람이다. 그

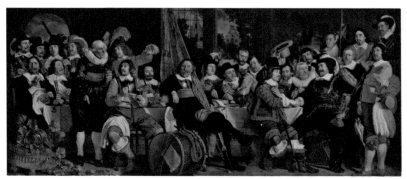

석궁 사수의 시민가드 본부에서의 뮌스터 평화조약 축하연회(유화/232×547cm/1649년 작)
헬스트(Bartholomeus van Der Helst/1613~1670) 암스테르담국립미술관

외의 사람들은 와인을 마시며 축하연을 즐기고 있다. 왼쪽 하단에는 이른 바 와인 쿨러가 갖추어져 있다. 포도나무 잎으로 둘러싸여 있는 철제 와인 통에서 덜어온 와인은 중앙의 식탁 뒤에 서있는 사람이 와인 디켄터에서 따르고 있다. 식탁 위에는 포크와 나이프가 보인다. 이 시기에 포크와 나이프의 식사예절이 퍼지기 시작하는 시기이다. 역사적인 의미를 나타내는 집단 초상화의 그림은 당시의 뉴스를 전하는 사진을 연상하게 된다. 실제로 카메라가 발명되어 사진이 생활에 뿌리를 내리기 시작하는 것은 이 때로부터 100년 정도 이후의 일이다.

웨스트팔리아 조약의 직전까지, 네덜란드는 신교를 중심으로 종교의 자유를 추구하고 권위를 타파하는 가운데 유럽을 오가는 교역의 75%를 독점하면서 무역거래량을 확대시켜 나갔다. 17세기 네덜란드에서는 동인도회사와 서인도회사의 주식이 거래되기 시작했다. 근대 증권 거래의 시작을 예고한 암스테르담 증권거래소가 설립되었다. 네덜란드의 동인도회사는 1602년 창설되어 1799년 나폴레옹에 의해 도산되기까지 약 200년간 기업 활동을 하였다. 서인도회사는 1621년 바타비아(인도네시아의 자카르타)에 건설되었고 주로 중국의 비단, 차, 도자기, 인도의 면화, 향신료 등의 거래를 주도하여 막대한 이익을 거두었다. 1653년 8월 제주도 부근에 좌초하여, 13년간 조선에 머물다 돌아간 하멜은 당시 네덜란드 동인도회사의 직원이었다.

12 영국 시대 개막

1648년 웨스트팔리아조약 이후 시민 계급이 출현하고 이들의 부와 재산이 크게 증대하면서 경제사회, 문화예술의 변화도 괄목할 만하다. 이 시기는 바로크 시대(1600~1750)의 초기이며, 유럽에서 지식 사회가 견고

하게 뿌리 내리는 시기이다. 한편 국제경제 사회에도 큰 변화가 생겨나게 되는데 그 도화선이 된 것은 영국의 크롬웰이 제정한 항해조례(1651년)였다. 항해조례란 영국이나 영국식민지로 상품을 운송할 때에는 반드시 영국 배를 이용해야 한다는 것이었다. 이것은 주요 해양세력의 한 축인 네덜란드의 강한 저항을 받게 되어 영국-네덜란드(영-란) 전쟁의 도화선이 되었다.

1652년 이후 20년간 세 차례 걸쳐서 영-란 전쟁을 치루는데 결국 영국이 승리하였다. 따라서 1664년 북아메리카의 네덜란드령 뉴암스테르담이 영국으로 넘어가게 된다. 지명도 영국 찰스 2세의 동생 요크 공작 이름을 따서 뉴암스테르담으로부터 뉴욕으로 바뀐다. 청어와 함께 한자상권을 계승하여 해양세력화에 성공한 네덜란드는 영-란 전쟁 이후 제해권과 무역권을 영국에 이양하게 된 것이다. 네덜란드의 시대는 막을 내리고 영국 시대의 서막이 오르고 있었다.

이후 영국에서 근대 시민사회가 빠르게 자리 잡게 된다. 런던에는 금세공인, 재봉사, 비단상인, 포목상, 생선장수, 모피상, 소금상인, 잡화상인, 채소상인, 가구제조 및 판매업 등 70여 개의 길드가 있었다. 작은 도시의 경우에는 길드가 없는 경우도 많았으나 길드는 도시 내에서 특정 업종의 독과점을 위한 기구였다. 따라서 작업시간이나 작업의 종류, 상품의 규격과 품질 등이 세세하게 규정되었다. 길드에 속하지 않은 사람은 물건을 만들지도 팔지도 못했다. 도시 내의 상업이나 수공업은 길드 제도에 의해 묶여 있었다. 따라서 본격적인 자본주의는 길드 제도가 점차 해체되는 18세기부터 발전할 수 있었다.

수공업 동업조합을 가장 먼저 해체한 것은 영국이었다. 이것은 영국이 산업혁명을 주도할 수 있었던 주요 요인으로 평가된다. 1900년대 초반까지 독일에서는 동업조합이 존재하면서 산업혁명이 늦어졌다. 독일 함부

르크의 목제 조선업의 경우가 대표적이다. 수공업 동업조합에 소속된 장인들에 의하여 목제 선박이 건조되었으며 장인들의 자부심이 강한 대표적인 조합이었다. 1838년에 조합은 해체되었으나 철제 선박을 건조하는 곳에서도 전통방식의 수작업을 고수하였다. 심지어는 1897년에도 망치와 대패 등 전통적인 연장을 가지고 철제 선박 제조에 참여하려 했다. 그러나 철저한 도제식 교육과 이에 따른 다수의 숙련 노동자를 확보하고 있었던 점은 뒤늦게 시작한 산업혁명을 빠르게 전개시키는 데에 기여하였다.

13 프랑스 계몽주의와 퐁파두르 백작부인

1600~1750년간의 바로크 시대에 프랑스는 절대군주 시대를 이어갔다. 그 절정은 태양왕, 루이 14세(1638~1715)의 절대 왕정 시기이다. 독일이 30년 전쟁(1618~1648)에 휘말리며 유럽에서 가장 황폐하게 된데 비하여 프랑스는 절대 왕정 하에서 번영하였다. 그러나 계몽주의가 확산되면서 유럽 전역에 큰 변화의 소용돌이가 휘몰아친다. 독일에서는 프로이센(독일 동북부)에서 프리드리히 대왕이 계몽 전제군주로서 문예와 철학, 음악을 중요시하였고 지식인의 활동이 활발해지기 시작했다. 프랑스의 계몽주의는 마담 퐁파두르가 빠질 수 없다.

마담 퐁파두르(1721~1764)는 루이 15세로부터 여후작 작위를 받았다. 그녀는 미모와 지성, 그리고 예술성을 겸비하여 그녀의 살롱에는 계몽주의 학자와 예술인의 걸음이 끊이지 않았다.

프랑소와 부쉐(Francois Boucher, 1703~1770)의 그림에서 퐁파두르 부인의 오른손에 책이 펼쳐있고 열려 있는 탁자 서랍에 잉크와 펜이 보인다. 이것은 그녀가 일상 속에 독서와 글쓰기를 즐기고 있음을 말해 준다. 탁자 위의 촛불 하나는 실내의 어두움을 밝혀 주기도 하고 신성함을 나타

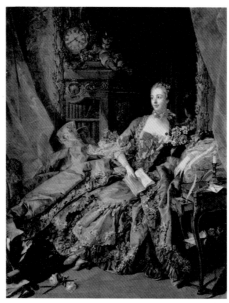

퐁파두르부인(유화/201×157cm/1756년 작)
프랑소와 부쉐(Francois Boucher/1703~1770) 루브르박물관

내기도 한다. 특히 탁자 밑에는 두툼한 책들이 놓여 있는데 이는 최초의 백과사전 편찬 작업을 지원하고 있음을 나타낸다. 왼쪽 하단의 강아지와 장미는 각각 충절과 사랑을 의미하고 있다. 뒤쪽 거울에는 부인의 머리 뒷모습이 보이는데 이러한 머리모양을 퐁파두르 헤어스타일이라 하였으며 당시 크게 유행하였다.

퐁파두르 백작부인에게는 프랑소와 케네(1694~1774)라는 주치의가 있었다. 그는 인체의 순환기능에 많은 관심을 가졌으며 경제도 살아있는 생물과 같이 순환이 잘 이루어져야 성장 발전이 가능하다고 보았다. 케네는 아담 스미스의『국부론』이 발간되기 18년 전인 1758년에『경제표』란 서적을 발간하였다. 그는 중농주의 사고의 틀 속에서 농업이야말로 국부의 근원으로 파악하여 경제 순환을 농업부문에서 발생하는 부가가치로부터 설

명하고 있다. 농업부문에서 창출된 부가가치는 제조업으로부터 농기구를 사들이고, 귀족 등 유한계급에게 지대를 지불하면서 부가가치가 경제사회에 순환된다. 경제사회 전체의 순환 구조를 경제표 형식으로 나타내어 상세하게 설명하였다.

14 빛과 색의 혁명

1600년대 후반에서 1700년대로 이어지는 시기에는 색과 빛에 관한 과학 기술 분야에서의 괄목할만한 발전이 이루어졌다. 그 중심에 뉴턴 (Isaac Newton, 1643~1727)이 있었다. 뉴턴은 1670년경에 한 줄기 빛이 프리즘에 통과하여 다양한 색으로 나타난 것을 확인하였다. 무지개 색이 과학적으로 확인되는 순간이었다. 이때에는 유럽에서 흑사병이 확산되는 가운데 대학이 폐쇄되었으며 뉴턴도 집에만 머물며 간단한 장치를 설치하여 실험을 하였다.

무지개는 몇몇 다양한 색들이 띠를 이루고 있는 것으로 보이나 무한한 색들로 이루어진 색의 띠이다. 뉴턴은 프리즘을 통과한 색의 띠를 처음에는 11가지 색으로 나눴다가 다시 5가지 색으로 나누었다. 1704년 『광학 이론(Optics)』을 발표할 때에는 7가지 색으로 정형화하였다. 뉴턴이 무지개 색을 7가지 색으로 한 것은 7음계, 7행성 등 자연 질서 속에서 가장 핵심이 되는 7의 숫자를 명명한 것으로 알려진다.

뉴턴에 의하여 색의 과학은 빛의 세계로부터 과학적이고 논리적으로 정립되기 시작하였다. 이후 다양한 분야에서 색을 연구하였는데 1772년에는 곤충학자인 이그나스 시퍼뮐러가 12 색상환을 제시하기도 하였다. 이때 12 색은 3개의 원색, 3개의 이차색, 6개의 삼차색으로 구성된다.

15 최초의 화학 안료, 프러시안 블루

17세기까지 모든 물감은 자연 속 유기물을 채취 가공하여 얻었다. 광물, 식물, 동물성 유기물을 사용한 것이다. 18세기부터는 화학적 반응 과정을 거쳐 얻은 새로운 물질을 안료로 사용하기 시작했다. 그 배경에는 고대 이후 금을 만들어내려는 연금술사들의 온갖 시도가 축적되어 있는 가운데 체계적인 화학 실험을 시도하는 화학자들의 활동이 활발해진 것을 들 수 있다.

드디어 1704년에 화학적인 반응 과정에 새롭게 생산된 안료가 처음 선을 보였다. '프러시안 블루'의 안료였다. 새로운 안료의 개발에 따라 색을 구현하는 작업에 획기적인 변화가 생겨나기 시작했다. 1710년경 '프러시안 블루' 안료의 상업적 제조가 시작되었고 1750년대에 이르면서 제조비법의 공개와 함께 유럽 전역으로 확산되었다. 프러시안 블루의 색은 이후에 인상주의 화가인 고흐, 모네 등이 즐겨 사용하였고 피카소가 청색시대를 이끄는 시기에 즐겨 썼던 색이기도 하다.

프러시안 블루는 20세기 들어서 최초로 도면 복사에 사용된 청사진 용지에 사용되는 등 산업사회에도 직접적이고 큰 영향을 미쳤다. 건축도면이나 기술관련 도면은 감광지에 프러시안 블루의 물감으로 복사하여 파란색 배경이 눈에 띄는 최초의 복사에 쓰이기도 하였다.

11. 미술 속 떠오르는 해와 지지 않는 해

01 섬나라 영국의 역사

섬나라 영국에 사람이 처음 발을 들여 놓은 것은 BC 8000년경이었다. BC 4000년경에는 비이커족이 광주리 같은 배를 타고 흘러들었다. 비이커처럼 생긴 토기에 식량을 보관하여 비이커족이란 이름이 붙여졌다. BC 2000년경에는 유목민인 켈트족이 들어와 비이커족을 물리쳤다. 켈트족은 바지를 처음으로 입은 사람들이었으며 수레바퀴도 만들어 사용하였다.

BC 55년, 로마의 팽창 시기에는 프랑스 북쪽 연해 지역까지 로마 군대가 진주하여 주둔하였는데 켈트족이 자주 바다를 건너와 충돌하였다. 따라서 로마의 카이사르는 프랑스 북쪽 연해 지역으로 병사를 파견하여 이들을 물리쳤으며 AD 55년에는 로마군이 바다 건너 영국을 공격하였다. 로마 병사들이 영국의 해안절벽에 배를 접안하기 어렵게 되자 템스 강을 찾아 올라간 곳이 롱디니움이었다. 롱디니움은 지금의 런던이며 그곳에 로마의 군사 기지를 운영하였다. 모든 길은 로마로 통한다고 하였는 바,

섬나라 영국에까지 로마의 길이 열렸다.

로마 군대는 영국에 계속 주둔하였고 AD 5세기에 철수하였다. 로마 군이 주둔했던 시기에는 외세의 침입을 로마 병사가 대신 막아주었으나 이들이 철수하자 스칸디나비아의 엥글족과 섹슨족이 용병으로 들어왔다. 공격적이고 전투적인 이들은 고향인 스칸디나비아보다 온화하고 살기 좋은 롱디니움(런던)에 뿌리를 내리고 세를 확장하며 켈트족을 몰아냈다. 켈트족은 서쪽의 웨일즈지역으로 물러나게 된다. 이러한 역사적 배경으로 잉글랜드, 스코틀랜드, 웨일즈, 북아일랜드의 관계가 복잡하게 얽히게 된다. 여기에 유럽 대륙과의 관계가 더해지면서 매우 복잡한 영국의 역사가 펼쳐진다.

02 네덜란드와 영국의 주도권 다툼

세계 경제의 중심이 스페인으로부터 네덜란드로, 네덜란드에서 영국으로 이동한 과정을 들여다보면 유대인의 이동이 같은 방향으로 이루어지고 있음을 확인할 수 있다.

유대인이 삶의 터전에서 쫓겨나 새로운 피난처로 이동하는 과정에는 제조업과 금융 부문이 항상 함께 움직인다. 유대인이 이동하여 새롭게 자리 잡은 곳에서 자본주의의 꽃을 피우며 자본주의의 세계적 전령 역할을 하였다. 고대 유대인은 기독교 권역에서 비난과 배척을 받았다. 유대인은 자신의 삶을 보호하기 위하여 항상 큰 비용을 지불해야 했다. 고리대금업, 전당포업, 상업에 종사하며 큰돈을 벌어 이 비용을 충당하였다. 그러나 이런 돈벌이 때문에 또 다시 박해를 받게 되며 유대인의 재산은 몰수되고 삶의 터전에서 추방되었다.

중세 이후 절대국가의 군주에게 경제적으로 가치가 있는 유대인은 환

영을 받았다. 그러나 이용가치가 없어지면 재산은 몰수되고 추방되는 것이 일상이었다. 그 과정에서 유대인은 경제적으로 더욱 낙후된 지역과 국가로 이동하게 되며, 그 곳의 경제를 일으키는 데에 또다시 일조를 한다. 아울러 경제 관련 제도를 만드는 데에도 큰 역할을 한다. 유대인의 추방과 새로운 곳에서의 정착, 그리고 경제 활력에의 기여가 자본주의 확산에 일정의 역할을 한 것이다. 경제사회학자인 좀바르트는 유대인이야말로 스페인과 포르투갈 등 이베리아에서 꽃 피운 자본주의를 유럽 각지에 확산시킨 주역으로 평가하고 있다.

이슬람과의 대치국면에서 유대인에게 관대했던 스페인이 이슬람 마지막 왕국인 그라나다를 점령한 후에는 유대인을 탄압하고 개종을 강요하였다. 당시 유대인 가운데 개종한 신기독교인을 마라노스(Maranos)라 부르며 추방하지 않았으나 그 의미는 거짓으로 개종한 사람이란 뜻이었다. 개종을 거부한 유대인은 추방되어 유럽 전역으로 이동하였다.

이 시기에 암스테르담은 유대인에게 우호적이었으며, 몰려든 유대인이 주도하여 국제무역이 활발하게 되었다. 이 점이야말로 17세기에 들어서면서 네덜란드가 경제 패권을 거머쥐게 된 핵심 요인이었다. 이후 유대인들은 경제 여건이 더 좋은 영국으로 원정 출산을 하며 이동을 하게 된다. 당시 영국은 자국에서 출생한 유대인에게 내국민 대우의 세제 혜택을 주어 유대인에게는 큰 유혹이 되었다.

영국은 1290년에 유대인에게 추방령을 내린 이후 유대인의 이주를 금지하고 있었다. 그러나 1656년에 크롬웰은 유대인을 정책적으로 받아들이기 시작하였다. 그 배경의 하나는 네덜란드를 따라잡기 위함이었으며 런던 증시에서 활동한 유대인들이 런던을 세계의 경제중심지로 만들어 냈다. 이때부터 영국은 세계의 공장뿐만 아니라 세계의 은행 역할을 수행하기 위한 준비를 갖춘 것이다.

유럽에 확산된 계몽주의는 유대인의 해방을 가속화하였다. 전쟁이 끊임없던 이 시기에 유대인 로스차일드 가문은 전쟁비용의 대부분을 담당하여 "로스차일드 없이는 전쟁을 치룰 수 없다."고 할 정도였다. 유대인은 글을 익히고, 탈무드의 지혜를 배우며, 2개 국어 이상을 구사하고, 문제의 인식과 통제 능력이 비상하였다. 이런 특성을 가진 유대인은 근대 자본주의 토양이었다고 좀바르트는 설명한다.

03 국가와 결혼한 버진 엘리자베스 1세

엘리자베스 1세(1533~1603)의 아버지인 헨리 8세는 스페인의 공주 캐서린과 이혼하고, 시녀인 앤 블린과 결혼하는 이른바 세기의 스캔들로 유명하다. 헨리 8세의 이혼과 재혼 등으로 이 시기에 영국은 로마 교황청과 대립관계에 놓이게 된다. 이러한 종교문제와 정치 문제 등을 풀기위해 프랑스의 대사들이 파견되었다.

헨리 8세의 궁정 화가였던 한스 홀바인(Hans Holbein, 1497~1543)은 독일 출신이지만 1517년에 시작된 종교개혁의 혼란 속에서 영국으로 이주한 화가이다. 홀바인은 프랑스의 외교관 두 사람의 초상화를 그린다. 왼쪽의 대사는 이름이 장 댕트빌이며, 헨리 8세와 로마 카톨릭 교회 사이의 화해를 주선하는 임무를 수행한다. 오른쪽의 대사는 이름이 조르쥬 드 셀브이며 20대 후반의 젊은 성직자이다. 중요한 임무를 수행하는 대사들의 비장함과 생동감을 화폭에 담았는데 외교 임무를 수행하기 전에 증명사진을 한 장 찍은 셈이다. 당시 유럽 사회에는 초상화가 유행하였는데 두 명이 동시에 초상화로 그려진 것은 새롭다.

런던의 내셔널갤러리에 전시되어 있는 이 그림 앞에는 항상 많은 관람객이 모인다. 관람객의 위치나 자세를 보면 매우 특이하다. 그림의 정면

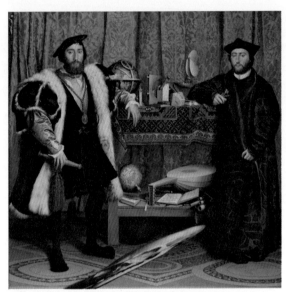

두 대사들(유화, 템페라화/207×209cm/1533년 작)
홀바인(Hans Holbein/1497~1543) 내셔널 갤러리

에 서서 감상하기 보다는 오른쪽 구석에서 비스듬히 그림을 내려다본다. 그림을 감상하는 사람들의 자세를 뒤에서 감상하는 것이 더 흥미롭고 재미있다. 감상자의 위치와 자세는 그림 하단에 그려진 정체를 알 수 없는 것이 무엇인지 알아보기 위함이다. 그림 하단에 그려진 물건은 오른쪽 위에서 비스듬히 내려다보면 비로소 알 수 있는데 이는 그 물체를 왜곡되게 그렸기 때문이다. 이를 왜상 기법(Anamorphosis)이라 하는데 그림의 물체는 바로 해골을 찌그러지게 그린 것이다. 해골이 의미하는 바는 메멘토 모리(Memento Mori), 즉 '죽음을 기억하라'이다. 우리의 삶은 곧 사라지게 될 것임을 잊지 말라는 메시지이다. 헨리 8세 때에 발생한 복잡한 외교적, 종교적 문제를 풀기 위하여 두 대사들이 움직였지만 결국 헨리 8세는 이혼하고 재혼을 하여 엘리자베스 1세를 얻게 된다.

04 막을 내리는 스페인 시대

　엘리자베스 1세(재임 기간, 1558년~1603년)의 재임 초기에는 여전히 스페인이 제해권과 통상권을 장악하였다. 1571년에 스페인은 레판토 해전에서 베네치아 등 이탈리아의 도시 국가들과 손을 잡고 오스만제국을 물리친다. 스페인 주도의 기독교 동맹이 이슬람권을 물리치고 지중해를 기독교의 바다로 만든 것이다.

　엘 그레코의 '예수 찬양' 그림에서 상단 정중앙에는 예수를 상징하는 IHS라는 모노그램이 그려져 있다. 모노그램이란 두 개 이상의 글자 또는 이니셜을 합하여 특정의 의미를 나타내는 양식을 뜻한다. IHS는 로마 카톨릭 신앙의 궁극적인 대상으로 "예수, 우리의 구세주"를 의미하는 라틴

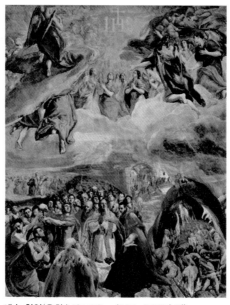

예수 찬양(유화/140×110cm/1577~1579년 작)
엘 그레코(El Greco/1541~1614)

어인, "Isis Horus Seb"의 머리글자를 나타낸다. 한편 같은 의미를 나타내는 IXΘΥΣ(익뒤스: 물고기를 나타내는 그리스어, <IXΘΥΣ I ησους(이에수스) Χριστος(크리스토스) Θεος(데오스) Υιος(휘오스) Σωτηρ(소테르): 예수 그리스도, 하나님의 아들, 우리의 구세주)를 물고기 문양 한 가운데 나타낸 표시는 우리 일상 주변에서도 가끔 볼 수 있다.

엘 그레코는 종교화의 틀 속에서 현실 문제를 다루었는데 이 그림에서는 레판토해전의 승리를 나타내고 있다. 오로지 신의 가호로 승전한 것을 의미하며 종교전쟁이었음을 암시하는 부분이기도 하다. 왼쪽 하단에는 참전 동맹국인 스페인의 펠리페 2세, 교황 비오 5세, 베네치아총독 알비세 모체니코, 스페인 장군 돈 후안(검을 든 사람)이, 오른쪽 하단에는 오스만제국의 군대가 신성 동맹국(스페인, 베네치아, 제노바)에게 패하는 모습을 극적으로 나타내고 있다. 그러나 레판토해전 이후에도 지중해의 제해권이 완전히 오스만 제국의 손에서 벗어난 것은 아니었다. 그런 가운데 유럽의 핵심 무역 경로는 점차 지중해를 떠나게 되었고 무역 거점은 암스테르담으로 이동하기에 이른다.

05 막을 올리는 영국 시대

레판토 해전 이후 1588년에 영국이 스페인의 무적함대를 격파하였고, 패전한 스페인의 힘은 급속하게 약해졌다. 영국-스페인 간의 갈등은 표면적으로는 종교 갈등이었으나, 실제는 무역을 위한 제해권 다툼이었다. 스페인을 물리친 영국은 새로운 항로 개척에 열을 올리며 네덜란드와 각축을 벌이게 된다. 특히 후추 등 향신료 무역에 참여하면서 영국과 네덜란드는 치열한 경쟁을 하게 된다. 그 결과 향신료의 가격이 폭락하기도 하였다. 영국은 1600년에, 네덜란드는 1602년에, 프랑스는 1604년에 독

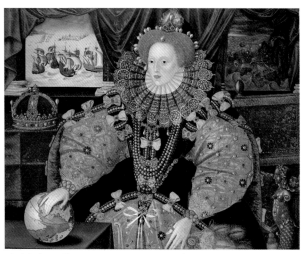

엘리자베스 1세(유화/106×133cm/1588년 작)
고워(George Gower/1540~1596) 워번수도원

점적 무역권을 가진 동인도회사를 출범시켰다. 이 시기는 엘리자베스 1세
(1558~1603년간 재위)가 통치하고 있는 시기이다. 이와 함께 영국은 새로
운 시대를 맞이하며 상공업이 발전하기 시작하였고, 부유한 시민계급이
출현하였으며, 해외 식민지 진출을 본격적으로 추진하게 된다.

　엘리자베스 1세의 어머니인 앤 블린(Anne Boleyn, 1500~1536)은 딸을
낳았다는 이유로 헨리 8세로부터 냉대를 받았고 결국 형장의 이슬로 생
을 마쳤다. '피를 부르는 메리'라는 별명답게 잔인했던 이복 언니인 메리
1세 여왕은 엘리자베스 1세를 런던탑에 가두기도 하였다. 헨리 8세 사후,
메리 1세는 다시 구교를 신봉하면서 수많은 신교도를 처형하였다. 당시
영국은 메리 여왕(1516~1558)의 잔인한 행동으로 매우 혼란스러운 시기
였으며 영국인은 큰 충격을 받았다. 이런 분위기에서 신교, 프로테스탄트
의 교육을 받고 온화한 성품을 가진 엘리자베스 1세가 여왕으로 추대되었
다. 그녀는 튜더 왕조의 마지막 여왕으로 최전성기를 구가하면서 영국이

제국으로 성장하는 기반을 닦았다.

06 시민 사회의 문화와 경제

　조지 고워(George Gower, 1540~1596)가 그린 엘리자베스 1세의 그림에서 당시의 시대적 배경을 읽어낼 수 있다. 지구본 위에 얹은 여왕의 오른 손은 미 대륙의 버지니아 지역 위에 놓여 있다. 버지니아의 명칭이 버진 퀸, 엘리자베스 1세에서 따온 것을 생각하면 그럴 듯하다. 그림 상단은 영국 함대가 스페인 무적함대를 무찌르는 그림 속 그림이다. 왼쪽 그림은 영국 함대의 선단이고 오른쪽 그림은 무너지는 스페인 무적함대 아르마다(Armada) 선단이다. 1588년에 스페인 펠리페 2세는 영국을 침략하려 무적함대를 보내지만 결과는 영국에 대패하게 된다. 그림에서 크게 부풀려진 여왕의 의상은 통치권의 위엄을 나타낸다. 이후 영국은 상공업이 발전하고, 부유한 시민계급층이 두터워지는 가운데 해외 식민지 개척에 더욱 박차를 가하게 된다.

　부유해진 영국의 시민계급은 문화생활을 즐기기 시작하였다. 그 대표적인 것이 연극이었다. 당시 Rose Theatre, Globe Theatre와 같은 극장들이 설립되었으며, 일요일을 제외하고 거의 매일 공연되었다. 매일 무대에 올릴 새로운 작품이 필요하였고, 배우 중 누군가가 대본을 쓰기도 하였다. 그 대표적인 작가가 바로 셰익스피어였다. 당시 런던 노동자들의 노동시간은 주 6일, 하루 오전 6시~오후 8시(겨울철 오후 6시)이었다. 연 평균 노동시간으로 추산하면 연간 약 4,000시간에 가깝다. 참고로 지금 현재 주요국의 연평균 노동 시간을 보면, 스웨덴 등 북유럽 노르딕 복지 3국은 연간 약 1,500시간 전후이며, 미국 등 선진국이 약 1,800~1,900시간, 한국의 경우 약 2,000여 시간이다. 엘리자베스 1세 시기에 영국의

시민과 노동자들은 장시간의 노동 후에도 템스 강 남단의 극장으로 연극을 보러 모여들었다. 흙바닥 좌석은 노동자의 임금 수준에 맞추어 책정되었다. 당시 영국 인구는 약 500만 명이었다. 1567년 극장 개관 이후 1640년대 청교도인 크롬웰이 극장을 폐쇄할 때까지 약 75년간 극장 유료 관객 수는 5,000만 명 수준이었다. 하루에 약 2,000여 명이 극장을 찾은 셈이다.

당시 경제문제의 핵심은 물가 상승이었으며 주원인은 화폐공급의 급증이었다. 특히 은의 함유량이 낮은 불량주화가 엘리자베스 1세의 선대 기간(헨리 7세, 8세)중에 폭발적으로 늘어났다. 악화가 양화를 구축하였던 것이다. 은 함유량을 낮추거나, 동전 주위를 깎아서 무게를 줄이는 불량주화가 늘어났다. 1560~1561년에는 화폐개혁을 단행하여 불량주화를 거둬들이고 새 화폐를 발행하면서 안정을 되찾았다.

실물분야에서는 영농의 장려, 곡물과 가축의 거래허가제 도입으로 식품시장이 점차 안정되어 갔다. 어업 장려책의 일환으로 수요일과 금요일에 생선을 먹도록 법률로 제정하였다. 농업과 직물업의 발전을 위하여 다른 분야의 활동을 억제하는 도제법을 제정하여 다른 업종에 취업하려면 일정 기간 동안 수련을 받아야 했다. 교회나 종교기관이 구빈활동을 해왔으나 1590년대 흉년을 겪으면서 '구빈법'을 제정하여 국가가 구빈활동에 나서게 되었다.

07 근대 경제사회와 남반구 탐험

엘리자베스 1세 여왕 시기에 주목해야 할 점은 대양 진출과 식민지 개척이다. 영국의 상인들은 1591년과 1596년 두 번에 걸쳐서 남대서양과 아시아를 탐험하여 대양의 교역로 확보에 힘을 쏟았다. 1600년에 동

인도회사를 설립하였고 이것은 영국 역사상 최대의 무역회사로 발전하게 된다.

 1600년 12월, 영국 엘리자베스 1세가 동인도회사에 무역독점권을 허락해준 그 날은 근대사에서 매우 중요하다. 근대 경제사회의 시작 시점을 동인도회사의 출범일로 보는 견해도 있다. 해양 개척 사업에는 거액의 자금이 필요하며 위험에 대한 책임을 지는 다수의 투자자, 주주에게 위험을 분산시키는 주식회사의 등장으로 자금조달이 가능해졌다. 1600년 영국의 동인도회사는 근대적 형태의 주식회사이다. 처음에는 선단을 조직할 때마다 주식을 모집하며, 선단이 돌아오면 바로 수익을 배분하고 해산했기 때문에 사업이 지속되지 못했다. 이후 1657년에는 수익의 배분을 곧바로 하지 않고 항구적으로 사용하여 다음 선단의 항해로 이어지도록 주식 자체를 거래하기 시작했다. 영국에서 처음으로 주식거래가 이루어진 곳은 커피숍이었음이 흥미롭다.

 영국의 제임스 쿡 선장(1728~1779)은 1772년부터 3년간 남반구의 대륙과 해양에 관한 탐험과 연구를 위하여 항해를 하였다. 약 200여 명의

타히티 마타베이만의 타히티 전함(유화/91.4×137.2cm/1771년 작)
호가스(William Hodges/1744~1797)

과학자 등 전문가가 참여하였다. 쿡 선장은 지도 제작의 전문가로서 남태평양 주요 지역의 지도를 거의 완성하였다. 이때 최초로 남위 71도 10분 지역까지 도달하였으며 이것은 영국의 해양세력화의 기초를 제공한 것으로 평가된다. 당시 화가인 윌리엄 호가스(William Hodges, 1744~1797)는 쿡 선장의 항해에 함께 하였다. 이때에 호가스는 남태평양과 극지의 풍경을 화폭에 담는 새로운 시도를 하였다. 1776년 왕립 아카데미에 전시된 호가스의 작품은 따뜻한 남태평양의 섬 풍경을 런던에 전하면서 한겨울 런던 시민들에게 감동을 전해주었다.

08 산업혁명의 필요, 충분조건

영국에서는 서서히 산업혁명의 문을 열어나갈 선행 조건들이 하나 둘씩 갖추어진다. 15~16세기에 양모 생산을 위해 농지에 말뚝을 박아(인클로우저 운동) 목장으로 쓰였던 토지가, 이후에는 식량 생산을 위한 농장으로 바뀐다. 지주들은 상업적 농장 위주로 종자를 개량하고, 전문 농법을 도입하면서 생산성을 높이는 등 새로운 농업혁명이 일어났다.

18세기에 접어들면서 농업에서 이탈한 농민들이 도시로 이동하여 근대 산업에 필요한 노동력을 제공하는 등 산업혁명의 조건이 충족되어 간다. 유럽의 대륙보다 1~2세기 앞서 수공업자 동업조합이 해체된 것이야말로 영국이 산업혁명을 주도하는데 가장 중요한 필요충분조건의 충족이었다. 따라서 규제에 묶이지 않고 개혁과 발명이 활발하게 일어날 수 있는 선행 조건들이 다른 유럽 국가에 비하여 일찍 충족된 것이다.

유럽 대륙에서는 영국/포르투갈/독일 연합과 프랑스/오스트리아/러시아 연합이 대립하는 가운데 영국과 프랑스로 대표되는 양 진영 간 7년 전쟁(1756~1763)이 벌어졌다. 이는 "18세기의 세계대전"이라 불릴 정도로,

북미지역, 서인도제도, 남미지역, 인도와 아프리카 등 세계 전역에서 영국과 프랑스가 부딪치게 된다. 이 전쟁에서 승리한 영국은 해운업과 제해권을 확보하기에 이른다. 따라서 경제활동이 더욱 활발해진 영국에서는 임금이 높아졌다. 당시 영국의 임금은 프랑스보다 두 배나 높은 정도였다. 영국의 높은 임금은 노동절약적 생산방식을 추구하게 되었으며 이것은 산업혁명의 가장 기본적인 요인으로 작용하였다.

09 나폴레옹 유배지의 녹색 벽지

1815년, 워털루 전쟁에서 영국에게 패한 나폴레옹은 대서양의 세인트헬레나 섬으로 유배되었다. 나폴레옹은 녹색 벽지로 마감된 방에서 유배 생활을 하였다. 이 시기에는 벽지가 대량생산되었으며 녹색 벽지가 인기였다. 이 녹색은 1775년에 스웨덴 과학자인 칼 헬름 셸레가 비소를 원료로 만든 색이다. 나폴레옹은 6년간의 유배 생활 동안 녹색 벽지에서 뿜어 나오는 비소 중독으로 사망했을 것이라는 연구 결과가 2008년에 발표되었다. 그 녹색의 명칭은 과학자 셸레의 이름을 따서 셸레그린으로 불렸다.

12. 인상주의 미술 속 1차 산업혁명 이야기

01 산업혁명과 인상주의 미술

농업혁명과 상업혁명을 거치면서 경제사회가 크게 변화 발전하였다. 농업혁명을 통하여 먹거리의 생산과 소비가 풍요롭고 안전하게 이루어졌다. 상업혁명을 통하여 세계 각 지역 간 교역과 교류가 확대되었다. 이 과정에서 농업분야는 토지의 개간과 관개 등 농사일이 더 힘들어졌고, 상업분야는 새로운 시장 개척을 위하여 대해양의 거친 파도를 가르며 고단한 여정을 극복해야만 했다. 이렇게 힘들고 위험한 노동은 산업혁명의 시작과 함께 기계가 대체하기 시작하였다. 기계의 사용으로 손과 발이 편하고 자유로워졌으며 이것이야말로 산업혁명의 가장 큰 성과이다.

산업혁명기의 역동성을 새롭고 특별한 화법으로 다룬 대표적인 작품은 터너(Joseph Mallord William Turner, 1775~1851)가 그린 '비, 증기, 속도 – 그레이트 웨스턴 철도'란 그림이다. 1844년, 터너는 구세계를 마감하고 신세계를 열어가는 기차에 몸을 실었다. Firefly Class라는 이름의 기차에 올라 증기기관의 힘과 속도를 온 몸으로 느꼈다. 시속 20km 정도로 달리는 기차였지만 당시로서는 빠른 속도감으로 다가왔을 것이다.

터너는 새로운 시대의 변화와 힘차게 시작하는 역동성을 특유의 붓놀

림으로 화폭에 담았다. 그림의 중심인 검은 기차의 증기기관차는 육중한 무게감이 느껴진다. 기관차 전면의 노란 색과 붉은 색 부분은 증기기관의 강렬한 불꽃을 보는 듯하다. 그림에서 기차가 만들어내는 굉음과 비바람 소리까지 느낄 수 있다.

비바람이 몰아치는 흐릿한 런던의 날씨에도 불구하고 전체적으로 빛이 느껴지는 것은 새로운 산업사회를 열어가는 신기술에 대한 희망일 것이다. 다리 아래에는 작은 무동력 배가 비바람 속에 템스 강 위에 위태롭게 떠있다. 자세히 살펴보면 배 위의 두 사람은 좌우로 방향을 잡고 앉아 낚싯대를 드리우고 있다. 빠르게 변하는 산업혁명 시기에 강태공의 느긋함, 아니면 빠르게 변화하는 사회를 따라가지 못하는 힘든 상황을 나타낸 것이다.

터너의 그림에는 하얀색, 노란색과 함께 파란색, 붉은색이 쓰였다. 구 다리와 철교 사이에는 이들 색채들이 심하게 어우러지면서 일종의 혼돈

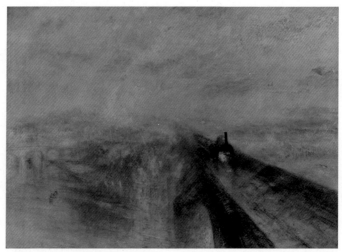

비, 증기, 속도-그레이트웨스턴 철도(유화/91×121.8cm/1844년 작)
터너(Joseph Mallord William Turner/1775~1851) 내셔널갤러리

상태, 즉 과도기를 나타내 보이고 있다. 터너는 이 그림을 그리기 한 해 전인 1843년에 '그림자와 어둠', '빛과 색'에서 노랑, 하양, 그리고 갈색과 파랑이 화폭 전체에 휘몰아치며 어둠과 빛이 펼치는 색의 향연을 표현했다. 터너의 작품에서는 파동으로 이루어진 색으로부터 힘과 에너지를 실감할 수 있다.

02 초기 인상주의에 대한 혹평과 호평

당시 영국의 미술계는 터너의 파격적인 그림을 받아들이지 않았다. 그의 그림은 그리다 만 미완성의 상태라며 많은 미술 비평가들이 혹평을 쏟아내었다. 그런 가운데 터너 그림의 진가를 일찍 알아챈 사람은 미술 평론가이며 경제사회 학자인 존 러스킨(John Ruskin, 1819~1900)이었다.

러스킨은 당시 빠르게 변하는 경제사회의 문제점을 간파하고 독특한 경제관을 제시한 경제사회 학자였다. 그는 산업혁명의 진전과 함께 물질문명이 확산되면서 노동이 빠르게 상품화되며 인간성이 소멸되고 있음을 강조하였다. 이런 위기의식 속에서 러스킨은 마태복음 20장 1절~16절의 주요 내용인 "……그러므로 꼴찌가 첫째가 되고 첫째가 꼴찌가 될 것이다." 라는 포도밭 노동자의 이야기로 풀어간 그의 저서, 『나중에 온 이 사람에게도』에서 인간의 경제학, 생명의 경제학, 천국의 경제학을 강조하였다.

03 최초의 튜브 물감과 미술 세계의 변화

산업혁명이 시작된 지 약 100년 후 물감의 제조와 사용은 미술 세계에 돌풍을 일으켰다. 이전까지는 화가가 스스로 안료를 제조하거나 연금술사 또는 약제사가 만들어낸 안료를 구입하여 사용하였다. 원하는 색을 만

들어내기 위하여 기존 물감을 섞어 사용하기도 하였다. 물감을 섞는 혼색이 중세에는 금지되었던 것에 비하면 마음 놓고 물감을 섞을 수 있는 것만으로도 큰 발전이었다. 그러나 물감을 섞어서 새로운 색을 얻을 경우 대부분 색이 탁해지고 어두워진다. 이것은 감법혼색(減法混色)의 특징이다. 물감을 섞을수록 가시 스펙트럼 파장이 사라지며 일부만 반사되므로 나타나는 현상이다.

물감은 만들기도 어려웠고 보관은 더욱 어려웠다. 동물의 방광에 담아서 보관하였으나 불편하고 색이 변하는 단점이 있었다. 1841년에 금속제 튜브가 발명되어 편리하게 물감을 보관, 사용할 수 있게 되었다. 튜브는 미국에서 발명되었고 튜브의 나사모양 뚜껑은 영국에서 개발되어 특허를 받았다. 튜브 물감은 미술 세계에 혁명적인 일이었으며 이런 혁명이 가장 화려하게 꽃피운 곳은 프랑스였다. 튜브 물감을 사용하게 되면서 화가들은 야외에서 그림을 그릴 수 있게 되었다.

유화 물감이 튜브에 담기기 전, 1780년에 고체 형태의 수채화 물감이 발명되어 수채화 분야는 이미 획기적인 발전이 이루어졌다. 1차 산업혁명이 시작되는 바로 그 시점이었다. 실내를 벗어나 언제, 어디서나 자연 속에서 보고 느낀 것을 수채화로 그릴 수 있게 된 것이었다. 뿐만 아니라 컬러 인쇄기법이 최초로 선을 보인 것도 산업혁명의 초기 시점이었다.

04 인상주의 미술의 부상

영국 화가 터너의 그림은 프랑스의 인상주의 화가들에게 큰 영향을 주었다. 클로드 모네의 그림인 '해돋이–인상'은 터너로부터 영향을 받은 그림이다. 모네는 1870~71년에 보불 전쟁(프랑스–프로이센(통일 독일)) 시기에 런던으로 건너갔다. 런던 체류 중 터너의 작품을 보고 자유로움과

함께 순간의 충만한 느낌에 매료되어 아주 강한 인상을 받았다고 한다. 이후 모네는 매 순간 변하는 빛의 느낌을 빠르고 대담한 붓 자국으로 나타냈다. 대표적인 작품은 르아브르 항구의 야외 현장에서 그린 '해돋이-인상'이었다. 이 그림에 대하여 당시 미술평론가는, "벽지 그림보다 못하다.", "완성된 그림은 없고 화폭에는 그저 인상만이 남겨져 있다.", "이런 그림을 '인상주의' 그림이라 부르면 되겠다."고 강하게 비평하였다. 비평에 쓰인 '인상주의'라는 용어는 새로운 미술사조의 명칭으로 자리 잡았고, 인상주의 화가들의 활동은 오히려 활발해졌다.

'해돋이-인상'에서 눈길을 사로잡는 것은 빨갛게 떠오르는 아침 해이다. 바다 저편 공장의 굴뚝에서는 연기가 피어오르고 있으며 항구 기중기들의 움직임이 느껴진다. 당시의 핵심 산업은 철강, 기계, 섬유와 화학 산업 등이었다.

모네가 '일출'을 그린 1873년은 영국에서 산업혁명이 본격적으로 시작

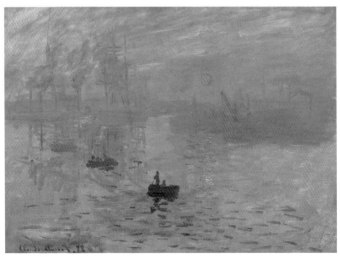

해돋이-인상(유화/48×63cm/1873년 작) 모네(Claude Monet/1840~1926)
마르모탕미술관

된 지 한 세기가 흐른 뒤이며, 프랑스는 영국의 뒤를 바짝 따라 가고 있는 때이다. 1769년에 제임스 와트에 의해 발명된 증기기관은 고압의 증기기관으로 개량되어 본격적으로 산업에 활용된 시점은 1850년대부터이다. 이전까지는 증기기관의 압력이 낮아 석탄만 잡아먹는 등 경제성은 미미하였다. 증기기관의 경제성은 산업혁명 초기 시점 이후 80여 년이 지나고 나서야 실현된 것이다. 전기는 발명된 후 40년, 비행기는 약 40년, 컴퓨터는 약 30여 년이 지나서야 경제성을 갖고 본격적으로 산업에 활용되었다. 모네의 일출은 산업혁명의 여명기를 지나 본격적인 산업화 문턱을 바로 넘어선 시기에 그려진 작품이다.

05 구세계의 마감과 신세계의 도래

1776년에 경제학의 고전인 아담 스미스의 『국부론』이 출간되었다. 『국부론』의 주요 핵심 내용은 "분업의 원리"와 "보이지 않는 손"이며 시장의 기능과 역할을 강조하였다. 아담 스미스는 분업을 설명하면서 핀 생산을 예로 들었다. 간단하게 보이는 핀이지만 철사를 자르고, 갈고, 굽히는 등 여러 공정을 거쳐야 생산된다. 이 모든 공정을 한 사람이 하는 것이 아니라 여러 사람이 각 공정을 나누어 생산할 경우, 전문성이 축적되면서 핀 생산량은 증대된다. 스코틀랜드 지역의 핀 공장에서 한 사람이 혼자서 핀을 만들면 하루에 한 개 정도 만들었다. 그러나 10명이 분업을 할 경우 하루에 48,000개의 핀을 생산할 수 있었다. 한 사람이 4,800개의 핀을 만드는 셈이다. 이것은 분업으로 전문화와 특화의 효과가 나타났기 때문이다. 분업은 일자리도 늘리고 생산성도 높이며, 부가가치의 창출 기회와 규모를 늘어나게 한다는 것을 보이고 있다.

개개인은 자신의 이기심을 추구하며 경제행위를 한다. 그러나 이런 각

자의 경제행위는 자신뿐만 아니라 다른 사람의 생활을 편하고 풍요롭게 만드는 공공의 이익을 창출한다. 예를 들어 어떤 사람이 빵을 만들어 파는 것은 빵을 사먹는 사람을 위하는 이타심에서 하는 행위가 아니라 자신의 수익을 얻기 위함이다. 그러나 빵을 만들 수 없는 사람에게 빵을 공급함으로써 그 사람이 편하게 빵을 먹을 수 있게 된다. 빵의 수요와 공급을 적절하게 맞추어 경제사회의 균형을 찾게 해주는 것이 다름 아닌 '보이지 않는 손', 즉 시장의 원리이다.

비슷한 시기에 또 다른 손을 제시한 경제학자도 있었다. '교묘한 손 (artful hand)'과 '전략적 손(tactful hand)'이다. '보이지 않는 손'이 만병 통치약이 될 수는 없으므로 필요에 따라 전략적이고 교묘한 손이 시장을 관리해서 새롭게 균형을 찾아가는 것도 중요하다고 본 견해였다. 시장에 대한 정부의 개입으로 이해할 수 있다.

아담 스미스의 '보이지 않는 손'과 '분업의 원리', 제임스 와트의 증기기관과 그 뒤를 이은 기차의 출현은 구세계를 마감하고 신세계가 개막됨을 알리는 기폭제와 같은 것이라고 역사학자 토인비는 설명하고 있다.

06 그림 속 만국박람회 전경

1860~1890년대는 국제 분업에 따른 자유무역의 황금시대(golden age)였다. 만국박람회가 개최되기 시작한 것도 이 시기부터이다.

제1회 만국박람회는 1851년에 영국에서 개최되었다. 런던의 하이드파크에 30만 장의 유리로 만들어진 수정궁(크리스털 궁전)을 건립하여 만국박람회장으로 사용하였다. 런던 만국박람회에서는 증기기관차가 공식적으로 첫 선을 보였다. 이후 유럽 각국에서 만국박람회가 개최되었고 국제무역은 더욱 활성화되었다. 당시 영국은 자유무역 체제의 도입과 확대에

주도적이었다. 영국은 산업혁명의 주도국으로서 최고의 산업경쟁력을 갖추었으므로 자유무역의 최대 수혜국이기도 하다.

1855년과 1867년에는 프랑스 파리에서 만국박람회가 개최되었다. 마네가 그린 '1867년의 만국박람회' 그림에는 새로운 문물을 보기 위하여 박람회장을 찾은 사람들의 모습이 보인다. 요즈음의 세계박람회장(EXPO)의 많은 인파와 복잡함과는 달리 가족, 연인, 부부가 여유롭게 박람회장을 둘러보고 있다. 박람회장의 꽃밭과 정원은 그 때나 지금이나 볼거리 중 하나이다. 그림 속 정원은 잘 가꾸어져 있으며, 정원사는 빗자루를 들고 꽃밭 관리에 한창이다. 오른쪽에 개를 데리고 나온 소년은 마네의 아들로 알려져 있다. 마네는 그림도 그리고 박람회 구경도 할 겸 가족들과 함께 나들이 나온 것이다. 오른쪽 상단의 열기구가 인상적이다. 땅으로 이어진 줄은 바람이 있는지 제법 기울어져 있다. 이것은 하늘에서 박람회장과 파리의 전경 사진을 찍기 위해서 띄운 열기구로 최초의 공중 사진촬영 현장이다.

1867년의 만국박람회(유화/108×196.5cm/1867년 작)
마네(Edouard Manet/1832~1883) 오슬로 국립갤러리

만국박람회의 시작과 함께 1860년대는 본격적인 산업 네트워크가 형성되어 산업 활동이 고도화되는 시점이다. 증기기관, 방직기/방적기, 철강의 세 가지는 산업혁명 초기의 핵심 산업으로 급성장하였다. 이러한 산업혁명의 성과는 점차 영국에서 유럽대륙으로, 그리고 북미와 아시아로 확산되었다. 특히 철강 산업은 지금까지도 여전히 산업의 쌀로 불리는 주요 기간산업이다.

07 철강 산업의 태동

인류가 최초로 철을 사용한 것은 BC 4000년경이다. 당시 철은 금보다 8배나 비쌌던 것으로 전해진다. BC 2000년경 지금의 수단 지역에서는 용광로를 사용하였으며, 메소포타미아 지역에서는 BC 1200년경에 철을 사용하기 시작하였다.

인류가 불을 피워 얻어 낸 온도는 석기시대에 모닥불 수준의 화력에서 청동기 시대에 1,000도를 넘기 시작했다. 철이 녹는 온도인 1,535도에 이르기까지 철광석을 녹이는 과정 없이 그대로 두드려서 탄소를 없애고 강도를 높인 철을 만들어냈다. 불을 피워 얻을 수 있는 온도가 1,500~1,600도의 수준에 이르면서 본격적인 철기시대에 이르게 되었다.

산업혁명이 한창인 1852년에 영국의 철 생산은 세계의 50%에 이르면서, 세계의 공장 역할을 하였다. 이후 철강 시대의 본격적인 개막을 상징적이고 극적으로 전 세계에 알린 것은 파리의 에펠탑이었다. 높이 300m(이후 24m의 안테나가 추가되어 324m)에 7,300톤의 철제로 만들어진 가장 높은 철탑이었다. 이로써 당시 가장 높은 곳에 국기를 게양하는 국가는 프랑스였다.

1889년에 프랑스 혁명 100주년을 기념하고 파리 만국박람회 개최에

맞추어 에펠탑이 건설된 이후, 철강 산업은 독일과 미국으로 빠르게 이전되었다. 특히 미국의 카네기스틸(유에스스틸)은 강철의 대량생산을 주도하였고 창업자 카네기는 세계적인 백만장자 반열에 올라섰다.

08 그림 속 철강 산업 현장

1850년대 이후 독일의 대규모 장치 산업의 현장 모습을 화폭에 담은 화가로 아돌프 폰 멘쩰(Adolph von Menzel, 1815~1905)이 있다. 그의 그림, '주물공장'은 1872년에 화가가 프러시안 국립철로 회사를 방문하여 철도 선로의 생산 현장을 그린 것이다. 영국으로부터 유럽대륙으로 철도와 철강 산업의 확산이 이루어진 시기는 1850년대이다. 북미지역으로는 미국의 남북전쟁이 있었던 1865년경이다. 아시아지역으로는 1868년경 일본으로 이어진다.

당시 철도 노선이 확장되면서 철로 수요가 폭발적으로 증대하는 가운데 철도 부설을 위한 강철을 만드는 공장이 매우 중요한 기간산업이었다. 독일은 통일 독일 시대를 이끈 비스마르크를 철혈재상으로 부를 정도로 철강 등 대규모 장치산업에 큰 공을 들이게 된다. 독일이 후발 공업국으로서의 위상을 높이려고 애쓰는 시기이다.

멘쩰의 그림은 많은 노동자들이 철도 레일 생산에 투입되고 있음을 보여준다. 프러시안 국립철로 회사에는 당시 약 3,000명이 일하고 있었다. 쉴 틈 없는 철도 레일의 생산에 식사도 제대로 할 수 없을 정도이다. 그림의 오른쪽 하단을 보면 식사가 소쿠리에 담겨 배달되어 온 것을 알 수 있다. 몇몇 사람이 식사를 배급받아 그 자리에 주저앉아 먹고 있다. 노동자들이 번갈아 가며 식사를 하는 것 같다. 쇳물의 열기를 피하려는 듯 왼쪽에 칸을 막아 놓았다.

주물공장(유화/158×254cm/1872~75년 작) 멘쩰(Adolph von Menzel/1815~1905) Berlin Alte Nationalgalerie

그림에서 가장 먼저 눈길이 가는 것은 한 가운데 붉다 못해 하얀 쇳물이다. 쇳물을 다루는 노동자의 집게 등 도구가 눈에 띄고 그것을 다루는 노동자에게로 시선이 움직이게 된다. 그리고는 뒤편의 둥그런 바퀴와 같은 거대한 기계로 시선이 옮겨간다. 1,500도가 넘는 이글거리는 쇳물의 열기와 기계의 소음이 그대로 전해진다. 멘쩰 그림의 100년 후인 1973년, 우리나라의 포스코는 용광로에 첫 불을 지폈다. 철강을 생산할 수 있게 되면 그 때부터 산업화, 근대화가 급물살을 탄다. 건물, 구축물, 기계 장치 등 모든 생산 및 경제 활동의 근간, 철도를 비롯한 사회간접자본의 출발이 철이기 때문이다.

09 철강의 최대 수요처, 철교: 유럽교 l

철강 산업은 전방 파급효과가 매우 큰 산업이다. 전방 파급효과란 글자 그대로 철강 산업의 전방에 있는 산업들에게 원료인 철강을 공급하여

유럽교(I)(유화/125×180cm/1876년 작)
카유보트(Gustave Caillebotte/1848~1894) 제네바 프티팔레미술관

그 산업을 활성화시킨다는 의미이다. 이렇듯 철강을 중간재로 쓰는 산업으로는 기차, 철로, 교량, 건설, 자동차, 가전 등 거의 모든 산업을 망라한다. 그러므로 '철은 산업의 쌀'이라 부른다.

당시 철강의 가장 큰 수요처는 기차, 철도, 철교였다. 구스타브 카유보트(Gustave Caillebotte, 1848~1894)의 그림 '유럽교'(I)는 철강의 차갑고 강하면서도 유연한 특성을 화폭 가득히 담고 있다. 석조 다리와는 다른 느낌이다. 볼트와 너트로 조인 부분이 견고하게 느껴진다. 그림 왼쪽 뒤편에 파란 옷을 입은 남자가 철교 난간에 팔꿈치를 대고 다리 아래를 내려 보는 모습은 낯설지 않다. 오른쪽 상단의 다리 철골 사이로 파리의 생라자르역의 기차가 뿜어낸 증기가 뭉게뭉게 올라가는 것이 보인다. 걷다 멈춘 오른쪽 남성의 시선도 저 멀리 역에서 나오는 연기로 향하고 있다. 왼쪽 끝의 반만 그려진 남성의 빠르게 걸어가는 모습에서 산업사회가 급속하게 변하고 있음을 느낄 수 있다. 철교의 직선 처리되어 있는 철골에

서는 견고함을, 곡선처리 되어 있는 철골을 통해서는 유연함과 따뜻함을 함께 느낄 수 있다.

10 철강의 최대 수요처, 철교: 유럽교 Ⅱ

카유보트의 유럽교(Ⅱ) 그림에서도 다리 밑의 생라자르역에서 기차 연기가 뭉게뭉게 오르고 있다. 그림 하단 중앙에 보이는 강아지를 끌고 나온 사람은 화폭의 밖에 위치하여 그림에는 나타나지 않으나 그 사람 눈에 비친 유럽교의 모습을 담았다.

그림에서 오른쪽에 철교의 육중한 철골조가 가장 먼저 눈에 들어온다. 거대한 볼트로 조인 철 구조물은 어떤 무게라도 견딜 것만 같다. 다리의 난간에 기대어 턱을 괴고 내려다보는 사람의 시선을 따라가 보면 다리 아래의 생라자르역으로 이어진다. 다리 저편 아래로부터 증기가 피어올라 하늘로 퍼진다. 그림의 왼편에는 앞으로 건너오는 남성과 여성이 보인다. 여기서 남성은 카유보트 자신으로 알려져 있으며 여성의 시선과 교차한다.

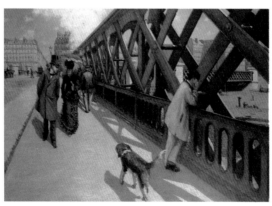

유럽교(Ⅱ)(유화/125×181cm/1876년 작)
카유보트(Gustave Caillebotte/1848~1894) 제네바 프티팔레미술관

이 그림은 특이하고 과감한 구도를 제시하며 새로운 느낌을 준다. 보통 그림의 중심을 잡아주는 소실점은 하나의 점으로 설정된다. 그럼으로써 안정되고 편안하고 자연스러운 그림이 완성된다. 그러나 이 그림에는 두 개의 소실점이 존재한다. 그림을 좌우 두 폭으로 나누어보면 알 수 있다. 하나는 왼쪽의 실크 모자를 쓴 신사인 카유보트 자신의 목 부분이고, 다른 하나는 오른쪽 난간에 턱을 괴고 서있는 사람의 머리 윗부분이다. 따라서 그림을 감상할 때에도 시선이 오른쪽과 왼쪽으로 오가면서 두 부분이 자연스럽게 균형을 이루며 연계된다. 좌, 우 두 부분 사이를 이어주는 것은 강아지의 움직임이다. 오른쪽의 난간에 턱을 괸 사람부터 시작하여 강아지가 자기를 따라오라는 것처럼 움직이므로 시선이 자연스럽게 왼쪽으로 옮겨진다.

다리 위에는 노동자와 자본가, 그리고 남성과 여성이 한 공간에 존재하고 있다. 새로운 산업사회로 접어들면서 계급 간, 성별 간 사회적 교류는 필연이란 메시지를 던지고 있다.

11 철도 네트워크의 확산

산업혁명이 시작되는 1740년대부터 산업혁명의 성과가 한창 나타나기 시작하는 1840년대의 약 100년간, 영국의 인구는 3배 증가하였고, 국민총생산은 4배 이상 증가하였다. 전 세계 석탄 생산의 2/3, 철강의 5/7와 목화를 이용한 솜 생산의 1/2을 생산하였다. 본격적으로 '세계의 공장' 시대를 연 것이다. 이것은 철도 네트워크의 확산과 활용으로 가능해졌으며 기존 시장의 확대와 신시장의 창출이 빠르게 전개되었다.

영국의 기차 시대 개막과 함께 특별한 이벤트도 있었다. 1829년 10월, 리버플-맨체스터 노선의 3km 구간에서 벌어진 기차 경주였다. 당시 우

승한 기관차는 시속 39km로 달렸으며, '로켓'이란 이름이었다는 것도 매우 흥미롭다. 초기 철도 시대를 주도한 영국은 기술력과 자본력을 앞세워 철도 기술과 자본을 수출하기에 이른다. 1827년에 유럽 대륙의 프랑스로 철도 기술과 기차의 수출이 이루어지는 등 1840년대에 이미 유럽 전체로 확산되었다. 당시 기차노선의 총 길이가 4,000km에 이르게 되었으며, 1850년대에 23,300km, 1870년대에 10만km 시대를 맞이하게 된다.

12 대도시의 기차역 풍경

프랑스는 1827년에 영국으로부터 수입된 기술과 자본에 의하여 철도가 개통되었고, 이를 기점으로 프랑스에서의 산업혁명이 본격화되기 시작한다. 경제성장 발전론 분야의 경제학자인 로스토우(Walt W. Rostow)는 프랑스 경제의 이륙기를 바로 이 시기, 1830~1860년으로 보고 있다. 그러나 프랑스는 보불 전쟁(프랑스-프로이센(통일 독일))으로 1871년 석탄의 주산지인 알자스로렌 지방을 독일에게 양도하게 되는 등 근대 산업화를 위한 추진력을 확보하지 못하였다.

클로드 모네(Claude Monet, 1840~1926)의 대표작의 하나인 '생라자르역'은 1877년에 그려졌다. 이 시기에는 유럽 전역에 이미 10만 km 이상의 철도가 거미줄처럼 깔렸으며 유럽 대륙의 국가와 주요 도시를 빈틈없이 연결해 주고 있었다. '생라자르역' 그림의 전체적인 구도는 역 천장의 철제와 유리로 만들어진 삼각 부분과 아래쪽의 철도와 기차로 나타나는 삼각 부분이 합해져서 중앙에 마름모 구도가 형성된다. 마름모 공간은 오고 가는 기차가 뿜어내는 증기로 가득 차 있다. 오고 가는 기차에서 나오는 증기는 각각 색감과 위치가 달라 서로 대비된다. 시원하게 개방되어 있는 공간이기도 하고 연기로 빈틈없이 채워진 공간이기도 하다. 기차들

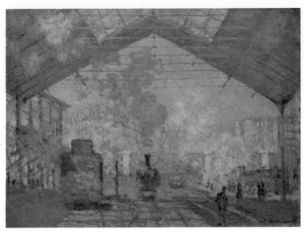

생라자르역(유화/75.5×104cm/1877년 작)
모네(Claude Monet/1840~1926) 오르세미술관

이 육중한 몸집으로 멈추어 서 있지만 연기 탓인지 경쾌하고 빠른 속도감
을 느낄 수 있다.

천장의 철제 틀 모양의 유리 창문을 통해 들어오는 햇빛은 밝고 경쾌한
분위기를 자아내고 있다. 천장의 햇빛과 피어오르는 연기가 만나서 빚어
내는 순간적인 "인상"을 나타낸 인상주의 작품이다. 그림에 나타난 붓 자
국을 보면 빠르게 붓을 움직였음을 알 수 있다. 이는 수많은 승객들이 왕
래하는 공공장소인 기차역에서 순간의 인상을 스케치해야 했기 때문이
다. 실제 이 그림을 그릴 당시 역장의 허가를 받아 기차가 계속 증기를 내
뿜도록 하면서 초벌 그림 작업을 했다고 한다. 파리 생라자르 역의 내부
는 지금도 이 그림과 크게 다르지 않다.

13 시골 풍경 속을 달리는 기차

모네는 파리와 같은 대도시의 기차와 기차역을 그리기 전에 시골 풍경

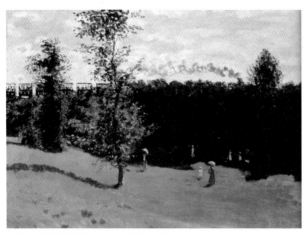

시골의 기차(유화/50×65cm/1870년 작)
모네(Claude Monet/1840~1926) 오르세미술관

속의 기차를 먼저 그렸다. 1870년대에는 이미 프랑스 전역에 기차 선로
가 동서남북으로 연결되어 있었다. 모네의 그림 속 시골의 정취는 여전한
데 얼마 전에 부설된 철도 위를 기차가 달리고 있다. 증기의 각도로 보아
빠른 속도감이 느껴진다. 객차의 한 칸 길이는 짧아서 마치 장난감처럼
보인다. 기차의 속도감과 대조적으로 잔디 위의 우산 쓴 여성과 아이는
따스한 햇볕 아래 여유롭게 거닐고 있다. 그림의 아래는 시골의 생활공
간, 위의 기차는 산업 공간을 나타내며, 둘 사이는 어두운 나무숲으로 구
분된다. 여유로운 시골의 생활공간과 빠르게 움직이는 산업 공간이 대비
되는 것 같다.

 구시대를 뒤로 하고 새 시대를 맞이하는 격변의 시대를 살아가는 화가
들은 시대의 변화를 각자 특유의 화풍으로 그려낸다. 인상주의 화가인 고
흐도 그만의 구성과 색감으로 시대 변화의 이야기를 화폭에 담아냈다. 대
표적인 작품은 '마차와 기차가 있는 풍경'이다. 구시대의 상징인 마차와
신시대의 상징인 기차를 하나의 화폭에 대비시킴으로써 단순하지만 극적

인 구성을 나타내 보였다. 그림에서 가장 먼저 눈에 들어오는 것은 정중앙의 마차 바퀴이다. 마차의 바퀴는 자연스럽게 기차의 바퀴를 보게 한다. 기차 바퀴는 원근법에 따라 매우 작게 나타나지만 기차의 길이만큼 길게 연이어 나타난다. 마차 바퀴의 색감은 매우 인상적이다. 그림 양쪽 집의 지붕 색은 마차 바퀴의 색과 같아서 균형된 구도 속에서 안정감이 느껴진다.

구시대의 상징인 마차는 오르막길을 힘겹게 오르고 있다. 검은 색의 마차는 오래된 것을 의미하며 무겁게 느껴진다. 그림 상단에는 기차가 증기를 길게 내뿜으며 힘차게 달리고 있다. 기관차에서 내뿜는 증기는 뒤로 갈수록 더 풍성하고 크게 연기의 모양을 만들어낸다. 이것은 산업화가 사람들의 일상과 실생활에 널리 확산되고 있음을 나타낸다.

기차의 길이는 캔버스의 전체 폭을 차지할 정도로 길다. 이는 기차가 실생활에 절대적인 영향을 미치고 있다는 것을 보여준다. 열심히 밭일하는 농부는 지나가는 마차와 기차에는 전혀 관심이 없는 것 같다. 흘러가

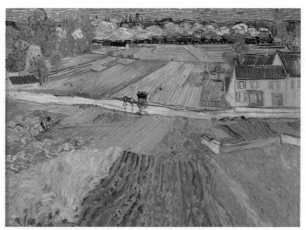

마차와 기차가 있는 풍경(유화/72×90cm/1890년 작)
고흐(Vincent van Gogh/1853~1890) 푸시킨미술관

는 구시대나 다가오는 신시대를 인식하고 대응하기에는 농부가 해야 할 일이 많은 것 같다.

고흐의 그림에서 논밭과 숲은 거의 수직적인 선 처리인데 반해 길과 철도는 수평적인 선 처리로 나타난다. 자연과 인위를 대비시키려는 화가의 의도를 엿볼 수 있다. 그림의 메시지를 정리해 보면 가는 시대와 오는 시대가 완전히 별개의 것으로 구분되는 것이 아니며 어제 없는 오늘은 없다.

14 북미대륙의 철도와 기차

영국의 철도 수출은 유럽대륙에 이어 미국까지 전해진다. 미국에서는 1869년에 대륙횡단 열차가 완공되었다. 조지 이네스(George Inness, 1825~1894)는 동부 델라웨어 지방을 달리는 기차를 그렸다. 멀리 교회 첨탑 뒤 굴뚝과 원형 구조물의 굴뚝에서 연기가 피어오르고 있다. 연기가 올라오는 건축물은 대부분 공장이다. 드넓은 미국 대륙의 동부지역에서

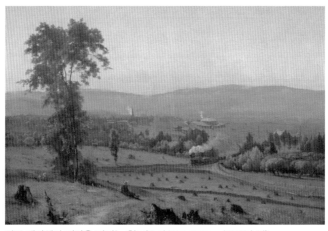

미국 델라웨어 지방을 달리는 철도(유화/86×127.5cm/1856년 작)
이네스(George Inness/1825~1894) 런던국립박물관

산업혁명의 첫 단추가 끼워지고 있는 것이다. 대자연의 곳곳이 연기로 채워지면서 야생의 자연은 서서히 사라지고 있다. 그나마 그림 왼쪽의 큰 나무가 버티고 있고 아직은 농지 사이사이로 규모가 큰 숲들이 건재하고 있으나 곧 증기와 연기가 집어삼킬 것이다.

그림 한가운데 곡선의 철도를 따라 달리고 있는 기차에서 내뿜는 증기는 기차의 속도감을 전달하고 있다. 곡선 처리된 철도와 그 위를 달리는 기차는 힘과 함께 부드러운 느낌도 준다.

그림 하단의 한 남자는 조금 전까지 언덕배기에 누워 낮잠을 자고 있었던 것 같다. 증기기차 소리에 놀라 상반신을 세우고 빠른 속도로 연기를 뿜어내며 다가오는 기차를 바라본다. 호기심 반, 기대 반으로 다가오는 신시대를 맞이하고 있다. 기차의 속도감과 공간감 속에서 커다란 사회 변화가 예고된다. 기차에는 다양한 계층의 사람들이 함께 탄다. 다양한 계층의 사회 구성원이 같은 공간에 함께 하면서 사회 체제가 빠르게 변화하기 시작한다.

15 한 땀 한 땀, 수제 레이스

프란스 할스(1584~1666)의 그림, '웃고 있는 기사'에서 1600년대의 의복에 쓰인 천과 레이스를 볼 수 있다. 그림을 보면 기사의 의상이 매우 흥미롭다. 기사라면 남성성을 강조하여 강인하고 단호한 분위기를 자아내야 할 것 같은데 하늘대는 레이스가 많이 쓰인 옷을 입고 있다. 표정도 근엄하기 보다는 부드럽고 웃음기로 차있다. 그러나 왼손을 허리춤에 올려놓은 자세는 자신감에 차있는 모습이다. 의상의 목 부분과 소매 부분은 레이스로 덮여 있다. 당시 이런 레이스를 짜려면 한 땀 한 땀 많은 시간과 노동이 들었을 것으로 생각된다.

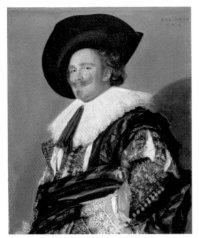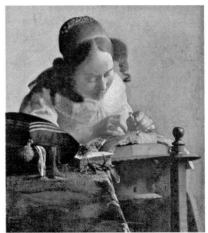

(좌) 웃고 있는 기사(유화/86×69cm/1624년 작) 할스(Frans Hals/1582~1666) 런던월러스콜렉션,
(우) 레이스를 짜는 여인(유화/24×21cm/1665~1670년경) 베르메르(Johannes Vermeer/1632~1675)
루브르박물관

산업혁명에 따른 방적/방직의 기계화가 이루어지기 전까지는 천과 레이스 등 섬유 제품이 수가공업으로 생산되었다. 베르메르(Johannes Vermeer, 1632~1675)의 그림, '레이스를 짜는 여인'은 17세기 중후반, 산업혁명기로 이행하기 직전, 사람 손으로 직접 레이스를 짜는 모습을 보여준다. 눈길을 끄는 부분은 여인의 집중하고 있는 모습, 특히 두 손 사이의 브이자 형태의 실 모양이다. 브이자의 골이 뾰족하여 그 자체로 긴장감을 전해 준다. 이러한 긴장감은 뒤 배경과 왼쪽의 부드러운 천과 실이 이완시켜주면서 전체적으로 안정감을 갖는다.

16 그림 속 섬유산업의 국제화

산업혁명이 완전히 궤도에 오른 1873년에 그려진 에드가 드가(Edgar Degas, 1834~1917)의 '목화 사무소의 초상'은 많은 것을 이야기해주고

있다.

　프랑스인 드가는 1872년 가을부터 5개월간 영국 런던을 거쳐 미국 뉴
욕과 뉴올리언스를 여행하였다. 드가는 뉴욕에서 뉴올리언스까지 장거리
기차 여행을 하며 미국의 산업기술 수준이 빠르게 발전하고 있는 모습을
인상 깊게 보았다. '목화 사무소의 초상'은 뉴올리언스의 사무실의 모습을
그렸으며 가장 앞쪽에 앉아 있는 사람은 드가의 삼촌인 미셀 뮈송이다.
미셀 뮈송(Michel Musson)이 운영하는 뉴올리언스의 목화 사무소에서는
드가의 형제들이 일을 하고 있었다. 두 형제는 그림에서 왼쪽 창문에 기
대고 있는 사람과, 중앙 의자에 앉아 신문을 보는 사람이다. 두 형제 모두
일에는 별 관심이 없는 듯하다. 아버지가 일을 배워 오라고 보낸 것 같으
나 열심인 것 같지는 않다.

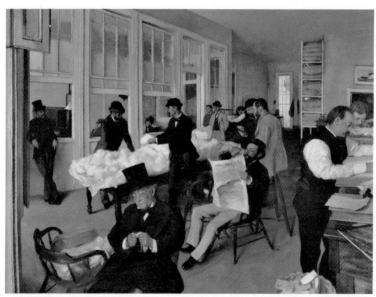

뉴올리언스 목화 사무소의 초상(유화/73×92cm/1873년 작) 드가(Edgar Degas/1834~1917)
포미술관(Pau, Musee des Beaux-Arts)

당시 유럽에서는 방적/방직 산업이 활발하였고 원면의 수요도 증대하였다. 원면은 주로 인도나 미국에서 수입하여 공급되었다. 그림 속 면화들은 검사를 거쳐 뉴올리언스에서 선적되어 대서양을 건너 영국이나 프랑스의 공업단지에 있는 섬유 공장으로 보내질 것이다. 이 시기에 이미 섬유산업은 원재료의 생산과 유통, 중간재와 최종 소비재의 생산과 소비가 전 세계적 네트워크 틀 속에서 이루어지고 있음을 알 수 있다.

뉴올리언스 지역에는 흑인들이 많이 거주하고 있으나 목화 사무소의 실내에는 이들의 모습이 보이지 않는다. 흑인들은 태양이 작열하는 목화밭에서 힘든 노동을 하고 있을 것이다. 매우 고된 일이므로 노동요를 부르면서 일을 하였을 것이다. 노동요는 후에 재즈라는 새로운 양식의 음악으로 자리 잡게 된다. 그림 속 하얀 목화 솜뭉치에는 잔잔한 노동요 음악 소리가 담겨있는 것이다. 드가의 '목화 사무소' 그림은 공공미술관에 팔린 최초의 작품으로 알려져 있다. 이 그림은 아주 큰 그림은 아니지만 개인의 주택 거실이나 방에 걸리기에는 주제가 너무 상업적이다.

미국 남부 지역에서 생산된 원면은 유럽의 면직물 산업의 원료로 쓰였다. 그러나 1800년대에 접어들면서 점차 미국 내에서 면직물 산업이 성장 발전하기 시작하였다. 그 단초를 제공한 것은 유럽이었다. 당시 프랑스의 나폴레옹은 영국의 힘을 약화시키기 위하여 1806년에 대륙봉쇄령을 선포하였다. 내용은 1806~1814년까지 영국과의 교역을 금지하는 것이었다. 교역이 금지되면 영국은 관세 수입 등이 줄어들어 재정이 어려워질 것이다. 영국은 재정적자를 메꾸려 통화량을 늘릴 것이며, 이는 인플레이션을 자초하게 될 것이다. 이렇게 영국이 위기를 맞을 것이라고 예상한 나폴레옹의 대외 정책이었다. 그러나 영국은 재정 혁신을 추구하면서 나폴레옹의 예상과는 반대로 별다른 문제가 없었다. 영국으로 상품이 못 들어가도록 대륙을 봉쇄한 것은 영국에서 대륙으로 상품이 못나오는 것을

의미한다. 따라서 프랑스가 큰 부담을 떠안게 되었고 경제사회가 어려워지게 되었다.

대륙봉쇄령은 미국과 러시아에도 영향을 미쳤다. 미국은 프랑스와 영국 간 고래싸움으로 큰 이익을 얻게 된다. 영국과 프랑스 어느 편도 들 수 없었던 미국은 대륙봉쇄령을 피하려고 1807년 출항정지 조치를 발표하였다. 자연스럽게 해운, 조선업에 집중된 산업자본이 다른 산업으로 분산되었고 이 과정에서 산업간 균형 발전을 도모하게 된 것이다. 유럽과의 무역이 단절되어 유럽의 공산품이 들어오지 못하게 되자 미국은 자국의 공산품 수요 증대에 대응하여 기계화 생산에 박차를 가했다. 미국의 면직물 산업이 본격화되면서 뉴잉글랜드의 섬유산업의 발전이 눈부셨다.

17 실루엣 그림에서 엿보는 금융 산업의 현장

1806년 프랑스 대륙봉쇄령의 위기는 유대인에게 자본축적의 기회가 되었다. 이때 큰 부를 축적한 사람은 런던의 나단 로스차일드였으며 영국과 대륙간 무역이 봉쇄된 가운데 밀수로 큰돈을 챙겼다. 당시 영국의 모직물과 면직물은 최고의 품질로 경쟁력을 갖추고 있었으며 가위를 비롯한 생활 용품도 영국제품이 유럽 시장을 지배하고 있었다. 대륙봉쇄령으로 영국 내에 쌓인 재고를 싼 값에 사들여 대륙으로 밀수함으로써 높은 가격에 팔아 엄청난 차익을 챙긴 것이다. 1815년에 프랑스의 나폴레옹과 반프랑스 연합군이 대치한 워털루 전쟁이 있었으며, 전쟁 투기로 불리는 증권투기를 통하여 런던의 나단 로스차일드는 거대 금융자본을 형성하였다.

로스차일드 금융 가문의 시초는 1대인 마이어 암셀 로스차일드(1744 ~1812)이다. 그는 산업혁명의 초기에 프랑크푸르트의 유대인 생활 집단인 게토(ghetto)에서 출생하였다. 유대인이 기독교인과 같은 지역에서 사

는 것을 금지하는 격리 거주제도가 만들어진 것은 1516년이었다. 베니스에서 시작되었으며, 격리 거주지를 의미하는 게토(ghetto: 히브리어의 어원은 '절교'를 의미)의 밖으로 유대인이 나가는 것은 허용되지 않았다. 1대 로스차일드는 게토 집 1층에서 영업했던 환전상의 아들이었다. 당시 점포 문에는 빨간색 방패의 문장을 걸어 놓았는데 이것의 독일어 발음은 로트쉴드, 영어식 발음은 로스차일드이다. 도시 곳곳에 '유대인과 돼지는 출입금지'라는 표지판이 있었던 시대였다. 이렇게 환전상으로 시작하여 돈을 모으고 운용하면서 유럽의 금융을 지배하기에 이른다. 한 해도 빠짐없이 전쟁을 했던 유럽에서 전쟁비용을 대기도 하며 전쟁을 수익창출의 기회로 삼기도 하였다. 가문에서 운영하는 전령 시스템 속에서 전시 상황에 관한 빠른 정보를 확보하고 이를 주식 시장에서 활용하여 수익을 냈다. 전쟁이 끝나면 전쟁 분담금에 따른 거액의 커미션을 챙겼다. 각국별로 다르게 정해진 환율의 차이를 활용해서 막대한 이익을 취하기도 하였다.

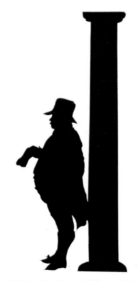

런던 증권거래소, '로스차일드 기둥 실루엣'

로스차일드는 1789년에 산업혁명의 중심지인 영국 런던에 지점을 설립하였다. 이후 영국은 세계 금융 산업의 중심이 되고 "세계의 공장"이면서 "세계의 은행" 역할을 하게 된다. 나단 로스차일드는 매일 오전 10시에 런던증권거래소에 나와 정해진 기둥에 기대서서 정보를 파악하고 주식 매매결정을 내렸다고 한다. 그 기둥은 증권거래소 남동쪽 구석에 있는 도리아식 기둥이며, '로스차일드 기둥'이라 불렸다. 기둥에 기댄 로스차일드의 모습이 실루엣 형식으로 전해진다.

18 조세저항과 실루엣의 시초

실루엣은 그림자 그림이다. 검은 색으로 그려서 만들 수도 있고 종이오리기 작업으로 만들 수도 있다. 1700년대 독일의 마을 축제에서는 1분 정도의 짧은 시간에 쓱쓱 종이오리기 작품을 만들어 주는 장인이 인기였다. 종이오리기로 만든 일종의 초상화인 셈이다. 1700년대 독일에서는 300여 명의 봉건 영주들의 초상화가 실루엣 형태로 전해지고 있다.

실루엣이란 명칭의 유래는 재정 위기와 이를 타개하기 위한 세금과 깊은 연관이 있다. 프랑스 루이 15세 때 재무장관이었던 에티엔드 실루에트(1709~1767)는 당시의 국가 재정 위기를 극복하기 위하여 절약령을 공포하였다. 아울러 귀족과 성직자에게 과세한다거나, 심지어는 숨쉬는 공기에까지 과세하려 했으나 거센 조세저항에 버티지 못하고 재무장관의 자리에서 물러나게 되었다. 이 시기에 실루에트 재무장관 스스로 그림 그리는 물감조차 아까웠던지 검은 형체로 그림을 그렸는데 이것이 실루엣의 시초이다.

13. 미술 속 1차 산업혁명의 빛과 그림자

01 산업혁명과 시민의 일상

1860년대로 접어들면서 산업혁명의 성과가 크게 나타나기 시작하였다. 그러나 산업 활동이 활발해지고 생산물이 증대하면서 이전에는 경험하지 못한 새로운 경제 사회 문제들이 발생하기 시작하였다. 산업혁명의 빛과 함께 그림자도 길게 드리워지기 시작한 것이다.

철강, 기계, 화학 산업 등 핵심 기간산업들이 발전하면서 산업혁명의 추진력은 더욱 강해졌다. 따라서 전 산업 분야에서 생산력이 크게 증대되었다. 상점에는 물건들이 흘러넘치게 되었으며 쇼핑이 일상이 되는 새로운 시대로 접어들었다. 도심의 대로 풍경은 쇼핑객들로 북적이면서 여러 가지 이야기를 만들어낸다. 이전까지만 해도 도심의 대로 풍경에서 이야기를 풀어내기가 힘들었던지 이를 화폭에 담는 경우는 드물었다. 그러나 산업혁명의 성과가 도시민의 일상생활을 변화시키면서 달라진 도심의 대로 풍경이 미술 작품의 주제로 자리 잡기 시작하였다.

과거에는 장보기가 가족들의 먹을거리와 입을 거리를 장만하기 위한 가사 노동이었다. 그러나 대량생산의 시대와 함께 소비제품이 다양해지고 질이 좋아지면서 소비의 양이 증가하고 쇼핑이 즐거운 일로 되었

다. 도심에서의 쇼핑은 많은 사람들의 관심사가 되었다. 늘어나는 소비자들을 끌어 들이기 위하여 대로변에는 호화롭고 멋진 상점이 많이 들어섰다.

02 르노아르의 그림 속 대도시의 일상

르노아르의 그림, '파리의 봄빛 거리'에는 도심의 모습이 인상주의의 붓 터치로 화폭에 가득하다. 도로 연변에 5~6층의 같은 높이로 이어지고 있는 건조하고 일률적인 석조 건물은 어슴프레 표현하거나 가로수로 가려져 있다. 건물의 1층은 상점들이 들어서 있으며 도로의 저편 끝까지 이어져 다양한 색으로 그려져 있다. 이들 상점에서는 유럽과 파리의 유행을 앞서가는 패션 제품들, 보석 등 고가의 사치품들과 함께 커피하우스, 레스토랑 등이 고객을 맞고 있다. 그림 왼쪽에는 벤치에 앉아 신문을 읽고 있는 신사가 보인다. 신문에는 당시의 기사와 가십거리가 흘러넘칠 것이다.

그림 중앙에서 길을 건너려는 여성과 아이들은 도로의 이쪽과 저쪽 공간을 연결해 주고 있다. 쇼핑가를 빠져나오는 마차에는 즐겁고 만족스럽게 쇼핑을 마친 귀족이나 성공한 사업가가 타고 있을 것이다. 묵직함과 속도감이 느껴지는 마차의 움직임 옆으로 수녀가 조용히 서있다. 마차가 수녀 옆을 스쳐지나가는 순간의 장면으로부터 변화하는 사회의 불안감이 전해진다. 산업혁명에 따른 기술문명의 성과물들은 신기하고 편리하기도 하고, 위험한 물건이기도 하다. 앞으로의 일상이 기대되기도 하지만 긴장감과 불안감이 함께 피어오른다.

그림 속 건물 1층의 상점들은 지금까지도 파리 도심의 그 자리에서 끊임없이 새로운 물건들을 진열하여 길가는 사람을 유혹한다. 그러나 쇼핑

파리의 봄빛 거리(유화/52×63cm/1875년 작) 르노아르(Auguste Renoir/1841~1919)
필라델피아미술관

가를 오가는 사람 가운데 진열된 고가의 명품을 어렵지 않게 구입할 수
있는 사람은 몇 되지 않는다. 대부분의 사람에게는 진열된 물건이 그림의
떡일 뿐이며 일상의 의식주 해결조차 어려운 처지가 이어지고 있다. 실제
로 산업혁명이 진행되면서 빈부 격차가 심해졌다. 도시와 농촌 간 격차도
더욱 벌어졌다.

03 산업혁명이 앗아간 개성

산업혁명이 궤도에 오르는 시기에 점묘법을 활용한 새로운 그림들이
발표되었다. 점묘법은 팔레트 위에서 물감을 섞어 그리는 것이 아니라 캔

버스에 점을 찍어 색을 표현하며 보는 이의 눈에서 색이 혼합되어 느끼게 하는 것이다. 점묘법으로 그린 그림은 가까이서 보면 화폭 위에 무수한 점들이 눈에 들어온다. 멀리서 보아야만 형체와 색감이 보이기 시작한다. 특히 6m란 거리를 기준으로 이보다 더 가까운 곳에서 보면 점으로 보이고, 6m보다 떨어져서 보아야만 비로소 형태를 알아 볼 수 있다. 철저히 계산된 과학과 예술의 틀 속에서 창조된 작품이다.

대표적인 작품은 조르주 쇠라(Georges Pierre Seurat, 1859~1891)의 '그랑드자트 섬의 일요일 오후'이다. 그림에는 섬에서 휴식을 취하고 있는 파리지엔 약 30여 명이 나타나 있다. 서있는 사람이건 앉아있는 사람이건 모두에게서 표정을 읽을 수 없다. 남녀노소 모든 사람이 비슷한 분위기를 자아낸다. 중산층의 몰개성, 속물적 인상, 무감정, 뻣뻣한 분위기를 표현하고 있다. 물질문명이 확산되면서 사람들의 개성이 사라지는 현상

그랑드자트 섬의 일요일 오후(유화/207×308cm/1884년 작)
쇠라(Georges Pierre Seurat/1859~1891) 시카고미술관

이 함께 나타난 것이었다.

그림에는 잔디밭이 넓게 펼쳐져 있으며 여기저기 시든 것처럼 보인다. 이것은 쇠라가 시든 잔디를 잘 나타낸 것일 수도 있고, 녹색 물감의 안료가 시간이 지나면서 화학적 반응을 하여 나타난 현상이라는 의견도 있다. 다른 측면으로는 산업혁명이 궤도에 오르면서 나타나기 시작한 환경 파괴 문제를 상기시키기도 한다. 녹색은 환경 관련 사회운동이나 그린피스 등이 연상되면서 환경을 상징하는 색이다. 산업 활동이 활발해지며 사람들의 생활이 풍요롭고 편안해졌지만 잔디밭이 시들어가는 환경 문제도 깊어지고 있음을 생각하게 한다.

산업혁명이 빠르게 확산되는 과정에서 여성들의 사회진출 등 여성해방의 움직임도 나타났다. 쇠라의 그림에서 여성들의 우산이 유난히 눈에 띈다. 우산은 산업혁명 이후 여성이 집밖으로 나오기 시작하는 것을 의미하는 상징적인 물건이다. 쇠라도 여성 해방을 우산으로 표현하여 자유의 이미지를 나타낸 것이다.

04 산업혁명의 그림자, 환경 문제

피사로의 그림, '퐁투아즈 근처의 공장'에서는 환경 문제를 읽을 수 있다. 퐁투아즈는 파리 북서쪽에 위치하는 작은 시골 마을이다. 그림 아랫부분에 흐르는 강은 우아즈 강이다. 우아즈 강은 센 강과 합류되어 파리로 흐른다. 이 마을은 철도로 파리와 연결되면서 산업화가 가속화되었다. 가스 공장, 페인트 공장, 전분 공장 등이 들어서면서 공단을 형성하였다. 공장의 굴뚝에서 내뿜는 연기는 거의 수평으로 왼쪽 방향으로 퍼져나가고 있으며 강한 바람이 부는 것을 알 수 있다.

굴뚝의 연기는 하늘의 구름과 조화를 이루어 산업 사회의 인공적인 것

퐁투아즈 근처의 공장(유화/48×56cm/1873년 작)
피사로(Camille Pissarro/1830~1903)

과 자연의 풍경이 이상할만치 조화를 이루고 있다. 작은 시골 마을에서도 산업혁명이 만들어낸 현대성이 잘 용해되어 있다. 그러나 공장의 굴뚝에서 나오는 검은 매연 연기는 대기를 오염시키고 있음을 암시한다. 아직은 인공적인 것과 자연적인 것이 큰 거리감을 보이고 있지 않으나 강변의 공단과 강가 언덕, 강물이 어떻게 변해갈 것인지 우리들은 이미 잘 알고 있다.

아르망 기요맹(Armand Guillaumin, 1841~1927)은 산업화의 과정에 세워진 많은 공장에서 노동이 점점 더 힘들어지는 모습을 화폭에 담는데 몰두한 화가이다. 인상주의 화가 대부분이 부르주아의 여가생활을 주제로 그림을 그린 것과는 달리 기요맹은 산업화 풍경을 다루었다. 실제로 기요맹은 파리-오를레앙 철도회사에서 근무한 산업 전사였다.

기요맹의 그림, '이브리의 일몰'에서 이브리 마을은 마른 강과 센 강이 만나서 파리로 흘러드는 곳이다. 당시 파리에서 산업화가 확장되면서 근교까지 공장 부지가 이어졌다. 이브리는 파리 교외 강가에 위치하여 산업 활동의 최적지이다. 이런 지리적 특성 때문에 이브리 지역은 산업공단으

이브리의 일몰(유화/65×81cm/1873년 작)
기요맹(Armand Guillaumin/1841~1927) 오르세미술관

로 개발되었다. 철물 공장을 비롯하여 비료, 니스, 접착제, 젤라틴, 초, 왁스 등의 제품을 생산하는 공장들이 빼곡하게 들어섰다. 소음과 악취, 매연과 연기가 일상이 되었다. 그러나 바람이 한번 강하게 불면 깨끗한 공기가 불어와 상쾌해지는 곳이기도 하다.

기요맹의 그림은 일몰 시간대의 공단 모습을 강변 멀리서 바라본 풍경이다. 일몰의 노을은 해가 지지 않을 듯 노란 색의 기세가 대단하다. 오른쪽의 숲은 어둠이 깔려 어두운 나무 사이사이로 저녁노을이 보인다. 연기를 내뿜고 있지 않는 공장들은 하루 작업을 마친 모양이다. 산업단지가 얼마나 넓은지 저 멀리까지 들어서 있는 굴뚝으로 미루어 짐작이 된다. 공장에서 만들어진 물건들은 강물을 따라 빠르게 수송되어 각지의 시장으로 나갈 것이다.

이 그림도 인상주의 작품이며 순간의 인상을 담고 있지만 실제로는 이 작품을 그리기 위하여 많은 스케치와 습작이 남아 있다.

05 산업혁명의 그림자, 빈부격차

환경 문제와 함께 빈부 격차 등 사회 문제가 빠르게 확산되고 있는 가운데 이들 문제를 화폭에 담은 작품들이 나타났다. 산업혁명의 주요 산물인 기차를 주제로 하여 빈부 격차 등 사회 변혁의 메시지를 다룬 작품도 많다.

증기기관차의 출현과 함께 경험하게 되는 기차의 속도감과 공간감 속에 커다란 사회 변화가 시작되었다. 기차에 탄 승객들은 여러 사회적 계층이 혼재되어 있다. 사회 구성원이 혼재된 상태에서 사회 체제의 변화가 서서히 또는 혁명적으로 빠르게 생겨나기 시작한다. 그러나 산업혁명에 따른 수익은 일부 자본가 또는 귀족들에게 돌아갔으며 노동자들은 여전히 열악한 생활환경 속에서 헤어나지 못했다.

오노레 도미에의 그림, '3등석 객차'와 '1등석 객차'는 마치 영화 '설국열차'를 연상시킨다. 3등석 객차의 사람들은 좁은 자리에 많은 사람들이 끼여 앉아 있다. 앞좌석의 부부로 보이는 남녀의 손은 거친 노동을 하는 사람임을 보여준다. 3등석 객차에 신사복을 입고 챙이 높은 모자를 쓴 남성도 여러 명 타고 있는데 이들은 산업혁명에 따른 수익 창출의 기회를

(좌) 3등석 객차(유화/65.4×90.2cm/1862년 작) (우) 1등석 객차(수채/20.5×30cm/1864년 작)
도미에(Honore Daumier/1808~1879)

갖지 못한 사람들인 것 같다.

　반면에 1등석 객차의 공간은 넉넉하며 신문을 읽는 여성, 밖의 경관을 내다보는 사람의 표정이 여유롭다. 피케티의 저술에 의하면, 1810~1910년의 기간에 프랑스의 상위 10% 사람이 프랑스 전체 부의 80~90%를 차지했으며, 상위 1%의 사람은 50%를 전후하는 막대한 부를 차지하고 있었다. 특히 파리에서는 부의 편중이 더욱 심했다.

　일찍 산업혁명을 주도해 온 영국은 산업 활동의 그림자, 즉 환경파괴와 빈부 격차 문제를 다른 나라보다 앞서 경험하게 된다. 2021년 현재의 산업사회에서 경험할만한 경제사회 문제들이 이미 1880~90년대에 나타났다. 따라서 영국에서는 경제사회의 문제를 풀기 위한 정책 측면의 경제학이 발전하였다. 반면 프랑스나 독일, 오스트리아 등 국가의 경제학은 규범적이고 이론적 측면이 강조되었다.

06 고단한 노동의 대물림

　사실주의의 거장 쿠르베(Gustave Courbet, 1819~1877)는 '돌을 깨는 사람들'에서 노동자들의 힘든 삶을 화폭에 담았다. 생산 현장에 산업 기계들이 도입되어 대량생산으로 이어지는 산업혁명 이면의 고단한 노동 현장을 보여준다. 이 그림은 큰 화폭에 공사장에서 돌을 깨는 두 사람이 묘사되어 있다. 두 사람은 각각 어린 노동자와 장년의 노동자를 대표한다.

　왼쪽의 어린 노동자는 성인 노동자와 비교해 매우 낮은 임금을 받는다. 소년과 장년을 등장시켜 소년의 미래가 옆에 있는 장년의 삶과 같다는 것을 암시하고 있다. 빈곤의 굴레가 이어질 것임을 나타낸다.

　당시 예술가들은 사회문제에 대하여 눈을 피해서도 안 되며 예술을 통

돌을 깨는 **사람들**(유화/159×259cm/1849년 작)
쿠르베(Gustave Courbet/1819~1877)

하여 사회적 공익을 추구해야 한다고 생각하였다. 쿠르베는 예술이 갖는 사회적 공익성을 중시한 화가로서 예술은 단순히 오락거리여서는 안 되며 사회의 건전성을 위하여 봉사해야 한다는 생각을 갖고 있었다.

'돌을 깨는 사람들' 그림 속에는 기존의 화가들이 화폭에 담았던 아름다움은 없다. 그림 속 사람들은 길에서 쉽게 만나 볼 수 있는 노동자이며 힘든 일상을 보내고 있다. 이상적인 아름다움을 다룬 이전의 작품에서는 볼 수 없는 주제와 인물의 모습이 화폭에 가득하다. 따라서 이 작품이 1850년 파리의 살롱전에 처음 전시되었을 때, 많은 이들의 비판을 받았다.

쿠르베는 사실주의의 대표적인 화가인 만큼 사회의 진실한 모습을 있는 그대로 밝히고자 했다. 이 작품은 현실적인 노동의 현장을 있는 그대로 화폭에 담아 노동의 고귀한 가치를 강조하며 산업사회에 강한 메시지를 전하고 있다. '돌을 깨는 사람들'은 미술사적으로 큰 의미를 지닌 작품이지만 안타깝게도 제2차 세계대전 중에 소실되어 원작을 감상할 수 없다.

07 고흐가 본 삶의 애환

고단한 삶의 현장은 여러 화가들에 의하여 화폭에 담기게 된다. '감자 먹는 사람들'은 빈센트 반 고흐(1853~1890)가 그린 초기의 그림들 가운데 비교적 큰 작품이다. 화폭에 여러 사람을 그려 넣은 고흐 최초의 그림이다. 고흐는 '감자 먹는 사람들'을 자신의 그림 가운데 가장 훌륭한 그림으로 스스로 평가하고 있다.

고흐는 밀레처럼 농촌과 농민의 애환을 그리는 '농민 화가'가 되려고 했다. 농부들의 어렵고 힘든 일상을 있는 그대로 표현함으로써 그림에 진실을 담으려 했다. 이 그림에 대해 고흐는 동생 테오에게 다음과 같이 편지를 썼다. "나는 램프 불빛 아래에서 감자를 먹는 사람들이 접시로 내민 손, 자신을 닮은 바로 그 투박한 손으로 땅을 팠다는 점을 분명히 보여주려고 했다. 그 손은, 손으로 하는 노동과 정직하게 노력해서 얻은 식사를 암시하고 있다."

'감자 먹는 사람들' 그림에서 보이지 않은 식탁 아래 공간에는 손보다 더 거칠고 고단했을 발과 그 발을 감싸고 있는 낡은 신발이 상상된다. 고

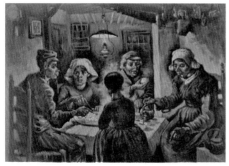

(좌) 감자 먹는 사람들(유화/81×114cm/1885년 작) (우) 신발(유화/45.1×73cm/1886년 작)
고흐(Vincent van Gogh/1853~1890) 반고흐미술관

단한 농부와 노동자의 삶을 잘 나타낸 고흐의 또 다른 작품으로 '신발'이 여러 점 전해진다. 고흐의 작품 '신발'은 농부와 노동자의 힘든 일상을 모두 품고 있는 듯하다. 벗어놓은 신발과 풀려있는 신발 끈은 힘들고 고된 노동에서 벗어나기를 기원하는 마음이 실려 있는 것으로 보인다.

고흐에게 노랑은 매우 특별하고 아름답다. 그러나 고흐의 시대였던 19세기에는 선정적 내용의 책을 노란 책이라 불렀으며 이를 소지하는 것만으로도 중형에 처해질 정도였다. 노랑은 선정성, 도덕적 해이는 물론 노화를 의미하기도 하며 부정적인 색이었기 때문이다. 따라서 노랑은 사용되는 데에 제한적일 수밖에 없었다. 그럼에도 고흐의 '성경이 있는 정물'과 '파리지엥 소설' 그림에는 노란 책이 화폭에 담겨있다. 1890년대의 10년간은 "노란색의 10년"이라 불릴 정도로 많이 사용되었고 그 상징적 의미도 긍정적이고 유쾌하고 중요한 의미를 담기에 이른다.

고흐 시대에 노란색은 크롬옐로의 물감을 사용하였다. 이 물감은 화폭에 칠해진 후 오랜 시간이 흐르면 조금씩 변하여 갈색으로 된다. 고흐의 노란색 중심의 작품 가운데 대표적인 것의 하나로 '해바라기'를 들 수 있는데 이 작품도 점차 변색되고 있는 것으로 알려진다. 해바라기 꽃은 샛노란 색으로 피었다가 시들면서 갈색으로 변한다. 이런 자연현상이 '해바라기'의 화폭 속에서 나타나고 있는 것 같아 신비롭다.

08 농부와 도시 노동자

고흐와 비슷한 시기에 활동한 장 프랑수와 밀레의 '씨 뿌리는 사람'은 1850~51년 프랑스 살롱전에 전시되었으며 큰 반향을 불러 일으켰다. 커다란 캔버스에 평범한 농부의 미화되지 않은 모습이 꽉 채워져 있었기 때문이었다. 농부의 농사짓는 모습이 마치 영웅처럼 묘사되어 있다.

씨 뿌리는 사람(유화/82.6×101.6cm/1850년 작)
밀레(Jean Francois Millet/1814~1875) 보스톤미술관

 당시까지 그림의 중심은 영웅, 신화 속 인물, 왕족과 귀족 등 상류계급의 사람들이었다. 농부가 그림의 주인공으로 나타나는 경우는 거의 없었다. 프랑스 혁명을 기점으로 프랑스 사회는 민주화가 가속화되면서 농부, 노동자 등 일반인이 그림에 등장하는 등 미술세계에 큰 변화가 생겨났다. '씨 뿌리는 사람'이 살롱전에 전시되자 공화정 정부는 시골과 농부가 그려진 풍경화와 풍속화야말로 민주적 그림으로 높이 평가하여 전폭적인 재정 지원을 하였다.

 씨 뿌리는 남자의 몸짓은 매우 단호하고 강한 동작을 보이고 있다. 발걸음은 당당하며 씨앗을 움켜쥔 손도 노동의 고귀함을 전한다. 보수적인 부르조아 비평가들로서는 위협적으로 느껴질 수 있는 모습이다. 그림 속 손에 씨앗 대신 시위 전단을 대비시키면 곧바로 전단을 뿌리며 혁명의 씨앗을 뿌리는 운동가를 연상할 수 있기 때문이다. 농장의 노동자를 주로

씨 뿌리는 사람(유화/64×80.5cm/1888년 작) 고흐(Vincent van Gogh/1853~1890)
크뢸러-뮐러 미술관

그린 밀레는 사회주의를 선동한다는 비평을 받기도 하였다.

어두운 진흙색 바탕은 농부의 삶의 뿌리는 흙이라는 것을 강조한다. 경사진 밭에 씨를 뿌리는 것으로 보아 척박한 토지에서의 농사일임을 알 수 있다. 농부의 삶이 녹록하지 않음을 말해준다. 모자를 눌러쓴 농부의 표정은 약간 어두운 가운데 비장함이 느껴진다.

도시에 사는 사람들에게 전원생활은 로망의 대상이다. 그러나 농민에게는 삶의 수단이요 터전인 대지에 발을 딛고 경작해야 하는 고단한 노동의 현장이다.

밀레의 '씨 뿌리는 사람'과 같은 제목의 그림을 고흐도 그렸다. 고흐는 1888년 2월 프랑스 남부 아를로 이주하였다. 그의 고향 네덜란드의 음산하고 어둑한 날씨에 비하면 남유럽의 불같은 태양은 거부할 수 없는 유혹이었을 것이다. 고흐는 작열하는 태양 아래 드넓은 아를의 평야에서 씨를

철거 노동자(유화/250×152cm/1897~99년 작)
시냑(Paul Signac/1863~1935) 오르세미술관

뿌리는 사람을 그렸다. 그림 속의 사람은 38년 전 밀레가 그린 '씨 뿌리는 사람'과 거의 같은 자세이다. 비옥한 토지에 강렬한 햇볕, 가벼운 발걸음으로 씨를 뿌리는 사람의 느낌은 크게 다르다. 씨를 뿌리는 것은 시작을 의미한다. 이 그림은 고흐가 고갱을 아를로 초청하여 새로운 예술 세계를 펼치려는 기대와 희망을 갖고 그린 것이다.

씨 뿌리는 사람이 자연과 대지에 맞서는 노동의 숭고함과 삶의 고단함을 나타낸 것이라면 폴 시냑(Paul Signac, 1863~1935)의 '철거 노동자'는 노동자의 애환을 그렸다기보다는 산업사회의 부정적인 측면을 폭로하고 이것을 무너뜨리는 전사를 그린 것으로 보인다. 그래서 새로운 유토피아를 꿈꾸며 건설해가는 주체로 보이기도 한다.

무정부주의자인 시냑의 시각에서 보면 기존 정부 주도의 각종 제도와 규정을 부정하는 메시지를 전하는 것일 수도 있다. 그러나 그림의 배경은

어둡지 않으며 노동자의 표정도 절망적이지 않다. 한편으로는 '철거 노동자' 그림의 경우 무정부주의의 프로파간다, 즉 선전처럼 보이기도 한다.

09 영국의 산업화 진전과 도덕성 회복 운동

영국의 산업 경쟁력과 금융경쟁력은 세계 최고 수준으로 세계의 공장과 세계의 은행 역할을 수행하였다. 이런 힘을 세계에 알리고 경제 지도를 확대하기 위한 방편으로 영국은 만국박람회 개최를 주도하였다.

1851년 런던에서 개최된 만국박람회에서는 고도의 기술을 활용한 첨단 제품을 선보이고, 계약이 체결되어 거래까지 이루어졌다. 박람회장을 위하여 건축된 런던 하이드 파크의 수정궁은 유리와 철골조만으로 지어진 최첨단 건물로 당시 큰 화제가 되었다. 수정궁의 건축을 위하여 철골조

깨어나는 양심(유화/76×55cm/1853년 작)
헌트(William Holman Hunt/1827~1910) 테이트미술관

와 유리를 표준화하여 대량생산하고 조립함으로써 단시간에 완공할 수 있었다.

이 시기 영국 일반 시민들의 삶이 물질적으로 풍요로워지면서 많은 경제사회적 문제들이 생겨났다. 이에 대한 위기의식으로 도덕성 회복의 움직임이 시작되었다.

당시 영국 경제사회의 단면을 보여주는 그림으로 윌리엄 홀먼 헌트(William Holman Hunt, 1827~1910)의 '깨어나는 양심'을 들 수 있다. 그림의 배경은 1853년, 런던의 한 가정집 거실이다. 피아노와 가구, 장식품과 남녀의 의복에서 풍요로움이 느껴진다. 바닥에는 붉은 색 양탄자가 깔려 있으며 두 사람의 관계가 부부임을 나타내는 그림 속 메시지는 전혀 찾아볼 수 없다.

여성의 움직이는 자세와 눈빛, 시선을 보면 일어서려는 것으로 보인다. 방금 전까지 남성의 무릎에 앉아 피아노를 치며 즐거운 한 때를 보낸 것 같다. 그러나 여성은 무엇인가를 보고 순간적으로 깨우친 듯 일어나려하고 있다. 여성의 눈빛과 시선은 밝은 바깥세상으로 향해 있다. 밝고 찬란한 바깥 세상은 그림 속 여성의 뒤편에 그려져 있는 거울을 통하여 확인된다. 반면 남성의 자세와 눈빛과 표정은 여전히 달콤한 즐거움과 편안함에 취해 있다. 고된 산업현장에 지친 남성들은 순간의 타락에 저항할 수 없을 정도로 정신적으로 피폐하고 나약해져 있다. 순간의 향락이나 편안함에 쉽게 빠지고 헤어 나오기도 힘들다.

모성적, 방어적인 여성성이 먼저 양심을 일깨우는 것이다. 거울에 비친 그녀의 어두운 뒷모습은 타락을 의미한다. 지금 이 순간 여성의 시선은 눈부시도록 아름답고 밝은 바깥 세상을 바라보며 일어나려 애쓰는, 즉 양심이 깨어나는 순간이다. 풍요로운 물질 속에 점점 사라지는 도덕성, 순수성, 성실성을 되찾아야 한다는 헌트의 메시지이다.

10 파리의 살롱전과 낙선전

프랑스에서는 런던에 이어 1855년, 1867년, 1878년에 파리 만국박람회를 개최하였다. 이후 1889년 파리 만국박람회에서는 프랑스혁명(1789년) 100주년 기념으로 에펠탑이 선을 보였다. 만국박람회에서 세계인의 이목이 집중되는 또 한 곳은 파리 살롱전이었다. 파리 살롱전은 1666년부터 시작되었으며 1800년대 후반부터는 유럽 전역의 화가들이 참여하는 최대의 전시회로 자리 잡고 있었다. 공모전이었으므로 출품작 가운데 많은 작품이 낙선되어 살롱전에 전시를 할 수 없었다. 마네, 모네, 쿠르베, 피사로, 르노아르, 세잔느와 같이 시대를 앞서가는 화가들의 작품은 전통적인 기준으로 평가되는 심사에서 낙선되기도 하였다. 1863년에는 낙선 작품들을 모아서 이른바 '낙선전'을 개최하였다. 1863년 낙선전의 장소는 1855년에 만국박람회가 개최되었던 산업궁전이었다.

쿠르베나 마네는 개인전을 열어 만국박람회에 참가한 많은 사람들이 볼 수 있도록 하였다. 전시 작품 가운데 마네의 마지막 작품인 '폴리 베르제르의 술집'은 매우 흥미롭다. 폴리 베르제르 술집은 매일 밤 카페 콘서트가 열리며 술과 음식을 즐기면서 발레나 서커스 등을 관람할 수 있는 파리의 대표적인 사교장이다. 두 개의 둥근 등은 절묘한 자리에 위치하여 마치 해와 달처럼 실내를 비춘다. 앞의 탁자 위에는 다양한 술병들이 진열되어 있다. 말없이 무표정하게 서 있는 여종업원의 가슴위의 꽃과 앞쪽 유리잔에 꽂혀있는 꽃은 여성이 진열되어 있음을 보여주는 것 같다. 여성의 목걸이는 마네의 '올랭피아'를 떠올리게 한다.

여성의 뒤쪽 거울에는 홀의 많은 사람들이 비춰 보이지만 혼란스럽지 않다. 이들은 공연 중인 서커스 쇼를 관람하며 술과 음식을 즐기고 있다. 그림의 왼쪽 상단 구석, 그네에 두 다리가 내려져 있는 것으로 보아 공중

폴리 베르제르의 술집(유화/96×130cm/1882년 작)
마네(Edouard Manet/1832~1883) 커틀드 인스티튜드미술관

그네 서커스 쇼가 시작되는 것 같다. 특히 신발의 색은 녹색이며 이는 반대 편 오른쪽 하단 탁자 위의 녹색 술병과 절묘한 색의 균형을 이룬다. 당시 녹색 술은 앱상트라는 술이며 많은 사람들이 즐겼다. 1860년대부터 값싼 술로써 유럽 전역에서 유행처럼 즐겨 마신 앱상트이다. 파리 사람들은 오후 5~6시를 "녹색 시간"이라 부르며 앱상트를 즐겼다. 그러나 55~75도의 독한 술이며 환각 작용 등 부작용이 있다는 점이 알려지면서 금주령이 선포되기도 하였다. 앱상트 녹색은 에메랄드 빛과 같으며 영롱한 빛 속에 사회 전체를 병들게 한 술로 알려졌다. 고흐 등 많은 화가들도 즐기며 예술혼을 불태운 술이었다.

여성 앞모습의 위치로 보아 거울에 비친 여성의 뒷모습과 남성의 위치는 비현실적이다. 탁자 위의 오렌지는 아담의 오렌지로서 거울 속 남자의 실체에 대비된다. 거울 속은 조용하며 다른 세계처럼 보인다. 산업화로 풍요로움이 확산되고 있는 가운데 풍요와 빈곤, 소통과 불통, 실재와 상상이 공존하는 사회를 그림을 통하여 나타내고 있다.

11 우주의 색인 코스믹 라떼, 베이지

1800년대 후반, 프랑스에서도 산업화의 물결이 본격적으로 몰아치게 되었다. 프랑스 자본가 계급의 층이 두터워지며 계층 간 소득 격차는 더욱 심해졌다. 피케티가 그의 저서 『21세기 자본』에서 강조하고 있듯이 이 시기에 파리 등 대도시 자본가와 노동자의 소득 격차는 이미 크게 나타나고 있었다. 부르주아지계급은 물질적 풍요 속에서 무난하면서 고상한 취향을 강하게 추구하였다. 이런 배경에서 생겨난 색깔이 베이지이다.

베이지란 "양에서 깎아낸 털 그대로의 색"을 의미한다. 이런 베이지에 대한 흥미로운 과학적 설명이 제시되었다. 과학자들이 20만 여 개의 은 하계에서 찾아낸 일반적이고 보편적인 우주의 색이 바로 베이지 색이며 이를 '코스믹 라테'로 부르기도 한다. 우주와 관련된 색으로 빅뱅 버프, 또는 스카이 아이보리와 같은 색 이름으로 불리기도 하였다.

화폭에 그림을 그리기 위한 준비 작업으로 캔버스 바탕에 일차로 색을 입힐 때 베이지 색을 많이 쓴다. 13~17세기까지 화폭의 바탕색으로 사용한 것은 백악, 즉 초크였다. 유럽대륙과 영국 사이의 도버해협 양단에는 절벽이 이어지고 있다. 이 절벽은 단세포 해조류인 백악의 침전물이 수백만 년 동안 쌓여 만들어진 하얀색 절벽이다. 이곳의 흙을 물에 개어 가라앉는 덩어리로부터 하얗고 고운 가루를 얻는데 이것이 파리화이트(호분)라는 흰 물감이다. 캔버스 바탕색으로 칠하는 백악, 초크는 질이 낮은 가루로 만들었다.

베이지는 지극히 물질적인 특성을 가지고 있으면서 고상하고 무난하여 산업사회의 빛과 그림자, 그 이중적 특성을 멋지게 표현하고 있는 색이다.

12 기업가의 명화 수집과 전시

산업혁명의 황금기에 부와 명성을 얻은 사람들 가운데 명화 수집에 관심을 갖고 문화 예술적 명예를 얻은 기업가들이 있다. 어떤 기업가의 수집 작품은 양적으로 규모가 클 뿐만 아니라 질적으로도 최고 수준의 명작들로 가득하다. 수집된 작품들은 다양한 형태로 전시되어 많은 사람들에게 감동을 주고 있다. 대표적인 몇 가지 예를 들어 본다.

사무엘 커틀드(Samuel Courtauld, 1876~1947)는 20세기 영국 미술사에서 중요한 인물이다. 그는 직물상인이었고, 레이온을 생산하는 화학섬유회사를 운영하여 큰돈을 벌었다. 빅토리아시대에 성공한 사업가인 그는 커틀드갤러리를 조성하였다. 수집 작품 가운데 "폴리 베르제르의 술집"(마네) "관람석"(르노아르), "아르장퇴유의 가을"(모네), "카드놀이 하는 사람들"(세잔느), "두 번 다시는"(고갱)과 같은 명화들이 포함되어 있다. 1932년 커틀드 인스티튜드 오브 아트를 개관하였으며 520점의 명화, 7,000점의 드로잉, 2만 점의 프린트물, 550점의 조각물 등을 소장하고 전시장을 운영하고 있다. 상업과 경제 활동을 통해 축적된 부로 예술품을 수집하여 (준)공공재로서 사회에 공헌하는 예를 보여준다.

산업혁명 시기에 큰돈을 번 빅토리아 시대의 기업가들 가운데 예술을 아끼고 사랑하는 문화적 귀족으로 거듭나는 모습을 보이고 있는 경우는 제법 많다. 18세기, 19세기에 월러스 가문 5대에 걸쳐 수집된 작품들은 1897년에 국가에 헌납되었다. 월러스 컬렉션에는 귀족 가문이었기에 수집이 가능한 왕궁이나 귀족들의 장식품과 생활 용품이 수집되었으며 그 규모가 크고 종류도 다양하다. 회화 분야에서도 티치아노, 렘브란트, 할스, 벨라스케스 등 세기의 작품들이 다수 포함되어 있어 관람이 즐겁고 특별하다. 영국의 문호, 디즈레일리(Benjamin Disraeili, 1804~1881)가

1878년 방문하여 방문록에 남긴 글, "순수하고, 즐겁고 멋진 이 곳"에서 알 수 있듯이 갤러리로 한 발 들여 놓는 순간부터 시간과 공간이 특별해지는 경험을 하게 된다.

뷜레(Emil Georg Bührle, 1890~1956)는 독일 출생에 스위스 국적을 가진 사업가였다. 20mm 기관포 기술의 특허를 가지고 있는 공작기계 회사를 장인으로부터 물려받아 사업을 이어왔다. 제1, 2차 세계대전에 그의 회사 제품인 기관포가 전장에서 사용되었다. 뷜레의 그림 수집은 1936년에 르노아르의 정물화와 드가의 무희를 그린 소묘 작품 4점을 구입하는 것으로부터 시작되었다. 이후 인상파 작품들을 구입하여 뷜레 컬렉션으로 소장, 전시해오고 있다. 구입 작품 가운데에는 제1차, 2차 세계대전 중에 독일의 약탈품으로 판명되어 원소유자에게 되돌려줘야 하는 상황도 있었으나 다시 사들이며 적극적인 수집을 해 왔다. 2008년에는 스위스의 개인 컬렉션 미술관에서 세잔느, 드가, 고흐, 모네 등의 작품이 도난당하였으나 회수되기도 하였다. 최근에는 새로 지어진 취리히 미술관 신관에 상설 전시될 계획이다.

개인 수집가들의 작품이 공공성에 있어서 중요한 역할을 하고 있다. 큰 부를 축적한 기업가들이 문화와 예술의 가치를 소중히 여기며 사재를 털어 작품을 수집하고 전시하면서 많은 사람들과 함께 공유하게 된다. 거장들의 작품이 많은 사람들에게 공공재처럼 다가가며 감동을 선사한다. 아무리 가치 있는 예술 작품이라도 개인 수장고 속에 잠자고 있다면 가치도 없으며, 빛을 발할 수도 없다.

Part 4

미술 속 2차, 3차, 4차 AI 산업혁명 이야기

14. 미술 속 2차 산업혁명과 석유화학 시대의 개막

01 청교도와 북미 인디언

미 대륙에 북유럽 바이킹이 처음 진출한 것은 1000년경이었다. 당시 바이킹은 그곳에 정착하지 못하고 돌아왔으며 미 대륙은 여전히 미지의 땅으로 남았다. 1492년에 콜럼부스가 신대륙을 발견하였고, 유럽의 청교도들이 본격적으로 이주한 것은 1620년대부터였다. 1776년에 독립한 미국은 20세기의 정치, 경제, 사회, 문화예술 분야에서 국제사회의 주요 핵심 국가로 부상하였으며 21세기 오늘에 이르고 있다. 여기에는 다양한 요인들이 작용하였으나 석유 시대를 열고 또 이끌었던 것이 핵심 요인의 하나였다.

미국이 독립하기 직전, 원주민 인디언과 유럽에서 건너온 청교도 사이의 관계는 벤자민 웨스트(Benjamin West, 1738~1820)의 그림 '인디언과 조약을 맺는 윌리엄 펜'에서 알 수 있다. 그림 속 강변은 지금의 펜실베이니아 지역이며 숲이 우거져 있다. 펜실베이니아의 의미는 "펜의 숲"이다. 영국의 왕, 찰스 2세(재위 기간: 1660~1685)로부터 그곳의 지배권을 위임받은 윌리엄 펜(1644~1718)이 자신의 숲이 있는 곳이란 의미로 명명하였다.

당시 펜실베이니아 지역에는 이미 유럽식 석조 건물이 들어서 있었다. 그림 속 서구식 석조 건물은 인디언의 천막을 압도하며 가깝게 마주하고

있다. 건물 앞 광장에는 청교도와 인디언들이 나와서 협상을 하고 있다. 그림 하단에 활과 화살을 땅에 내려놓은 것으로 보아 인디언들은 공격할 의사가 없음을 알 수 있다. 우호적인 분위기 속에서 협상하는 중에 한 건은 이미 끝난 것 같다. 그림의 오른쪽에 초록색 옷을 걸친 인디언이 협상의 성과인 초록색 원단 말이를 어깨에 메고 저편으로 가고 있다. 이제는 하얀색 원단 말이를 가운데 두고 새로운 협상이 시작되고 있다. 오른쪽 하단에 아기에게 젖을 물리고 있는 인디언 여성의 눈길과 손길은 아기에게 쏠려있지만 그녀의 관심은 협상의 과정과 결과에 쏠리고 있다. 그림 왼쪽의 강은 동부지역 델라웨어 강으로 이어지며 강가의 배에서 물자들이 하역되면 곧바로 신대륙의 특산물을 가득 싣고 유럽으로 떠날 것이다.

1620년, 메이플라워호를 타고 미국에 처음 도착한 청교도에게는 놀라운 것이 많았다. 그 중 세 가지는 왕, 세금, 계급이 없는 3무의 신세계이다. 3무의 신세계에 첫발을 내디딘 청교도들은 그들의 기억과 DNA 속에 새겨진 유럽의 역사와 문화와 사고방식을 바탕으로 새로운 삶의 역사를 이어나간다.

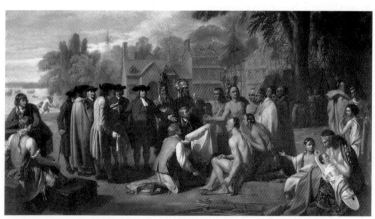

인디언과 조약을 맺는 윌리엄 펜(유화/192×273cm/1772년 작)
웨스트(Benjamin West/1738~1820) 펜실베이니아 미술아카데미

02 미 대륙 식민 정책과 보스턴 차 사건

미 대륙은 시기별, 지역별로 네덜란드, 영국, 프랑스, 스페인, 포르투 갈 등의 식민지로 되었다. 이들 국가의 지배력에 따라 도시와 지역의 명 칭도 바뀌었다. 예를 들면 뉴욕은 네덜란드령으로 지명이 뉴암스테르담 이었으나 1664년에 영국령이 되면서 뉴욕으로 바뀌었다. 그러나 1673년 에 발발했던 3차 영−란 전쟁에서 영국이 네덜란드에 패했으며 이때에 뉴 욕의 지명이 다시금 네덜란드의 상징색인 오렌지색에 빗대어 잠시 뉴오 렌지로 명명되었다. 그러나 이듬해 1674년에 영국이 미 동부 지역을 다 시 차지하게 되면서 뉴욕으로 환원되었다. 뉴욕시의 깃발에는 네덜란드 의 색인 오렌지색이 여전히 남아 있으며, 현재 금융 중심지 뉴욕의 월스 트리트도 당시 네덜란드인이 영국에게 대항하기 위해 쌓은 방어벽 옆에 생겨난 길이 지금까지 이어지고 있는 것이다.

이후 미국 동부지역에 영국의 식민 정책이 강화되고 세금이 없던 신대 륙에 갖가지 세금이 부과되기에 이른다. 계급이 없던 신대륙에 새로운 계 급도 만들어진다. 이러한 것들은 3무의 신대륙으로 이주한 청교도들의 반발을 불러일으키기에 충분하였다.

대표적인 사건의 하나가 '보스턴 차 사건'이다. 관련 석판화 그림을 보 면, 1773년 12월, 보스턴 앞바다에 정박한 배에서 342박스, 42톤의 어마 어마한 양의 홍차가 바다 물속으로 던져지고 있다. 부둣가에 모인 많은 사람들이 모자를 벗어 흔들며 함께 시위하고 있다. 이들은 영국의 차 관 련 조례의 제정과 관세의 부과 등으로 불이익을 보게 된 사람들이다.

중국으로부터 전래된 차 마시는 문화가 유럽으로부터 신대륙까지 전해 졌다. 많은 사람들이 차를 즐겼으며 차 수요가 증가하여 가격이 올랐다. 영국 이외에 네덜란드 등 다른 국가들도 중국으로부터 차를 수입하고 있

보스턴 차 사건(석판화/1846년 작) 커리어(Nathaniel Currier/1813~1888)

었다. 이들은 신대륙 시장에 밀수의 경로로 다량의 차를 공급하며 싼 값
에 팔고 있어서 차 시장은 점차 기능 부전 상태에 빠지게 되었다. 이런 가
운데 1773년 영국은 차에 새롭게 세금을 부과하기 위하여 다양한 조례를
제정하였다.

03 사라진 3무의 꿈과 미 독립 선언

　세금이 없는 별천지 같던 신대륙이 구대륙의 지배와 간섭을 받으며 세
금이 생겨났다. 신대륙에 반 영국 분위기가 확산되었고 1776년에 독립을
선언하기에 이르렀다. 미국의 독립 선언은 보스턴 차 사건 당시 미국 내
13개 지역 대표로 구성된 '대륙 의회'가 주도하였다. 존 트럼벌(John
Trumbull, 1756~1843)의 그림 '독립선언'은 대륙 의회가 1776년 7월 4일,
독립을 선언하는 모습을 보여준다. 탁자 주위의 많은 의원들의 자세와 표정

독립선언(유화/366×549cm/1819년 작) 트럼벌(John Trumbull/1756~1843) 워싱턴Rotunda

은 독립선언문을 이끌어 내는 과정에 진중한 논의가 있었음을 보여준다.

1776년 독립선언에 참여한 동부 13개 주의 인구는 약 250만 명이었다. 현재 미국 인구의 1%도 안 되는 작은 규모로 시작한 것이다. 이후 많은 주가 편입되었고 인구는 1790년에 400만 명, 1870년에 4,000만 명, 1915년에 1억 명으로 증가하였다. 유럽, 아시아, 아프리카, 중남미 등 세계 각지로부터 들어온 이민자들이 큰 부분을 차지한다. 미국 독립 시점의 일인당 국민 소득은 1,232달러(1990년 가격 기준)였다. 미국의 화폐이며 현재 국제 통화로 쓰이는 달러는 1792년에 공식화폐로 지정되었고 화폐, 금융제도가 정비되기 시작하였다.

보스턴 차 사건 이후, 미국에서는 차 대신 커피를 즐기는 사람들이 많아졌다. 실제로 독립 직후 뉴욕에 있는 머천츠커피하우스에서 조지 워싱턴과 뉴욕시장이 커피를 마시며 회동하기도 하였다. 점차 커피가 미국인의 대표 음료로 자리 잡게 되었다. 21세기 현재에는 서부지역의 시애틀에

서 생겨난 세계적 규모의 커피기업이 세계 커피시장을 장악하고 있다.

04 골드 러쉬, 오일 러쉬

동부지역의 13개 주로 시작한 미국의 영토는 점차 서부지역으로 확장되었다. 동부 대서양 연안에서 출발한 사람들이 미국 역사상 처음으로 서부 태평양 바다 앞에 서게 된 것은 1805년이었다.

서부개척이 본격화되면서 금을 찾아 많은 사람들이 몰려들었다. 서부지역의 '골드 러쉬'이다. 짧은 기간에 매우 많은 사람이 몰려들면서 1850년에 캘리포니아가 미국의 31번째 주로 승인되었다. 이후 서부 지역의 개발에 더욱 박차를 가하게 되었다. 이 시기 국민소득은 일인당 2,022달러(1990년 가격 기준)였다. 독립 직후 1,232달러에 비하면 거의 2배 가까이 증대하였는데 골드 러쉬에 의한 부분이 크다.

영국과의 작별(유화/82×75cm/1855년 작)
브라운(Ford Madox Brown/1821~1893) 버밍햄박물관

포드 매독스 브라운(Ford Madox Brown, 1821~1893)의 그림 '영국과의 작별'은 영국을 떠나 미국으로 이주하는 사람들이 대서양을 건너는 험난한 과정을 보여주고 있다. 배에 오른 남성의 눈빛에는 험난한 여정에 대한 긴장감, 두려움과 함께 결연한 의지와 희망을 읽을 수 있다. 부인으로 보이는 여성의 눈에도 걱정과 두려움이 가득 담겨있다. 작은 배의 갑판에 걸터앉아 대서양의 거칠고 추운 바다를 건너고 있다. 휘날리는 여성의 빨간 목도리는 매섭게 불고 있는 대서양의 거친 바람을 나타내며 남성은 작은 우산 하나로 막아내려 하고 있다. 두 남녀의 꼭 잡은 손은 서로 의지하며 미래를 개척해 나갈 것을 다짐하는 결의에 찬 모습이다.

서부 개척 과정에 골드 러쉬가 있었다면 비슷한 시기 동부지역에서는 석유 개발과 오일 러쉬가 생겨났다. 1859년에 펜실베이니아에서 유전이 발견되면서 석유 개척을 위한 '오일 러쉬'가 생겨났다. 신대륙 미국이 석유시대의 문을 여는 출발점에 선 것이다. 그 전까지 에너지원이었던 나무나 석탄이 석유로 바뀌는 에너지 패러다임 쉬프트가 시작된 것이다. 나무나 석탄으로 움직이는 증기기관과는 비교가 안 될 정도로 강한 힘을 만들어내는 디젤엔진 덕분에 기계, 선박 등의 산업이 빠르게 발전하였다. 이는 산업 혁명 속의 혁명과도 같다.

05 남북전쟁 종군기자의 그림

1861년부터 1865년 사이에 남북전쟁이 발발하였다. 남부 지역은 노예의 노동력으로 면화 등 1차 산업 활동이 활발하였으며, 노예제도를 찬성하였다. 이에 반하여 북부 지역은 석유 시대의 문을 열면서 제조 산업 활동이 주를 이루고 노예제도에 반대하는 분위기가 강하였다. 산업 활동도 사회제도도 정반대인 남과 북이 치열하게 맞붙은 전쟁에서 북측

(좌) 홈 스위트 홈(유화/54.6×41.9cm/1863년 작). 미국립미술관, (우) 비 오는 날의 주둔지(유화/
50.8×91.4cm/1871년 작) 호머(Winslow Homer/1836~1910), 뉴욕 메트로폴리탄미술관

이 승리하게 된다. 당시 북군의 종군 기자 및 통신원 자격으로 전장의
생생한 모습을 그린 화가는 윈슬로우 호머(Winslow Homer, 1836~
1910)이다.

북군의 야영지 모습을 그린 '홈 스위트 홈'은 남북전쟁 중 잠시 총을 내
려놓고 모포를 말리며 식사 준비하는 모습을 보여준다. 멀리 떠나온 고향
의 홈 스위트 홈을 그리워하는 전장의 한 순간을 그린 것이다. 다행히 날
씨가 좋아서 담요도 잘 마르고, 식사 준비를 위한 불길도 잘 올라오고 있
다. 궂은 날씨의 주둔지를 묘사한 그림, '비 오는 날의 주둔지'에서는 우의
를 뒤집어쓴 병사들이 식사 준비를 위해 불가에 모여 있다. 궂은 날씨에
불길은 올라오지 않고 연기만 자욱이 피어오른다. 하늘 전체에 낮게 깔린
구름은 무겁게 느껴진다. 그러나 여유로운 병사들의 모습과 잘 정리 정돈
되어 있는 밝은 분위기의 주둔지 모습은 전쟁의 끝이 보이는 시점인 것
같다.

남북전쟁이 끝나고 미국에도 산업혁명의 변화가 휘몰아친다. 특히 석
유시대를 열어가는 주도국으로서, 산업혁명의 후발국으로서, 산업사회의
변화와 발전이 눈부시다. 그러나 문화예술의 역사와 전통은 전무하여 유
럽에 의존하지 않을 수 없었다. 유럽에서 건너온 "청교도"의 엄격한 도덕

성과 근면 성실의 틀 속에서 예술과의 거리는 멀어질 수밖에 없었다. 1800년대 초반까지 미국은 문화예술보다 신천지 개척을 위한 과학기술 개발과 교육에 전념하였다. 문화예술 분야의 자생적인 움직임이 나타나기 시작한 것은 1800년대 후반이었다.

06 미국 독자 미술의 태동

미국 최초로 독자적인 미술을 추구한 것은 허드슨강 화파이며 조지 이네스(1825~1894)가 주도하였다.

그의 그림 '델라웨어 협곡'에서 강과 산의 구도는 자연스럽고 명확하게 소실점을 보여준다. 감상자의 시선은 협곡의 시작점에서 아래로는 강물을 따라 이동하고 위로는 무지개 뜬 하늘로 이어진다. 대서양으로 이어지는 강물과 무지개 피어 오른 하늘은 차분한 가운데 강한 역동성을 느끼게 한다. 무지개는 산업화가 진전되면서 더 나은 내일이 펼쳐질 것을 암시한다. 기차와 배는 철도와 강을 따라서 움직이며 산업화가 진전되고 있음을 느끼게 한다. 하단 좌측 강변과 언덕에 소를 데리고 나와 있는 목동은 산업화의 속도감을 실감하지 못하고 있거나 아니면 애써 외면하고 있는 듯 한가로운 시간을 보내고 있다.

동부지역 대서양에 접해있는 델라웨어 주는 1787년 12월 첫 번째로 미국 헌법을 승인하여 the first state로 불린다. 그림 속 동부지역의 철도는 아직 서부 태평양지역까지 이어지지 않았다. 미 대륙에서 동서 간 횡단 열차가 완전히 이어진 것은 이 그림이 그려진 후 8년이 지난 1869년이었다.

이네스의 그림, '다가오는 폭풍우'에서는 석유시대 초기의 사회 모습을 읽어 볼 수 있다. 1879년 당시 동부 지역의 전원 풍경 속에 저 멀리 새롭

게 들어선 공장의 굴뚝과 연기가 보이는 듯하다. 전원의 목가적, 자연적인 풍경과는 이질적인 모습이다. 공장 굴뚝의 연기는 환경을 파괴하는 재앙일 수도 있고, 인류의 삶을 보다 풍요롭게 하고 안정과 번영을 가져오는 꿈과 희망일 수도 있다. 그림 속 농부는 초지에서 동물을 데리고 걸어

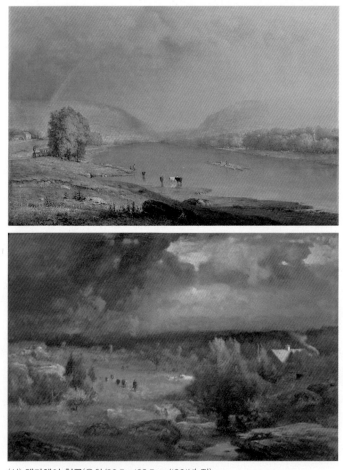

(상) 델라웨어 협곡(유화/90.5×138.5cm/1861년 작)
(하) 다가오는 폭풍우(유화/27.25×41.75cm/1879년 작) 이네스(George Inness/
1825~1894) 뉴욕메트로폴리탄미술관

오고 있는데 그가 향하고 있는 곳은 근대적 산업사회이며 곧 공장의 기계 앞에 서 있게 될 것이다.

이 시기, 미국 노동자의 부문별 고용을 보면, 1800년에 1차 산업에 68%, 2차 산업에 18%, 3차 산업에 13%였던 것이 1900년에 이르면서 각각 41%, 28%, 31%로 변하였다. 농업 부문 등 1차 산업의 고용은 축소되었고, 제조업과 서비스 산업에서의 고용은 전체 고용의 60% 가깝게 확대되었다. 산업구조의 고도화가 빠르게 이루어지고 있었다. 이네스가 활동한 1860년대부터 본격적인 석유 시대가 시작되었다.

07 석유의 산업화

오스트랄로피테쿠스가 불을 발견한 것은 160만 년 전이다. 불의 발견과 사용은 이후 호모사피엔스의 삶을 크게 변화시켰다. 불은 모든 사람의 삶과 산업 활동에 필요한 에너지로 사용된다. 이런 에너지를 만들어내는 주요 자원은 인류 역사상 몇 차례 바뀌면서 혁명적인 변화를 경험하였다. 나무에서 석탄으로, 석탄에서 석유로 바뀌었으며 그 때마다 인류 삶의 질, 산업의 생산성은 크게 향상되었다. 에너지의 원천이 무엇인가에 따라 경제는 규모, 내용과 구조 등이 근본적으로 변하게 된다. 지금은 석유가 에너지의 원천인 시대이며, 석유는 많은 종류의 제품 생산에 필요한 석유화학 물질을 제공하고 있다.

석유와 관련하여 인상적인 것은 노아의 방주를 만드는데 방수용으로 사용된 것이다. '창세기'에 의하면 노아의 방주는 길이 135m, 폭 22m, 높이 13.5m로 매우 큰 배이다. 말이 배이지 지붕에 창까지 있는 물위의 집으로 홍수를 피하기 위한 것이었다. 미켈란젤로의 '대홍수' 그림에서 배 앞쪽 높은 창에서 몸을 내밀어 먼 곳을 가리키는 사람이 바로 노아이다.

대홍수(프레스코화/280×570cm/1509년 작) 미켈란젤로(Michelangelo Buonarroti/1475~1564) 바티칸 시스티나성당 천장화

나무로 방주를 만들었기 때문에 방수가 필수인데, 나무배의 안팎을 역청으로 칠하였다. 역청은 원유로부터 얻어지는 아스팔트와 같은 방수제를 의미한다. 옛날에는 노천에 흘러나온 검은 액체인 원유를 취하여 귀하게 사용하였다. 이러한 상황은 중세, 근대에 이르기까지 큰 변화가 없었다. 이후 유전을 발견하여 개발하고, 원유를 끌어 올려 정제하여 상업적으로 사용하기 시작한 것은 1860년대에 이르러서였다.

08 석유와 고래

1860년대 이후의 본격적인 석유 이야기를 하려면 먼저 고래이야기부터 해야 한다. 석유가 실생활에 널리 쓰이기 이전에는 고래 기름이 많이 쓰였다. 미국이 석유시대를 열기 직전까지 미국의 고래 기름 산업은 그 규모나 영향력에서 세계 최고 수준이었다. 1850년대에 세계 전체 포경선 숫자는 900척 정도였는데 그 가운데 미국의 포경선은 700여 척이나 되었다. 그러나 고래잡이와 고래 관련 산업이 처음 시작된 곳은 미국이 아니다.

고래잡이에 관한 최초의 기록은 1059년 바스크 지역의 문서에 나타나 있다. 바스크 지역은 스페인 동북부 해안 지역으로 프랑스와의 접경 지역이다. 고래잡이의 중심지였던 바스크 지역에는 많은 돈이 흘러들어왔다. 중세 이후 바스크 지역은 대서양에 열려 있으면서 고래 관련 산업뿐만 아니라 철강 등 자원이 풍부하였고 조선 산업을 비롯한 산업 활동과 무역활동도 왕성하였다. 따라서 많은 돈이 모였으며 금융 산업의 본거지였다. 지금도 스페인 메이저 은행의 본점들이 바스크에 거점을 두고 있다. 경제와 산업의 중심인 바스크 지역은 언제나 많은 관심을 받았다.

스페인 내전(1936~39) 중 공방이 치열했던 곳도 바스크 지역이었다. 바스크 지역의 작은 도시인 게르니카는 스페인 내전 중 독일의 무차별 공습을 받았다. 이 소식을 들은 화가 피카소는 전쟁의 공포, 민중의 슬픔과 분노를 표현하며 민주주의와 평화를 갈구하는 마음을 그림에 담았다. '게르니카'란 작품이다. 그림은 황토색을 포함하는 흑백의 대비로부터 전체적인 긴장감을 끌어내고 있다. 이 속에서 다양한 사람의 깊은 슬픔이 느껴지고 고통의 절규가 들리는 듯하다. 전쟁의 비극을 고발하는 동시에 희망의 빛도 제시하고 있다. 이 작품은 피카소가 1937년 파리 만국박람회 출품을 위해 그렸으며, 한 달 반의 짧은 기간에 그린 대작이다. 우여곡절 끝에 뉴욕에서 한동안 보관 전시되었으며, 1981년에 스페인으로 돌아와 지금은 소피아왕비미술센터에 전시되어 있다.

09 고래의 멸종 위기와 기적

바스크지역에서 시작된 고래잡이와 고래 산업은 유럽 서부의 대서양 항로 개척과 함께 연안 국가들로 확산되었다. 영국, 네덜란드, 덴마크에서는 포경 회사가 설립되었다. 1600년대부터 네덜란드는 선박에 포를 상

착하여 거의 독점적으로 고래잡이를 하였다. 영국의 남해회사까지 고래잡이에 뛰어들면서 북해의 고래는 거의 멸종 단계에 이르게 되었다. 고래고기는 청어와 마찬가지로 금식 기간 중에도 섭취할 수 있는 차가운 음식이므로 수요가 매우 컸다. 무엇보다도 고래 기름은 등을 밝히는 기름으로 사용하였다.

산업혁명 이후에는 증기기관 등 기계의 윤활유로 고래 기름을 사용하였으므로 고가의 핵심 전략 상품이었다. 따라서 1850년대 초중반에는 1년간 평균 1만 5,000마리의 고래를 포획했으며 고래 기름은 갤런(약 3.785리터)당 2달러 정도로 비싸게 팔렸다. 이때부터 고래의 멸종이 예상되었다. 이른바 '공유자원의 비극' 현상이 나타난 것이다.

공유자원이란 해당 자원의 재산권이 특정인이나 특정 기관에 설정되어 있지 않은 자원이다. 공유자원은 누구나 취할 수 있으므로 다른 사람이 먼저 많이 취하면 내가 취하는 양이 줄어든다. 따라서 서로 많이 취하려고 경쟁한다. 바다 속 공유자원인 고래는 규제가 없으면 과도하게 포획되며 궁극적으로 멸종에 이르게 된다. 공유자원의 비극이다.

그러나 고래에게 기적과도 같은 행운이 찾아온다. 바로 석유의 개발과 상용화이다. 석유사업은 1859년 미국 펜실베이니아에서 시작되었다. 초기 석유사업을 주도한 사업가는 록펠러였다. 당시 30여 개의 정유소가 원유를 정제하여 등유를 생산 판매하였다. 이때에는 고래 기름 값이 1갤런에 40센트까지 떨어져 있었는데, 등유는 1갤런에 7센트에 불과하였다. 생산량이나 가격 측면에 있어서도 석유가 고래 기름을 대체하게 된 것이다. 이것이야말로 고래에게는 희소식이다. 곧바로 포경선의 90%가 용도 변경되거나 폐선 처리되었다. 석유가 발견되지 않았다면 아마도 고래는 멸종되었을 것이다.

석유는 1900년대에 이르면서 매년 생산이 크게 증대하였다. 1859년,

석유시대의 초기에는 1년간 2,000배럴 정도의 석유가 생산되었다. 2016년에는 미국에서만 하루 석유 생산량이 850만 배럴, 하루 소비량은 1,900만 배럴, 따라서 미국의 석유 1일 수입량은 약 1,000만 배럴에 이른다. 세계 최대의 석유 소비국가인 것이다. 1년간 세계 석유 총생산량은 약 336억 배럴이다.

배럴이라는 단위는 1860년대 석유를 오크통에 담아서 마차나 기차로 유통시켰는데 그 평균적인 부피가 기준이 되어 만들어졌다. 석유 한 통이 1배럴이고, 1배럴은 약 159리터, 즉 42갤런의 양이다. 원래 도량형 체계에서는 1배럴이 50갤런이다. 석유는 장기간 운반하거나 저장 보관할 때 일정량이 유증기로 날아간다. 따라서 일정 기간이 지나면 부피가 50갤런으로부터 42갤런 정도로 줄어들게 되므로 석유 단위 체계에서는 1배럴을 42갤런으로 산정하고 있다.

10 석유 재벌 칠 공주와 세계의 열강들

미 동부 펜실베이니아 지역에서 석유사업을 시작하며 큰 수익을 얻은 석유회사는 록펠러가 이끄는 '스탠다드오일'이었다. 1910년대로 접어들면서 '스탠다드오일'에서 독점기업의 폐해가 나타나기 시작하였다. 따라서 미국 내에 독점금지법이 만들어지면서 몇 개의 회사로 분할되었다. 이후 유럽 지역의 주요 석유 기업들을 포함하여 7개의 메이저 석유기업이 세계 석유시장을 지배하게 된다. 이들 7개 기업은 칠 공주(seven sisters)라 불렸다. 로열더치셸, 스탠다드오일, 앵글로-페르시안, 캘리포니아 스탠다드오일(셰브론), 뉴욕 스탠다드오일(엑슨모빌), 걸프오일(셰브론), 텍사코(셰브론)의 7개 석유메이저들이다. 석유시대가 본격화되면서 이들 칠 공주의 석유시장 지배력은 절대적이었다. 석유 시장에 관한 제도와 관행

모두 칠 공주의 수익이 극대화되도록 만들어지고 운영되었다.

1900년대로 접어들자 중동지역에서 생산비용이 낮은 양질의 원유가 대규모로 발견되었다. 당시 세계 열강들의 중동에 대한 관심은 오로지 석유 때문이었다. 이 때문에 중동의 비극은 시작되었다. 제1차 세계대전의 전쟁 중에도 연합군 측의 미국, 영국, 프랑스는 중동지역의 원유에 큰 관심을 갖고 있었다. 당시 이들 국가의 석유를 둘러싼 각축은 상상을 초월할 정도였다. 좋은 예로 국제 선언과 협정 몇 가지를 정리해 본다.

1) 1917년, 밸포어 선언. 영국의 외무장관인 밸포어가 제1차 세계대전이 연합군의 승리로 끝나면 유대인에게 그들의 국가인 이스라엘을 중동지역에 만들어준다고 약속한 선언이다.

2) 1915~16년, 영국과 아랍 사이의 후세인-멕메흔 서한. 연합군의 승리로 전쟁이 끝나면 중동지역에 팔레스타인의 국가를 만드는 것에 영국은 찬성한다는 내용의 서한이다.

3) 1916년, 영국과 프랑스 사이의 사익스-피코 협정. 이 협정은 제1차 세계대전이 연합군의 승리로 끝나면 중동 지역을 영국과 프랑스가 분할하여 통치한다는 내용이다.

11 상호 충돌하는 국제 협정들

이상과 같은 선언과 협정은 내용이 서로 충돌한다. 중동지역 사람들의 의사와는 무관하게 영국과 프랑스가 전후 중동 지역의 통치 방식을 정하고 있는 것이다.

첫 번째 밸포어 선언은 당시 지는 해였던 영국이 제1차 세계대전의 전쟁을 치루는 데에 필요한 막대한 전쟁 자금을 마련하기 위한 고육책이었다. 자금줄인 유대인 로스차일드 가문에게 손을 내밀며 한 약속이다. 두

번째 후세인-멕메흔 서한은 전쟁을 수행하다보니 중동지역에서 아랍의 현지 도움 없이 승리하기가 어렵다고 판단하여 맺은 약속이다. 세 번째는 영국과 프랑스가 중동 지역을 분할하여 지배하는 것을 정한 사익스-피코 협정이다. 석유와 관련하여 제1차 세계대전 후 중동지역의 지배권을 확보하기 위한 전략의 일환이었다. 당시 전후 중동지역의 지배권을 두고 열강들이 치밀하게 계산하여 치열하게 부딪치는데 이 모든 것은 그곳에 매장되어 있는 석유 때문이었다.

　런던의 내셔널갤러리 뒤편에는 국립초상화박물관(내셔널포트레이트갤러리)이 있다. 여기에 전시된 많은 초상화 그림 속 인물들은 가깝거나 먼 과거 역사 속의 일들을 어제의 일처럼 생생하게 기억하게 한다. 그 가운데 제임스 거트리(James Guthrie, 1859~1930)의 그림, '제1차 세계대전의 정치인들' 그림은 웅장한 배경으로 압도당한다. 파리 루브르 박물관 지하의 층계 사이에 전시되어 있는 '사모트라케의 나이키(승리의 여신)' 석상을 그림의 배경으로 옮겨 놓은 것 같다. 승리의 여신의 당당하며 아름다운 자태 속에서 승리에 대한 염원과 강한 자신감을 읽을 수 있다. 그림 속 17명의 영국 정치인들은 모두 승리를 확신, 또는 염원하며 전쟁에 임하고 있음을 읽을 수 있다. 17명은 모두 실존했던 정치인들이다. 한 가운데 앉아 있는 사람은 처칠이며, 그 옆에 검은 양복 차림으로 서있는 사람이 밸포어 외무장관이다. 밸포어를 둘러싸고 있는 많은 정치가들이 전시 상황에 대한 논의를 하고 있다. 이 정치인들의 토론은 의견이 둘로 나뉜 것으로 보인다. 그림 왼쪽의 밝은 부분과 오른쪽의 어두운 부분의 정치인들이 서로 다른 의견을 제시하고 치열한 토론을 하고 있는 듯하다. 밸포어 외무장관이 중간쯤에 서서 중재를 하는 것으로 보인다.

12 이스라엘의 독립과 중동 정세

거트리의 그림 속 논의의 주제 가운데 하나는 전쟁 경비의 조달 방법이 었을 것이다. 당시 국제경제 사회에서의 위상이 약해지며 지는 해의 입장에 있는 영국의 지도자로서, 전비 조달에 관한 걱정이 가장 컸을 것이다. 기원년 이래로 유럽에서 전쟁이 발발했을 때에 전비 조달의 큰 축은 언제나 유대인의 주머니였다. 외무장관 밸포어로서는 유대인 금융업자인 로스차일드에게 달려가는 것이 당연했을 것이다. 그리고 가장 중요한 점은 로스차일드가 전비를 반드시 빌려줄 수 있도록 거절할 수 없는 제안을 해

제1차 세계대전의 정치인들(유화/396×335cm/1930년 작)
거트리(James Guthrie/1859~1930) 런던국립 초상화박물관

야 한다는 것이었다. 로스차일드가 거절할 수 없는 제안이라면 그것은 유대인의 고향에 국가를 세워준다는 것이다. 이러한 제안이라면 로스차일드는 거액의 전비를 영국 정부에 빌려주면서 조금도 주저하지 않았을 것이다.

제1차 세계대전 종전 후 연합군이 승리하였음에도 이러한 약속은 지켜지지 못한다. 로스차일드 가문은 전비 대출을 그들의 외상 장부에 꼭꼭 적어 놓았다. 이 외상 빚은 제2차 세계대전 종전 후에나 돌려받게 되며 장부에서 지워지게 된다. 1948년에 이스라엘은 독립선언서를 발표한다. 텔아비브의 한 미술관에서였다.

이후 중동 지역에는 새로운 전쟁의 소용돌이가 휘몰아치게 된다.

13 미국에 신의 한 수인 알래스카 매수

러시아는 석유와 관련하여 패착을 두기도 하였다. 다름 아닌 알래스카를 미국에 매각한 것이었다. 러시아는 크림전쟁(1853년)과 농노제 폐지(1861년) 등으로 재정이 어렵게 되었다. 이를 극복하기 위하여 1㎢당 4.8달러로 150만 ㎢의 넓이인 알래스카를 총 720만 달러로 미국에 판 것은 1867년이었다. 러시아는 러시아대로 너무 싸게 판다고, 미국은 미국대로 쓸데없는 땅덩어리를 사들인다고 양국 국내의 비난 여론이 거셌다.

그러나 미국의 알래스카 매입은 신의 한수가 된다. 알래스카에서 석유가 발견되었고, 금을 비롯한 금속, 목재와 모피 등 그 가치는 매입가와 비교할 수 없는 것이었다. 러시아로서는 당시 은행 빚을 갚기 위해 어쩔 수 없는 매각이었다. 러시아는 1861년에 농노제를 폐지하여 2,300만 명을 자유롭게 하였고 토지까지 분배했는데 그 토지 보상금을 유대인 금융기관인 로스차일드은행에서 돈을 빌려 충당하였다. 그 반환 시점이 돌아오

면서 부족한 돈을 마련하기 위하여 어쩔 수 없이 알래스카를 미국에 팔게 된 것이었다.

14 석유 시대의 본격적인 개막

1800년대 유럽의 가로등 조명은 대부분이 가스등이었다. 가스등은 1817년 처음 선보인 이래 1800년대 중반 이후 대도시에서 도로의 조명으로 사용되었다. 석탄에서 추출한 가스를 쓰게 되는데 이 가스는 불완전 연소로 그을음이 많이 나고 심지어는 화재의 위험까지 있었다. 그러나 가스등의 불빛은 따뜻하고 환하여 기능적으로나 정서적으로 운치있는 등불이었다. 고흐의 1888년 그림인 '밤의 카페테라스'에서 조명은 실외에 가스등 하나가 전부이다. 그럼에도 불구하고 매우 따뜻하고 밝은 빛이 카페 밖 전체를 노랗게 밝히고 있다. 밤하늘의 밝은 별들도 빛을 보태고 있다. 그림이 그려진 1888년보다 10년 전 1878년에 에디슨의 전구가 이미 발명되어 있었다. 그러나 전구가 상용화되어 유럽 등 세계 전역에서 생활 속에 자리 잡기까지는 시간이 더 걸렸으므로 여전히 가스등에 의존하고 있었다.

전기가 발명되기 이전에 모든 사람의 일상은 해가 뜨면 시작되고 해가 지면 마무리된다. 1850~70년대 즉 전기가 발명되기 직전에 미국인들의 평균 수면 시간은 9시간 정도였다고 한다. 요즘과 비교하면 1~2시간 더 길었다. 요즘처럼 수면 시간이 짧아진 것은 여러 가지 요인들이 작용한다. 그 가운데 하나는 전기/전구의 사용과 그것으로부터 나오는 파란 빛의 영향을 받은 것이다. 파란 빛은 우리의 시각 체계에 영향을 주어 파란 빛을 느낀 광수용체는 우리를 깨어 있게 한다. 최근 전기전자 산업사회에서 전구, TV, 핸드폰 등의 사용이 일상화되면서 그것에서 발하는 파란 빛

은 수면을 방해한다. 1900년대로 접어들면서 석유로부터 빛과 에너지를 얻게 되면서 본격적인 석유시대로 접어들게 된다. 지금은 우리의 일상생활 대부분이 석유 관련 제품으로 이루어진다. 우리의 주위를 둘러보면 석유와 관련 없는 것을 찾아내기가 어려울 정도이다.

밤의 카페테라스(유화/81×65.5cm/1888년 작) **고흐**(Vincent van Gogh/1853~1890) 크뢸러뮐러미술관

지금은 석유시대의 끝자락이다. 따라서 석유를 대체할 수 있는 새로운 대체 에너지의 개발에 모든 국가의 관심이 집중되고 있다. 원자력과 함께 태양열, 지열, 풍력 등 다양한 에너지원에 관한 관심과 연구가 고조되고 있다. 이들 새로운 에너지원의 경제성과 안전성 등에 관해서는 아직 명확하게 제시되고 있지 못하다. 최근에는 수소에너지의 개발과 상용화가 빠르게 진전되고 있으며 각 국, 각 기업의 수소 에너지 개발과 상용화 경쟁이 치열하다.

석유시대를 마감하고 새로운 대체 에너지의 개발을 주도한다는 것은 에너지 패러다임 쉬프트를 이끌어 나간다는 것이다. 이는 다가오는 가까운 미래에 국제사회를 주도하고 산업경제를 이끌며 심지어는 예술 세계까지 주도해 나갈 수 있는 힘의 원천(power base)를 장악하는 것을 의미한다. 따라서 석유를 대체하는 에너지원의 개발과 상용화의 경쟁에 뛰어든 기업과 국가는 물러설 수 없는 한판 승부의 전장에 서 있는 것이다.

15. 미술 속 대량생산 시대와 세계대공황

01 대량생산 시대의 핵심 산업

산업혁명에 따른 대규모 장치 산업의 발전은 대량생산으로 이어졌다. 대량생산은 기계, 자동차, 석유화학 등 중화학공업 분야뿐만 아니라 음료, 의류, 종이 등 경공업 분야에서도 빠르게 진전되었다. 가장 인상적인 부문은 자동차 산업이며, 컨베이어벨트 시스템으로 생산 공정이 쉴 새 없이 이어진다. 미국의 자동차 산업은 대량생산 시대를 이끄는 한 축이었다. 이와 함께 석유 시대에 핵심 전략 물자인 원유는 단일 제품으로 수출입의 규모가 가장 큰 재화이다. 뿐만 아니라 원유를 정제하여 만드는 제품의 종류는 수없이 많다. 따라서 석유 기업의 매출 규모는 클 수밖에 없다.

2000년대 이전까지 매출 규모 기준으로 세계 10대 기업 가운데 석유 메이저 기업이 4곳, 자동차기업이 4곳 포함되어 있었다. 석유와 자동차 기업이 대량생산 시대를 견인한 것이다.

02 광고 홍보 포스터

산업혁명의 과정에서 종이의 대량생산과 인쇄술의 발전으로 값싸고 양

질의 광고 홍보 포스터가 생겨났다. 포스터는 대량생산을 대량소비로 이끄는 광고 홍보의 핵심 매체로 작용하였다. 포스터 그 자체만으로도 예술적 가치가 뛰어났으며 새로운 예술 분야로 자리 잡았다.

종이는 AD 102년에 중국에서 발명되었으나 생산의 기계화가 본격적으로 전개된 것은 17세기 유럽에서였다. 마 또는 면 조각을 두들겨 풀어서 종이를 만드는 기계가 발명된 것이다. 1800년대 산업혁명의 기간에는 영국과 프랑스 등지에서 종이의 연속 생산을 위한 제지 기계가 발명되어 대량생산이 가능해졌다. 1844년에는 나무를 분쇄하여 얻은 펄프를 종이 원료로 사용하기 시작하면서 종이의 질과 생산량에서 큰 변화를 맞이하였다.

종이의 대량 생산으로 경제 사회의 많은 분야에서 커다란 변화가 뒤따랐다. 출판을 비롯한 종이 관련 산업이 빠르게 발전하였고, 종이가 일상의 필수품으로 자리 잡았다. 종이를 얼마나 생산하고 소비하는가가 문명

물랭루즈 라굴리(다색석판화/193.5×119.5cm/1891년 작) 로트렉(Henri
de Toulouse Lautrec/1864~1901) 베트라렐리 인쇄물박물관

사회의 척도로 되었다. 그 가운데 흥미로운 부분은 광고 홍보를 위한 포스터이다. 대량생산이 대량 소비로 이어지는 과정에서 광고 홍보의 힘은 절대적이다.

툴루즈 로트렉(Henri de Toulouse Lautrec, 1864~1901)의 다색 석판화 '물랭루즈 라굴리'는 1891년 파리 물랭루즈의 가을 시즌 개막을 알리는 홍보 포스터이다. 로트렉의 포스터는 당시로서는 획기적인 홍보 수단이었으며 무엇보다도 예술적 의미와 가치를 갖고 있었다. 따라서 길거리에 붙이기 무섭게 파리 시민들이 포스터를 뜯어가는 것이 일상이었다고 한다. '물랭루즈 라굴리'는 단순한 색, 구도와 깊이를 가지는 공간감으로 물랭루즈를 빛나게 하고, 찾아가고 싶게 만드는 홍보 포스터이다. 물랭루즈에서는 다양한 공연들이 매일 무대에 올랐다. 포스터는 홀 중앙에서 캉캉 춤을 추고 있는 여성 댄서의 모습을 그리고 있으며 검은 색으로 처리된 군중들은 댄서를 돋보이게 한다. 그녀는 대표적인 스타 여성댄서인 라굴뤼이며 인기가 매우 좋았다. 포스터 앞부분에 나타난 남성은 인기 남성댄서인 발랑탱이다. 포스터는 두 남녀 댄서가 주도하는 댄스홀 분위기를 잘 전하고 있다.

포스터의 홍보 효과로 물랭루즈에는 많은 사람들이 찾아왔다. 로트렉의 그림, '물랭루즈에서의 춤'을 보면 실내 전경이 잘 나타나 있다. 당시 아일랜드 출신의 시인 윌리엄 버틀러 예이츠(William Butler Yeats, 1865~1939)가 그림에 등장하기도 한다. 예이츠는 젊은 시절 화가를 꿈꾸기도 했다. 그러나 1889년에 첫 시집을 내고 국민 시인이 되었으며 1923년에 노벨문학상을 수상하였다. 하얀 구렛나루의 시인 예이츠는 춤을 배우러 나온 여성의 바로 뒤에서 물랭루즈에서의 한 때를 즐기고 있다. 그림 속 예이츠의 출현으로 물랭루즈가 고급 사교의 장임을 보여주려는 것 같다. 무대 한 가운데에서 춤추는 빨간 스타킹의 여성 앞의 남성은 발랑

물랑루즈에서의 춤(유화/116×150cm/1890년 작)
로트렉(Henri de Toulouse Lautrec/1864~1901) 필라델피아미술관

탱이다. 그의 춤추는 모습은 발끝에서 발목, 종아리와 무릎, 허벅지로 이어지는 선이 매우 유연하며 상체와 팔부분에서도 율동이 느껴진다. 그는 흐느적거리며 춤을 잘 춰서 본리스(Boneless)라는 별명으로 불렸다.

03 신예술(아르누보)를 주도한 포스터

포스터 작품은 1890년대 신예술, 아르누보(Art Nouveau)의 움직임을 주도하였다. 연극 공연의 포스터로 시작하여 신예술, 아르누보의 새 시대를 열어 나간 대표적 작가로 알폰스 무하(Alphonse Maria Mucha, 1860~1939)를 들 수 있다.

무하는 실용예술을 순수예술의 세계에 들여놓은 대표적인 예술가이다. 그가 처음 주목받게 된 작품도 포스터, 특히 연극 포스터였다. 연극배우의 아름답고 이상적인 여성의 모습을 아르누보의 틀 속에 담아내고 있다.

포스터(1897년 작) 무하(Alphonse Maria Mucha/1860~1939)

구불구불한 긴 머리카락, 얇고 하늘거리는 의상에 감싸인 모습, 꽃과 나무 덩굴로 채워진 그의 포스터는 보는 이를 낭만적인 꿈의 세계로 안내한다. 언뜻 보면 일러스트처럼 보이기도 한다. 이들 포스터 작품은 대량 인쇄되어 보통 사람들의 생활 속에 자리 잡는 등 예술을 생활 속에 끌어 들이는 데에 크게 기여하였다.

그가 제작한 광고 포스터와 장신구 등의 작품은 1900년 파리 박람회에 선보이면서 큰 관심을 끌었고 사업으로 이어졌다. 아르누보의 다양한 문양이 나타난 벽지가 대량생산되어 시장에 나오기도 하였다. 신예술, 아르누보의 움직임이 확산되면서 순수예술과 실용예술의 경계가 무너졌으며 예술성으로 가득 찬 상업제품의 세계가 열리기 시작했다.

04 다양한 광고 홍보

광고 홍보는 길거리 포스터로부터 점차 다양한 곳으로 확산되면서 대

중교통 수단인 버스에까지 광고 홍보물이 게시되었다. 대중 버스가 최초로 모습을 나타낸 것은 1890년대 런던에서였다. 다양한 계층의 시민들이 버스를 이용하였다. 조지 윌리엄 조이(George William Joy, 1844~1925)의 그림 '베이스워터의 옴니버스'를 보면 버스에는 남녀와 노소가 모두 자리 잡고 앉아있다. 가운데 앉아 있는 남녀는 부부인 듯 보인다. 그 중 여성은 옆자리의 엄마 품속 아이와 갓난아기를 보고 있고 남성은 신문을 읽고 있다. 런던 신사 숙녀의 상징인 우산을 들고 있는 것도 인상적이다. 부부의 오른쪽에는 두 젊은 여성이 있다. 버스의 천장에는 지금 보아도 낯설지 않은 다양한 제품의 광고물이 게시되어 있다. 세계 최초의 대중버스에 오늘날 지하철에서 흔히 볼 수 있는 홍보물들의 모습이 보인다는 것이 흥미롭다. 대중교통의 다른 형태인 노란색 런던 캡 택시가 출현한 것은 1903년의 일이다.

이 시기 산업사회의 빠른 변화 속에서 소비행태의 특성을 연구한 소스타인 베블렌(1875~1929)은 권력과 계급과 문화가 소비에 미치는 영향을 분석하였다. 그에 의하면 인류가 경제행위를 시작하면서 두 그룹의 사람이 생겨난다. 한 그룹은 땀 흘려 열심히 일하며 부가가치를 만들어내고, 다른 그룹은 노동을 전혀 하지 않고도 여가를 즐길 수 있다. 후자의 그룹에 속한 사람을 유한계급이라 부른다. 과거의 유한계급은 막강한 힘과 권력을 갖고 있어 많은 사람들에게 경외의 대상이었다. 그러나 근대 자본주의 산업사회로 들어서면서 유한계급은 양적, 질적인 측면에서 파격적인 소비를 할 수 있는 여유를 누리며 과시적 소비로 그들 스스로를 경외와 선망의 대상으로 만들고 있다.

한편 많은 사람들이 구입하여 소비하는 재화와 서비스를 필요하지 않아도 구입하는 경우가 있다. 그렇지 않으면 시대에 뒤떨어지거나 소외되는 것이 아닌가 하는 우려 때문이다. 이와는 달리 많은 사람들이 몰려들

베이스워터의 옴니버스(유화/120×172cm/1895년 작) 조이(George William Joy/1844~1925)
런던박물관

어 구입하는 제품과 서비스는 되도록 또는 절대로 사지 않으려는 사람이
있다. 자신이 특별하고 개성적인 존재임을 스스로 확인하거나 강조하려
는 소비행태인 것이다.

 이처럼 소비자들의 소비 성향은 일률적이지 않아서 제품이나 서비스의
판매를 극대화하기 위해 소비자의 마음을 잘 읽어야 한다. 더 나아가 소
비자의 마음을 움직이게 하여 없던 소비 욕구까지 만들어내야 한다. 기업
은 광고와 홍보를 적극적이고 공격적으로 함으로써 소비자의 구매 의사
를 전략적으로 만들어낸다.

05 대량생산 제품과 예술

 1899년 12월 31일, 세상의 모든 사람은 벅찬 기대 속에 19세기를 마감
하고, 1900년 1월 1일, 20세기의 새해 첫날을 맞이했을 것이다. 이때는

산업혁명이 본궤도에 오르며 과학기술의 발전, 산업의 발전, 대시장의 확대 등이 이루어지면서 물질문명이 넘쳐나기 시작한 시점이었다. 대량생산된 제품들이 시장에 흘러넘치기 시작하면서 현대 예술 세계에도 큰 영향을 주었다. 대량생산 시대가 이어지면서 제품은 디자인과 기능 측면에서 예술성이 요구되기 시작했다.

대량생산의 시대에 들어서면서 새로운 예술의 전환점을 제시한 대표적 작가는 마르셀 뒤샹(Duchamp, 1887~1968)이다. 뒤샹은 1917년 한 전시회에 작품을 출품하였으나 전시되지 못했다. 뒤샹은 소변기를 조각품처럼 받침대 위에 올려놓고 '샘'이란 작품명으로 전시하려 했다. 뒤샹의 작품 '샘'을 계기로 "이것이 과연 미술 작품인가, 미술작품이라 할 수 있는가, 미술작품은 무엇인가"와 같은 논란이 세계적으로 활발하게 이루어졌다. 소변기는 공장에서 대량생산된 기성제품으로 일상에서는 그 기능이 가치를 갖는다. 똑같은 제조품이라도 예술가의 서명과 함께 전시대에 오르면 더 이상 기성제품이 아니라 예술품으로 다시 태어나며 감상자에 따라서 각각 많은 의미를 갖게 된다는 것이 마르셀 뒤샹의 견해이다. 감상자의 머릿속 생각의 틀에 팔레트와 캔버스가 펼쳐져 작품의 의미와 가치가 다양하게 그려진다.

뒤샹의 작품은 기성제품과 예술 사이의 경계가 모호하고 그 사이가 좁혀지고 있음을 보여주고 있다. 작가는 기성 제품에 서명하고 전시 받침대 위에 올려놓은 것 외에는 아무것도 한 것이 없다. 그러나 감상자의 생각을 유도하여 스스로 그 의미를 찾도록 주제를 제시한다.

20세기가 시작하면서 대량생산의 대표적인 산업으로 올라선 것은 자동차 산업이었다. 이 시기에는 포드사의 컨베이어벨트 시스템이 자동차 생산 공정에 도입되면서 본격적인 대량생산 체제를 갖추기 시작하였다. 자동차 시장이 본격적으로 확대되면서 다양한 홍보 활동이 이루어졌다.

가장 사람들의 관심을 끌었던 홍보 활동은 초장거리의 극적인 자동차 경주, 랠리였다. 1907년에 베이징과 파리 사이의 19,000km를 완주해야 하는 죽음의 랠리가 펼쳐졌다. 이 랠리에서 가장 주목받은 차는 이탈리아의 페라리였다. 당시 로소 코르사(Rosso Corsa), 즉 경주의 빨간색은 페라리 자동차의 상징색으로 자리 잡았다. 빨간색은 고대 이집트 시대부터 헤마타이트(hematite)인 적철석으로 물들인 생활 용구들에 사용되었으며 그리스, 아테네인들도 사용하였다. 헤마타이트를 곱게 갈면 나타나는 색, 즉 조흔색이 빨간색이며, 헤마타이트의 그리스어의 의미는 "피"를 나타낸다.

06 대공황으로 치닫는 세계 경제

20세기 초까지 대량생산, 대량소비 시대의 개막 열기는 지속되었다. 이와 함께 미국의 산업경제는 고공행진을 계속하였다. 미국의 주식시장에서 1923년은 역사적인 해이다. 주가가 처음으로 100포인트를 기록한 것이다. 당시 주가 상승은 대형주들이 주도하였다. 이때에 다우존스의 기자는 대형주라는 의미의 '블루칩'이란 용어를 처음 사용하였고 지금까지 사용하고 있다. 원래 블루칩은 도박장에서 사용하는 동전 모양의 칩의 한 종류이며 가장 가치가 높은 칩이다. 빨강 칩은 블루칩의 1/5, 흰색 칩은 블루칩의 1/25이다. 파란색은 하늘을 연상시키므로 블루칩 용어는 대형주의 경우 추락하지 않는다는 느낌을 준다.

대형주인 블루칩이 주도하며 주식시장은 고공 행진을 지속하였으나 미국을 비롯한 각국의 주식 시장은 큰 시련을 겪게 된다. 1929년, 세계대공황이 시작된 것이다. 1929년 9월 3일, 뉴욕 다우존스지수는 381.17포인트로 1923년 100포인트를 넘긴 이후 4배 가깝게 오른 최고의 기록이다.

약 한 달 보름이 지난 10월 24일, 주가는 붕괴하기 시작한다. 바로 다음 날에는 많은 미국의 금융가들이 적극 주식을 사들이며 안정세를 회복하였다. 그러나 주말이 지나고 10월 28일 월요일, 월스트리트는 패닉 상태에 빠지게 된다. 다음 날, 블랙 화요일이 되자 패닉 상태의 절정에 달하여 다우존스지수는 25%가 빠졌다. 다우존스지수는 1932년 7월 8일에 최저 수준인 41.22까지 내려갔다. 3년 동안 지수의 약 90%가 빠진 것이다.

대공황 직전까지 미국의 기업들은 은행 대출 등 지원을 받아 생산 측면에서 크게 성장하였다. 무엇보다 투자자들이 주식 시장을 통하여 대규모 자금을 제공하면서 산업 활동이 활발하게 돌아갔다. 그 과정에서 주식이 실제 시장가치를 넘어 고공 행진을 하였다. 이러한 투기적 버블이 갑자기 터져 버리면서 주가가 급락했다. 이는 곧바로 생산부문에 영향을 미치면서 공장 문이 닫히고 해고가 이어진다. 세계대공황 직전에 미국의 일인당 국민소득은 약 6,000달러(1990년 가격 기준)였던 것이 4,000달러대로 떨어졌다. 공황 이전의 소득 수준을 다시 회복한 것은 1936년으로 약 7년간 공황의 여파가 이어진 것이다. 뉴욕에서 촉발된 경제금융 패닉 상태는 곧바로 전 세계로 전파되었다.

07 그림 속 세계대공황의 참상

세계대공황은 미국 사회의 취약계층 뿐만 아니라 중산층과 고위 전문직까지 길거리로 내몰았다. 이삭 소이어(Issac Soyer, 1902~1981)가 1937년에 그린 '고용사무소'에서 대공황 시기의 경제사회 분위기를 읽어볼 수 있다. 그림은 대공황이 한창인 때에 미국의 고용사무소 모습을 그리고 있다. 여성 1명과 남성 3명이 일자리를 알아보고 실업 급여를 신청하러 사무소에 찾아와 밖에서 긴 줄을 서고 기다리다가 어렵게 안으로 들

어오기는 했으나 여전히 끊임없이 기다려야 한다. 창밖으로는 검은 화물차가 보이는데 그 속도감이나 중량감이 전혀 느껴지지 않는다. 그대로 그 자리에 유령처럼 멈춰 서있다. 거의 모든 산업 활동이 멈춰선 것을 나타낸다.

그림 전체가 무채색 톤으로 무겁게 가라앉아 있는데 유독 여성의 의상과 모자는 진한 빨강과 파랑으로 채색되어 마치 중세의 성화를 보는 듯하다. 그러나 이 여성은 힘없이 턱을 괴고 있으며 양 옆에 허리를 구부리고 앉아 있는 남성의 모습에서 오랜 기다림에 지친 것을 느낄 수 있다. 면도 자국에 파르스름하게 수염이 자란 초췌한 모습에서 진한 피곤함이 묻어난다. 고용사무소 바닥의 담배 재떨이에는 꽁초조차 사라져 텅 비어있다. 끝 모를 바닥으로 떨어지고 있는 것을 느낄 수 있다. 창문에 쓰여 있는 Employment Exchange Agency란 고용사무소 글자가 거꾸로 보인다. 실업이 넘쳐나고 경제가 정상이 아님을 표현하고 있다.

08 세계대공황 직전의 대기업 총수

화가 디에고 리베라(Diego Rivera, 1886~1957)는 세계대공황 직전에 미국의 산업, 금융 재벌을 비판적인 시각으로 그렸다. 멕시코 교육부 건물 벽면에 그린 프레스코 벽화, '월스트리트 연회'는 대담한 색과 뚜렷한 선으로 자본주의의 폐해를 표현하였다. 그림이 그려진 시점인 1928년은 세계대공황의 직전이며 미국경제가 고공행진의 정점에 다다른 시점이다. 미국 제조업은 투자를 확대하며 공격적인 대응을 하고 있던 때이다.

벽화의 상단 뒤쪽 배경에는 시선을 압도하는 거대한 금고가 그려져 있다. 금고의 둥근 아치형 문은 신성한 세계로 이끄는 문처럼 보인다. 금고 문 바로 앞에는 증권 시세 정보가 실시간으로 찍혀 나오는 황금색의 수신

기계가 유리 덮개에 싸여 있다. 마치 신성한 제단에 바쳐진 금빛 성물처럼 보인다. 거대 기업 총수들이 둘러앉은 테이블 가운데로 수신기계의 아래쪽 틈에서 종이테이프가 구불구불 나온다. 이 테이프는 ticker tape로 불리며 당시 증권 시세가 실시간으로 찍혀 나오고 있다.

테이블에 앉아 있는 8명 가운데 몇 명은 지금의 우리에게도 잘 알려진 사람들이다. 왼쪽 맨 뒤에 자리하고 있는 사람은 석유사업가 록펠러(J. D. Rockefeller, 1839~1937)이다. 그는 금주가로서 샴페인 잔 대신에 우유 잔을 들고 있다. 그 반대편에는 이미 타계한 금융인 모건(J. P. Morgan, 1837~1913)이 턱 아래까지 ticker tape를 들어 올려 주가의 움직임에 집중하고 있다. 모건 옆에 한손을 들고 ticker tape에서 눈을 돌려 앞 쪽을

월스트리트 연회(프레스코화/1928년 작)
리베라(Diego Rivera/1886~1957) 멕시코 교육부 건물

보고 있는 사람은 자동차의 대량생산 시대를 주도하며 자동차 시대의 개막기, 황금기를 열어가고 있는 기업가 헨리 포드(Henry Ford, 1863~1947)이다. 당시 핵심 주도산업인 석유, 금융, 자동차산업의 최고 경영자를 한 자리에 나타낸 것이다.

금고로부터 좌우 양쪽으로 거대한 스피커 같은 물체가 돌출되어 있다. 세상의 모든 소리는 금고로부터 나오며 이 소리에 세상이 압도되고 지배당하는 것 같다. 앞면의 테이블 위에는 자유의 여신상 형태의 전기스탠드가 테이블 끝에 위태롭게 걸쳐 있다. 뉴욕 앞 바다에 있는 자유의 여신상은 세상을 밝히는 횃불을 들고 있으나, 그림 속 여신상은 전구를 들고 증권 시세를 잘 읽을 수 있도록 밝혀주고 있다. 자유의 여신이 기업의 시녀인 것처럼 표현하고 있다.

의자 밑에는 하얀 손 장갑과 장미꽃이 떨어져 있다. 이것은 정의와 순수가 훼손되고 있음을 의미한다. 당시는 금주법이 발효되고 있던 시기(1920~1933)인데도 샴페인을 마시고 있는 것은 법조차 거대 자본에게 휘둘리고 있음을 보이고 있는 것 같다. 그림에 나타난 기업가들은 이제 곧 나락에 빠져들어 세계대공황이 시작될 것을 알고 있는 것일까? 석유, 자동차, 금융 산업은 19세기말부터 세계 경제를 견인하기 시작했으며 대공황의 참혹한 시기가 지나고 20세기 내내 핵심 전략, 주도산업의 위상을 이어갔다.

09 대공황 극복을 위한 처방전

1929년 대공황 직후 길거리에 흘러넘치는 실업자들에게 일자리를 찾아주는 것이 당시 경제사회의 가장 큰 과제였다. 그 때까지 기존 경제학의 틀에서 실업자를 줄이는 방법은 단순하고 명확했다. 노동시장의 수요

와 공급 법칙에 따라 노동의 공급은 많은데 수요가 부족하여 실업이 생겨 난다. 노동 수요의 부족은 높은 임금 때문이므로 임금을 낮추면 값싼 노동에 대한 수요가 늘어나고 실업은 줄어든다. 이렇게 제시된 처방전을 받아들여 임금을 낮추었더니 실제로 고용이 늘어나며 실업문제가 풀리는 것 같다. 그러나 단기간이 지나자 곧바로 실업은 이전보다 더 심각한 정도로 늘어났다. 기존의 경제학이 제대로 된 해결책을 제시하고 있지 못한 것이었다.

이런 상황 속에서 다른 관점으로 접근하려는 경제학자가 나타났다. 존 메이너드 케인즈(1883~1946)이다. 임금이 낮아지면 노동수요가 늘어나는 효과도 있지만 더욱 중요한 점은 소득이 줄어들어 노동자들의 지갑이 얇아지고 소비를 할 수 없게 된다. 이에 대응하여 기업은 생산량을 줄이므로 일자리가 줄어든다. 반대로 임금을 높이면 노동자의 소득이 늘어 소비가 증가한다. 그러면 기업은 공장 가동률을 높이며 일자리가 늘어나 실업은 줄어든다.

케인즈는 대공황 시기 실업의 해결책으로 노동자의 지갑을 두둑하게 하는 것이 경제를 활성화시키고 실업을 줄이는데 핵심이라고 보았다. 케인즈는 소득의 중요성을 강조하였으며 국민소득을 중심으로 하는 거시경제학의 출발점이 되었다. 이를 위한 대표적인 정책으로 공공정책을 들 수 있다. 당시 미국에서는 후버댐 공사 등 대규모 공공사업을 실행하여 많은 노동자들이 일자리를 얻었다. 이렇게 얻은 소득으로 시장으로 달려가 지갑을 열게 되며 경제는 활력을 되찾게 된다.

이 시기에 미 정부의 주도로 미술 분야에서도 공공미술 프로젝트가 대대적으로 시행되었다. 1933년 12월부터 6개월간 공공건물과 공원 등 공공의 장소에 벽화를 비롯한 이른바 뉴딜 아트(New Deal Art)를 펼쳐 미술가에게는 예술 활동의 기회를, 시민들에게는 예술을 가까이 즐길 수 있

는 기회를 마련하였다. 이후 오늘에 이르기까지 다양한 예술 분야에서 형태와 내용과 규모는 다르지만 공공 프로젝트가 기획되고 운영되며 나름의 성과를 나타내고 있다.

10 그림 속 경제학자, 케인즈

런던 국립 초상화 박물관에는 수많은 역사적 인물들의 초상화들이 수집 정리, 전시되고 있다. 그곳에서 케인즈를 만나볼 수도 있다. 물론 그림을 통해서이다. 래버렛의 그림, '존 메이너드 케인즈'는 케인즈(1883~1946)의 20대 중반 젊은 모습이다. 화가 래버렛(Gwen Raverat, 1885~1957)은 어릴 적부터 케임브리지의 마을에서 케인즈와 함께 자란 친구이다. 화가의 여동생이 케인즈의 형제와 결혼을 하여 사돈관계이다. 대경제학자의 젊은 시절은 영국이 주도하는 국제경제의 황금시대가 마감되고, 미국이 주도하는 석유시대가 본격적으로 시작하는 시기로 케인즈는 시대 변화의 한 가운데 있었다. 그림 속 케인즈는 손에 펼쳐 든 자료의 사회적 핫이슈에서 눈을 떼지 못하고 있다. 편안한 자세로 자료를 보고 있지만

스케치, 존 메이너드 케인즈(수채화/29.7×36.8cm/1908년 작)
래버렛(Gwen Raverat/1885~1957)

경제사회의 문제를 풀기 위해 깊은 생각에 빠진 듯 눈매는 매섭다.

경제학자 케인즈를 또 다른 그림에서 만나 볼 수 있다. 윌리엄 로버츠(William Roberts, 1895~1980)가 그린 그림 가운데 '케인즈 부부'란 작품이 있다. 이 작품은 케인즈가 직접 화가 로버츠에게 부탁하여 세계대공황이 한창 진행 중인 1932년에 그려졌다. 장소는 그의 집 거실인 것 같으며 그림 뒤쪽의 벽에 그려진 그림 속 그림은 케인즈가 수집한 그림으로 보인다. 케인즈는 미술애호가였으며, 젊은 영국 화가들의 작품도 여러 점 구매하였다. 그의 아내는 러시아의 발레 무용수였다. 그림 속 그녀의 시선 처리나 자세, 그리고 담배를 든 손가락과 턱을 괸 손의 곡선은 발레리나의 모습을 보여 준다.

세계대공황의 최저점에서, 케인즈로서는 대공황을 극복하기 위한 처방전에 대하여 많이 생각하고 고민할 때이다. 대공황에 대한 처방전으로 케인즈가 제시한 경제이론은 획기적인 것이었다. 케인즈는 1936년에 『고용, 이자 및 화폐에 관한 일반이론』의 저술을 완성했다. 그의 경제학은 기존의 고전학파 경제학의 이론 틀을 뛰어 넘어 거시경제학의 출발점이 되었다.

16. 팝 아트와 3차 산업혁명

01 미국 경제의 부상과 팝 아트

제2차 세계대전 이후 국제경제 사회의 중심은 미국이었다. 이 시기에 영국은 완전히 지는 해로 가라앉은 반면 미국은 본격적으로 떠오르는 해이다. 국제 사회의 운영시스템도 미국이 주도하여 만들었다. 전후 UN이 창립되어 국제사회의 다양한 문제를 논의하며 평화를 지향하는 국제기관으로 출범하였다. UN 깃발의 배경색은 '세룰리안블루'라는 파란색이며 여기에 흰색으로 둥글게 그려진 올리브 잎과 세계지도가 그려져 있다. 세룰리안블루의 파란색이 의미하는 바는 전쟁을 반대하고 평화를 추구하는 것이다. 세룰리안블루는 코발트블루와 카드뮴옐로와 흰색을 배합하여 얻는다.

세계 최고 수준의 기술을 기반으로 주요 산업의 경쟁력을 갖추고 있었던 미국은 자유무역을 주도하고 확산시키면서 자국의 이익을 극대화하였다. 1970년대까지 라디오, 흑백 브라운관 TV, 세탁기를 비롯한 가전제품들이 개발되고 개량되면서 큰 시장을 형성한 가운데 미국이 석유화학, 중화학공업의 산업 활동을 주도하였다. 미국은 세계의 공장이었고 세계의 은행이었다. 이 시기는 미국 시대, Pax Americana시대로 불렸다.

그러나 1970년대에 접어들면서 미국경제가 휘청거리기 시작하였다. 그 배경에는 여러 가지 요인들이 있으나 무엇보다 미국을 무서운 속도로 추격하는 국가들이 나타나기 시작한 것이다. 전후 복구를 마친 유럽에서는 독일과 아시아에서는 일본이 기술과 경제 측면에서 빠르게 치고 올라왔다. 새롭게 떠오르는 해와 같은 이들 국가, 그리고 휘청거리고 있는 미국 모두가 승부수를 던진 분야는 전기전자, 정보통신 분야였다. 치열한 경쟁 속에 이들 기술이 빠르게 발전하면서 제3차 산업혁명, 정보통신 혁명의 시기로 이행하였다.

제2차 세계대전 이후 산업경제의 변화와 함께 문화예술 분야에서도 큰 변화가 나타나기 시작했다. 특히 미국은 정치, 경제, 군사, 안보 분야에서뿐만 아니라 문화 예술 분야에서 미국발 르네상스 시대를 열어가려는 정책적이고 전략적인 움직임을 적극적으로 추구하였다.

02 잭슨 폴록, 드리핑(Dripping) 그림의 메시지

제2차 세계대전 직후 대표적인 화가는 잭슨 폴록(Jackson Pollock, 1912~1956)이며 캔버스 위로 물감을 떨어뜨리고 흘러내리게 하는 드리핑(Dripping) 기법으로 그렸다. 드리퍼 잭(Jack the Dripper, 1956년 타임지)으로 불리는 화가 스스로도 물감이 떨어지고 흐르면서 어떤 구도와 색상을 만들어낼지 알지 못한다. 따라서 자신이 무엇을 하고 있는지, 왜 하고 있는지 모르는 상태라고 스스로 말하고 있다. 드리핑의 과정에 있는 작품은 어떠한 의도도, 생명력도 체현되어 있지 않은 상태이다. 다만 드리핑은 손과 발의 움직임을 따라서 이루어지므로 그 과정에서 작가의 의도와 정신세계가 투영된다. 따라서 작가의 내면세계가 캔버스 위에 서서히 드러나며, 그 에너지는 매우 강하다. 우연의 드리핑 과정을 반복하며

일정 시점에 의미 있는 구도와 색감이 드러난다. 비로소 작품에 생명력이 싹트는 순간이다.

우연에 따른 생명력의 표출이야말로 작가가 궁극적으로 기대하는 것이다. 이를 위하여 특정의 색을 선택하고, 물감의 점도를 정하고, 드리핑의 높이와 위치와 타이밍을 선택한다. 작가가 행하는 모든 미술 행위는 무의식적이며 우연을 도모하는 것이지만, 그러는 어느 순간에 우연이 만들어 낸 의미 있는 색과 구도가 나타나며 서서히 완전한 작품에 도달한다.

드리핑 기법으로 그린 그림에서는 직선은 물론 곡선의 형태로 물감을 떨어트린 무수하고 다양한 궤적을 확인할 수 있다. 이들 물감의 궤적에서 긴장과 이완, 빠름과 느림, 변화와 불변, 부드러움과 강함, 파괴와 정리 등과 같은 다양한 느낌을 받게 된다. 무엇보다도 어제의 이야기가 오늘로 이어지면서 내일의 이야기를 풀어내고 있는 듯 느껴지기도 한다.

잭슨 폴록의 드리핑 그림 가운데 'No.5' 등 제2차 세계대전의 종전 직후 그린 작품에서는 엄청난 파괴의 참상과 혼란으로 어수선한 가운데 전후 복구와 평화와 안정을 갈구하는 시대적 특성을 읽어낼 수 있다. 무질서한 물감 뿌리기는 극단의 혼란 그 자체를 그린 것 같기도 하지만, 그 가운데 질서와 안정을 찾아낼 수 있는 우연의 순간에 멈춘 것이다. 전쟁으로 유럽의 각 국에서 겪었던 산업과 생활 기반시설의 파괴, 전후의 혼란스러운 경제사회도 시간이 흐르며 점차 질서와 안정을 되찾아 간다.

03 미국식 생활방식(American Way of Life)

종전 직후에는 전쟁 중에 개발된 군사기술들이 상용화되기 시작하였다. 미국의 최첨단 군사기술이 민생기술로 활용되어 새로운 소비제품이 나타나기 시작했다. 분야는 주로 통신, 광학, 전기, 전자 등이다.

가전제품화된 것 가운데 획기적인 것은 진공관 라디오와 브라운관 흑백 TV였다. 본격적인 라디오 방송이 전파를 타고 이루어진 것은 1910년대 제1차 세계대전을 전후한 시점이다. TV 방송 전파가 최초로 실험 송출된 것은 1931년 미국에서였으며 본격적인 상업 방송은 1937년 BBC에서 시작되었다. 라디오, TV 뿐만 아니라 전기전자, 석유화학, 그리고 자동차 등의 분야에서 미국의 대량생산은 절정에 이른다.

미국 주도의 대량생산은 대량소비로 이어졌으며 대량소비야말로 미국식 생활방식(American Way of Life)의 핵심으로 자리 잡았다. 풍요와 번영 속에서 이루는 새로운 삶의 방식은 전 세계 많은 사람의 꿈이 되기도 하였다.

미국 산업사회의 특성은 예술 작업에 반영되었으며 팝 아트 시대가 열렸다. 팝 아트는 대중문화가 예술로 승화되면서 생겨난 분야이다. 소비자의 삶과 일상의 모든 것이 주제가 되었다. 특히 물질문명으로 대표되는 대중문화의 소비성이 팝 아트의 주요 소재로 다뤄진다. 물질 만능주의와 자본주의의 폐해를 비판하기보다는 이것들을 대중문화 예술 속에서 받아들인 것이다. 나아가서 팝 아트는 그것이 다루는 대중문화 소재를 광고하고 홍보하는 기능까지 수행하며 대량생산, 대량소비 사회를 이끌어나갔다.

04 유럽의 팝 아트 속 미국의 힘

유럽의 팝 아트는 영국에서 시작되었다. 1950년대 런던의 "현대미술협회"가 개최하는 토론회에 비주류 예술가 그룹이 참여하였다. 비주류 예술가들의 주도로 새로운 형태와 내용의 예술에 관한 토론이 뜨거웠다. 토론의 핵심 내용인 거대 도시 속의 다양한 대중문화는 그때까지 예술 세계에

서는 다루지 않거나 다루지 못한 새로운 분야였다. 특히 미국의 대중 소비문화 확산의 속도, 방향, 내용 등에 큰 관심을 갖고 있었던 새로운 예술가 그룹이 예술 활동의 주요 소재로 대중문화를 활용하기에 이르렀다.

영국을 포함한 유럽의 국가들은 종전 직후 경제적 어려움 속에 전후 복구를 서두르고 있었다. 이들 유럽 국가들의 전후 복구를 위하여 미국은 '마샬 플랜'의 틀 속에서 막대한 지원을 하였다. 따라서 유럽의 국가들에게 미국은 세상에서 가장 풍요로운 곳이며, 미국의 생활 방식을 하나의 문화로 받아들였다. 미국 대중문화에 관한 관심과 예술적 열정은 미국이 아닌 유럽에서 비롯되었다.

영국 화가, 리처드 해밀턴(Richard Hamilton, 1922~2011)은 1950년대에 들어서 새로운 형태와 내용의 예술 작품을 선보였다. 대표적인 작품은 '오늘의 가정을 그토록 색다르고 멋지게 만드는 것은 무엇인가'이며, A4 용지 보다 조금 큰 26×24.8cm 크기의 꼴라쥬 작품이다. 기존에 발간된 잡지의 사진을 오려 붙인 부분은 매우 가볍게 느껴지는 그림이다. 그림 한 가운데 남성이 들고 있는 막대 사탕의 포장 껍질에 POP이란 문자가 눈에 띈다. 작품 자체가 스스로 팝 아트임을 말해주고 있다. 여성이 전기청소기로 청소를 하고 있는 모습이 있는데, 50년대에 전기청소기, 전기세탁기 등 백색가전은 여성들이 가사노동으로부터 해방된 것을 의미한다. 청소기 호스가 길게 표현된 것은 가사노동으로부터의 자유의 폭과 범위가 넓어졌음을 보여준다.

해밀턴 작품에 나타난 가전제품 하나하나가 미국인의 일상생활을 보여준다. 최첨단 기술이 집약된 TV, 테이프레코더, 전기 청소기 등은 당시 가장 핫한 백색 가전제품들이다. 이것들이 가정을 그토록 색다르고 멋있게 만들어 내는 하드웨어 차원에서 물질적 풍요를 나타낸다. 거실의 TV에서는 드라마가 방영되고 있고 창밖에 보이는 극장은 조명이 밝게 비치

고 있어 영화 또는 뮤지컬이 상연되고 있음을 알 수 있다. 미국의 작곡가
인 레너드 번스타인의 '웨스트사이드 스토리'가 1957년에 초연되었으며
미국 주도의 새로운 음악장르로 자리 잡아가는 시점이기도 하다. 드라마
와 뮤지컬은 가정을 색다르고 멋있게 만드는 소프트웨어 차원의 문화 예
술적 요소이다.

작은 꼴라쥬 그림 속 실내 천정이 둥그렇게 곡선 처리된 부분은 세계를
의미하며 세계가 작고 좁게 느껴진다. 미국의 물질적 풍요와 문화 예술적
요소가 전 세계에 대중문화로 확산되고 지배적인 힘을 발휘할 것을 예고
하는 듯하다.

영국의 해밀턴과 비슷한 시기에 프랑스에서는 미국의 물질문명이 유럽
으로 물밀듯 들어오는 모습, 유럽 문화의 미국화를 캐리커처 형태로 풍자
하며 강하게 비판하는 흐름이 있었다. 안드레 포게론(Andre Fougeron,
1913~1953)이 대표적인 화가이다. 포게론의 그림, '대서양 문명화'는 미
국에서 비롯된 물질문명이 프랑스로 들어오는 과정에 장애물이 나타나면
총을 앞세워 힘으로 제압하고 기존의 프랑스 전통과 문화와 산업을 압도
하려는 것을 나타내 보인다. 미국의 물질문명에는 환경 파괴가 동반된다
는 점도 강조하고 있다. 그림 속 바다 위에는 저 멀리 어렴풋하게 유령과
도 같은 흰색 배가 나타나기도 한다. 이 배는 미국의 공장에서 생산된 몰
개성적인 다량의 제품을 프랑스에 내려놓고 떠나는 미국 선박일 것이다.
미국식 산업화의 프랑스 진입에 대한 부정적인 측면을 강조하고 있다.

05 미국의 팝 아트 속 경제 이야기

물질문명의 범람은 예술 세계에 큰 영향을 끼치며 팝 아트로 발전하였
다. 1950년대에 영국에서 시작된 팝 아트는 이후 미국작가들이 가담하면

서 본격적인 팝 아트 시대를 열게 된다. 앤디 워홀, 로이 리히텐슈타인 등이 대표적인 화가이다.

앤디 워홀(Andy Warhol, 1928~1987)은 팝 아트 화가이자 영화 제작자로 활동하였다. 작품의 소재나 주제는 만화나 영화배우의 사진 등에서 얻었으며, 이를 실크스크린 기법으로 그려냈다. 만화와 영화배우라는 대중적 이미지를 주제로 다루며 그것을 되풀이해서 표현하였다. 회화답지 못하다는 평가 속에서도 팝 아트의 대표적 화가로 올라선다. 대표작인 '2백 개의 수프 깡통'과 '210개의 코카콜라병' 등은 잘 알려져 있다.

지금은 알루미늄 캔 콜라가 대세이지만 30~40년 전까지만 해도 병 콜라가 대부분이었다. 1915년에 디자인된 코카콜라 병은 매우 아름답고 기능적으로도 뛰어난 것으로 평가 받는다. 앤디 워홀은 1962년에 '210개의 코카콜라병'을 발표하였다. 30개의 병이 7줄로 펼쳐 있으며, 콜라병의 색감이 모두 다르다. 210병의 콜라가 모두 다르게 느껴진다. 빛이 반사되어 반짝이는 부분은 보석처럼 보이기도 한다.

병에 음식을 담는 병조림은 프랑스에서 비롯되었다. 1804년 프랑스 산업협회의 공모에 의해서이다. 나폴레옹 시절이었으며 당시 프랑스군은 멀리 떨어진 전쟁터를 이동하며 전쟁을 수행하였다. 병조림을 활용하면서 전투식량의 공급이 쉬워졌고 장기간 보관이 가능해졌다. 이것은 나폴레옹이 전쟁에서 승리하는 데에 기여하였다. 병조림은 당시로서는 신기할 정도로 새로운 시도였으며, 병 안에 사계절이 살아 숨 쉬고 있다는 언론의 격찬이 이어졌다.

이후 주석으로 만들어진 캔은 1810년에 영국에서 선보였으며 통조림 공장이 가동하기 시작하였다. 병조림의 단점을 보완하는 식료품 저장방법에 관한 공모전에 처음 나타났다. 캔이란 이름이 붙은 것은 당시 캐니스타(canistar)라는 차 보관 통에 착안하여 만들었기 때문이었다. 지금도

영국 차는 크고 작은 다양한 캐니스타라는 용기에 담겨 보관되고 판매된다. 세계적인 통조림 회사로 미국의 캠벨(Campbell)사를 들 수 있다. 1920년대 이후 캠벨사는 콩 통조림 시장을 석권하였다. 물론 광고 홍보도 공격적으로 많이 하였으며, 무엇보다 팝 아트 예술가들이 작품의 소재로 많이 쓰게 된 것이 홍보에 큰 영향을 미쳤다. 맥주가 캔에 담긴 것은 1935년이고, 주석 캔이 알루미늄 캔으로 바뀐 것은 1959년부터였다. 이후 현재까지 캔에 담기지 않는 물건이 없을 정도로 널리 사용되고 있다.

06 만화 같은 예술의 매력

앤디 워홀과 거의 같은 시기에 팝 아트의 장르를 열어 간 작가로 로이 리히텐슈타인(Loy Lichtenstein, 1923~1997)이 있다. 리히텐슈타인의 작품은 만화책의 주요 내용을 그대로 화폭에 옮겨 놓은 듯하다. 만화책에 나오는 한 커트의 그림을 화폭에 옮겼으며 등장하는 사람의 말을 말풍선에 활자로 나타냈다. 특기할 만한 것은 만화책 내용의 한 컷이 커다란 캔버스에 무수한 점의 조합으로 그려진 것이다. 이는 벤-데이-닷(Ben-Day dot) 인쇄기법으로 알려진 것이다. 면을 점으로 분할하여 각 점이 갖는 색으로 전체를 그려내는 기법이다. 이렇게 만들어진 캔버스 위의 수많은 점들이야말로 한 점 한 점이 분자 또는 원자로 기능하는 셈이다. 모든 점의 조합이 이루어짐으로써 하나의 작품으로 새롭게 태어나게 되며, 한 점 한 점이 작품 전체의 메시지를 강하게 표출하고 있다.

'행복한 눈물', '음, 어쩌면'과 같은 로맨스를 주제로 한 것이든, '꽝!'과 같이 전쟁을 주제로 한 것이든, 흥미로운 것은 한 폭의 그림이 만화책 한 질이나 영화 한 편의 내용을 담고 있다. 감동과 격동의 순간을 함축하여 표현했으며 작품 앞에서 사랑이나 전쟁에 대하여 심각하고 진지하게 고

민하거나 논하게 되지 않는다는 것이다.

고전주의 그림은 그림을 그냥 보아서는 화가의 메시지를 알아낼 수 없다. 그림을 보는 것이 아니라 그림을 읽어야만 그림을 즐길 수 있고 의미를 알 수 있다. 도상학(iconology)의 틀 속에서 그림의 의미를 읽어내기 위해서는 신화적, 종교적, 역사적 지식과 상식이 풍부해야만 가능하다. 이것은 전문가가 아니면 쉽지 않은 일이다.

이와는 달리 리히텐슈타인의 팝 아트 작품은 누가 보아도 무엇을 그렸고, 왜 그렸는지를 즉각 알아챌 수 있다. 무거운 주제라도 가볍고 쉽게 그린 작품 앞에 서있는 것 자체가 편안하다. 리히텐슈타인의 그림 주제도 그 옛날 고전주의 작품과 마찬가지로 사랑과 전쟁 등을 다룬다. 그러나 사랑과 전쟁 등의 주제를 일상의 소재로 표현하였고 특히 만화처럼 가볍고 쉽게 나타냈다. 때문에 주제의 의미를 경시 또는 간과해 버리기 쉬운 단점도 있다.

이러한 팝 아트를 당시의 비평가들은 매우 혹평하였다. 쉽고 가볍다는 것이 가장 큰 이유였다. 그렇다고 팝아트에서 시대정신이나 메시지를 전혀 얻을 수 없는 것은 아니다. 일반 대중들이 쉽고 가볍게 접근할 수 있으므로 어렵고 무거운 고전 문화예술보다 더 큰 영향을 미치고 있다.

07 팝 아트와 기술개발 전략

팝 아트에서는 당시의 첨단 기술을 예술 작품 활동에 적극 활용하는 것이 특징이다. 1960년대, 미국은 첨단 기술을 앞세워 세계의 산업경제를 이끌었다. 미국의 힘은 기술에서 나온다고 할 수 있다. 기술의 힘을 객관적이고 정확하게 읽어내는 방법 가운데 하나는 특허 통계치를 보는 것이다. 미국 경제의 최전성시대인 1960년대를 보면, 미국이 한 해에 7만 5천

건의 신기술을 개발하여 최다 특허출원을 하였다. 이는 하루에 205건의 신기술 특허가 등록됨을 의미한다. 이로써 미국은 신기술의 배타적 사용 권을 일정 기간 동안 확보하였다. 뒤를 이어 서독이 4만 2천 건, 영국이 2만 1천 건, 프랑스가 1만 4천 건, 그리고 스위스가 1만 1천 건으로 나타 난다. 미국의 절대적 기술력 우위는 1970년대 초반까지 이어진다.

기업 차원에서 특허권 수치를 보면 더욱 흥미롭다. 1975년 1위 기업은 제너럴 일렉트로닉스(GE)로 835건, 2위는 미 해군(US Navy)으로 671건, 3위는 듀폰(Dupon)으로 535건, 4위는 웨스팅하우스(WH)가 502건으로 나타났다. 전기전자와 화학 기업이 주를 이루고 있음을 알 수 있다. 이 가운데 미 해군(US Navy)이 2위로 신기술 개발을 주도한 것은 매우 특이하다. 당시는 동서냉전 대립 구도가 정착되어 있는 시기였으며 미-소간 기술 경쟁이 매우 치열하였다. 미 해군(US Navy)은 주로 군사기술을 개발하였고 이것의 배타적 사용을 위해 특허를 신청한 것이다. 기술 개발을 주도하며 경제 분야뿐만 아니라 군사력에서도 막강한 힘을 나타낸 것이다.

08 미국의 문화예술 진흥 전략과 흔들리는 산업 현장

이 시기에 미국에서는 문화예술 분야에도 관심이 높아지면서 국가 차원에서 예술과 창작활동에 정책적이고 전략적인 지원을 시작하였다. 국립예술지원기구인 NEA(National Endowment for the Arts)가 설립된 것도 1965년이었다. 연방정부 내의 문화예술 활동을 지원하는 독립 기관이다. 그러나 이보다 더 중요하고 의미 있는 것은 민간 부문에서의 문화예술에 대한 관심과 지원이 대규모로 이루어지기 시작한 것이다. 지원 금액의 내역을 보아도 NEA는 전체 지원 금액의 10%를 넘지 않으며 나머지 90% 이상을 민간부문의 기부와 모금으로 충당하고 있다.

NEA의 지원 금액 비중은 작지만 촉매제의 역할을 하면서 민간부문의 지원이 대규모로 뒤를 잇게 하는 것이다. 이에 힘입어 문화 예술분야, 특히 팝 아트의 틀 속에서 미국이 새로운 시대를 주도해 나간다.

한편 미국의 산업 경쟁력은 1970년대까지 절대적인 기술력 우위를 바탕으로 세계 최고 수준이었다. 경쟁력을 앞세워 자유무역주의를 견지하고 이를 확산시켜 나갔다. 그러나 1970년대에 들어서면서 빠르게 뒤따라오는 독일, 일본 등 후발 국가들에게 뒷덜미를 잡히기도 하였다. 미국 경제, 특히 제조 분야가 보통의 평균적인 국가로서 무역적자에서 벗어나지 못하는 수준에 이르게 된 것이다.

1980년대 미국은 제조 상품 경쟁력의 한계를 인식하고 승부수를 던졌다. 미국의 주도하에 서비스와 지적재산권 등에 관한 논의를 시작하였다. 논의의 핵심은 세 가지이다. 첫째, 서비스산업의 무역질서를 구축하는 것이다. 둘째는, 지식재산권/기술의 국제 질서를 만드는 것이다. 셋째는 무역관련 투자의 자유로운 이출입을 위한 질서를 만드는 것이다. 이것은 미국이 앞으로 경쟁력을 갖고 수익을 극대화하기 위하여 꼭 필요한 국제 경제 질서이다. 이 시기부터 미국은 서비스, 지적재산권 중시와 함께 문화 예술 분야에 큰 투자를 하며 새로운 시도를 지속하였다.

09 사라지는 '최후의 만찬'과 무한 복제 '최후의 만찬'

앤디 워홀의 1986년 작품, '최후의 만찬'은 원작과 다른 새로운 표현 기법을 활용하여 예수와 12제자의 심리 상태를 다양하게 보여준다. 스크린 기법으로 표현한 명암, 색감 등에 따라 천차만별로 나타나는 인물의 심리 상태가 흥미롭다.

이 작품은 1987년 1월 밀라노의 팔라조 델레스텔리네 호텔에 전시되었

다. 호텔 바로 길 건너편에는 ‘최후의 만찬’ 원본 벽화가 있는 산타마리아 델레그라치에 수도원이 있다. 마침 1987년 1월에는 원작 벽화의 복원 작업이 한창 진행되고 있던 때였다. 워홀의 작품은 찍어내기만 하면 몇 점이든 무한정 만들어진다. 최후의 만찬 원작은 수도원 벽면에서 사라질 듯 위태한 가운데 성공 여부를 확신할 수 없는 복원 작업이 한창이다.

레오나르도 다 빈치의 ‘최후의 만찬’은 벽면에서 점점 사라져가기 때문에 유령같은 속성을 갖는다고 알려져 있다. 반면 워홀의 ‘최후의 만찬’은 다양한 버전의 실크스크린 작품으로 끝없이 계속 찍어낼 수 있다. 매 작품마다 색과 형체를 새롭게 구성하여 독창적이고 개성적인 작품이 나타난다. 미술 작품도 대량생산될 수 있으며 각 작품마다 차별화된 개성을 담을 수 있다.

1970년대는 대량생산 대량소비의 시대였다. 기본적인 의식주를 충족시키는 것이 우선이었으며 몰개성의 시대였다. 1980년대부터 소비자들이 개성을 추구하는 추세가 강하게 나타나면서 대량생산의 생산 양식은 다품종 소량 생산 양식으로 바뀐다. 차별화된 제품을 선호하는 소비자의 니즈에 기업이 적극 대응한 것이었다. 여기서 더 나아가 1990년대에 이르러서는 변품종 변량(變量) 방식, 즉 소비자가 원하는 제품을 실시간으로 파악하여 소비자가 원하는 만큼 생산하여 대응하려는 기업의 움직임이 나타났다.

10 미국의 최고 경쟁력, 할리우드 영화산업

미국의 서비스 산업 가운데 할리우드를 중심으로 거대 자본을 투입하여 제작한 블록버스터급 영화를 만들어내는 영화산업의 경쟁력이 막강하다. 1980년대 이후부터는 스크린 쿼터 문제가 제기되고, 문화다양성이

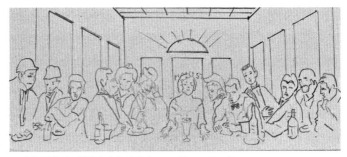
스케치, 최후의 만찬(디지털 페인팅 포스터/61×106cm)

추구되면서 프랑스를 비롯한 국제 사회의 많은 나라에서 미국영화의 자국 진출에 강하게 대응하기도 하였다.

미국 영화 산업의 저력을 잘 보여주는 흥미로운 포스터가 있다. 디지털 페인팅 포스터 작품으로, 영화인들이 등장하는 최후의 만찬이다. 포스터에는 마릴린 먼로, 찰리 채플린, 존 웨인, 클락 케이블, 엘비스 프레슬리, 제임스 딘, 험프리 보가트, 게리 그란트, 말론 브란도와 같은 스타급 영화배우들이 최후의 만찬 자리에 함께 하고 있다. 최후의 만찬 식탁 한가운데 성스러운 자리에는 마릴린 먼로가 앉아서 두 손을 벌려 미국 영화의 세계로 유인하는 것처럼 보인다. 페러디 형태로 다시 태어난 '최후의 만찬'이다.

미국 영화 산업 차원에서 본다면 최후의 만찬이 아니라 이제부터 종합 예술로서의 영화가 산업의 기회를 더욱 확대시켜 나갈 것을 확신하며 헐리우드의 만찬 파티에 모인 것으로 보인다.

11 이모지 소통의 시대

컴퓨터 시대, 핸드폰 시대로 접어들면서 사람 간 소통의 방식이 크게 바뀌게 되었다. 문자 이외에 컴퓨터와 핸드폰 화면에 다양한 그림의 색과

모양으로 소통하게 된 것이다. 그 시발점은 이모지 소통이었다. 이모지
(emoji)란 그림 문자이다. 이는 1982년에 이른바 이-메일(email)이 새롭
게 소통의 수단으로 사용되기 시작하는 초기에 이모티콘이 처음 등장하
였다. 당시 카네기멜론 대학의 스캇 E. 팔먼 교수는 " :-). "을 농담의 의
미로 사용하자고 제안했다.

이보다 앞서 1963년에 밝은 노란색의 동그란 원에 표정 언어를 그려서
소통하기 시작하였다. 미국에서 기본 스마일리가 유행하였는데, 이는 노
란색 동그라미 안에 점과 곡선으로 웃는 얼굴을 단순하게 그린 표정언어
이다. 이 모양은 뱃지로 제작되어 이후 약 10년간 5천만 개가 판매된 기
록을 가지고 있다.

1970년대에는 베트남 전쟁과 양차에 걸친 석유위기 등을 겪으면서 스
마일리가 한 때 항쟁과 전복의 상징으로 쓰이기도 했다. 그러나 1980년
대 후반부터 대중문화의 중심으로 다시 돌아왔고, 특히 젊은이들 사이에
확산되면서 젊음의 반항적 한 순간을 상징하기도 하였다. 노란색의 기본
스마일리가 한 때 전복, 항쟁의 상징으로 된 것은 그 색깔 때문이었다. 기
본 스마일리의 색은 밝은 노랑인 애시드옐로이다. 이렇게 시작된 노란색
스마일리풍의 이모지는 21세기의 카톡이나 문자에서도 여전히 사용되고
있다.

12 G2, 중국 경제의 부상과 중국판 '최후의 만찬'

GATT를 대신하는 세계무역기구(WTO) 출범 이후 후속 논의와 조치들
이 잘 진전되고 있지는 않다. 그런 가운데 미국을 비롯한 일부 국가들의
보호무역주의가 전면에 나타나면서 세계 경제는 빠르게 전략적 보호무역
으로 치닫고 있다.

이 과정에서 중국의 경제성장세가 두드러지면서 미국경제를 추월하는 시나리오들이 다양하게 제시되고 있다. 중국은 패권 국가를 지향하며 팍스 시니카(Pax Sinica)의 중국 시대를 추구하고 있다. 중국은 1989년 천안문 사태 이후 1990년부터 고도성장의 뜀틀에 올랐다. 매년 10% 전후의 고도성장을 90년대부터 2010년대 전반까지 이어왔다. 세계에서 유래가 없는 고도성장을 이루어 낸 것이다. 2010년대 후반부에 들어서 성장세가 둔화되었고 연착륙을 도모하면서 성장률 6~7% 전후의 안정성장기로 들어서려 하고 있다. 이러한 성장세가 지속되면 2025년경에 중국의 GNP 총액 규모가 미국의 그것을 추월할 것으로 예상된다.

중국이 한창 고도성장중인 2001년에 중국의 대표적 화가인 쩡 판즈(Zeng Fanzh, 1964~)는 중국판 '최후의 만찬'(유화/220×400cm)을 발표하였다. 이 그림은 전체적으로 레오나르도 다빈치의 '최후의 만찬'과 똑같은 구도이지만 소실점이 명확하지 않다. 테이블 정중앙에 앉아 있는 사람이 그림의 중심이며 중국의 미래를 이끌어 나갈 지도자로 보인다. 양옆으로 중국 인민을 대표하는 12명이 자리하고 있는 가운데 많은 이야기를 풀어 놓는다.

원작 '최후의 만찬'에서 유다는 예수의 오른쪽(우리가 볼 때는 예수의 왼쪽) 2번째 앉아 있으나 3번째 자리에 앉아 있는 베드로가 예수 쪽으로 얼굴을 들이밀어 유다의 얼굴은 3번째에 위치한다. 쩡 판즈의 '최후의 만찬'에서도 같은 구도이다. 유다 자리의 이 사람은 넥타이 색이 다른 사람 모두 빨간색인 것과는 달리 유일하게 노란 색이다. 쩡 판즈의 '최후의 만찬'에서 빨간색이 지배적인 가운데 노란색은 화려하고 사치스런 물질문명을 나타내고 있으며, 부정적인 느낌과 함께 사회주의 이상향의 종말을 암시하고 있는 것으로 보인다.

쩡 판즈의 '최후의 만찬' 그림에서 12명의 인민 대표 얼굴 표정은 묘한

분위기를 자아내며 감상자의 마음을 흔드는 특징이 있다. 그들의 큰 손은 다양한 각도와 위치를 보이며 열심히 일하는 노동자임을 나타낸다. 일한 만큼 얻을 수 있다는 것을 보이며 자본주의 체제로 이행하고 있는 중국사회의 전환을 묘사한 것으로 보인다.

1990년대 본격적인 개방과 개혁을 지향하면서 중국은 자본주의 시장 체제를 받아들이는 등 경제활동에 중점을 두고 있다. 이와 관련하여 흥미로운 것은 '최후의 만찬' 그림 속 탁자에 놓인 수박이다. 흩어져 있는 수박 조각의 빨간색이 인상적이다. 사회주의 초기의 순수한 정신을 추구하고 있는 듯 전체적으로 빨간색의 분위기가 강하다. 탁자의 수박 조각을 모두 모아 원형대로 붙여보면 1통 정도가 되는 것 같다. 1통의 수박을 칼로 반듯하게 자른 것이 아니라 내리 쳐서 깨트린 형상으로 식탁에 흩어져 있다. 어떤 사람 앞에는 매우 큰 조각의 수박이 여러 개가 놓여있고, 어느 사람 앞에는 거의 놓여 있지 않다. 이것은 중국에서 경제 성장의 성과물이 골고루 분배되고 있지 않다는 것을 상징한다. 중국내 빈부격차, 도농격차, 도시 내 계급 간 격차가 크게 나타나고 있음을 암시한다. 중국의 고도성장 과정은 동쪽 연해지역부터 시작하여 점차 내륙으로 산업화, 근대화, 공업화가 확산되고 있다. 그러나 연해지역과 내륙의 1인당 국민소득 격차는 여전히 큰 폭으로 나타나 새로운 경제 구조의 문제로 대두되고 있다.

중국은 2021년 현재, Pax Sinica의 문을 열어나가기에 가장 가능성이 높은 시기에 와있다. 이를 위해서는 극복해야 할 문제들도 산적해 있다. 중국은 과거 수천 년 문화의 꽃을 피운 거대 문명국이었음에도 불구하고 한번도 Pax 국가의 위상을 나타내지 못하였다. 여기에는 여러 가지 이유와 배경이 있으나 그 가운데 가장 중요한 한 가지는 해양세력화를 추구하지 않았거나 못했다는 점을 들 수 있다. 중국은 나침반을 발명한 나라이

지만 정작 그것을 바다에서 활용한 국가는 유럽의 해양 국가들이었다. 유럽이야말로 해양 세력화에 성공하여 네덜란드, 영국 등이 대국의 위상을 차지하였다. 요즘 남중국해에서의 중국의 전향적이고 단호한 입장은 군사, 외교, 안보 차원에서 다양하게 해석될 수 있으나 해양세력으로 발돋움하고 Pax 국가로 일어서려는 중국의 국가 정책과 전략 가운데 하나일 것이다.

Pax 국가가 되기 위한 또 다른 조건으로는 문화예술 분야에서 주도적인 위상을 나타내 보여야 한다. 이른바 소프트 파워를 갖추어야 하는 것이다. 중국의 문화예술은 양적인 측면에서 타의 추종을 불허하며 커지고 있는 가운데 질적인 측면에서의 변화 발전을 추구하고 있으나, 풀어야 할 과제 또한 많다.

17. AI 아트 시대의 개막과 4차 산업혁명

01 디지털 아트로부터 AI 아트로

1970년대에는 전기전자, 정보통신 기술이 빠르게 발전하였고 우리의 일상은 아날로그로부터 디지털 세계로 바뀌었다. 특히 전기전자, 정보통신 관련 기술이 예술 분야에서 활용되면서 디지털 아트가 새롭게 나타나기 시작하였다. 디지털 아트는 팝 아트의 핵심 축을 형성하며, 우리의 삶 속에 자리를 잡았다.

디지털 아트는 컴퓨터를 활용한 모든 예술 분야를 포함하며 컴퓨터 아트라고 부르기도 한다. 최초의 컴퓨터는 진공관식으로 1946년에 만들어진 애니악(ENIAC, Electronic Numerical Integrator And Calculator)이었다. 이후 컴퓨터 기술이 빠르게 발전하면서 컴퓨터를 활용한 미술 작품이 만들어졌다. 첫 작품은 드로잉 작품이었다. 당시 전기전자 기술 연구의 메카였던 벨연구소에서 컴퓨터를 작동시켜 피카소의 작품과 유사한 드로잉 작품을 그려냈다. 1960년대부터 존 휘트니(John Whitney, 1917~1995)는 컴퓨터 아트의 본격적인 개막을 알리는 작품을 선보였다. 캔버스의 화폭 대신 컴퓨터 화면에 변화무쌍한 색과 구도와 형체의 아름다움을 구현하였다. 휘트니는 추상적인 이미지로 구성되는 단편 동영상인 '카탈

로그'(Catalog, 1961)를 비롯하여 '퍼뮤테이션'(Permutation, 1966), '아라베스크'(Arabesque, 1975) 등의 작품을 발표하였다.

1965년에 디지털 예술 최초의 전시회가 개최되었다. 뉴욕의 한 갤러리에서 개최된 "컴퓨터로 그린 그림들"이란 전시회였다. 컴퓨터 화면에 구현되는 색과 구도와 형체는 디지털 세계의 정교한 아름다움을 선보였다. 일부 예술가들은 컴퓨터 소프트웨어 자체를 개발하여 창작활동을 하였다. 1980년대부터는 데이비드 호크니, 앤디 워홀 등이 다양한 작품 활동을 하였고 많은 사람의 관심을 끌었다. 이 시기에 컴퓨터의 기능은 빠르게 향상되었다. 1980년대 후반에 286급의 컴퓨터가 나온 이후 1990년대에 386급, 486급, 펜티엄급으로 초고속 발전을 하였다. 이와 함께 웹 아트, 인터넷 아트, 가상현실(VR)까지 다양한 디지털 아트의 분야가 새롭게 나타났다.

2010년대로 들어서면서 제4차 산업혁명이 인공지능(Artificial Intelligence)을 중심으로 빠르게 진행되고 있다. 제4차 산업혁명의 핵심인 AI 기술과 이를 활용한 관련 산업이 빠르게 발전하고 있으며 우리의 삶과 경제가 급변하고 있다. AI 기술이 체화된 다양한 비즈니스가 나타나고 있는 가운데 AI 관련 시장은 매년 50%를 넘는 초고속 성장을 하고 있다. 이러한 성장 속도는 약 1~2년에 시장 규모가 2배로 커지는 셈이며, 2~4년에 4배, 4~6년이면 16배로 확대된다.

특기할 만한 것은 AI 기술이 새로운 산업과 시장을 창출할 뿐만 아니라 새로운 예술 세계도 열고 있다는 것이다. 이른바 인공지능 예술, AI 아트이다. AI 아트는 이미 우리 일상의 삶 속에 깊이 자리를 잡고 있다. 우리 모두 AI 산업혁명과 함께 AI 예술혁명의 시대에 살고 있는 것이다.

02 AI 아트와 미술 세계의 변화

AI시대에 들어서면서 사람과 AI의 소통은 일상이 되고 있다. AI와의 소통으로 경제 행위는 물론 예술 작업도 이루어진다. "AI야, 고흐 풍으로 멋진 그림 한 점 그려줘!", "AI야, 모짜르트 풍으로 멋진 음악 한 곡 작곡 해줘!"와 같이 그림 그리기나 작곡 등 창조적인 예술 활동조차 AI에게 의존하는 것이 자연스러운 시대가 열린 것이다.

AI가 그린 미술 작품 다수가 이미 선을 보였고 거래도 되었다. 구글사는 마젠타 프로젝트을 운영하여 미술 분야에 AI 아트를 실행하고 있다. AI로 미술 작업을 수행하기 위하여 엔지니어, 화가 등으로 구성된 마젠타 프로젝트 전담팀이 꾸려졌다. 팀은 준비 작업 과정을 거쳐 AI에게 작업명령을 내린다. "저녁 무렵, 시청 쪽에서 광화문 방면으로 바라본 풍경을 고흐의 화법으로 그려줘!" 이러한 입력 과정을 거치고 AI 화가의 딥러닝 후 프린터에서 그림을 뽑아낸다. AI가 그린 고흐풍 그림은 전시가 되고, 판매도 이루어졌다.

빠르게 변화 발전하고 있는 AI 시대에 미술세계야말로 대변혁을 경험할 것이다. AI 화가는 상상을 뛰어넘는 색과 구도와 형체를 구현하며 기존 화가들의 미술 세계를 초월하는 신세계를 펼쳐 나갈 것이다. AI가 주도하는 창조적 미술 행위의 성과물들이 소개되고 거래가 이루어지는 미술 시장도 AI의 출현으로 큰 변화가 불가피하다.

03 AI 화가의 전문 특화

이제 마젠타 프로젝트 이외에 또 다른 독특한 AI 화가 이야기로 이어가 본다. '넥스트 렘브란트'는 마이크로소프트와 델프트공과대학 엔지니

어들이 렘브란트 미술관 등과 팀을 구성하여 만들어 낸 인공지능이다. 넥스트 렘브란트에게 주문한 내용은, "수염이 있고, 검은 옷을 입었으며, 모자를 눌러쓴 30대 남성의 초상화를 그리라."는 것이었다. 넥스트 렘브란트는 빅 데이터를 활용하여 기존의 렘브란트 작품 346점을 딥러닝한 후 렘브란트 풍의 그림을 출력하였다. 이 과정에 안면인식 기술을 활용하는 등 첨단 기술이 사용되었다. 프린터는 1억 4,400만 화소의 초정밀 색감을 구사하며 유화의 질감과 분위기를 나타내어 렘브란트의 붓 자국이나 색감 등 화풍을 최대한 재현해 냈다. 초상화 주인공의 성격과 건강상태 등 인문학적, 의학적 특성까지 데이터베이스화하여 그림에 나타낼 수 있다.

렘브란트가 활발하게 작품 활동을 했던 1620년대부터 약 40여 년 동안 그림에서 나타난 미세한 변화의 추이를 알아 낼 수 있다면 그 변화를 미래로 연장하여 넥스트 렘브란트의 작품을 새롭게 창조해 낼 수도 있을 것이다. 가까운 미래에는 AI에 의한 딥러닝의 대상과 정도에 따라 '고흐에 특화된 AI', '렘브란트에 특화된 AI' 등과 같이 각각 전문 분야가 확립될 수도 있다.

미술품의 수집, 전시, 판매를 하는 프랑스의 기업 오비어스도 그림 그리는 AI를 개발하였다. 과거 500여 년간 그려진 기존 초상화 15,000점을 분석하고 딥러닝하여 현대적이면서도 고풍스러운 분위기를 자아내는 '에드몽 드 벨라미'라는 가상 인물의 초상화를 그렸다. 이 초상화를 그린 AI 화가는 작품에 스스로의 사인을 써 넣기도 하였다. 이름이나 숫자, 기호 등 화가의 일반적인 사인과는 다르게 AI 프로그램에 사용한 알고리즘 수식을 사인으로 썼다. log 함수와 min, max 등 복잡한 수식들이 제법 길게 쓰인 화가의 사인은 매우 AI스럽다.

이 초상화는 2018년 뉴욕 크리스티 경매에 출품되어 약 5억 원에 낙찰

되었다. 비슷한 시기에 경매에 나온 앤디 워홀의 작품보다 더 높은 가격에 팔렸다. 1766년에 개장한 경매시장인 크리스티로서는 획기적이고 역사적인 일이다. 이제는 과거 거장들의 명화, 또는 현재 활동하는 화가의 작품을 경매하는 미술시장에 AI의 작품들이 나오기 시작한 것이다. 경매가 이루어진 작품도 여러 점 있으며 앞으로는 더욱 많아질 것이다.

AI 화가의 작품이 발표되면서 저작권 문제가 새롭게 발생하고 있다. AI에게 저작권이 있는지, AI에게 명령을 내린 프로그래머에게 있는지 복잡하기만 하다. 향후 저작권과 관련하여 국가 간, 기업 간, 또는 개인 간 마찰이나 분쟁의 소지는 매우 크다. AI 화가 그림의 저작권에 관한 제도와 법규의 정비가 필요하다.

04 블록체인 속 예술 작품, NFT 아트

디지털 시대 이전의 그림은 캔버스 위에 창작의 유일한 실체가 존재한다. 이러한 창작품의 경우에도 사진이나 파일 형태로 무한 복제가 이루어진다. 본격적인 디지털 아트나 AI아트의 경우에는 파일 형태로 창작되고 수집, 거래되는 가운데 창작품의 실체 자체가 존재하지 않는 것이 특징이다. 뿐만 아니라 디지털, AI 작품의 경우 컴퓨터나 핸드폰에서 자판을 한번 톡 치면 얼마든지 복제가 가능하다. 디지털, AI 작품을 수집하거나 소유하는 방법, 나아가서 거래하는 방법에 새로운 접근이 필요하다.

2020년대에 접어들면서 흥미로운 미술 작품이 선을 보였다. NFT(Non-Fungible Token(대체 불가 토큰: 유일한 디지털 자산을 대표하는 토큰)) 그림이다. NFT 그림은 암호화 기술을 이용하여 미술 작품을 디지털 자산으로 만들어 등록한 그림이다. NFT 그림은 블록체인의 틀 속에서 창작되고 저장되며 거래되는 최첨단 기술이 체화되어 있는 그림이다.

NFT 그림이 거래될 때 작가, 작품과 구매자의 디지털 정보가 블록체인에 기록되고 저장됨으로써 위조나 변조가 불가능하다. NFT 그림은 대체 불가의 고유한 인식 값을 부여 받음으로써 진품임을 보증 받아 수집, 소장, 거래를 할 수 있다. 누구나 디지털 아트의 복제품을 자신의 핸드폰에서 손쉽게 볼 수 있으나 진품은 단 한 사람이 소유하고 있음을 보증해 준다.

2021년 3월, 크리스티경매에서 역사적인 미술품 경매가 이루어졌다. 작품은 2007년 이후 13년간 거의 매일 제작해온 5,000개의 디지털 이미지를 한데 모아 모자이크 형태로 만들어낸 디지털 꼴라쥬 작품이다. 비플(Beeple)이라는 예명을 가진 디지털 아티스트인 마이크 윈켈만은 그의 작품, '매일: 첫 5,000일(Everydays: The First 5,000 Days)'을 100달러에 경매로 내놓았다. 그러나 15일 동안 이어진 극적인 경매 과정을 거쳐 약 7,000만 달러(약 780억 원)에 최종 낙찰되었다. 경매 대금의 지불도 가상화폐로 이루어졌다. 이는 1766년 설립 이후 미술품 경매의 역사를 주도해 온 크리스티경매로서도 획기적인 일이다.

캔버스의 실체가 있는 미술 작품을 NFT 작품으로 암호화 변환을 한후, 작품 실체를 불태워 없애버리기도 한다. 작품이 불타 사라지면 작품 가치의 원천은 NFT 작품이며, 이것이 유일한 진품이 되는 것이다. 이른바 불 쇼와 함께 작품 실체는 불타서 사라지고 NFT 작품만 남는 신비로움을 경험하게 된다. 2021년 3월, 한 블록체인 기업에서는 특정 작품의 원본을 불태우는 동영상을 유튜브로 실시간 방송하였다. 이와 동시에 그 작품의 실체를 대체하여 암호화된 NFT 작품을 경매에 붙였다. 얼굴 없는 화가로 작품 활동을 해온 뱅크시의 '멍청이(Morons)'란 작품이 대표적인 예이다. 이 그림을 불태워 아날로그의 작품 실체를 없애면서 디지털 작품으로 변환하였고 이것이 경매에서 4억 원을 넘는 고가에 낙찰되었다.

05 대지 예술, 공중 예술, 우주 예술

지금까지 모든 예술 활동은 대지에 발을 붙이고 이루어졌다. 화가의 미술 행위도 음악가의 음악 행위도 모두 이른바 대지 예술(land art)인 것이다. 대지에서 발을 떼려는 예술 행위가 전혀 없었던 것은 아니다. 미술 행위에서 중력에 반하면서 만들어지는 특별한 시도와 창조적 행위가 있었으나 결국 대지위로 내려온다.

그러나 최근에 공중에서 펼치는 예술 장르가 새롭게 추가되었다. 이른바 공중 예술(sky art)로 레이저와 드론을 활용한 예술이다. 드론이 일상 속으로 들어오면서 드론을 활용한 공중 예술의 범위는 더욱 확대되고 있다. 드론을 활용한 공중 예술의 예를 들면, 2016년 1월에 "드론 100대의 예술" 공연이 독일의 피네베르크에서 펼쳐졌다. 2018년 평창 올림픽에서는 1,218대의 드론이 LED 조명으로 평창의 밤하늘을 수놓았다. 이때 배합가능한 색의 수는 40억 가지로 무한에 가까운 색의 세계를 연출해 낼 수 있다.

향후 공중 예술(sky art)은 빠르게 진화하여 우주 예술(cosmos art)로 발전할 것이다. 우주 속 다양한 행성, 태양, 달과 별 사이의 무한한 공간에서 무한한 색의 세계가 펼쳐질 것이다. 우주에서 펼치는 거대한 예술 행위는 생산 활동은 물론 광고와 홍보에 활용되는 등 경제사회에도 큰 영향을 미칠 것으로 생각된다.

자연 현상으로 나타나는 우주 예술의 하나로 오로라를 들 수 있다. 북쪽 지역의 밤하늘에 나타나는 오로라는 그 신비로움과 아름다움에 모든 사람이 빠져 버린다. 오로라와 같은 자연 속의 우주 예술이 아니라 인류의 창조적 예술 활동의 하나로 우주에 색과 형체의 세계를 펼쳐나갈 경우 어떤 감동을 느낄 수 있을지 생각조차 벅차다. 우주 전체를 캔버스로 무

한하게 펼쳐지는 우주 예술의 내일이 기대된다.

06 나노 아트의 기술과 경제

무한한 거대 우주에서 펼치는 예술과는 정반대로 초미세의 세계에서도 예술이 펼쳐진다. 나노 세계의 미술이다. 나노의 세계는 머리카락의 5만 분의 1에 해당하는 초극소 세계이다. 나노미터(nm)는 10억 분의 1 미터이며 눈으로 볼 수도, 손으로 잡을 수도 없다. 이런 세계에 색을 입혀 형체를 나타나게 하는 예술 행위가 나노 아트(Nano Art)이다. 과학자, 기술자에 의하여 개척되는 나노 아트는 과학기술과 예술이 합쳐진 종합예술이며 상상력의 소산이기도 하고 상상력을 펼치게 해주기도 한다.

1970년대에 처음으로 선을 보인 나노 아트는 반도체에 칩그래피티를 새겨 넣음으로써 위조품을 방지하려는 시도에서 시작되었다. 1980년대에 반도체 위조 금지를 위한 법과 제도가 갖춰지면서 위조 방지를 위한 칩그래피티는 의미가 없어졌다. 이때부터 나노 세계를 예술적 차원으로 표현하려는 움직임이 나타나게 되었다. 예술과 과학기술이 만나면서 지금까지 인지하지 못한 초극소 나노세계를 창조적으로 표현해낼 수 있게 되었다. 이는 첨단 과학기술의 발전에 크게 기여하는 등 기능적인 측면에서도 매우 의미가 있었다.

나노 아트의 예로 화학 분야에서 분자나 원자 및 그것의 고리를 나타내 보이는 사진 작품을 들 수 있다. 아울러 생물학이나 의학 분야에서 DNA 등 유전자 게놈 지도, 신경 세포망 등을 나타내 보이는 사진이나 그림이 제시되고 있다. 강력한 전자 현미경을 활용하여 원자, 분자, 유전자 또는 신경 세포의 세계를 눈으로 들여다보는 듯하다. 이러한 나노 세계의 사진은 물리, 화학, 생물, 의학 등 과학 세계의 최첨단에서 연구를 이끌어가는

과학자들이 「Science」지나 「Nature」지 등에 게재하는 과학기술 논문에 많이 실린다.

전자 현미경 사진이야말로 나노 아트의 핵심이며 과학 기술과 예술의 경계가 없어지고 있는 것이다. 실제로 과학기술 분야의 학술지 표지를 장식하는 나노 사진 가운데 뛰어난 것은 선정되어 전 세계에 널리 알려지기도 한다. 2019년 말부터 전 세계를 팬데믹 현상에 빠지게 한 코로나 바이러스도 그 명칭이 바이러스의 표면에 왕관처럼 돌기가 나와 있는 모양의 나노 사진에서 붙여진 이름이다.

07 인공지능(AI)에서 인공감성(AS) 시대로

1776년의 제1차 산업혁명에서 1896년의 2차 산업혁명으로 이어지는데 120년이 걸렸다. 제2차 산업혁명에서 1970년대의 제3차 산업혁명으로는 80년이 걸렸으며, 2010년의 제4차 산업혁명으로 이어지는 데에는 40년이 걸렸다. 산업사회 변화의 주기가 120년, 80년, 40년으로 짧아지는 추세를 고려한다면, 향후 제5차 산업혁명은 앞으로 20년 후 2030년대에 시작할 것으로 예측된다.

제5차 산업혁명은 현재의 인공지능 AI 산업사회를 뛰어넘는 혁명적인 변화를 맞이하며, 인공감성(AS: Artificial Sensitivity) 분야에서 나타날 것으로 예상된다. 가까운 미래에 맞이하게 될 인공감성(AS) 산업혁명은 논리의 세계를 다루는 인공지능을 뛰어 넘어, 감성의 세계를 다루는 인공감성 분야로 기술이 발전할 것이다.

인공지능 시대로 접어들면서 인공지능이 논리적 생각을 대신하고 있으며 향후 인공감성 시대를 맞이하게 되면 감성적 생각과 마음의 움직임조차 인공감성이 대신하게 될 것이다. 가까운 미래에 인간은, 지능 차원이

건 감성 차원이건, 생각할 필요가 없어지게 되는 것이다.

인간은 직립원인인 호모 에렉투스(Homo erectus)로부터 시작하여 지혜로운 사람인 호모 사피엔스(Homo sapiens)로 이어졌다. 생각을 하며 지혜로운 삶을 영위하는 과정에 도구를 사용하는 호모 파베르(Homo faber), 놀이를 하는 호모 루덴스(Homo ludens), 여행을 하는 호모 비안스(Homo vians), 합리적이며 이로운 경제 행위를 추구하는 호모 이코노미쿠스(Homo economicus) 등 다양한 능력과 특성을 나타내며 진화하였다.

가까운 미래에 논리적, 감성적 생각을 인공지능, 인공감성이 대신하게 되면 인간은 '생각하는 동물'이 아닌 무엇을 하는 동물이 될 것인가? 인공지능은 물론 인공감성의 시대가 본격화되면서, 노동도, 생각도 하지 않거나 안 해도 되는 인간을 어떻게 정의할 수 있을까? 이러한 질문에 대한 답을 찾아내야만 인간이 미래의 주체로 될 수 있을 것이다. 그 답은 지금보다 더 깊고 더 넓은 상상의 날개를 펼쳐야만 얻을 수 있을 것이며, 반드시 해내야만 할 일이다.

참고문헌 (가나다순)

- 개빈 에번스 지음, 강미경 옮김, 『색깔에 숨겨진 인류문화의 수수께끼 컬러 인문학』, 김영사
- 곰브리치 E.H. 지음, 백승길, 이종승 옮김, 『서양미술사』, 예경
- 권영걸, 김현선 지음, 『쉬운 색채』, 날마다
- 권터 바루디오 지음, 최은아 조우호 정항균 옮김, 『악마의 눈물, 석유의 역사』, 뿌리와이파리
- 김동욱, 『세계사 속 경제사』, 글항아리
- 김용숙, 박영로 지음, 『색채 이론과 활용, 색채의 이해』, 일진사
- 김은희 지음, 『그림으로 읽는 러시아』, 이담Books
- 김정해, 『색깔의 힘』, 토네이도
- 김학은, 『돈의 역사』, 학민글밭
- 김희은 지음, 『소곤소곤 러시아 그림 이야기』, 써네스트
- 나카노 교코 지음, 이연식 옮김, 『명화의 거짓말』, 북폴리오
- 노엘라 지음, 『그림이 들리고 음악이 보이는 순간』, 나무수
- 다카시나 슈지 지음, 권영주 옮김, 『최초의 현대 화가들』, 아트북스
- 라이지엔청 지음, 이명은 옮김, 『경제사 미스터리 21』, 미래의 창
- 리룽쉬 지음, 원녕경 옮김, 『로스차일드 신화』, 시그마북스
- 리비-바치, 마씨모 지음, 송병건, 허은경 옮김, 『세계인구의 역사』, 해남
- 리처드 스미튼 지음, 김병록 옮김, 『월스트리트의 최고의 투기꾼 이야기』, 도서출판 새빛
- 리처드 스템프 지음, 공민희 옮김, 『교회와 대성당의 모든 것』, 사람의무늬
- 리처드 왓슨 지음, 이진원 옮김, 『퓨처 마인드, 디지털문화와 함께 진화하는 생각의 미래』, 청림출판

- 마가레테 브룬스 지음, 조정옥 옮김, 『여덟 가지 색으로 풀어 본 색의 수수께끼』, 세종연구원
- 마크 팬더그라스트 지음, 고병국, 세종연구원 옮김, 『코카콜라의 경영기법』, 세종대학교 출판부
- 마이크 곤잘레스 지음, 정병선 옮김, 『벽을 그린 남자, 디에고 리베라』, 책갈피
- 매슈 애프런, 『The Essential Duchamp』, Philadelphia Museum of Art
- 문소영, 『그림 속 경제학』, 이다미디어
- 문은배, 『색채의 이해와 활용』, 안그라픽스
- 미셸 파스트로 저, 고봉만 옮김, 『파랑의 역사』, 민음사
- 박수이, 『국제무역사』, 박영사
- 박재선, 『세계사의 주역 유태인』, 모아드림
- 베르너 좀바르트 저, 이상률 옮김, 『사치와 자본주의』, 문예출판사
- 베르너 좀바르트 저, 황준성 옮김, 『세 종류의 경제학, 경제학의 역사와 체계』, 숭실대학교출판국
- 빅토르 스토이치타 저, 이윤희 옮김, 『그림자의 짧은 역사』, 현실문화연구
- 성기혁, 『색의 인문학: 색으로 엿보는 문화와 심리탐색』, 교학사
- 성제환, 『피렌체의 빛나는 순간』, 문학동네
- 소스타인 베블런 지음, 임종기 옮김, 『유한계급론』, 에이도스
- 심종석, 『무역과 전쟁』, 삼영사
- 알렉산더 융 편저, 송휘재 옮김, 『화폐스캔들』, 한국경제신문
- 알렉산드라 로스케 지음, 조원호, 조한혁 옮김, 『색의 역사, 뉴턴부터 팬튼까지, 세상에 색을 입힌 결정적 사건들』, 술문화
- 알렉산드로 지로도 지음, 송형기 옮김, 『철이 금보다 비쌌을 때: 충격과 망각의 경제사 이야기』, 까치
- 앨릭젠더 스터지스 책임편집, 권영진 옮김, 『주제로 보는 명화의 세계』, 마로니에북스
- 에드워드 챈슬러 지음, 강남규 옮김, 『금융 투기의 역사』, 국일증권경제연구소

- 엘케 밀러 메에스 지음, 이영희 옮김, 『컬러 파워』, 베텔스만
- 요코야마 산시로 지음, 이용빈 옮김, 『슈퍼리치 패밀리』, 한국경제신문
- 유발 하라리 지음, 조현욱 옮김, 『사피엔스』, 김영사
- 이승재, 『석유의 신화』, 한국석유개발공사
- 재레드 다이아몬드, 『총, 균, 쇠: 무기, 병균, 금속은 인류의 운명을 어떻게 바꿨는가』, 문학사상사
- 전원경, 『예술, 역사를 만들다 예술이 보여주는 역사의 위대한 순간들』, 시공아트
- 제임스 H 루빈 지음, 하지은 옮김, 『그림이 들려주는 이야기』, 마로니에북스
- 조너선 윌리엄스 편저, 이인철 옮김, 『돈의 세계사』, 까치, 1998
- 존 러스킨 지음, 곽계일 옮김, 『나중에 온 이 사람에게도, 생명의 경제학』, 아인북스
- 존 케네스 갈브레이스 지음, 최황열 옮김, 『새로운 산업국가』, 홍성사
- 존 케네스 갈브레이스, 『풍요로운 사회 The Affluent Society』(1958),
- 존 케이지 지음, 박수진, 한재현 옮김, 『색채의 역사: 미술, 과학 그리고 상징』, 사회평론
- 지명숙 & B.C.A. 왈라벤, 『보물섬은 어디에: 네덜란드 공문서를 통해 본 한국과의 교류사』, 연세대학교출판부, 2003, pp 46~52
- 최영순, 『경제사 오디세이』, 부.키
- 커틴 지음, 김병순 옮김, 『경제인류학으로 본 세계무역의 역사』, 모티브
- 최연수, 『세계사에서 경제를 배우다』, 살림
- 카롤린 라로슈 저, 김성희 옮김, 김진희 감수, 『누가 누구를 베꼈을까? 명작을 모방한 명작들의 이야기』, willcompany
- 캐서린 이글턴, 조너선 윌리엄스 외 지음, 양영철, 김수진 옮김, 『Monet 화폐의 역사』, 말글빛냄
- 카시아 세인트 클레어 지음, 이용재 옮김, 『컬러의 말』, 윌북
- 토마 피케티 지음, 장경덕 외 옮김, 『21세기 자본』, 글항아리
- 한스페터 두른 지음, 신혜원, 심희섭 옮김, 『색깔효과, 색은 어떻게 우리를 지배하는가?』, 열대림

- Anne Sefrioui, 「루브르 박물관 가이드북」
- Bentkowska-Kafel, A., T. Cashen and H. Gardiner eds. Digital Belvedere, 「Gallery Guide」, Art & Architecture Musee D'Orsay, Ullmann & Konemann
- 「Art History, Art & Design Intellect」, 2005
- Beck, C. H., 「The Kunsthistorisches Museum Vienna, the paintings」, SCALA
- Beck, C.H., 「The Neue Pinakothek Munich」, Scala Publishers
- Carl-Johan Dalgaard, Nicolai Kaarsen, Ola Olsson and Pablo Selaya, 「Roman Roads to Prosperity: Persistence and non-Persistence of Public Goods Provision」, July, 2018. Economics with Ancient Data Session, 2019 AEA
- Charles Saumarez Smith and Foreward by Sandy Nairne, 「National Portrait Gallery」, NPG
- 「A Companion Guide to the Scottish National Gallery」, National Galleries Scotland
- 「The Courtauld Gallery Masterpieces」, 2007, SCALA
- De Rynck, 「How to Read a Painting, Decoding, Understanding and Enjoying the Old Masters」, Thames & Hudson
- Flavio Febbraro, Burkhard Schwetje, 「How to read World History in Art」, 2010, Ludion
- Frank Zollner, 「The Complete Paintings Leonardo」, Taschen
- The Getty Museum, 「Handbook of the Collection」, Getty Publication
- Grant J. and A.Vysniauskas, 「Digital Art for 21st Century: Renderosity」, Harper Collins Publishers, 2004
- Gudrun Swoboda, 「Die Wege der Bilder」, Kunst Historisches Museum
- Hirmer Verlag, 「Raum im Bild, Interieurmalerei 1500 bis 1900」, Kunst Historisches Museum

- 「Impressionist Masterpieces from the E.G. Bührle Collection」, Zurich, Switzerland 2018
- Jan Marsh, 「The Pre-Raphaelite Circle」, National Portrait Gallery
- Karin Sagner-Duchting, 「Claude Monet」, Taschen
- Kunsthistorisches Museum Wien, 「The Picture Gallery」
- Laurence Madeline, 「Musee de L'Orangerie」, SCALA
- Marjorie Caygill, 「The British Museum, A-Z Companion to the Collections」, The British Museum Press
- Martha Richler, 「National Gallery of Art, Washington」, Scala Books
- Martin Cayford and Anne Lyles, 「Constable Portaits」, NPG
- 「Masterpieces of the British Museum」, The British Museum
- 「The Metropolitan Museum of Art-Guide」
- 「The MOMA Highlights」, The Museum of Modern Art, New York National Gallery of Art, Washington,Thames & Hudson
- National Gallery of Art, 「National Gallery of Art with 315 illustrations, 312 in color」, 2008, Thames & Hudson,
- Norton Simon Museum, 「Handbook of the Norton Simon Museum」
- Patrick de Rynck, 「How to Read a Painting: Decoding, Understanding and Enjoying the Old Masters」, 2004, Thames & Hudson,
- Peter Gartner, 「Art & Architechture, Musee D'ORSAY」, 2007, Ullmann & Konemann
- 「Peter Paul Rubens Gemalde aus der Ermitage」, Kunsthistorisches Museum Wien
- 「The Picture Gallery Academy of Fine Arts Vienna」, SCALA
- 「The Prado Guide」, Museo Nacional Del Prado
- Sabine Haag, ed. 「Masterpieces of the Picture Gallery」, Kunst Historisches Museum

- 「The Wallace Collection」, 2005 SCALA
- E. L. Jones, 「The European miracle: environments, economies, and geopolitics in the history of Europe and Asia」, New York: Cambridge University Press, 1981
- Bercea, Brighita, Robert Ekelund and Robert Tollison, 2005, 「Cathedral buildings as an entry-deterring device」, Kyklos, 58(4), pp 453~465

농업혁명부터 AI혁명까지

미술에서 경제를 보다

2022년 1월 22일 초판 발행

지은이 | 심 승 진
펴낸이 | 양 진 오
펴낸곳 | (주)교학사
편집 | 김덕영

등록 | 제18-7호(1962년 6월 26일)
주소 | 서울특별시 금천구 가산디지털1로 42(공장)
　　　서울특별시 마포구 마포대로14길 4 (사무소)
전화 | 편집부 (02)707-5311, 영업부 (02)707-5155
FAX | (02)707-5250
홈페이지 | www.kyohak.co.kr

ISBN 978-89-09-54749-9　03600